漢寶德

境象風雲
寫藝人生

漢寶德 文　黃健敏 編

謹以此書誌賀 漢寶德八十壽辰

建築家漢寶德　1998年1月攝於歐洲

序言
另類的回憶錄

黃健敏

一九六〇年東海建築創系，系主任陳其寬引進了基本設計課程作為新鮮人的入門，這個師承「包浩斯─哈佛」的課程，相較於仍以圖學為基礎的老牌成大建築系，不啻是台灣建築教育的一大突破，在現代化的過程中，儼然與世界接軌了！漢寶德在台南工學院建築工程系，初階學習還是布雜傳統，從他當年的習作就是佐證。

一九六一學年漢寶德以講師身分在東海建築任教，開設西洋建築史的課程，一九六二學年增授建築設計與中國建築史。當年度的基本設計課程由胡宏述接手。就建築設計教學的體驗，他撰寫了《談建築系二年級設計教學》一文，發表於《百葉窗》第四卷第一期，該文後收錄於建築的精神向度（境與象出版社，一九七一年六月）。一九六七年漢寶德留學歸來，接替胡兆輝出任第三屆東海建築系主任，除了設計設計課之外，還講授近代建築史；同時與經濟系、社會系、政治系合作，規劃了都市計劃課程，將建築跨領域至環境設計。對於較建築尺度更大的都市，早在求學時期他已關切有興趣，大學畢業論文就翻譯了被譽為美國建築評論之父劉易士‧孟福（Lewis Mumford, 1895-1990）的《都市文化》（The Culture of Cities, 1938）的末兩章。

重回大度山，教學的同時創辦《境與象》雜誌，塑造了東海建築的黃金時代，也為台灣建築暨建築教育開啟漢寶德的風雲年代。七〇年代初，由於負責板橋林家調查研究與修復計畫，漢先生以學術暨科學的態度從事，從此為台灣的古蹟維護創造典範。繼而負責彰化孔廟的調查與修復，研究古蹟的心得，為早年幾何型的建築設計開拓新境。循著歷史性的地域主義，將傳統建築的語彙納入設計，從一九八〇年彰化縣立文化中心以降，至二〇〇五年慈航堂，有系列性的成果。戰後台灣的情勢，使得政府力圖以國族主義的大傳統鞏固政權，在建築層面莫不以大屋頂的形式呈現，至一九八〇年中正紀念堂落成方歇。在此之前，關切建築現代化的知識人士或撰文批判，或透過作品宣揚。漢寶德未曾缺席，從《建築》雙月刊雜誌至《境與象》雜誌都有相關文章，對建築本土意識的建立有深遠之影響。而救國團系列建築作品，正反映了漢先生的心路歷程，感念救國團

漢寶德大學時期的習作

主任宋時選所給予的機會，使得理念能夠實踐，二〇〇六年獲國家文藝獎建築獎，漢先生特邀請宋時選為頒獎人，突顯建築家與業主之間的深厚情誼。

漢寶德的精彩人生，當然不侷限於建築界，《築人間：漢寶德回憶錄》（天下遠見出版股份有限公司，二〇〇一年八月）一書為歷史留下珍貴的記錄。然而閱畢全書，有淺嘗即止之嘆。二〇一二年回憶錄增訂，添加了兩章。因為曾為漢先生編過多本書之經驗，當時我就構思匯編漢先生自撰的文章，他人的訪談等等，成為另一類的回憶錄，進一步地詮釋《築人間：漢寶德回憶錄》的諸般事蹟，以表彰傳主的貢獻與影響。

第十屆國家文藝獎建築獎頒予漢寶德，獲獎的理由是：

漢寶德先生之建築創作貢獻卓著，他對城市及居住環境的社會、經濟、政治層面及其文化內涵均有獨到的見解。漢先生數十年來持續建築創作、建築教育、建築著作、文化評述，乃至藝術教育等，他的思想、著作、人品、藝術修養各方面均具標竿性，對廣大民眾及年輕學子有深遠的影響力。

漢先生在諸多領域的豐功偉業，委實難以周全的涵蓋。本書內容謹以東海建築為始，止於宗教博物館，旁涉作品與著作。初稿甚多，如今是刪除四分之一內容的結果。不過初稿就未將古蹟保存與美感教育兩項輯入，古蹟保存部份，我另編輯了兩本專書：《建築、歷史、文化：漢寶德論傳統建築》（暖暖書屋，二〇一三年八月）與《倚窗細吟建築》（藝術家出版社，二〇一四年九月），可供參考輔閱。美感教育部份，自二〇〇八年擔任文建會生活美學推動委員會召集人，至二〇一三年教育部主導「視覺形式美感教育實踐計畫」，出任核心規劃小組召集人，前段的成效在增訂版的《築人間》第十五章〈美感人生〉已略有所記述，並且漢先生就此主題業已撰著《談美》（聯經出版社，二〇〇七年一月）等四本書，深信還會有相關的著作問世，這尚是進行式，所以暫不將此主題納入。

這本另類的回憶錄，透過傳主的生平事蹟，寄望漢先生的理想能被更多人瞭解，他的理想能由更多人同心協力達成、深化！

目次

建
築

1
東海大學

近未來的交陪

Kau-Puê,
Mutual Companionship
in Near Future

二〇一七
蕭壠國際
當代藝術節

2017
Soulangh
International
Contemporary Art Festival

交陪迎新年

01.28 | 初一 ▲ | 王藝明掌中劇團×謝銘祐
01.29 | 初二 ▲ | 林生祥×大竹研
01.30 | 初三 ▲ | 小嫩豬樂團×曾伯豪
01.31 | 初四 ■▲ | 蘇俊穎掌中劇團
02.01 | 初五 ■▲ | 蘇俊穎掌中劇團

■ 11:00-12:00 am ▲ 4:00-5:00 pm ——活動舞台車／戶外劇場

總策展人 ——
龔卓軍

策展團隊 ——
陳盈瑛、高森信男
陳伯義、陳宣誠

歷經兩年自我田調、對話展演、編輯出版、專題論壇、駐村對作的準備，「近未來的交陪：二〇一七蕭壠國際當代藝術節」，從清代以來的民間聯境組織出發，集中焦點於寺廟醮典「交陪境」的流體自我組織概念，以當代藝術的當下視線，回望具有世界史、殖民史意味的民藝廟宇文化史。

這個展覽的策畫團隊，從傳統的祭祀結社走向當代的後祭祀圈，邀請了總共三十四組藝術家，以各自創作或對場對作的方法，探索近未來後祭祀圈意義下的當代藝術，展現近未來的新媒體、新材質、新場域的交陪想像，創造多重特異的聯境與交陪關係，重探當代藝術與傳統民藝、常民信仰、民間社會的美學關聯。從工藝、設計、紙藝、繪畫、木刻、攝影、錄像、雕塑、裝置、展演到建築場域的城市浮洲計畫，這些藝術家跨越了傳統與當代的界限，把性別、儀式和信仰上的認同與不認同，轉換為當代的藝術實踐形式。從清代、日本殖民、民國與當代，近未來的交陪，既是精神信仰上的強力對峙，又是在場身體的展演對接；既是場境畫界的滲透侵越，又是社群形變的動態串聯；既是禮物經濟的交換勞動，又是歷史系譜的巡迴排演。

這個展覽試圖在臺灣當代藝術領域中開拓新的領域，除了有關傳統民間信仰與當代藝術的發展潛力外，更重要的是，希望能夠藉由前輩藝術家、手藝匠師甚至是遺留下來的作品，提供跨時空的藝術沃土，幫助新世代藝術家進行藝術思維的翻轉，並且將此能量延續至即將到來的未來——「近未來」。

建築是為人而存在的，
它的意義與人類文化的發展息息相關

設計家的教育必須先是人文的教育，然後才是創造力的發揮
美感的品質與工程的知識只是達成這些目標的工具

1970

從五年制看我國未來的建築教育方向

原刊載於一九七〇年九月與十一月
《建築》雙月刊第十、十一期

建築系的五年制，業經教育部認可為標準的制度，而且將在大學法中特別提出來。換言之，一方面各校的建築系，接受教育部改為五年制的指示，且在不久的未來，如立法院通過新訂大學法之後，成為定制。我國的教育制度是中央集權的，一旦見諸法律，更改起來相當困難，這次改制，對未來的幾十年無疑有相當的影響。在此歷史性的時刻，我們乃願意提出一些問題，與五年制的改制多少有關的，或很久即存在，因改制而可引起討論的，與國內的建築與建築教育界同仁共商。我們希望由於這次改制，連帶的把久存的問題，全部廓清，則改制的意義必愈為明朗。

應否改制的討論

這次教育部的行動，多多少少是在這些年來，建築界與建築教育界不斷的要求下而採取的。中原理工學院的建築工程系，自開辦以來即是五年制，但是其性質不甚明確，一直沒有對政府發揮說服的作用。東海大海建築系自開辦時，曾要求改為五年制，可是學校當局基於建校的目標，在課程/學生人數方面均有限制，一直不願採取行動。後來內部問題解決了，教育部採審慎的態度，未予核准。後來淡江/逢甲二校亦選五年制課程後，教育部大約感到「民意」的需要而准予備案。俟成大送請改制後，改制的大局已定。

學校名稱	學院名稱	系所名稱	學制
國立成功大學	規劃與設計學院	建築學系	大學四年制學士班、碩士班、碩士在職專班、博碩士班
國立交通大學	人文社會學院	建築研究所	碩士班
國立臺北藝術大學	文化資源學院	建築與文化資產研究所	碩士班
國立宜蘭大學	工學院	建築與永續規劃研究所	碩士班
國立聯合大學 第一（二坪山）校區	理工學院	建築學系	大學四年制學士班、大學二年制在職專班、碩士班
國立聯合大學 第一（二坪山）校區	理工學院	建築學系室內設計進修學士班	進修學士班
國立臺南藝術大學	視覺藝術學院	建築藝術研究所	碩士班
國立臺灣科技大學	設計學院	建築系	二技（日）、四技（日）、碩士（日）、碩士在職專班、博士班
國立臺北科技大學	設計學院	建築系	四技（日）、碩士（日）、進修學士班（二技進修）、二技進修部
國立臺北科技大學	設計學院	建築系暨建築與都市設計研究所	碩士班、碩士在職專班
東海大學	創意設計學院暨藝術設計學院	建築學系	大學四年制學士班、碩士班
中原大學	設計學院	建築學系	大學四年制學士班、碩士班、碩士在職專班
淡江大學	工學院	建築學系	大學四年制學士班、碩士班

1 編註：二十世紀七〇年代，台灣有成大、東海、中原、淡江、逢甲與文化等校設有六個建築系，其中成立於一九六〇年的中原建築系首設五年制。按教育部二〇一三年度大學院校一覽表，建築及都市規劃學門所屬之建築學類，計有二十七個系所。

1 首創五年制的中原建築系早期合院時期的系館
2 當時擔任東海建築系主任的漢寶德

校名	學院	系所	學制
淡江大學	技術學院	建築技術系	大學二年制技術系
中國文化大學	環境設計學院	建築及都市設計學系	大學四年制學士班、碩士班、碩士在職專班、博碩士班
逢甲大學	建設學院	建築學系	大學四年制學士班、碩士班、碩士在職專班
中華大學	規劃與設計學院	建築與都市計劃學系	大學四年制學士班、大學二年制、碩士班
華梵大學	藝術設計學院	建築學系	大學四年制學士班
銘傳大學	設計學院	建築學系	大學四年制學士班、碩士班
實踐大學	設計學院	建築設計學系	大學四年制學士班、碩士班
南華大學	藝術學院	建築與景觀學系	二專在職專班、四技進修部、進修學院(二技)
華夏技術學院	華夏技術學院	建築系	四技(日)、四技進修部(二技)
朝陽科技大學	設計學院	建築系	四技(日)、四技進修部、進修學院(二技)、碩士在職專班
永達技術學院	工程學群	建築系	四技(日)、二專夜間部、進修學院(二技)
法人中華科技大學	工程學院	建築系(含碩士班、碩士在職專班)	四技(日)、四技進修部(二技)、碩士在職專班
蘭陽技術學院	蘭陽技術學院	建築系	二專(日)、四技(日)、進修學院(二技)
中國科技大學	規劃與設計學院	建築系	二專進修專校(二技)、四技進修部(二技)、四技(日)、四技進修學院(二技)
高苑科技大學	規劃與設計學院	建築系-室	四技(日)、碩士班
高苑科技大學	規劃與設計學院	建築系-室內設計組	四技(日)

改制的成功，不表示大家對改制的態度是一致的。很多人基於各種不同的理由，反對改制或普遍改制。在今天再談反對改制的話也許沒有多大用處，但是為把目標廓清，把贊成與反對的意見一一檢討，是有加重我們信心，確定方針的作用的。

目標很重要，為甚麼要把四年改為五年呢？最通俗的說法是美國原已是五年制了，國際上無不以五年為最低的修業年限，我們要迎頭趕上，怎能一直四年下去呢？有些建築學生的家長，了解美國的情形，關心自己兒女的前途，則著眼於我們的畢業生如何與美國研究院相銜接的問題。這些說法，可說是最危險、最表面的看法，不幸是一種流行的看法，它引致很多有識之士的反對，是可以想得到的。故毫無例外的，有見解有看法的人，開始時多持反對的態度。反對的理由可以分為四類。第一類是本位的看法，他們覺得我國與美國不同，中國與外國不同。四年制在我國行之有效，並沒有甚麼不妥之處，為甚麼要改制，讓學生多浪費一年呢？這種說法，總認為如把四年辦好，還是可與國際學生競爭的。

第二類的看法是自反方面看而持反對的態度。他們著眼於本省教育界的普遍困難。諸如師資不足，設備簡陋，教育素質低落等。他們對四年／五年沒有甚麼偏見，但是覺得在現在四年制的情形下，尚且不能提供良好的教育，如何能增加一年呢？豈不是浪費學生的時間嗎？這種論調，由於部份中原畢業同學表示同意，而顯得非常有理。

第三類的看法已經在本位的圈子之外找國際的證據。最明顯的例子是日本，日本與我們同文同種，在建築上有國際性的聲望。他們多少年來，自傳統而現代，已建立相當的基礎，而他們現行的制度是四年，毫無改制的意思，現行的課程與我們的四年課程很接近，豈不是說明我們現行四年制仍然是正確的嗎？這種看

COMPARISON OF PREVIOUS RANKINGS: UNDERGRADUATE

	2014	2013	2012	2011	2010	2009	2008	2007
Cal Poly San Luis Obispo	1	5	4	4	3	3	4	6
Cornell	2	1	1	1	1	1	2	1
Rice	3	3	5	3	9	8	11	2
UT Austin	4	6	2	7	5	6	6	9
Virginia Tech	5	7	3	4	4	2	1	4
Syracuse	6	3	7	2	2	4	3	3
USC	7	16	12	9	10	12	12	14
Auburn	8	9	14	18	13	12	18	6
SCI-Arc	9	2	7	6	-	19	-	-
RISD	10	7	6	11	7	4	17	5

COMPARISON OF PREVIOUS RANKINGS: GRADUATE

	2014	2013	2012	2011	2010	2009	2008	2007
Harvard	1	1	1	2	1	1	1	1
Yale	2	3	2	3	2	4	13	3
Columbia	3	2	3	4	4	3	3	9
MIT	4	4	6	5	3	4	2	4
Cornell	5	5	5	6	3	5	3	6
Rice	5	15	14	16	15	16	10	6
U Michigan	7	11	8	1	-	9	8	16
Kansas State	8	13	5	-	16	11	13	-
UC Berkeley	9	7	14	10	9	17	8	-
UT Austin	10	11	11	10	5	9	10	12

1

編註：二○一三／二○一四年英國建築學校排行榜

2

2013	2014	學校名稱
1	1	University of Bath
2	2	University of Cambridge
3	3	University College London
4	4	Newcastle University
8	5	The University of Edinburgh
5	6	University of Sheffield
6	7	Cardiff University
10	8	Manchester School of Architecture
9	9	University of Liverpool
13	10	Oxford Brookes University

EUROPE'S TOP 100 SCHOOLS OF ARCHITECTURE AND DESIGN 2014

Selection of:
• 50 top Schools of Architecture
• 50 top Schools of Design
• Prominent alumni, faculty, professors
• Masters and Bachelors
• Programs
• Places
• International Networks
• Opportunities & Internships
• Services & Facilities
• Costs
• Enrollments

selected by domus

3

法如果擴大到歐洲，則覺理由更為充份。歐洲很多國家的建築系仍為四年、甚至奇奇怪怪，各種制度都有。我們為甚麼一定要學美國呢？不是常常看到歐洲的學術流入美國嗎？

持有第四類看法的人很少，我聽到的只有成功大學甫自國外歸來的賀陳詞先生。他說美國的建築系都自五年改為四年制，外加二年碩士，成為四二制，為甚麼我們一直跟在後面呢？我國現行的四年制，正是未來四二制的基礎，而且成大已設有二年制的研究所，簡直是現成的四二制，如何又開倒車，回到五年制去？這種看法，對美國現在的建築教育有些了解的人都會同意的。大家都知道美國的五年制一直不是完全普及的。常春籐聯校的建築教育除了康奈爾大學外，從來沒有實施過五年制，而這些學校一直是建築教育界的領袖。美國的四二制是五年制與常春籐制度的折衷，我們要迎頭趕上，自然以四二制為妥。

4

以上四種看法，均各有其觀點，都是很令人佩服的。可是筆者代表東海大學建築系的立場，曾盡力推行五年改制，故對以上的說法，不能不表示自己的意見。從另一觀點看，東海大學向教育部爭取改制，多少促成了全面改制，故亦要對改制負一點責任，在此加以解說，似亦有必要。東海大學改制是有目標的，這目標是教育有能力從事建築設計的人才。根據這個目標，我們覺得目前的程度太低，有大力提高的必要。提高畢業時的程度有很多條件，但我們認為四年的時間太短，即使其他條件俱備，亦達不到我們的目標。我們的理由，根據經驗有下面幾項：

第一，我們的同學比起外國的學生，成熟得晚；建築設計教育與個性的發展與成熟有關，成熟得晚的同學，需要較多的時間。

第二，我們的必修課目一般說來超過國外同學的負擔很多，在現況下，學生從事於建築本門的工作時間太少。

第三，對建築本質的認識，有賴長時間的接觸，國際上承認時間愈長愈好。在這種情況之下，最理想的方式是美國的兩段制，即先念完了四年，再有研究院的二至四年，完成職業教育。

可是衡量東海大學與臺灣的一般情勢，兩段制有三個困難沒有辦法克服。第一，研究所尚不能普及。兩段制的意義是一貫制，即把研究所的門大開，盡量容納可以進入研究所的學生。以普林斯頓為例，學生在取得第一學位之後，除非自願離開，學校即准入研究所，這個事實，對於不鼓勵研究所之設置的東海大學，完全沒有可能。對於把研究所的考試看得很重的本省各大學，都不容易實施。第二、我們認為建築教育與建築職業執照取得有相當的關係。在本省四年制畢業即可投考高考，並立即取得執照的情形下，建立四二制非常困難。美國雖亦不需有建築單位而取得執業資格（需要若干年的實習經驗），但社會上藉學會與大學聯誼會的幫

1　東海建築系創系時的系館
2　東海建築建築設計課程評圖

助，已建立了一定的標準，承認經由考試取得與擁有完全的教育背景之不同。我們正在混亂時期，如果在職業的標準上四年與六年相同，會造成很大的困難。第三、我們覺得我國經濟發展的程度，把職業教育的時間提高至美國的標準，可能有造成學生經濟過份負擔的情形[3]。

3　編註：這些三困難，至八〇年代以後，情勢漸漸改變，第一，幾乎所有的建築系皆設立研究所，授予碩士學位，甚至連博士學程都有了。第二，建築師法修訂，建築師執照的取得，除通過考試，在考試前需有相當年資的工作經驗。

被尊為日本建築之父的英國人孔德奠定日本建築教育基礎

日本的制度，曾經在我們的考慮之中，我們覺得在臺灣日制不太合適的原因，主要因我國的制度，自學制到職業的制度，完全是倣效美國，要把建築的教育系統向日本看齊，問題牽連太廣，很難適應。在這主因之外，我們要承認東海大學的情形，對日制各科齊頭並進的方式，是沒有實現之可能的。日制的特點是需要一個很強的工學院作為背景，把技術方面的知識加強，至於建築職業本身的問題，諸如人文／社會的知識，則由學生自己想辦法。東海大學在建築技術科學方面反有這樣的背景，但人文／社會方面反有可能。

另一個原因是東海建築系的傳統，一直是直接受美國影響的，教授們亦多留美，這種背景，自然強烈的影響了系發展的方針。因為他們隱約的相信，日本也在逐漸走上美國的途徑，進一步的分工，進一步的專業化，放棄全能建築師的觀念。

至於歐洲，沒有倣效的可能。他們的傳統太深厚，很多制度上的缺點，都因傳統而覆蓋過去，不會產生問題，尤其是歐

洲的大學教育精神是天才教育，學生的水準一般說來較美／日為高，對智力高的學生，制度是沒有意義的，故問題從而簡化很多。在美國，常春籐聯校的制度很鬆懈，學生的自由多，而一般學校則較制度化。臺灣的大學教育接近於普及教育，特別是以私立學校為主的建築教育。普及教育多少必須有強制性，對於普通智力的學生，制度是重要的。故我們對因師資／設備不足而不甘願改制的議論，不十分贊成。制度對學生的工作有所限制，而且對學校有一種自然的壓力，可促成改革。至於制度存在了，不試圖革新，那不是制度的問題，是人事的問題。而人事是完全不相干的另一個問題。

五年制建築教育的目標

在討論過應否改五年制的問題之後，不能不對未來建築教育的目標與性質加以討論。確定目標的重要性前文曾略加述及，但茲事體大，有詳細討論的必要。

在贊成五年制，而熱烈推動的朋友們中，對五年制的目標卻未必有一致的看法。在這裡，我們願意提出自己的看法，作為未來進一步討論的基礎。由高等教育司所召集的課程討論會中，看到改制各校所提的新課程，覺得在目標上，可說是南轅北轍，互不相通的。大體上說起來，對改制的看法，反映在課程中的，可分為三類。第一類是全能主義，第二類是工程派，第三類是建築專業化。全能的觀念著眼於建築業務範圍過於廣泛，在傳統的界說中，建築師既必須是工程師，又要是有天才的藝術家，加上近來社會學的傾向，建築的知識真是無窮盡的。由於所需知識太多，四年無法講授完畢，故增加一年，以勉強容納各種課程。反映在課程表上，是普遍增加各種課程。全能的觀念有相當的道理存在，由

什麼是建築師的任務

臺灣建築系學生作品

於建築師目前之業務方式，是負責一切建築物建造過程中的服務項目，自設計開始，經工程計算到申請執照及施工，無不包括在內，建築師之工作內容相當繁重，所需之知識遠甚於其他行業。尤其在開發中之國家，人力之運用，常常不以專業為當，而是綜理性的。在建築業裡可以看出來，比較落後的國家是無所謂建築業的，開始進入發展的國家，通常只有工程師的教育，沒有建築師之教育，是把建築師包括在工程師的教育，視建築為一種綜合性的工程。在更進一步的國家，建築教育有了相當的歷史，與工程涇渭分明，但都市計劃已成為他們的主要工作對象，包括在建築教育之中。在最進步的國家，都市計劃與建築之間已分別發展，自闢歸徑，在最近期之發展，甚至都市之計劃與設計已逐漸分開為兩個行業。從地區看，這種分類，大體依次可分非洲國家／東南亞國家／歐洲國家／北美國家代表之。從這個角度看，以日制為基礎，增加一年以訓練一些可以由一個人包辦設計繪圖／結構計

算、設備計算、施工估價等諸項工作的建築師，未始不是我國目前的經濟發展的階段所需要的。

工程派的精神，大體上說，仍認為建築基本上是一種工程，所謂建築設計，是工程師的額外負擔，故必須增加一年以減輕四年內的重負。在課程上的反映是覺得過去四年制度的建築系由於建築的課程太重，因而忽略了工程上的課程，現在時間有了，可以增加工程的課程，向工學院的其他系看齊。由於自工程著眼的精神，看到一些專門業務的困難，知道全能是不十分可能的，特別是在現代高度分工的時代。比如說，結構工程是一個專業，本身就是一個四年制的課程。建築設備又是另一個專業，需要各方面的知識，值得另一個四年制的課程，工程管理又是一個工程專業。在工程派的眼光看去，建築師是一個樣樣都能的。這種看法，由於內在的矛盾，是不十分容易站得住的。這矛盾就是一方面承認現代分工的必要，另方面又把

建築的教育與這些專業混在一起看。教育一個工程師，必須要嚴格的專門化，方能達到一定的深度，故愈專門愈好。一個有工程技術傾向的學生，勉強他去從事具有綜合性的建築，自然不太合適的。反過來看，訓練建築師，各專門知識則只是一般性的認識，對專門知識有某一深度的了解，會使建築師過於傾向某一部份而忽略其整體性。比如對結構工程懂得特別多的人，常常過份重視建築的結構。

這不是說專業化的觀念是不對的，全能派的觀念是對的。上文說過，全能派在某一階段的經濟發展的社會中是合適的，只是因為在這種程度的社會中，各方面的要求並不深刻，故一種較原始的職業制度可以存在，好像西方古代開發中的國家，建築，不需要很好的建築；工程，不需要很精確的計算，施工，不需要嚴格的管理；一切大眾化之。尤其因為這種國家在建築事業方面比較幼稚，因為這種國家在建築事業方面比較幼稚，用不到很高級的技術。而技術專業化的觀

1

早年成功大學建築系以工程取向，從系名可見。

建築可以自職業方面看，亦可自學術方面看。從職業方面看，以結構學為例，建築師自然不會有高深的鑽研，可與工程師相比者，但對結構工程師之知識在建築上運用的關係，則必須有創造性的見解。自學術方面看，卻不能有所偏，而應集中於與建築有關的研究。比如說，在建築系專研結構，則學者即對建築本身有所偏廢，其學術性的研究屬於土木工程學之範圍。在建築系專研歷史，亦有所偏廢，其學術性之研究屬於美術史或文化史之範圍。日制的建築教育，傳統的學術研究，均屬於此類偏頗性的研究。此種學術性之貢獻，常常在建築的範圍之外，若干日本的工學博士拿到學位時對其專技已大有火候，對其本行的建築職業已經所知無多了。

近年來國際建築界面臨的改革，是一種知識性的學術性要求下的產物。這種學術知識性的學術性要求，與傳統的旁支性的學術不同，是著眼於建築本身的。亦即要求對建築價值的客觀衡量標準，以及科學的設計

念，是存在於比較進步的社會，這種態度本是有前瞻性的，只是把建築專門技術教育混在一起，就沒有問題了。

談到這裡，不能不把建築教育的性質加以澄清。在我國，學術教育與職業教育是分不出來的。建築教育在工學院，被誤認為是學術教育的一部份，因此在觀念上，有很多死結沒有辦法解開。學術教育基本上是為學生未來在學問的追求上舖路，作準備工作，其最高的工作形式是從事研究，拿美國來說，其學位是文學士／理學士、文碩士／理碩士、哲學博士。在近年來，純粹的學術研究已不多見，功能性的研究，愈來愈多，但其事業及功名的路線大體仍如上。職業教育的意義就完全不同。這種教育是為學生在某一職業的工作上舖路，使能順利完成服務社會之目的。在純知識的層次上，職業教育是使用性的，不是創造性的，但是在處理知識的手法上，以及使用已有的知識建立其職業性構架並發揮知識的力量上，是具有高度創造性的。

方法。由於這一個趨勢，建築科學的研究正在歐美展開中。在此我們必須說明，即使建築本身的科學正在成長中，建築的職業教育與學術仍有極大的差別。學術與職業之間，即使完全屬於建築的核心部分，其性質之不同亦甚明顯。學術永遠是枝節的／片段的／深入的／少發現，永遠是孤立的／中性的。一種職業則必須牽連到多種的因素，面臨複雜的多種問題，必須在困難的情況下作決定。學術的發現對於職業永遠只有參考的價值，不是決定的因素。比如日照的方向並非決定住宅設計的唯一因素。日照方向的研究很有價值，但在執業時它是多因素中之一點。即使晚近所熱中的行為學方法，研究人與環境的關係等，亦都是孤立的發現，無法直接套用。

可是近年來，對建築學術研究的要求，是很好的現象。我們雖然可以把過去的旁支知識交給別人，但無法把建築核心問題的研究交給別人。在美國，應付這一問題目前

有兩個辦法。一是設立包括建築研究在內的看法，當做追求學問的機關，而不是職業教育的延長。這個說法也許有人不同意，比如賀陳詞先生就認為國外的研究院教育，亦是職業教育。可是如果我們把人家的四二制，濃縮在五年中，則美國目前流行的建築研究院教育，已包括在五年制裡面，若辦得成功，就沒有再延長職業教育的必要。其實美國東部的若干大學，建築碩士班的設置是非常牽強的。

從這裡談回正題，在五年制改制後的目標上，我們是主張第二種態度：即建築職業化的態度。職業教育，如前所述，是一種各知識橫斷面連繫的教育方式，不求較純學術的研究為低，相反的，新學域的建立，依賴多學域間之追求。

所謂職業教育的目標是怎樣的呢？是訓練建築師。至於建築師之定義如何，可視各校對建築的認識之不同而互異，但其綜合之性質是不變的，但建

正在歐美展開中。在此我們必須說明，即使建築本身的科學正在成長中，建築的職業教育與學術仍有極大的差別。學術與職業之間，即使完全屬於建築的核心部分，行得通的，因為他們是從建築的研究學術辦法，據筆者所知遭遇很多的困難。在職業學院裡傳授學術學位，在技術上很難協調，請文學院的教授指導，與分開無異，不請外來的教授指導，職業學院的教授無指導專門研究的經驗。而且，博士學位的研究生依賴獎學金維持，職業學院的獎學金太少，因而影響研究計劃。

台灣的建築教育應該採取什麼態度呢？我們認為建築學術的研究必須放在職業教育之外，與現在的五年制分開。由於世界上沒有在大學部從事建築術研究的例子，五年制應該是職業的學制，當然不妨在其中放一些通才教育的課程。學術性的研究，屬於建築之下的，一概各歸所宗，屬於建築之內的，則交由研究所接辦。換句話說，套用我國對研究所服務之性質，其綜合之性質是不變的，但其

築師作為一個空間設計者的責任是不變的。在課程上，建築設計必然要成為一切科目的核心，而貫穿整個教育期間，使學生能成熟的掌握空間設計的要義，而且在旁支知識方面，有通盤籌劃的能力。由於這一核心的觀念，一切有關知識均成為輔助性的。在課程的量上所反映的是減輕學生的負擔，而不是增加。減輕負擔的目的是使學生有餘裕掌握職業教育的重點，而不是為專門知識所困擾，同時負擔減輕後，學生可依志願及需要選讀一般性課程，了解人生社會並助長其人格之成長。因為一個完善的自由職業者之基本條件，是成熟的人格，以便在繁複的社會上，提供理想的服務。

教育制度與職業界之關係

如果我們肯定五年制的建築教育，應該是職業教育，則需要進一步了解教育制度與職業界之關係，上文說過，教育制度與職業執照之取得有相當的關係，一般說

來，執照的配得方式通常影響教育界。目前我國的情形則很曖昧。

我們以英美兩國為例說明兩種關係，作為參考。大體上說，英國是職業與教育一元制，美國是二元制。英國有一個強有力的職業組織，稱為「皇家建築學會」。這個學會雖稱為學會，然而它執行執照考

英國倫敦皇家建築學會

試，發給執照，其會員證等於執業證，故權力之大，無與倫比。由於職業教育的最終目標是執業，故執照的控制，就等於實質的控制。英國皇家建築學會有一套複雜的考試系統，及各階段的考試科目。為配合考試科目，課程自然在此學會的控制之下。該學會有一個教育委員會，隨時研究課程的改進，決定考試的內容。各校無所怨言，因為這個團體當然是包括了教育人員在內的，比如二年前就因國際建築發展趨勢而作了一次普遍的更改。考試自學生時代開始，讀過兩年後即有一個初步考試，故低年級課程之開始由學會控制。畢業後，拿到學校的證書（不是學位）經過幾年後再參加一個考試，可取得學會的仲會員資格。仲會員就等於執照。由於在學會學生已經開始考試，英國皇家學會執行教育家之任務是很澈底的。

美國的情形比較自由的。美國建築學會是一個很有力的組織，但它本身不執行考試。開業的執照由各州自行考核，故各州之方式不同，標準亦異。一般說來，考試之資格不限定學位，只規定參與建築工作之時間在若干年以上。因此，他們是三元互不相涉的制度；建築學校、執照考試／學會。可是學會的權力如果沒有其他二者的支持，是建立不起來的。他們二者之間重方向而異。但是對建築教育的看法容或不同，其重視職業性教育之觀念則毫無差異。比如美國東部各大學，對職業教育的看法多少有點貴族味，故認其為研究院教育。他們認為，從事自由職業如建築師者，必須先受一般大學教育，成為「有教養的人」，然後再進職業專門教育，為其他「有教養的人」服務。可是在職業教育的階段，儘管各校教育哲學不同，則完全依職業界的需要加以訓練。近年來，由於建築的方向在轉移，他們產生了不少職業與教育界之間的矛盾。但凡是有眼光有看法的改革家均在改革教育之同時，注意職業界如何應變的問題。當然，亦不乏激進之士有意棄職業於不願者，然其精神仍在預測教育之改革將領導職業之變革的意思。

業界擁有一種崇高的群眾印象，使建築從業人員以獲得會員身份為榮。由於學會的地位很高，故在學會內有一「建築學校聯誼會」的組織，與教育委員會共同研究教育上的問題，並在學會會刊上刊載聯誼會的專欄。另一個因素，是合格的學校，均通過一個「建築學校審查委員會」之審查通過的。如前所述，審查通過與否，並無關於取得執照的資格，但各州執照之考試內容，與審查委員會課程標準相同。合格與否主要有二大項，其一為專任教員數目，其二為課程分配標準，故雖屬於間接，亦相當於一種控制。美國比較自由的職業教育，其現象是各校課程均有相當的不同，常視各校之側

我們目前欠缺的是職業教育與職業界的關係。在改制以前，由於教育的理想很模糊，建築師的教育與工程師教育未能完全分開，乃故職業執照的考試，由高考的技師考試來代替。由於技師考試是一種

1 美國建築學會內的「建築學校聯誼會」組織
2 蟬連全美最佳建築學府的哈佛建築系館一隅

2

「技術人員」而非「自由職業人員」，考試目的是測驗學者對此一技術知道些甚麼，故所衡量的常是教育界所提供的內容，而非職業界所需要的內容。至於職業界的知識，則留待後日自經驗中取得，而此種經驗則在考試之範圍之外。這些現象使得職業考試之水準低於學校要求之水準；很多水準以下的畢業生，可以在幾分僥倖的情形下，畢業後立刻贏得執照。甚至有尚未畢業即已考得執照的，實在是反常的現象。也許由於這個原因，我們的職業界始終有很深的自卑感，覺得比起教育界要差一籌，自然談不上支配教育界，推動教育界進步了。

改制為五年，易名為建築系，其更改教育與職業界的關係，實甚有必要。這說明，專門職業考試應以執業的需要而準備，以提高考試之水準。職業與教育界是否如英國之直接監督，或美國之間接督導，並沒有甚大的重要性，但互相策勵，改進建築界的技術與服務內容，是必要的。最近內政部在多年的考慮之下，已有新「建築師法」草案的提出，以別於一般的工業技師法。在未來的「建築師法」中，其最緊要之處，是規定獲得執業資格的方式，及參與考試的資格。如果在執業資格與教育制度之間沒有一個明確的規定，則職業界仍無法推動教育界改進。反過來說，如果在「建築師法」中，對教育制度之規定太硬性，而無應變的餘地，則在現代教育日新月異之情形下，法律之修改程序極為繁複，恐無法適應。這是法定教育與職業間關係之弊病所在。也許在未來，我國的立法機關，能運轉靈活，在新觀念的採用上，掌握時效。可是觀諸近幾年來國際建築教育觀念改變之激烈，國內在職、教之間的恰當配合，實在是令人耽心的一件事。

教員之資格問題

在廓清了職業與教育界及其制度的種種關係之後，我們可以談一下使我們建築教育界頗感困難，久經大家談論的問題：

這就是教員聘請的資格問題。在臺灣的六個建築系中，以公立的成功大學受到這種壓力最大，而東海大學因為處處要跟隨公立學校的標準，也在這問題的威脅之下，時時有無以為繼之感。這使我們感受壓力的標準，即教育部為大學教員新聘、升等所訂之標準。從國際教員資格的標準看，我國的規定本來很低，比如碩士學位等於講師，博士學位等於副教授。一般說來，美國的博士學位持有人自名聲較好的大學往次流之大學任教，可以得到助理教授的職位。副教授的職位在美國的大學已是終身職，是經過再三斟酌才能授與的。然而教育部這一個看低的標準，對建築系來說，卻是很嚴重的障礙，尤其這幾年，我們曾試著邀請國外的朋友們回國任教，竟發現教育部的標準比外國標準還要高。

道理很簡單，我國的標準中沒有分開職業教育與純學術研究的審評標準。比如在長期發展科學研究計劃中，規定在國外的學者，得到博士學位者方可受聘為研究教授，對建築界可說是毫無意義。從一方面

說，由於建築不是純學術的東西，本來不應該受長科會之支助的，但其他的職業，如法律，因有所謂「法學博士」學位，就方便得多。建築沒有職業性的博士學位，當然是吃虧了。長科會是一種額外的建制，比較重要的是教育系統中的審聘標準。由於建築沒有博士學位，我們的標準就整個混亂不堪了。比如有一位朋友，在國外工作多年，其母校請他教書，他不願回母校，但回到臺灣，成大請他教書，教了一年，教育部審定他只有助教資格，其原因是他在國外只念了建築學士學位。

國外的建築界在過去，碩士學位是一種點綴，很少有人讀的；老一點的教授，多半只是一個學士學位。近些年來，美國

ROME PRIZE
2012

AMERICAN ACADEMY
IN ROME

美國建築系優秀的畢業生多為羅馬獎的得主

ROME PRIZE
2013
AMERICAN ACADEMY IN ROME

境內的教育制度漸趨統一，地方性慢慢消失，各學校的建築系對新進先生的要求，提高到碩士學位，但是給予的職位，通常是助理教授。如果在同等級的學校中服務，可能是講師。因為這個關係，有些新成立的學校，如夏威夷大學，有一大堆的年青助理教授。

把建築教育看成職業教育，對教員聘用這一點上要向國際的標準低頭。我國的大學教員等級中沒有助理教授，是一件很討厭的事。對一位甫自美國歸來的持有碩士學位的年青建築師，給予副教授的職位，確實有點過高，但是，對一位自美返國的年青數學博士給予副教授職位，同樣有點過份。賀陳詞先生對這個問題，有一個很好的建議，即自國外的各大學建築研究院中，以審慎的態度選出第一等水準的學位來，凡持有該等學位的，可給予一定的職位。這個辦法有其困難處，即選擇時會有取捨上的標準問題。教育部曾為核定出國留學生可修讀學位之學校，為此引起一陣風波。如在建築界這樣作，會遇到同樣的問題。這個問題之一面是國內核定時之資料來源是否可靠，另一面是學位持有人或在校修讀同學對他們本校的維護及對其本身權益的爭取。解決之道也許是經由國外職業團體的推薦，或使用不成文的各校等級的看法；但都不容易客觀，因此第二面的問題更不容易得到解決。通常不

論一個學校的水準如何，在其中讀書的學生，基於感情上的或認識上的理由，總以為母校比其他學校好，因此對他人歧視造成的不平，反應是很強烈的。事實上，把學校的名聲作為衡量一個人能力的標準是很不公平、不準確的辦法。

我是主張開放的。開放有浮濫的毛病，特別在國內，已設有研究所，而教學的水準尚沒有到達一定的程度。但我覺得這情形與博士學位在其他學問中沒有甚麼兩樣。我們只好把任用與選擇的權力交給聘用教員的系與校。換句話說，我們承認了某一學位可在教育界贏得某一職位，是一種資格，但不表示有了某一學位，即可無條件得到某一職位。事實上，如果能力很強的人，學位不應該是一個太具有決定性的條件。雖然如此，我覺得某種性質的限制仍有可能。比如說，規定相當於助理教授資格的學位，是第二職業學位。這樣的分法，可以把碩士學位分成兩種，一種是在建築學士以後的學位，一種是直取建築碩士的學位。前者等於第二職業學位，

後者是第一職業學位；第一與第二學位最的天下，歐洲的巴黎美術學校與羅馬才是在於第一職業學位常常只是職業教育完成的學位，沒有高度的選擇性，故看不出學位持有人的真本事。第二職業學校，多經過一次相當劇烈的競爭而得到，不但說明了持有人的水準，而且說明對建築及建築教育的熱誠。因為第二學位一般說來是不需要的。普林斯頓大學授予的碩士學位中，有一部分是大學部直接升上來的，屬於第一學位，在文學士之後；有一部份是自外校完成建築學士之後申請進來的，屬於第二學位。他們之間的程度有相當大的距離。

在職業教育的觀念下，即使把學位的要求放鬆，還不能說脫離學院派的窠臼。其實我們回溯美國早期的建築教育中教員的聘用標準，在第一流的學校中，並不是以學位的高低來衡量，當時他們只有建築學士一種學位。他們選用教員，是以持有學位人畢業時的成績為準，其中最優秀的教員能不能建造出良好的建築，才是最後的審核標準。在此觀念下，美國第一流的

人都是選用教員的對象。當時尚是學院派建築界最高的標準所在地。美國建築界為求吸收兩地建築學之成就，設有兩個建築學校，一在巴黎附近的楓丹白露，一在羅馬城，不給學位，專門指導美國得獎的青年／旅遊、學習。這兩個學校的重要性，一直到葛羅培主持了哈佛的建築系若干年後，才逐漸淡下來。雖然意義略有不同，羅馬獎至今仍存在。而旅遊／見聞至今仍被認為是建築教育中相當重要的一部份。葛羅培的新建築觀中，是看不起學院傳統的，故巴黎、羅馬的學習，不再有很大的誘惑。但是他提出一個新的標準，即職業經驗的標準，做為選擇教員的指標，到現在仍為一般第一流學校所公認。

新建築的教育，是出於一種手腦並用的觀念，純粹紙面上的圖樣，不再代表水準。職業的教育，最後的目標是建造，而大學開始自有成績的建築師中選取教員，均有特設的歐洲學習／旅遊的獎金。這些

不再自年青的羅馬獎得主中聘用。故有相當長的一段時間內，哈佛大學建築系中，最低的聘用職位是副教授，沒有一個人是在缺少幾個像樣的作品下而能任教的。不但如此，由於最好的教員，是最有成績的建築師，而成功的建築師又多不願在校任教，故短期「評審」的制度就建立了。而且有一個現象，即「評審」常常比起正牌教授，不但更有權威，而且更有影響力。在這種情況下，學位失掉了其價值。而國是個人情為重的國家，偏偏又是沒有建築品評傳統的國家。學校的主持人十九完全不了解建築，只好依賴一些道聽塗說的知識，這樣做，毋寧是相當危險的。我國目前的情形，頗像美國在一九三○年以前的情形，只有暫依賴外國學位一途。也許一二十年以後，我們的建築界能夠站起來，有了相當的品評標準，並成為國際建築界之一份子以後，我們自己的研究院學位及職業成績的衡量才能加以承認。

從新聘標準所遇到的問題，可以很容易想到升等的標準的問題。這兩點看上去似乎很簡單，但是在職業教育的系統中，這是個非常困難的步驟。在我國，建築教育仍被目為學術教育，教員的升等所面臨的問題，是升等論文的撰寫。對純學術研究的教員們來說，寫一篇論文本來是份內之事。對建築系的教員而言，則完全不可能。上文說過純正的職業教育是一種綜合教育，不重分析性的研究，何況好的建築卻常有一種創造的狂熱，故具有冷靜的知識性的學術價值的論文，與建築離開很遠。我國升等制度中，不只建築有問題，美術與音樂界恐怕問題還要大。要求畫家／音樂家提出升等論文，是把藝術家與批評家混在一起；而通常藝術家比批評家更偉大，更不會寫論文。我國目前的制度，

先生有很多不得已的文抄公。誠然，藝術家中不少喜歡寫的人。但是我國知識份子常常分不開所謂「學術論文」與「思想與宣言」(statement)或意見(opinion)的分別。「學術論文」是具有高度客觀性的研究成果，故可以有相當普遍的承認。但藝術家所寫的東西，多半是解釋自己的作品的宣言或意見。偏重於一般性、哲學性的看法是宣言，偏重於特殊性、問題性的看法是意見。其價值不能離開其作品之存在而存在。由於此類文章之意見性與附屬性，作為獨立之論文看待，實在是不適當的。由於其附屬性，這類文章不能做很理智之理解，而應自體會而認識；由於其「意見性」，不能經受客觀之分析，對意見不同的人，很可能是毫無價值的。總之，失去作品的藝術家，是無法衡量的，這種「論文」一元制的升級制度，有修改的絕對必要。

對建築亦然，創造性與綜合性的學域，理應以作品為資格權衡的標準。建築員使用人情攻勢。故我相信藝術界的教授教員由建築設計的作品為升等的依據，應

該是毫無疑問的。使用作品申請升等不表示應該完全避免文字，解釋性的「宣言」與「意見」可以寫成論文的形式，不必引經據典，腳註分明，但可以幫助閱讀者了解作者的原意，進而欣賞作者的創作。由於選送作品與附屬文件並沒有學術論文的客觀性，現有的秘密的審查方式完全不合適，而且對送審者不公平。蓋作品均經發表，或經展覽，或已建造，秘密審查極易造成弊端。這種審查應採公開形式發表審查書，由審評者簽署負名譽責任，以避免循私。為避免意見之衝突，審查員們不妨每年更換一次，並於升等之年度開始，公開其大名，讓年資已滿的教員決定是否申請，第二年一定更換，不能連任。也許可使用一種委員輪值制。不妨出版一種刊物，或在職業性刊物上發表核准之作品及其評語。落選者不必發表，但應將評議全文退還作者，發表與否聽任作者自便。

這種方式，開始時也許有很多不方便，但過一段時期，可想像得到有很多好處。不但公平合理，創作者與審評者態度

會更加認真，而且會因而引起大眾普遍的興趣。如果出版的制度建立，則出版物上發表的作品必能發揮領導的作用，使後來者有所標榜。這在我國是非常重要的。我國國民的性格傾向於個人中心主義，小圈子主義，很不容易在民間產生領袖型的人物，進而影響建築的發展。但是我們比較願意接受由權力決定的標準。這種輪值的審評制度可以經由政府授與的權力，公平合理的奠立一種標準與方向

教員執業之限制

對建築教育職業化之討論到此，教員執業之問題，想來可以不言而喻。我國的規定，大專學校的教員，不能執行業務。這種不分青紅皂白，一筆抹殺的態度事實在是教育界，特別是建築教育界的一大不幸。這個規定的來源，是政府對公務人員，職務以外工作之限制，以避免流弊。由於公立大學的教員按公務人員核薪，就自然成為公務人員的一部分，依例不准另

行開業。前些年，私立學校的先生們尚能以非公務人員的身份得以豁免此限制，可是最後又由行政院的一紙命令，認為教員負有教育的責任，不能分心，而實施全面禁令了。

這項限制，很早就是建築教育圈子裡的朋友們認為極為可笑的一件事。在各建築系正式向職業教育的方向前進時，我們覺得建築教育界正式要求政府開禁的時候到了。為求把這個問題的各面，加以仔細的辨明，我在這裡要多浪費一點篇幅，希望引起大家討論的興趣。

第一點，可以自建築教育的性質來說。前文中，曾經不厭其煩的說明職業教育中教師的資格如何應以學位以外的經驗與職業性成就為衡量的依據。很簡單的問題是，如果在校的教員們不能執業，這職業性的成就與經驗從那裡得來呢？事實上，西方自學院派以來到新建築，從來沒有規定建築教授不准執行業務的事。路易十四世成立學院時，目的在使他的御用建築師們有機會傳授給下一代。歐洲在十九

世紀產生的只說不做的教授，從某一觀點看，不是健康的現象，只表示在紳士社會中的弱點，「君子動口不動手」的觀念。當時甚至學院派的雕刻與繪畫都是請人動手的，就是這種現象才導使學院派的破產，及由包浩斯所建立的新建築的出現。

包浩斯的建築教育到美國以前，美國的學院派教育是歐洲的延續。誠然，這一段時期，教授是很少執行業務的，但其原因是教授的身份與紳士階級的驕矜所造成。他們失掉了創造的機會，亦不願在現實社會中卑躬屈膝，故形成一種意識型態，視開業是一種畏途，進而認為是商業的、卑賤的。我們知道這些教授們都是建築設計獎的得主，對他們而言，要很痛苦的壓制創造的慾望，以適應這種只開口批評，沒有機會表現自己的環境。久而久之，一種惰性就自然養成，即是有機會也不願爭取了。

包浩斯的第一大號召，就是教授們要從象牙塔裡走出來。自中世紀以來，知識界即高踞象牙塔中，與世隔絕。偶然牽扯

到俗世的事務，也是只批評不參與。這一號召基於一種認識，即創造是一種經驗的在校時受了過份學院性的教育，沒有職業上的認識，沒有建築事業全面的看法，而只專注於紙面上、理論上的建築，因此不得不犧牲了理想，在學校裡混一輩子。而學校亦成為他們的象牙塔，逃避自己，不想，與熟練的技藝的和，兩者互相影響，缺一不可的。在這種看法之下，一位建築的教授，如從來沒有蓋房子的經驗，是否能稱為具有創造力的教授，很成問題，是否有資格擔任教授，很成問題。這類教授可以做理論家、批評家、歷史家，但不能性的準備，而沒學好建築的同學即可以「做生意」的方法，從事業務。很明顯，這是教育的失敗，而我們通常即認為這是社會環境所造成，沒有細心檢討其原因，沒有自責，而一味的怨天尤人。

在職業教育的觀念已經為大家所廣泛接受的今天，政府主管當局實在應該開這不准教授執業的禁令了。實在說來，世界上除了中、日兩國之外，恐怕已沒有這樣不合理的禁令存在。說來可憐，中、日兩國，真是難兄難弟，也都是掩耳盜鈴，自欺欺人。日本的規定，教授等於公務員，

到俗世的事務，也是只批評不參與。這一號召基於一種認識，即創造是一種經驗的過程，不是一種既定標準的實施。創造既不是由一套教授們訂出的公式完成的，也不是只說不做能完成的。創造是周密的思想，與熟練的技藝的和，兩者互相影響，缺一不可的。在這種看法之下，一位建築的教授，如從來沒有蓋房子的經驗，是否能稱為具有創造力的教授，很是否有資格擔任教授，很成問題。這類教授可以做理論家、批評家、歷史家，但不能是建築設計成績好的同學，多無職業多面「做生意」的方法，從事業務。很明顯，這是教育的失敗，而我們通常即認為這是社會環境所造成，沒有細心檢討其原因，

不但如此，建築是一種非常複雜的藝術，不但有很多技藝的成份在裡面，而且有其他職業上的考慮，諸如經濟、社會、政治的因素，甚至業主個人的因素都會對建築的成果有十分嚴重的影響。就建築本身而談建築，還是十分理論性的。只有全心全力的從事過建築工作而有所成就的人，才能面面俱到，有職業上的完備性，才是有資格教授建築的人。歐美很多大學

不准開業，但是沒有一個尚有點本事的教授不在開業的。鼎鼎大名的丹下健三，身為東大教授，理應不准開業，可是他的作品在日本固已無處不是，且已遍佈全世界，連臺灣也有一座。他的事務所不能用自己的執照，是用了他一個學生的名字，可是盡人皆知他在欺騙。然而東京大學採取了行動嗎？日本政府採取了行動嗎？學校也好，政府也好，顯然沒有意思把這位因開業而為日本、為東大在國際上出鋒頭的教授撤職。這不是掩耳盜鈴嗎？可是日本建築之能有今日之國際地位，是因為這種掩耳盜鈴所造成。去年夏天，我到日本時，訪問東工大清家清教授的事務所——自然也是違法的，與他談過之後，曾同他的幾個學生聊天，提到對學校制度的看法，他們幾乎一致痛恨日本這種學院的建築教育觀念。可是在我國，連一個了解這一問題的學生恐怕還沒有呢？

我國的情形完全一樣，教授先生們用盡方法達到開業的目的，而又因與學校毫無牽連，可可不負道義的、學術的責任，多

廣島和平紀念資料館出自日本
東大教授的丹下健三

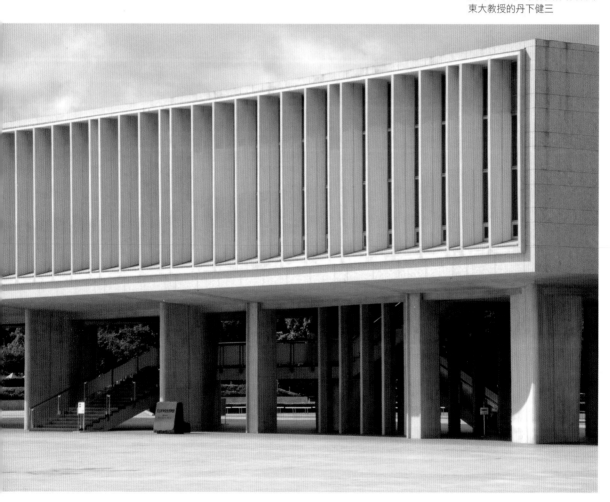

失掉教授應有的嚴肅態度，如果政府認真的去查，把所有開業的專任教授們開除，恐怕明天各學校建築系都要關門。在我國，所謂「兼任教授」可以不受該規定的約束，造成建築教育上很荒唐的後果。

世界上沒有一個國家，在建築設計的教學中有所謂「兼任」者，蓋理論上說，無一教授非兼任也。我們設有建築設計的「兼任教授」與專任教授的分別，等於負責任與不負責任的教員的不同。據我所知，有些私立學校，兼任的待遇與專任完全一樣，或有過之。兼任可以不送審，可以開業，可以不負實際責任。此為一般而論，當然有很多不享受兼任特權，而甘願為教育盡力的兼任教員。要改善建築教育，除掉專任、兼任名義的不同，是很重要的步驟。今後的教員們，專任的應該可以開業，給他們光明正大的執業機會，兼任的衡量其能力改為專任，給他們負完全教育責任的機會。

在建築系執教的先生們，如果是教授建築設計的必須硬性規定某種標準的執業

哈佛大學研究生中心（Harvard Graduate Center）是TAC的作品之一

經驗，而且要鼓勵他們開業。我國建築界漫無標準，很難分出那些開業建築師是以賺錢為目的，那些是為健康的建築發展為目的，故鼓勵教授們開業，亦必須有一個制衡的辦法，使教授們力爭上游，不至於墮落。我個人想出的辦法是：凡開業的教授，每年一定要舉辦一次公開展覽會，如同畫家的畫展一樣，向同事、同學展佈過去一年的成績與經驗，同時勉勵自己。如果展出的建築都是市儈味很濃厚的，不但會被同業口誅筆伐，學校的行政當局亦可據以做為薪給、升等之依據，這個展覽會當然不一定展出建造完成的作品，亦可展出正在施工，或設計過程中的作品。這種制度的另一好處是，大學建築系可以取代部份在先進國家中，建築學會的功能。建築學會通常應該是最權威的作品競賽的評斷者，可是我國沒有一個具有權威的學會，而技師公會又過份市儈味，辦不了這件事。這種制度還有一種好處是，高年級的同學們，可以在教授的事務所裡，獲得應有的經驗，俾在畢業以前，接觸相當程度的真實工作程序，增加其成熟的速度。對於若干家境貧困的同學，在第五年，可以自教授的業務中，得到獎學金等經濟之援助。

幾年前我自美返國時，曾向東海大學提出一個計劃，組織建築系的教授同仁為一個工作組，共同對外開業，把助教、高年級同學編入實際工作的行列中，構成一具有高度創造性與富有活力的團體，融教育與創造於一爐。這個計劃一度曾使東海建築系同仁抱著美麗的希望，可惜於我國教育制度及校方固守學院原則的政策，沒有成為事實。這種以學校為思想重心發展為具有國際性影響力的事務所，當以哈佛的「建築師合作事務所」（The Architects Collaborative，簡稱TAC）為最著名。這個事務所自葛羅培組織成立以來，一直與哈佛建築系有密切關係。葛羅培時代，它與建築系幾乎是一體的，葛氏退休後，它仍然代表哈佛建築的理想。雖然近年來由於建築思潮之變遷，TAC的國際影響力漸減，但我個人始終認為在教育與創造的結合上，沒有比這個例子再好的了。[4]

本省職業教育的學校組織與性質應該是怎樣的？實在很難說，但我個人的看法，卻應該是一個認真學習，主動創造，服務社會的環境，是一個大眾的、活潑的、實際的理想的組合。

4 編註：TAC是一九四五年由葛羅培領導七位年輕建築師所組成的建築師事務所，初始八位建築師每周四聚設計討論，所有的委託案透過凝聚設計共識後執行，強調團隊合作。即使組織擴大，不復由創始者主導會議，但仍採小組負責之方式。受財務困厄之影響，於一九九五年宣告破產解散。

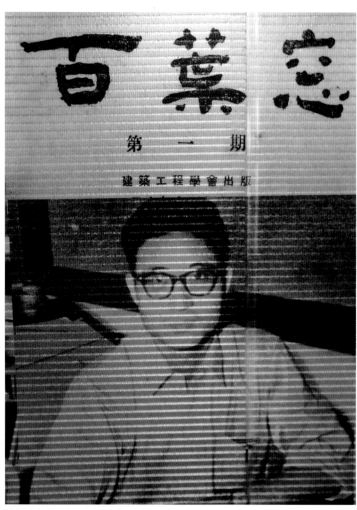

漢寶德在成大編輯出版的《百葉窗》刊物

1962
—
1977

東海建築系
成長之回顧

原刊載於二〇一〇年十二月
《建築師雜誌》第四三二期

我是一九六二年秋去東海大學建築系任教的，那是建築系成立的第二年，當時我是成功大學建築系的助教，已經做了三年。東海建築系設立後，陳其寬先生擔任系主任，華昌宜離開王大閎事務所，去建築系擔任助教。到第二年，由華昌宜介紹我去任教。他是成大的學長，讀書時就頗受金長銘教授的器重，同學以「大師」呼之，被視為模範。他大概看到我在成大出版的《百葉窗》上的文章，覺得我可以教書，就介紹我去擔任講師。東海的教評會認為我資格不夠，就聘我為「試用講師」，老華並為我爭取了較高的待遇，記得是一六〇〇元台幣。

東海設立建築系大概是因為要湊一個工學院，大學按政府規定必須有三個學院，當時已有了文學院與理學院，勉強自化學系分一個化工系出來，但要設工學相關的系都要財力人力，非董事會所願。建築系不要設備，又有陳先生自美聘來在校負責校園建築的設計，已有相當的名望，是現成的系主任，不費多少心力就可增加一系。東海大學在紐約的聯合董事會無意於工學院，他們想在台灣設立一所以基督教信仰為本的通識教育大學（Liberal Arts College），原則上學生要住校，以便受全人教育。那種學校台灣稱為學院（College），不是大學，既然要稱大學就不能不設三個學院，所以建築系就誕生了。

我到東海的時候，建築系還在女生宿舍樓下的會客廳上課。女生宿舍的設計是很有詩情畫意的[1]。經過一些樹蔭下的步道，走進一個圓門，就是個狹窄的小院子，玻璃落地門之內就是會客空間。建築系的學生每班只有十幾個人，上課不需要

多少空間。可是這總不是辦法。因此不得不向聯董會申請經費建造系館。這時候，聯董會已經「移情別戀」，把有限的經費分到韓國和南洋去了，所以只給了幾千塊美金，陳其寬先生就要想辦法利用這一點錢建一座系館。

陳先生這段時候很投入雙曲拋物面薄殼結構的應用，這是他為研究一直致力的教堂建築的附帶成果。他發現這種曲面造型很不錯，而且可以做得很薄，施工不難，所以造價很便宜。當時的東海校園已有基本架構，行政中心、圖書館及正對遠山的主軸早已完成，文、理學院先建好，施工非常精緻。但工學院尚未完成，聯董會尚無建工學院的計

陳其寬以倒傘狀建造的
昔日東海建築系館

1 編註：漢先生曾就女生宿舍為建築案例，從事調查研究，發表於東海建築系刊。

貝聿銘指導下的東海
校園一隅

建築教育為方向。

談中國文化聞名，建築系則以邁向現代化
築界創出新的境界。當時的東海以老教授
潑的感覺，把東海校園當背景，為台灣建
的薄殼結構，使建築系的師生有超然又活
餘，活力不足。陳其寬因經費不足帶來
唐式建築。這種全校一致的風格，風雅有
國建築，有些日本味道，所以東海稱之為
貝先生指導下的建築風格，是現代化的中
面，卻為建築系帶來新氣象。東海校園在
這個陽春系館，連上廁所都要跑到外
築系頭十個多年頭的家。
春房子，做為臨時的系館，這裡是東海建
拋物面倒傘狀的結構建造一座長條形的陽
長，在原定工學院地點的後面，利用雙曲
院，陳先生決定說服吳德耀校長及會計
劃，臨時丟來的那點錢又不足以建工學

師。
築設計在內。陳其寬先生是我們的精神導
下，實際上負責開一切正式課程，包括建
發。我們幾個年輕教師在他的觀念領導
課，加上他的繪畫課，給年輕一代很多啟
與觀念，陳先生以藝術授課的方式教這門
計。這是台灣首次引進包浩斯的教學方法
級設計，也就是最重要的入門課基本設
建築史。陳先生不習慣上課，只能教一年
我於創系的第二年來到東海，教的是

個設計家的指標作為東海建築系學習的方
對我們強調眼睛的重要，有效的建立起一
斯，還需要多讀書，多體會。可是他一直
只能自他聽到一鱗半爪，想真正了解包浩
是天生的藝術家，不是一流的教師。我們
為他賞識，我們自然希望自他那裡得到一
陳先生在美國曾在葛羅培事務所工作，且
末端，與包浩斯風馬牛不相及，所以知道
有所知。在成大受的教育是西洋學院派的
對於包浩斯，我們自書上讀過，故略

東海大學建築學系一年級的
基本設計課程作品

針，那就是眼、手、腦的連鎖反應，也就
是建築與工藝、藝術的密切結合。當然
了，靠我們幾個淺薄的體會，要真正反映
在教學上，是有一大段距離的。

由於對現代建築教育只有一知半解，
早期的東海建築系的課程除了一年級的設
計外，與成大並無太大差別。華昌宜有事
務所經驗，教構造方面的課，我因在成大
時曾到海軍機校教過建築史，對西洋建築
發展寫過一本講義，所以教史、論方面的
課。其他技術性的課程，如應力、材力、
結構學等，則由校外的兼任教師擔任。

漢寶德參與的東海學生活動中心

在創校期的最大特色，是師生間的密切關係。開始時，做老師的我們，每天到陳其寬先生家吃飯。他尚未結婚，請了一位廚師幫忙，住在獨棟宿舍裡，我們幾個年輕人住在學生宿舍的樓梯間，後來建造了單身宿舍。我們在陳先生家包伙，看他的畫作、聊天，也談教育工作。以後增加了人手，胡宏述、李祖原先後來東海，不再麻煩陳先生，但我們之間經常在一起。特別是我們都為陳先生負責設計，推動一些案子，達到教、學、實務一體化的目的。華昌宜最成熟，所以幫忙教堂施工圖的繪製，我則幫忙學生活動中心及高雄基督教新村的設計，胡宏述幫忙單身宿舍等設計。系裡學生很少，校內活動很多，與學生的互動頻繁。

我比較忙，是因為《建築》雙月刊的出版，希望把我們在東海的所思所為傳播到全台灣的建築學校與建築界。這雜誌原是由虞日鎮先生支持，由華、胡與我共同負責，可是因為他們二人不習慣文字工作，兩月一期就由我來張羅。華昌宜於第三年，也就是與我共事兩個學年就去了美國，到哈佛去念都市計劃了，剩下我幫陳先生獨撐場面。到了第四年，陳先生與我都準備離開了，結束了東海建築系的初創期。

我要離開，是要去美國念書。這是很自然的。我們自成大來擔任講師、助教的年輕人，受到東海洋風的感染，又有接近洋人的機會，在陳先生的幫助下很容易申請外國大學的獎學金。因此在陳先生決定結婚，離開教職到台北開業時，我們三人幾乎同時走上留美之路。東海建築系怎麼辦呢？在我出國前，吳校長托我邀約成大胡兆輝教授領導東海建築系的三年，幫我們看守著建築系，等我們留學回來。

我向他報告東海當時的情況，及建築系發展的方向。他雖不甚熟悉現代建築的理念，但卻願意保持陳先生開創期的精神，等我們回來幫他。我們於學成後回國是很誠心的。記得我出國時，同時申請到柏克萊加大的都市計劃與哈佛大學建築系的獎學金，加大還願意出來回機票，我寫信向在哈佛的華昌宜請教該去哪裡，他回信說，我應該去哈佛學建築，因為他已學了計劃，可以於回國後共同努力把建築系辦好。

我在美留學三年，胡先生邀請王錦堂先生幫忙，加上成大建築系的賀陳詞教授，使東海建築系回到台灣教育體制。他們都是很認真的人，對建築系的發展雖不容易有新意，卻打下穩固的基礎。沒想到，我在美認識的成大羅雲平教授，回國接任成大校長，立刻就把胡教授請回去當教務長。吳校長在美遊學，聽到這個消

胡兆輝先生來東海擔任系主任，我去了一趟台南，完成了邀約的任務，就很輕鬆的走上留學之路了。

胡兆輝教授領導東海建築系的三年，是我所不深知的。但我卻很希望他老人家

息，就邀我回國接系主任。我與普大的指導教授商量，他勸我接受，因此我就拋棄學位，束裝返國了。我丟開在美國發展的機會，毅然回國，原本是回歸我留學的初衷，但不能不覺得這是個人的犧牲，回國後必須做一些事，為社會、為東海有所貢獻，才對得起自己，對得起我的妻子。這個意思，我向吳校長表明了。吳校長認為這是當然的。既然「學成」回國，當然應有所作為。他表示可以放手讓我做事。

我於一九六七年秋自歐洲回國。到東海才發現胡先生因故並未去成大任職，但是師母堅持胡先生應退到幕後，幫我完成革新建築教育的夢想。在那個時代，教育部雖有官方的課程標準，並不甚嚴格。東海是美國人支持的私立學校，甚受政府重視，同事之間的紛擾也很少，所以很利於改革。我要改革什麼呢？

當然是要把東海建築系為以設計為中心目標的教學單位。東海建築系雖已

建系七年，而且有陳其寬先生帶來的包浩斯精神，但在課程本質上仍然是舊式的工程教育的一部分，只是加了繪畫而已。這時，認為建築是藝術，所以必須受畫家的樣的教育，不新不舊，實在缺乏前瞻性。這一點在包浩斯時代都沒有改變，所以現代著名畫家很多出身於包浩它的毛病是，考進的學生即使有很好程度，卻適於學習工程，在性向上缺少設計的傾向，他們功課好，但在主課設計上再努力也無法有良好的表現。相反的，有些斯。但在大戰之後終於發現繪畫與建築沒有根本的關係，美感才是藝術的共同基本性傾向於設計的學生，常因無法勝任數埋、工程學科的負荷，無法全心投入創造礎，而包浩斯的「預備課程」（後來的基本設計）才是重點。這一點，葛羅培到哈性學習之中，有些甚至必須留級，勉強通佛任教時已經知道了。過工程學科的考試。

問題是建築師可以兼工程師嗎？在國總之建築系教育的改革，是把課程中的工程與繪畫除掉，把設計突顯出來，表明了以教育設計家為宗旨的立場。現代建築時代的論述中最令人感動的是人本主義的精神。建築是為人而存在的，它的意義與人類文化的發展息息相關，所以設計家的教育必須先是人文的教育，然後才是創造力的發揮。美感的品質與工程的知識只家現代化的初期，這是毫無疑問的。負責蓋房子的人必須負責結構的安全，懂得安裝水、電設備。設計的美觀與否是最不重要的。可是國家發展到一定的程度，專業化是必走的路。建築是綜合性的專業，要造力的發揮。美感的品質與工程的知識只是達成這些目標的工具而已！

改革的第一步是刪除工程課程，增加設計學分。這一步比較容易，因為工程課很多專業者的協助。建築師這種專業是利用設計來解決建築問題，同時要有協調各專業者的能力，使發揮專長，滿足建築的

都是成大來兼的。可是不能完全不懂工

院中應有理想，注意其新創性。怎麼創

程，我創造了一門課，名為「結構系

新？非掌握每一建築的獨特性質不可。所

統」，代替以計算為主的結構學與鋼筋混

以我就把工學院時代的環境相關課程，改

凝土設計。另一門課「結構行為」代替應

為「物理因素」，前者是指思考建築時所應考慮的物

力、材力等理論課。目的是讓學生們知道

理環境條件，諸如氣候、溫度、日照等，

今天的結構有多少系統，與建築空間可以

後者是指設計思考中所應考慮的人文條

如何配合。另方面則以非數學的方式，感

件。

受到結構體受力後可能有的反應。這是外

離。我認為大學課程應有一定的理性體

軟體的條件在過去稱為功能，但功能

系，不能完全決定於開業的需要。

是粗略的說法，容易以類型為設計方法的

國學校都沒有的課程。美國的建築系課程

主軸，又落回範例模仿的窠臼。把功能視

是自由的，以執業建築師為師，也以執業

為條件，是從頭思考的起點，可以有全新

之需要開課，與我國的情況尚有一段距

的創造，才有建築設計學的建立。我知道

步是把設計所需要的軟體知識掌握到。過

這樣談教育也許太理想了，可是我的毛病

以學習建築設計為核心，改革的第二

是一切改革都是一個設計，而設計是合理

去學生學習設計，是用範例模仿的方式

的與邏輯的思考模式。所以我在回國的第

設計住宅，就把大師的住宅作品拿來研

三年就翻譯了《合理的設計原則》，並開

究，然後加以模仿，或重點參改。這雖然

了「設計方法」的課。至此，我的課程改

可以速成，卻很容易流於形式的抄襲。放

革已經完成。在這裡我把若千年前在我的

眼望去，建築大同小異，就是因為形式抄

自傳《築人間》中所畫的一張表，轉載在

襲成風之故。這當然是不可避免的，但學

下面。

際上綜合了審美的教育與環境認知的教

建築的主軸課程是設計。基本設計實

育，然後反映在視覺造型的創造上。建築

設計是一種習作課，建築設計加以引申就

是考慮集居環境的都市設計。學生歷來都

是自習作中學習成長，但是在習作中需要

系統的知識作後盾，那就是前文說過的那

些課程，我很驕傲的感覺，這應該當是全

世界最先進的建築系課程。

1

可是我知道，我們並不是世界最好的建築系。原因之一是我無法請到最適當的教師來授課，徒有課程之名是不夠的。系上的老師雖支持我的改革，卻幫不上大忙。所以那幾年我除了擔任行政職務外，還有上很多課。除了建築史課外，還要教建築設計、基本設計及隔年開的「行為因素」等。勉力開課是一回事，設計課卻不能鬆懈，所以我做了兩件事，一方面請留美的年輕教師回國教設計，使建築的氣氛活潑起來，同時引進生動的教學方法，這是當時的台灣所不熟悉的。

首先是用模型思考。在我回國之前，建築系的學生一定要學會陰影與透視，畫立體透視圖。在那個時代，誰畫透視漂亮，誰就是好學生，也會是成功的建築帥。可是國外早已放棄了這種騙術，改用模型思考了。做模型要材料與工具，台灣都沒有，我設法訂製了紙版與裁紙刀，開始教學生做模型，把模型引進教學之中。

其次是建立評圖制度。學院派的建築系用老辦法來評分，設計圖繳出後，掛在走廊

2

編註：在漢先生自一九六七年九月至一九七七年六月擔任系主任期間，聘請具有留學背景的教師計有：

一九六七　專任王有遂（成大建築｜九六一，伊利諾理工學院建築碩士）

一九六八　兼任陳永齡（東海建築｜九六五，賓州大學建築碩士）

一九六八　兼任王體復（東海建築｜九六五，賓州大學建築碩士）

一九七○　專任馬必超（中興大學，哥倫比亞大學建築碩士）

一九七○　兼任李祖原（成大建築｜九六一，普林斯頓大學建築碩士）

一九七○　兼任華昌琳（東海建築｜九六五，哈佛大學地景建築碩士）

一九七○　兼任張崇英（賓州大學建築學士）

一九七一　專任張肅肅（東海建築｜九六七，哈佛大學建築碩士）

一九七四　專任韓建中（東海建築｜九六五，紐約普萊特大學建築碩士）

一九七四　兼任王紀鯤（成大建築｜九六二，克藍布魯克學院建築碩士）

一九七五　專任詹耀文（東海建築｜九六六，麻省理工學院建築碩士）

一九七五　專任趙建中（東海建築｜九七一，賓州大學建築碩士）

一九七五　兼任趙利國（中原建築｜九六六，史丹福大學建築碩士）

一九七六　兼任黃永洪（成功大學｜九七○，耶魯大學建築碩士）

一九七六　兼任周文吉（東海建築｜九七○，耶魯大學建築碩士）

另有多位外國人士在建築系任教，如一九七○專任的狄瑞德（Reed Dillingham，哈佛大學景觀建築碩士），一九七○兼任的Wenderoth（建築學士），一九七○兼任的韓基德（Keith Horn，英國Northern Polytechnic Uni. 建築學士）與一九七五兼任的John Lucas。

上，教授有空時一一審閱，學生拿到分數只能自己揣摩。可是在外國早就是依次把作品掛出來，向教授們說明，然後是講評與討論。這是訓練口才與思辨方法的好機會，是最有效的教學方法。自此後，評圖就成為建築系教學中重要的場合了。

另一個重要的改革是廢除改圖教學。老辦法是上課時拿筆在學生的圖紙上改圖，這是很有效的辦法，可以快速提升學生的設計能力，但卻養成學生以繪圖當成設計的習慣，畫一張漂亮的圖去搪塞。正確的方法是學著思考，大膽的思考，所以改圖時不動手只動口，不斷的以問題要求學生回答為什麼這樣畫，來促使他思考。我不能要求年長的教授這樣做，但年輕教師都能依循此法，使之成為東海建築系教學的特色。

光是課程的改革與教學法的引進還不夠，我很快就感到外部架構也不足。比如當時的台灣很需要建築師了

1　建築模型是漢寶德改革建築教育的一環
2　東海大學建築學系的評圖
3　東海大學建築學系1976級師生合影

東海大學建築學系1976級女學生與漢寶德合影

解一些都市問題，只憑一門兩學分的都市計劃實在不能滿足我們的需要。而且當時建築系是四年制，不但建築相關的知識性課程排不進去，連設計實習課也不夠，無法使學生得到足夠的訓練。所以在一九六八年經歐保羅院長同意，與社會系合作，成立了都市計劃課程作為副修。次年並進行五年制課程的擬訂，得到學校的認可，正式把課程全面改革完成。[3]

自我回國到第六年的一九七三年，可以說是東海建築系建系正式成熟的階段。

剛好我輪到休假一年，停掉了代表東海的刊物《境與象》，去美國教書。適逢聯董會為建築系募捐到已夠的錢，可以蓋系館了，我在美開始思考新系館的設計，次年回國後，發現學校的氣氛開始改變了。由於聯董會的財務支持不足以維持東海大學的既有水準，通才學院搞不成了，不但因此換了校長，必須擴大招生，靠學費支持學校，因此開始了新階段。建築系每班學生自早年的十人二十人，到此時已是三十人。師生比例使得個人接觸方式的教學產

是一連串不斷的開創工作：國立自然科學博物館、國立台南藝術學院，到後來的世界宗教博物館，每一工作幾乎都是十年，但使我最感到值得回憶的十年，正是我在東海建築系擔任系主任的那段日子。

生困難，我已經無法認識每一位同學，也無法參加每一位同學的評圖，使我頗感失落。校園建築因缺乏維護經費，有年久失修之感。我覺得已經是我離開東海的時候了。

新來的校長對建築系沒有特別支持的想法，還不免覺得建築系師生太特別，又沒有宗教信仰。我知道要想維持建築系的特色，要求增加教師員額等，可能需要比較懂得人際關係的系主任去運作，我絕不是適當的人選。美國勢力已經退出，我直來直往的性格已經不吃香了，何況我的校外業務也忙碌起來了。

我沒有想到的是，在接任中興大學較長的羅雲平部長的邀約下，離開東海，就等於永遠離開建築教學的崗位。回頭看東海建築系，在後來的幾位年輕系主任的領導下，逐漸成長、茁壯，覺得我的離去雖不無遺憾，卻是應該的。我是一個習於開創性的人，在東海建築系的開創期，我如魚得水，但維護卻因個性執著於個人標準，是不適當的。離開東海後。我的工作

任教東海大學建築學系時期的漢寶德

3

編註：當時東海大學建築系課程表如下（數字分別為上下學期的學分數）：

一年級	二年級	三年級	四年級	五年級
大一國文 4-4	大二國文 3-3	中國近代史 2-0	人文學科 2-0	國父思想 2-2
大一英文 4-4	大二英文 3-3	經濟學 3-3	結構系統 2-0	人文學科 2-2
微積分 4-4	普通物理學 4-4	世界建築史 3-0	結構系統 2-0	結構系統 2-0
圖學（一）2-0	建築材料與營造法 3-3	中國建築史 0-3	都市計劃概論 2-2	建築法規 2-0
環境設計概論 2-0	世界建築史 2-2	結構行為 3-0	環境控制行為 2-2	基地計劃 2-0
建築表現法 2-4	建築設計（一）4-4	都市計劃概論 2-2	建築師業務 0-2	營建法 2-0
建築基本設計 3-3	製圖 0-2	測量之讀圖 0-2	建築設計（三）5-5	建築之物理因素 0-3
選科 1-1	選科 1-1	建築設計（二）4-4	選科 3-3	建築設計（四）5-5
		工廠實習		選科 3-3
		選科 3-3		

建築系與經濟系、社會系、政治系合作，開設都市計劃課程如下，選修二十五學分者，授修業證書。括弧內的數字為學分數，標 ※ 者為選修課目。

建築系	經濟系	社會系	政治系
都市計劃概論（4）	都市經濟（4）	都市社會學（3）	公共行政（2-2）
計劃製圖（2）	統計學（3-3）	社會變遷（3）※	行政法（3）※
計劃演習（3）	經濟發展（3）※	人口學（3）※	
國民住宅（3）※			

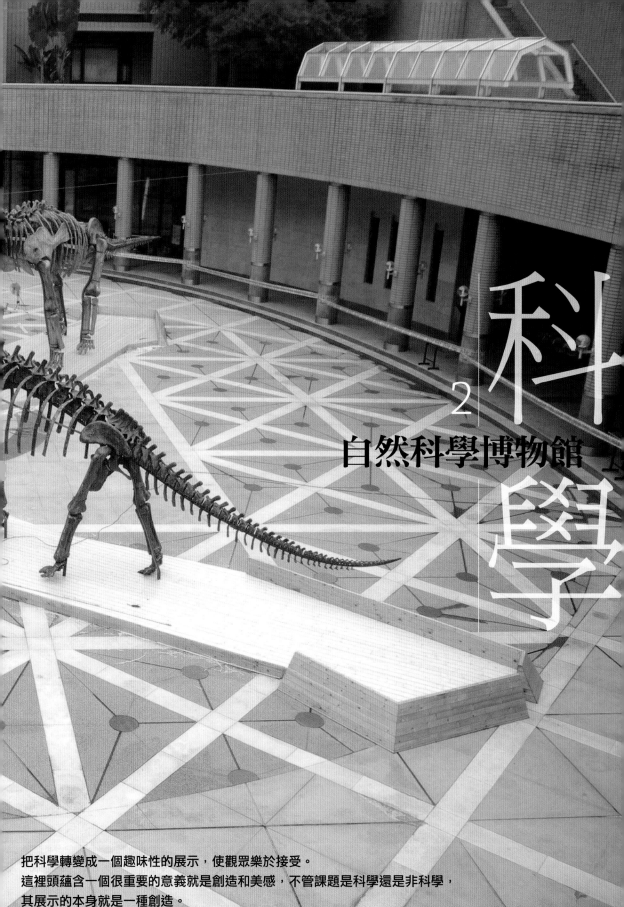

科

學

2
自然科學博物館

把科學轉變成一個趣味性的展示，使觀眾樂於接受。
這裡頭蘊含一個很重要的意義就是創造和美感，不管課題是科學還是非科學，
其展示的本身就是一種創造。

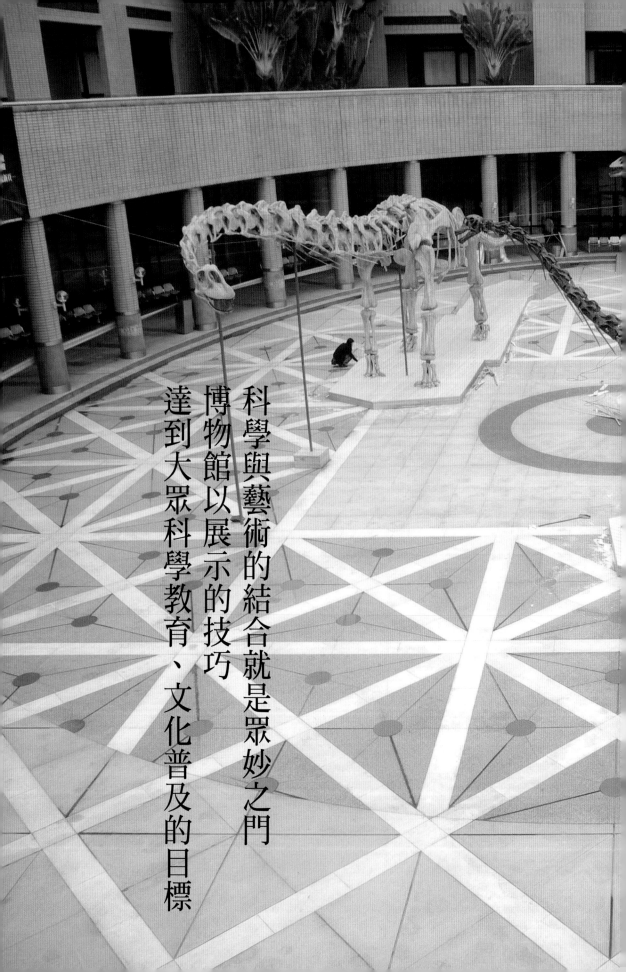

科學與藝術的結合就是眾妙之門

博物館以展示的技巧

達到大眾科學教育、文化普及的目標

自然科學博物館的開發與經營

1993

原刊載於一九九四年一月
《空間雜誌》第五十四期

一九九三年八月二十二日黃健敏與自然科學博物館館長漢寶德在台北市漢宅，就落成的自然科學博物館有一番訪談，訪談內容經黃小芳記錄整理。

請您談談當初籌備時對自然科學博館的定位。

這是第一座以自然史為主體的國立自然科學博物館。自然科學在歐美的系統裡就是自然史與古生物學、人類學等，同屬生命科學的系統。中國以及許多第三世界國家都對「自然史」這個名稱不太熟悉，在歐美以外的國家包括加拿大，都習慣稱為自然科學博物館，所以我們就以此定名。省立博物館在本質上是自然史博物館，但在光復以後並沒有充分發展，所以並沒有發揮應有的功能，國立自然科學博物館就以建立國內健全的自然史博物館為重要目標。

所謂「健全的」自然史博物館是指收藏及研究部門的完備，國外的館都是以收藏、研究為主，這是我當時觀察研究的結果。這個目標是高大了些，但畢竟這是個國家級的科博館，希望未來能朝世界級的博物館發展。要成為世界級的科博館，無疑地在收藏及研究方面都須達到一定的水準，要能代表我們這個地區，成為世界自然史研究上的重鎮，會有人需要我們提供資料或是研究、交換意見等。這當然是一

國立自然科學博物館

National Museum of Natural Science

科博館的醞釀

漢寶德先生的考察報告

民國六十六年九月公布十二項建設計劃大綱，其中包含了自然科學、科學工藝、海洋三座博物館。民國六十八年成立考察團出國考察。

1

個很長遠的目標，其它國家的收藏已有百年歷史，標本收藏的數量甚至要以千萬計。台灣雖然剛起步，但若不訂一個高一點的目標，那就根本不可能達到。

1 漢寶德先生的考察報告
2 倫敦自然歷史博物館
3 位在二二八公園的前省立博物館

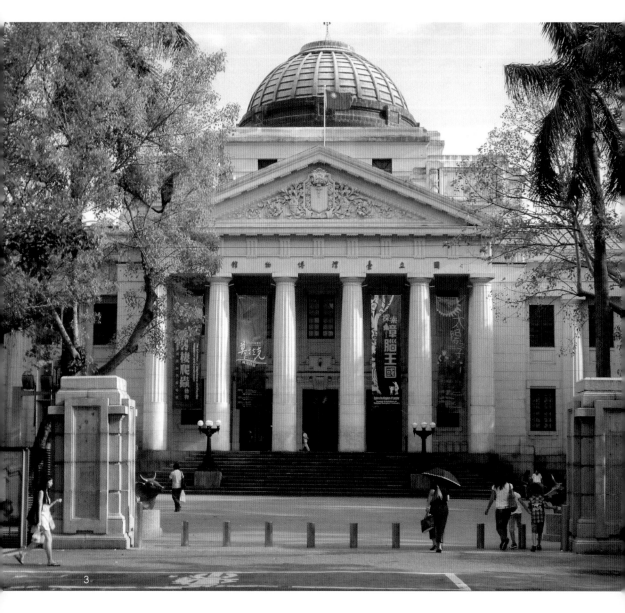

當初教育部要設置一系列的科學性博物館；政府的目標是著眼於教育，而我將設館的目標放在大眾科學教育。我認為大眾科學教育是非常重要的，這個目標的重要性並不亞於收藏、研究。我所秉持的信念是科學教育的普及是一種文化工作。對一個處在文化轉型期而基本上仍是傳統的國家，要轉型為現代化國家有一個非常重要的條件，就是國民的科學素養要提高到一定的程度。這是一個老問題，就是啟蒙愚昧的民眾使之成為明白事理的人，這也是現代國民應具備的基本素質。無論國籍、宗教信仰，人人都必須承認科學存在的事實，從瞭解科學的思考方法，面對世界，面對人事，這樣國家才能真正提升水準。如果是已開發國家，科學教育的重要性更是無法被取代。雖然教育部的理念太偏重於教育，但還是正確的。教育確實是一個很重要的目標。

在教育方面，我們也希望和世界其它的博物館一樣，能對學校教育產生一種輔導的作用，不光是對社會大眾，其中很重要的任務是加強中、小學的科學教育，使它能夠落實。因為我們感到中、小學的科學教育不夠落實，課本上知識太多，不夠生活化，不能使學生真正產生興趣。在美國的情況尤其是如此，美國近年來其科學博物館有長足的發展，主要的原因是美國人覺悟，其學校教育中的科學教育的發展非常薄弱。美國的學校採選修方式，有時候學生根本不選科學的課程。很多人認為美國現在落後於世界其它的強國，是因為科學教育落後。

另外，我個人認為，任何一個博物館就是一個文化機構。因此談論科學的時候，尤其是以展示的方式達到科學教育目的的時候，就需要很多博物館的展示技巧。比如我們常說的寓教於樂的觀念，這個觀念就是把科學轉變成一個趣味性的展示，使觀眾樂於接受。這裡頭蘊含一個很重要的意義就是創造和美感，不管課題是科學還是非科學，其展示的本身就是一種創造。在創造中反映出高級文化素質中很重要的藝術的品質，所以我強調科學和藝術結合。我們希望觀眾到博物館來能夠吸收一點科學的知識、科學的理念。此外，我還希望觀者能夠在精神面有所提升。所以，基本上我的信念是藝術和科學是一體的兩面，它並不是完全的對立。除此之外，自然科學在現代的時代潮流中擔負了人和自然協調的理念，這個理念是很重要的，它包含了生態、生態保育、環境維護等，這些觀念都是屬於自然科學中博物館應該要負擔的責任，這在全世界都是一樣的，這是時代的課題。過去的自然史博物館沒這個任務，因為時代不同了，這種意識的勃發便附屬在自然史博物館的功能上。目標有好幾個層次，這些是比較初步的構想。

在科博館內看到一個標題印象很深刻，這標題是「科學、美感」，從這標題對應您剛才所講的定位，讓我們分別從硬體的建築物和軟體的展示方式來看，對於硬體和軟體的建設，您有沒有特別著重什麼？

如今博物館落成，人們只看到這個結果，可是人們沒辦法看到它的過程，而過程是很重要的。剛才談到的種種理念，這些理念原則上都只是想像。當年只有一塊空地，甚至連一塊空地都沒有。當年，政府承諾會提供土地，但是事實上土地還沒給籌備處，那時也沒有收藏物，可以說什麼都沒有。在這種情況下，建設科博館的時候沒有任何實質上能掌握的東西。實際上外在環境的限制、經費不足，都必須要考慮到。當時面對的問題是，計劃無論大小都要經過政府首長的同意，所以必須去說服他們，告訴他們錢是怎麼花的，很多財經方面的首長基本上不很同意科博館的建設，因為他們覺得經濟建設比較重要，所以面對的不只是理想的問題，還有許多是現實的問題。於是只好從花費比較少的部分開始著手，所以訂定的一些發展原則很多是受限於環境所造成。比如分期計劃，後來其它的建設就很少採用分期計劃，我不認為他們是正確的，我覺得有了錢仍應該要有分期計劃，世界上沒有任何一個博

台中自然科學博物館

物館一下子就充實完備，總是逐步發展逐步成長。無論在人員的訓練、制度的建立、管理經驗的累積等都非常需要，而且博物館是永續發展，不是說什麼時候完成就完成，所以分期計劃是適應情勢所必要的。

硬體就是建築，我的看法是它不應只是建築的表演，它的目標遠高過於此。我們欲達成的目標沒有一樣涉及建築，建築充其量只和環境有關，其牽涉到的部分也不是最重要的，重要的是經營管理各方面是否合乎觀眾的要求。就建築來說，我們當然希望是一個比較理想的建築，所謂「理想」，在功能上它要符合觀眾對博物館的需求並符合經營管理上的條件，我們做很寬的走廊，因為考慮到眾多的觀眾從大廳出來後不會太擁擠，觀眾可以散散步，很愉快地得到休閒，還有屋頂花園可讓觀眾在屋頂感受一下館內外的空間關係，因為觀眾來這裡，一方面是旅遊，一方面是學習，所以要讓他們喘口氣，使觀眾在不虛此行以外也不會感到太勞累。我

2

們必須考慮觀眾的心理、行為，觀眾的福祉才是最重要的，至於建築物的風格、造型等等都是次要的。它是給公眾使用的，所以必須符合社會性建築的條件。除此之外，它還必須是一個很美好的建築。

由此來看，可以知道它的目標是多重、複雜的，而且如果我們把目標訂高一點的話，世界上主要的博物館都要使用一、兩百年以上，甚至於永遠都不會拆

1 台中科博館內寬敞的走廊
2 台中科博館的屋頂花園
3 費德博物館的中央大廳
4 芝加哥費德博物館

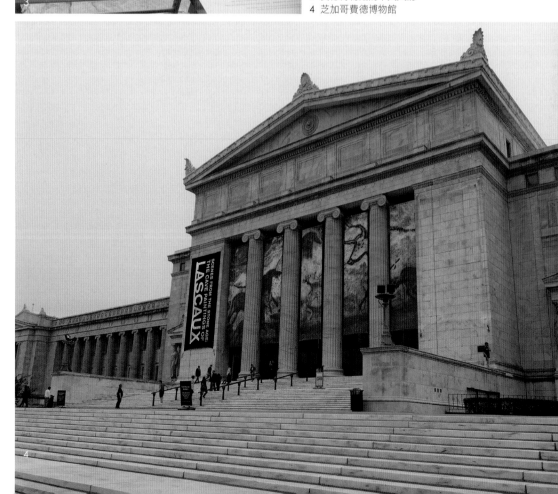

1

掉，所以必須考慮其永久性。所以它必須是一個美好的建築物，但因需考慮其永久性，所以不必過分時髦。全世界主要的博物館建築大部分都是古典式樣，其用意也是如此，甚至很多博物館是由古老建築物改建，本身就有一種凍結時間的感覺，它的美感可以說是比較永久的、平淡的，含有古典意味。這個問題很多人都問過我，他們想知道一位有建築背景的館長，對博物館的建築會有什麼樣的看法？他們都覺得很奇怪我為什麼不做一些不同的式樣，但我認為建築環境基本上要被大眾接受，要使大眾感到美好、舒服，倒不一定要在形態上非常突出。我看了許多世界上大型的博物館，我覺得他們有共同的缺點，就是觀眾走入展示區以後，不同展示區之間的連接，在空間的轉換上常會使觀眾感到迷惑，看完以後觀眾會感到非常疲勞，找不到路出來，我希望我們的館不會有這種問題產生。我比較欣賞的是芝加哥的費德博物館（Field Museum），其空間的配置是以中央的大廳串連展示場，觀眾不管參

觀那一區，最後都會回到中央的大廳，空間的組織是非常清楚的，這對觀眾來說是一種愉快的經驗，觀眾可以俯視大廳來往的人群，至於展覽項目的分區也可以一目瞭然。我便以此概念構思科博館的設計，所以在館中我們有類似費德博物館大廳的設計，不同的是設計成戶外空間，這個空間本來想設計成庭園，但是我將之改成硬舖面，其原因是我想將活動帶進來，成為一個活動場所，必要的時候可以覆蓋起來成為一個大展示場。八月一日落成典禮日，有原住民在這戶外空間表演，效果很好，這就是當初設計的用意所在。

漢先生講到人和環境的關係，去過科博館好幾次，我個人的感覺是這個館座落在中港路（現更名為臺灣大道——編註）的後方，由演化史大道引進來，可及性與可視性不高。現在館的四周建設為公園，這些公園是原有的計劃嗎？還是在館舍蓋好以後才想到應該把公園納入？以前只有北面的庭園，現在館的周圍都在大興土木。

大家使用，並不是科博館內部的庭園，雖然都是博物館用地，可是我們要開放給民眾使用，這是我們對台中的承諾，我覺得也應該是這樣子，因為它本來就是個公園。

在館四周的土地都是科博館的基地。

這個地方本來是台中市的公園，但是台中市為了爭取設立博物館，結果將土地改變為博物館用地，供科博館使用，在接收土地的時候，我們就向台中市政府保證，我們做的是開放式的庭園，不會做圍牆，把門關起來晚上不能進。我們認為這是一個開放性的環境，應該讓觀眾可以隨時進來使用，從我們一、二期開館以來這麼久，事實上台中市市民都知道科博館的庭院是台中市內維護最好的公園，他們都會跑來這裡坐一坐。關於三、四期後面的地帶，也是同樣的道理，我們想要做一個公園，供

2

3

1 可以作為展示場的中央戶外廣場
2 以演化史大道引進至科博館
3 台中科博館四周開放的公園

如果是這樣的話，庭園是科博館的一部分，根據一份報告，科博館當初構想以「物候學」的觀念從事庭園規劃設計，對此，漢先生可否進一步說明？

「物候學」的觀念是憲二與郭中端夫婦倆人1當年初期規劃庭園的時候所提出來的觀念，因為他們有日本的背景，所以對庭園的植物和氣候結合有些想法，他們最早的提議有好幾項，都非常好，但在執行上有困難，比如說他們曾建議春夏秋冬四季，庭園可以有四種不同的顏色，甚至不同的區域有不同的香味，這都是很好的構想，可是實際在維護上非常難做。在植栽方面，因為環境不夠大，難以做到。所以構想雖好，但是館方無法實際執行。以台灣這麼密集的居住空間，科博館的庭園能達到提供給大眾一個休閒空間的目的已經很好了，所以我寧願安置一些科學性的雕刻，等於把室內的展示延伸到戶外，能夠做到這一點已經不錯了。至於那些很難

使觀眾領會的理論，我們內部也討論了很久，我們認為有困難，那種風格、品味的問題實在很難去描述，而且很難去控制。如果是一個很大的庭園，我倒覺得可以想辦法實現。所以基本上對於環境我們還沒有考慮到很深入的問題，只是以一個位在都市，保留一個維護得很好，樹木很茂

1　科博館庭園中的科學性雕塑一
2　科博館庭園中的科學性雕塑二
3　科博館的植物公園

4

我看過科博館所印行的簡訊，提到館方的人員在從事植栽的工作，這和植物園有什麼關係？

盛，民眾可以進來坐坐、躺躺、散步、休閒，並在其中體會到一點科學知識的空間為主，這是我們對庭園的基本看法。

現在西屯路的對面在未來會建設成一個植物園，我們稱做植物公園，實際上還是個公園，還是一個都市內的休閒空間，不過這個公園會以植物園的形態出現，基本上分室內、室外兩種，室內是外來品種的植物，室外原則上是以台灣本土的品種為主。

植栽有一部分是為了展示所做的，在生物科學區有兩部分是這種性質，一個就是恐龍園，恐龍園裡的植栽原則上都是選很接近恐龍時代的植物，這和戶外庭園不太一樣。另外還有一個小植物園，是供展示植物生命演化的過程，是以戶外的小植物園方式呈現，在戶外說明各種植物在不同年代生長的情況，這兩個園的植物都經過設計控制，當然未來植物園會由科博館同仁目前研究的一項題目，事實上已經差不多了，但在時間及經費上不太夠，所以以後會把它做起來，換句話說我們在展示場裡附帶的就已經有三個小植物園了。

負責。目前還有一個小的植物園還沒有做，那就是藥園，這要在第三、四期才會完成，目前經費還差一點，這個藥園是在中國醫藥區的外邊，這個藥園也是科博館

4 植物公園中的室內園
5 恐龍園
6 科博館的藥園

1 編註：憲二與郭中端，倆人在日本早稻田大學求學時認識結婚，一九九二年回台後成立中冶環境造型顧問有限公司。留學期間兩人共同著作《水緣空間之構成》、《中國人的街》等書。該公司之作品講求生態工法，包括參與設計規劃之冬山河親水公園案等，作品輯成《魚求木樹》一書，於二〇〇四年由藝術家出版社印行。

1

我們知道漢先生的建築背景，在軟體方面，也就是展示內容，您是否刻意地運用了很多建築的手法？比如說木塔、萬福宮的重建等。

很多人持保留的態度，他們覺得我是學建築的，既然我是館長，所以就照我的意思做，完成以後效果很不錯。

萬福宮會在科博館重建復原，這也可說是因緣際會吧，如果當時我沒有蒐集到那些木件的話，當然不可能做得出來。關於中國人的心靈生活這部分的展示，從第一期開館以來，討論已有七、八年之久，可是如何表達，可說是見仁見智。最後，我們採用李亦園教授對中國人心靈的觀念，當然理論中並不包括那座廟。用什麼方式來統合中國人的心靈呢？我就做了這樣的建議，當然，我問過李亦園教授的看法，他並沒有什麼特別的意見，所以就決定這樣做了。

就在討論的過程中科博館買到這批木件，這批木件並不是特別好，而是比較多，比較完整，是蓋一座小廟所需木材的百分之九十左右，前前後後沒有短少，這是很不容易的。在拆的時候我相信那商人是打算賣給科博館，但他並不瞭解我們要做什麼，所以他並沒有把所有的木件留下

我覺得不能就此推論，因為那只是一些剛好涉及建築的展示，當然，如果不是我當館長的話，萬福宮可能不會復原在科博館。對此，我只能說我的建築背景使我對這方面比較熟悉，加上我對這方面非常有興趣，所以我會在中國人的心靈生活中把萬福宮復原在裏面，可是其主要的意義還是以中國人的心靈生活為主題，以一座小廟做為總合中國人心靈生活區示，我是覺得蠻合適的。環繞在萬福宮周邊的展示是採教科書一章一節式的，但是看完以後觀眾可能沒有一個完整的觀念，抬頭看看那些木觀眾回到中央區的廟，雕、裝飾、神壇、也許能體會到中國人的心靈，基本上我們的目的在此。只是說如果換了一個館長，他可能會用另外一個方式傳達理念。最初復原這座小廟的時候，

來，稍微沒有雕花的木件構材就被丟掉了，所以結構材部分是新做的。買來之後就要復原，最初有很多想法，本想蓋在庭院裡，可是我覺得目的不是在復原一座建築物，而是要把它展示出來，在精神上顯示更深層的意義，是要總合中國人的心靈生活。我的想法是在廟完成以後才得到大家的贊同，主要的贊同是因為我把它吊起來，如果不把它吊起來，今天的掌聲還不會這麼多。吊起來之後整個目標降低，降低之後寺廟上部的雕刻、結構就可以看得很清楚，從木雕就可以開始解說中國人的心靈與廟宇的關係，中國人的思考方式、忠孝節義的觀念，這些都是中國人生活中很重要的一部分，我認為「廟」是反映中國人心靈的一個重要的實證。

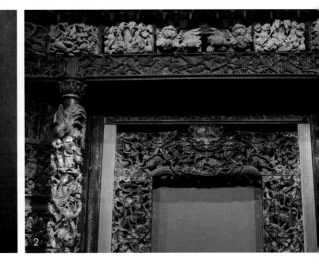

您在構思將這座小廟吊起來的時候，博物館的建築結構已經完成了嗎？在結構上有沒有什麼需要配合的問題？在一樓展示區，有關中國科技的木塔、虹橋等等，這些建構物都只有文獻上的資料，您到底是如何復原的？

結構沒有問題，因為一定會考慮到博物館的結構能否承受。至於中國科技的部分，那一部分本來不包含在展示當中，因為中國科學可以分做兩部分，一是科學，一是技術，但中國人是科技不分的，我們是現實主義的國家，並沒有純粹的科學，所有的科學都與科技有關，起初我們並不打算包含技術部分，可是學術界始終認為中國的科學和技術分不開，所以還是放在一起展示了。

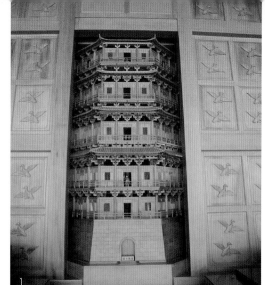

關於展示的內容是從兩個角度考量，第一個角度是參考大陸對中國科學展示的內容，大陸曾經以七千年中國科技史為主題到世界各地巡迴展覽。另外，北京歷史博物館曾以科學模型在全世界展示，這兩個展示我都看過，我們在其中選擇符合科博館目標的展示，比如說地動儀、指南車等等，再配合我們的需要來做。我們的需求有部分是必須取自日本，因為日本曾整理中國科技的資料，但科技館內的展示項

目仍有一半以上是館方自行設計，其中的水運儀象台是中日雙方共同同意，由館方獨立完成的設計，那也是我們最重要的展示。至於虹橋，日本方面最初建議做一個蘇州式的石橋，但我們覺得那並不能代表中國科技的精神，我們還是希望復原虹橋，在接受我們的意見以後，日本的設計公司沒辦法做出來，建議用一根鋼樑埋在裡頭，但這完全違反了建虹橋的原意，所以我們開始自己動手設計。在不知道實際

構造的情況下，我們憑照片及基本觀念設計了兩個系統，這兩個系統都可以行得通，一個是館內工作人員郭美芳用電腦設計的，另一個是館方舍弟漢寅德設計的，目前是採漢寅德的設計，因為他的設計比較便宜比較簡單，他也願意免費服務。我覺得中國人的方式就是以非常簡單的道理、非常簡單的構造，很聰明地把它做出來。

館內有的展示品標明是複製品，有的沒有標明，沒有標明的是真品還是複製品？

事實上就是工讀生。至於工作內容，理論上是做解說工作，解說是要經過一段時間的訓練才能勝任的，工讀生流動率頗大，所以實際執行有困難。另外還有義務工作人員，比較長期的義工我們會訓練他們解說，解說訓練的負擔很重，要把這麼多展品教他們，直到會解說，這工作就像是辦學校，開始的時候館方確實嘗試過，但是發現我們全部的人力幾乎只在做這件事情，因為他們流動得很快，所以實在非常困難，在博物館經營方面，解說人員的訓練實在是非常大的問題。

凡是不寫複製品的就是真品。目前的情況是真品多一點，複製品少一點，但是複製品所佔的比例仍相當大，今天以館內收藏的成果，不可能都是真品，而且對博物館展示來說真品和複製品並沒有太大的差別，它與美術館有很大的不同。美術館的目的是在展示一種觀念（idea），博物館是向觀眾說明、證明某種觀念或是道理的存在。

館內有許多台中師專的工讀生，他們是如何參與館內工作？工作的內容、性質如何？

我們是採招考的，科博館和幾個學校簽訂合約，由校方推薦，再由館方訓練，還有一部分是考進來的，其性質是屬非全職員工，就是一個星期只工作部分時間，

4

1 科博館獨力完成的水運儀象台（局部）
2 復原的虹橋
3 中國科技區展出的木塔
4 科博館展品之一

心裡雖然很想為民眾解說，但不知道如何開始、如何主動地主導人和人之間的關係，我想這是國民性的問題，雖然館方想有辦法達到維護安全的任務。但在展示場裡站了那麼多警衛好嗎？這個問題尚待解決，目前在編列人員的時候增加了一些警衛，以後館內外都會有警衛。但這個決議，行政院沒有批准，因為警衛已經負擔太重了，如果展示場中的人員全部都換成警衛，那至少要增加三、五十名以上，所以現有的警力只夠在門口巡巡而已。

我倒有一個建議，就是一個人只負責一部分的解說，不要負責整個館。我注意到館方的解說人員是帶領觀眾全館到處走。但是在義工部分，我覺得可以依每個人不同的性向、專長，安排他們解說自己有興趣的部分，如此一來館方可以減輕不少負擔。此外語音解說器也能幫助解決問題。

這個想法在開始的時候我是很想去做，但這主要還是跟國民性有關。有一個很奇怪的現象，不要說義工，連經過我們訓練的解說人員，我都很少看到他們會主動為民眾解說，除非民眾事先約定或是主動問，事先約定的話就帶隊為大家解說，如果民眾主動問，解說員就解說一下，但是就不會主動地為民眾解說，國外的解說員會主動地以聊天的方式引導話題，但對中國人來說這好像做不到，即使解說員勸止，多年來都發生過這樣的事情。我們

我覺得學生當義工可能訓練不足，我去參觀的時候居然發現有一個櫥窗的門被打開了，觀眾伸手摸展示的物品，我馬上告知解說員請他處理，可是他不知道怎麼辦，結果去找了一個和他穿一樣制服的學生來，倆人面對狀況還是不知道該怎麼辦，我覺得工讀生遇到這樣的狀況就很麻煩。

你的觀察很入微，這個問題不光是工讀生而已，連經過館內訓練的工作人員，觀眾抱著孩子去摸展示品，他都不好意思勸止，多年來都發生過這樣的事情。我們的心情很複雜，有時候

的管理層有個決議，就是換成警衛，因為我們的工作人員、義工、非全職人員都沒有辦法達到維護安全的任務。但在展示場

我們沒有做保全系統，我們討論的結果是不能做保全系統，因為要達成教育目的，有時候我們希望觀眾去碰，館方的立場是在展示品不被破壞的情況下讓觀眾能輕輕地去碰。我們的心情很複雜，有時候

館中的保全系統情況如何？

寧願它被破壞而讓觀眾真正學習到東西，而不是將展示品保存得很好，但是觀眾往往悵然沒學到任何東西。所以星期一休館是為了全面維修，以恐龍館來說，裡面的模型常被碰壞，館方不可能派一個人站崗，所以這種意外是免不了的，每個星期都有專業人員檢修，結果都記錄在一本厚厚的檢修表上。還有許多的電腦、監測器等，這些都是讓觀眾動手操作的，使用率很高，我想這是觀眾喜歡來科博館的原因，這也是科博館和美術館最不同的地方。這些讓觀眾操作的機械非常需要專業人員維修，現在我們維修的人員不足，很多東西根本來不及修，事實上維修已變成館內一項很繁重的業務。

館內人員的編制如何？實際上人員的情況又如何？

正式的編制只有一百多人，研究人員的編制還沒有滿額，因為是屬高級人員。上級政府限於政策根本不給足夠的名額。目前四百多名人員，其中有三分之二是屬臨時性的。

您推動博物館法已有十餘年了，該法案的現況如何？任職科博館迄今有何感想？

博物館法 2 光靠我們推動沒有用，要讓上級的行政體系瞭解其重要性才有用，這很耗時費力，要先審查，送行政院後再審查一次，目前仍在教育部擬定中，實在不知道何年何月會被立法院通過。科博館的建設在八月初告一段落，但這並不意味工作已經結束，博物館的經營是千秋事業，我們努力地要將科博館經營成世界級的博物館。看到每天來參觀的人潮，對這些年來的付出感到很欣慰。

2 編註：一九八三年行政院頒布「文化建設方案」，曾要求教育部研議博物館法。一九八八年四月教育部函國立自然科學博物館，研擬博物館法草案。一九八八年十月科學博物館館長漢寶德召開相關議題座談會，惟因館方從事第三、四期籌建工作，加上教育部無文的情況延宕。一九九○年教育部函科博館成立委員會推動工作，一九九三年草案定稿。二○○○年教育部委託中華民國博物館學會重新研擬，而其間曾有五位立法委員提出不同之版本討論，使得該法始終無法有共識定案。二○○九年文建會推出新版本的博物館法草案，至二○一三年十一月曾舉辦四場公聽會，惟仍未獲得共識，於二○一四年五月該草案仍處在「積極研擬」之階段。

演化史大道

眾妙之門——
自然科學博物館
的自然演化展示

（原刊載於一九八八年八月二日
聯合報二十一版聯合副刊）

一

九八三年，在籌備中的自然科學博物館第一期已經開始執行，第二期的計劃正膠著於經建會的審查過程中。在那個時候，政府負有決策責任的先生們，沒有人認為科學博物館應該花太多的經費，所以用各種方式來延緩決定，為了不浪費時間，我決定先到國外去訪問一些博物館的設計家，瞭解他們設計與製作的關係，為第二期的工作做些準備，順便也散散心。

隔行如隔山，要了解博物館設計這個行業，確實要花些時間，自美國的西部一站站的向東部走，用各種方式訪問了很多設計師，看他們的作品，與他們交談，由於我自己有類似的背景，吸收得很快。可

是到了最東部的紐約，我已身心疲累，毫無主張了。

坦白的說，我找不到一個可以把第二期計劃付託給他的設計師。美國的設計師當然都有相當的水準，他們收費高昂，設計細膩，但是總無法使我完全滿意。因為我決心要把自然科學博物館的第二期做出一個特色來，能把科學的奇妙與藝術的美妙結合在一起，美國的設計師大多善於商業展示，上等者，對藝術的表現有相當的修養，但能掌握科學的原則，沈醉於科學建設。我很能接受他們的觀念，也很為他們的熱誠所感動，但是我的任務是找一位理想的科學博物館設計家，這些人是幫不

於我自己有類似的背景，吸收得很快。可

約，一位也沒有找到，我的心沉到谷底上我的忙的。

自紐約到倫敦，我去參加當年的國際博物館年會。一般說來，我應該參加自然史館一組的討論，多交些同行的朋友，但沒有這心情，我到展示設計組去旁聽，希望遇到些博物館的設計家。聽了一陣子興味索然。國際博物館學會為國際文教組織的一個單位，由第三世界主導，他們很熱心的介紹南美與非洲等貧窮地區的博物館，如何花最少的錢與最多的愛心來從事建設。我很能接受他們的觀念，也很為他

笑，當時我以為美國人才濟濟，還打算請七、八位分別表演他們的天才。到了紐約，一位也沒有找到，我的心沉到谷底上我的忙的。

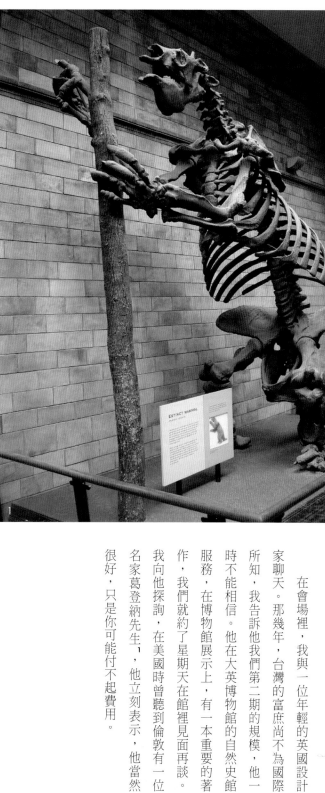

1 倫敦自然史博物館
2 英國博物館展示設計家葛登納

在會場裡，我與一位年輕的英國設計家聊天。那幾年，台灣的富庶尚不為國際所知，我告訴他我們第二期的規模，他一時不能相信。他在大英博物館的自然史館服務，在博物館展示上，有一本重要的著作，我們就約了星期天在館裡見面再談。

我向他探詢，在美國時曾聽到倫敦有一位名家葛登納先生，他立刻表示，他當然很好，只是你可能付不起費用。

1 編註：葛登納（James Gardner, 1907-1995），一九二四年時的第一份工作是在卡地亞珠寶店，爾後從事廣告設計，飛機製圖員等。一九四六年為維多利亞暨亞伯博物館（Victoria & Albert Museum）設計大型展場，卓越的成果奠定了他在博物館展示界的地位。一九五八年與一九六七年世界博覽會英國館的展示設計出自於他。洛杉磯的寬容博物館（Museum of Tolerance）、格林威治的國立海事博物館是他晚年的知名作品。葛登納被尊為二戰之後英國最有想像力的設計家之一，布萊頓大學（University of Brighton）典藏了葛登納的相關檔案。

包括這些年輕朋友在內的好幾位設計家，對我提到的計畫都很有興趣，也有些人給我各種建議，諸如組織國際設計家集團，或國際性的顧問小組等。我要的是我知道這都不是問題的解決之道。我要的是一位設計家，有豐富的想像力，有創造的童心，對科學與機器、電腦等等有相當的興趣與知識，而且要是一位藝術家。我決心必須找到這位葛登納先生。他當然是從不參加各種組織的，所以我要從電話簿中查他的住址與電話。不開會了，先找到他再說。他的祕書在電話中告訴我如何可到達，幾經波折，終於到達他的門前，那是倫敦北區一個安靜的住宅。

進到他兼為辦公與居住的家，就感覺到可能已經找到我要的人了。那不是一個窗明几淨、設計家通常會喜歡的環境，而是一個幻想家的住處。葛登納先生是年老的單身漢，一座女性的蠟像站在壁爐邊，聊充主婦的角色吧！在壁爐的一角，一點微弱的燈光照在一只小型南宋建盞[2]上。在他的個人辦公室中，一座工作桌之外，

就是他們設計的各種「玩意兒」，自藝術品到機器的玩具應有盡有。

葛登納先生年近八十，白髮蒼蒼，眼神炯炯，一副設計家的灑脫。未談問題，先介紹室內的「玩意兒」。原來他沒有正式進過學校，年輕時做過寶石鑲嵌工，畫過漫畫，後來對機器發生興趣，設計過戰車與輪船，但顯然沒有得到發揮的機會，進入老年，退而求其次，乃從事博物館設計的工作。把他的童心與工藝設計的能力結合在一起，完成了幾個有名的展示，乃被行裡人奉為現代博物館展示的宗師。他的設計觀念，他的理想，與那些老是說他的設計觀念，他的理想，與那些老是很健談，見面就直呼我的名字，不停的解很健談，見面就直呼我的名字，不停的解

先打聽博物館的經費來源，打聽我在美國那家大學念過書的美國人比較起來，非常對我的胃口。我想了解他，盡量鼓勵他說話。

在這次訪問中，我只向他提出一點，就是我正在找一位能把科學的奇妙用藝術的手法表現出來的設計家。我看了很多美國的博物館，也看了不少倫敦的博物館，以當前流行的美國式作業，要委託一個設

但是科學的展示好像還是一個未經開發的園地，沒有一個切合我的理想，他聽了我的話精神忽然一振，認為我這個自地球的另一端來的陌生的東方人，可能是他一生中所遇到的唯一的機會，以完成他的理想。老一輩英國人誠信處人的文化背景，使他對我的決策地位毫無懷疑，一點也沒有美國人那種半信半疑的神態。我高興有他那種半信半疑的神態。我高興興的從他家回到了旅館，開始計畫如何利用他的天才。躺在旅館的床上思索一個問題。葛登納是我們找的人，但是第二期的計畫非常龐大，美國有些設計師表示以他們的人力只能接受一部分的委託，但是我所看到的葛登納的辦公室，除他之外就是一位祕書。一位七十幾歲的老人，單掌獨拳，能負起這樣的責任嗎？要花掉六、七億台幣的展示就交給他嗎？

回國後開始推動以葛登納為設計人的作業，向教育部報備，並委請他做初步規劃，請他來台灣了解地方情況。然而我一直沒有公開他的事務所人力欠缺的情形。

計公司，必須先由他們提出工作人員的名單，及他們的學經歷，以表示他們有能力完成預期的工作。委託單位還要對這些資料加以評估。但是根據我對設計這一行的了解，這些資料實在沒有太多參考的價值。一個龐大的組織只表示是一個賺錢的組織，只有美國人才相信賺錢的組織就是有表現能力的組織。我不相信這一點。我認為設計單位最重要的條件是一具富於創造力的頭腦與使想像變為事實的能力。果然，他要求的設計費並不高。

葛登納送我一本他的自述，書名是《閣樓上的大象》，如今我把這隻大象自閣樓上請出來，放在大廳裡，看他怎麼表演。果然，他很快就糾集了一群年輕設計家，在他的指揮下開始工作。同時他開始很自然的要求把製作的單位也置於他的指揮之下。這一來可難倒我了！我告訴他，他希望能控制到製作細節的用意很好，但是一個國家機構是不可以這樣做的。他告訴我，他為英國政府做事，也是把製作費存進他的戶頭，工作完成後總算賬。

位工藝專家分別簽約，進行個別展示物的製作。現代博物館的展示是一種精緻的綜合藝術，「綜合」在這裡是指最廣義的綜合，比最具有綜合性的戲劇還要「綜合」一些，橫的方面說，它包含了各種藝術表現方法。繪畫、攝影、雕刻、建築、室內裝飾等視覺藝術自然是缺一不可的。同時還要包含音樂、影劇等時間藝術，自從近來「互動展示」的觀念為博物館接受以來，戲劇藝術事實上也被納入了。從縱的方面說，它包含的內容自古至今，而表現方法也不得不新舊兼收。因此有些展示品必須要手工精心製作，很像傳統的手工藝；有些展示品要運用現代的觀念去創作，接近創造性藝術家的作品；有些則要利用現代社會商業設計的技法來達到溝通

我明白他的意思，因為我在設計南園的目的。更進一步的，高科技的利用，使博物館展示正領先藝術界，進入另外一個層次。機器連結上電腦，連結上現代視聽媒體，展示藝術終於成為最尖端的藝術了。

要把一個博物館做得精緻，表現的意念也要很精緻。精緻的意念用精緻的方法表示出來，才是第一流的。葛登納告訴我，他要把科學與藝術結合起來。我們討論這個問題，就用在大英博物館自然史館人體展示中展出的一個小件為例子。一個一呎高的人體模型，粗看上去好像藝術家筆下誇張的造型，各部分的比例不按常情，有一雙特大的手。但這是一具科學的

2　編註：南宋建盞，宋代名瓷之一，為御用茶具，因為產地在建州府建安縣，故名為建盞。其口大底小，以高溫燒成工序繁多，造型渾厚樸質，以黑釉知名，又表面往往有細如兔毛的結晶紋，因此又稱兔毫盞。

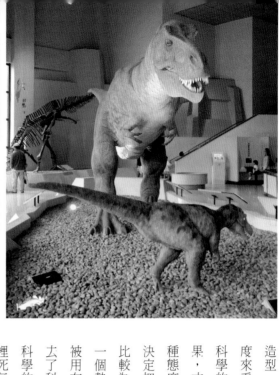

1 科博館恐龍廳中生動的恐龍
2 科博館的恐龍廳

這是細緻的一面，粗心的觀眾可能覺察不出用心之苦，以為與商展中所見並無分別。他在教育上，使用卡通的觀念來表現，觀眾不致被誤導，而且自輕鬆中學得知識。他設計了一組恐龍模型對話的展示，叫做「恐龍的晚餐」，可以使孩子們感到高興。要不要恐龍骨架？要，骨架是恐龍研究的依據，是博物館裡缺不了的。

自美國的博物館中買了一副圓頂龍的大骨架，運到歐洲加工。因為美國的手工太粗了。為了要使骨架不必用鋼架來支撐，以便觀眾在骨架下走動，歐洲的模型製作家決定重製，以減輕重量，一只骨架如何成為傳播科學知識的工具，引起大家興趣呢？葛登納說，表現其體型之大，最好的辦法是用電流表示出神經傳播的速度，假想你如踩到恐龍的尾巴，要多久，牠的大腦才會收到訊號。

科學展示的設計是無止境的，與藝術無止境一樣。每一件圖解都是一個作品，每一個模型都是藝術，它們都可以更好。

造型，乃以身體各部分對外在刺激的敏感度來看人體的比例。一座藝術品，而具有科學的寓意，使人印象深刻，達成教育效果，才是最精緻的展示設計。我們要用這種態度去進行展示設計、製作，同時我們決定把這個有趣的展示偷來一用。用一個比較為大家熟知的恐龍展來說吧！恐龍是一個熱門的展示物，但多少年來，恐龍展被用在商展上，做出又叫又跳的模型，失去了科學的意義。而一般博物館，因信守科學的原則，只展恐龍骨架模型，弄得館裡死氣沉沉。葛登納決心為我們做一個世界上最好的恐龍廳。

他的第一步工作是把恐龍模型及其簡單的動作做到最生動、最合理。大英博物館的專家幫助模型製作家布倫先生做到這一點。其中一隻恐龍完工時，在該館自然史館公開露面，為《泰晤士報》及其《星期週刊》以大篇幅報導。如果國內的新聞媒體也能注意到這些，文化工作就好做得多了！

計出世界標準的展示。防杜弊端的制度，使中國人的創造力發揮不出來，只好把機會拱手讓人，是目前必須到處訪求天才的原因之一。我希望經由國立自然科學館自然演化展示的啟發，投入不可限量的博物館展示事業。在幾年之後，有更多的年輕人樂於接受新的挑戰，可以完全擺脫外國人的束縛。台灣的設計家是一頭不成熟的小象，四足綑綁被丟棄在籠子裡。比較起來，閣樓裡的大象幸運得多了。

老子說，「玄之又玄，眾妙之門」。這話很難懂，但如把玄字解釋為神祕，科學是一玄，藝術也是一玄。「玄之又玄」可說是科學加藝術的最好寫照了。是的，科學與藝術的合就是眾妙之門，你還能想出更妙的天地嗎？

科學意念的表達也是「玄之又玄」的東西，有無限的可能性，並沒有絕對的止境。葛登納先生希望有更多的時間，我們希望有更多的經費，但是大象自閣樓裡出來，不過進入了一個大廳，並沒有回到原野，我們仍然要在一定限制內完成工作。

有一位同仁問我，對這樣「高水準」的做法有沒有懷疑。我知道他的意思是，這樣的水準能為大眾所了解並欣賞嗎？值得花這個錢嗎？我不敢說。我們希望有一天中國人自己可以有設計、製作精緻展示的能力。但是我們的展示頭腦尚停留在廟宇裡各式花燈的階段。我知道在眼見的幾年內，觀眾不可能全心全意的接受這些展示之一是設定一個高標準，做為民眾的參考。我認為這是提昇國民精神品質的不二法門。我們要善加利用，使觀眾認識這一標準。

我確信在設計作業上建立正確的觀念之後，過一陣子中國人會有足夠的能力設

3 科博館恐龍廳中恐龍骨架模型之一
4 葛登納設計的生命科學廳一隅

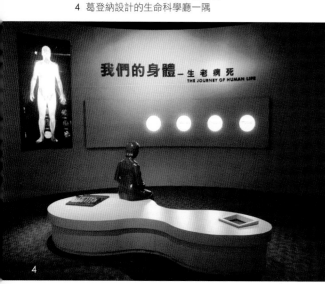

我們的身體－生老病死
THE JOURNEY OF HUMAN LIFE

4

3

1983

懷念葛登納先生

原刊載於一九九五年四月
《博物館學刊》第九卷第二期

馬吉士（Alex McCuaig）先生來信，說葛登納（James Gardner）先生去世了。這位標準英國紳士型的博物館設計師，因為與國立自然科學博物館的一段淵源，將永存於國人的心中。

葛登納先生就是生命科學廳的設計師。科博館的生命科學廳已經開放六年多了，至今還是世界上最好的生命科學展示。凡是到過科博館參觀的國外人士，不論是一般的遊客，或博物館的專業人員，甚至館長，無不讚賞、驚訝科博館在展示上的水準。他們衡量本館水準的依據，就是生命科學廳。今天世界上的自然科學博物館要想在展示上突破科博館的水準是很不容易的，因為他們要請到超越葛登納

源，將永存於國人的心中。

先生天才的設計師。

我遇到很多位有成就的設計師，但是真正具有設計科學展示能力與天才的人實在少見。這樣的人需要具備多方面的條件。

第一，他要有孩子一樣的好奇心，很容易被科學現象所鼓舞。

第二，他要是一個喜歡動手的人，知道操作與遊戲的樂趣。

第三，他要具備相當的機械才能，而且有設計的經驗。

1 科博館生命科學廳設計師葛登納先生（取材自《博物館學季刊》第九卷第二期）
2 科博館生命科學廳開展典禮合影（取材自《博物館學季刊》第九卷第二期）

第四，他要是一個嚴格的審美家，對美感有敏銳的反應。

第五，他要是一位創作藝術家，有豐富的想像力，與實現想像的能力。

第六，他要有組合的能力，把很多想法組成一個有機的整體。

具備這些能力中的幾項已經很不容易了，具備全部幾乎是不太可能的。而葛登納先生是這樣一個少見的全才。

十幾年前，當我初次在倫敦北區找到他的寓所，也就是工作場所的時候，看到他的家裏像一個天才兒童的房間。牆上懸掛的，角落裏站立的，臺子上放置的，真是五花八門，無奇不有。人體的雕刻，車船的模型，各種有趣的小件，甚至有一只小型的南宋天目碗。這位老先生興趣之廣闊，童心之稚氣，實在使我驚訝。與他談起科學展示的事情，他的眼睛亮起來，如同只是一個十歲的孩子。

1

葛登納先生是一位創造性的藝術家與發明家，但是卻沒有藝術家的脾氣。他擁有英國皇家設計師的頭銜，一副英國紳士派頭，也有紳士一樣的待人接物的態度。他非常願意聽從大家的意見，不固執己見，也不發脾氣，不教訓業主。在進行生命科學廳時，他先完成了一個建議案，把我們決定的主題加以重組後，把它做為一個條件，交給與會的建築師參考。只有宗邁建築師認真的接受了這個條件，雖然仍然有部分的改變。這是第二期建築產生的緣由。相對的，我們也把他的建議案的基本構想改變了一些，他都很高興的配合，使我們有信心委託他完成展示設計。

葛登納先生去世了，但是他的風範仍然在我的記憶中，他為生命科學廳所設計的標誌，自蛋殼中踏出的一對紅色的人形，將繼續站立在那裏，向廣大的觀眾指示方向，以了解宇宙生命的奧秘。膾炙人口的「恐龍的晚餐」將使數以百萬計的觀眾在無形中，憶念著這位遠在數千哩外的老頑童。

他確實是一位令人敬愛、令人欽佩的博物館設計家。

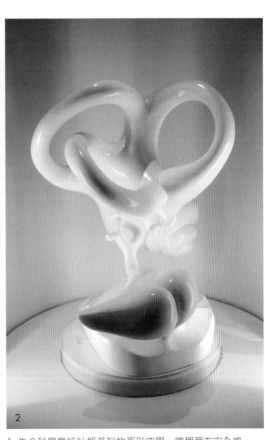

1 生命科學廳設計採系列的蛋形空間，讓觀眾有安全感
　（取材自《博物館學季刊》第九卷第二期）
2 放大三百倍的人耳內小骨宛若雕塑
3 生命科學廳中兼具科學與美感的展示
4 「人類的故事」展廳中被稱為「露西」的原始人

3

台南藝術大學

今天的建築中將培育出創造明天的偉人，是一種非常人性、非常人文的態度。
散發大學校園的人文氣息，在建築環境上增添一些紀念性、垂之永久的精神。

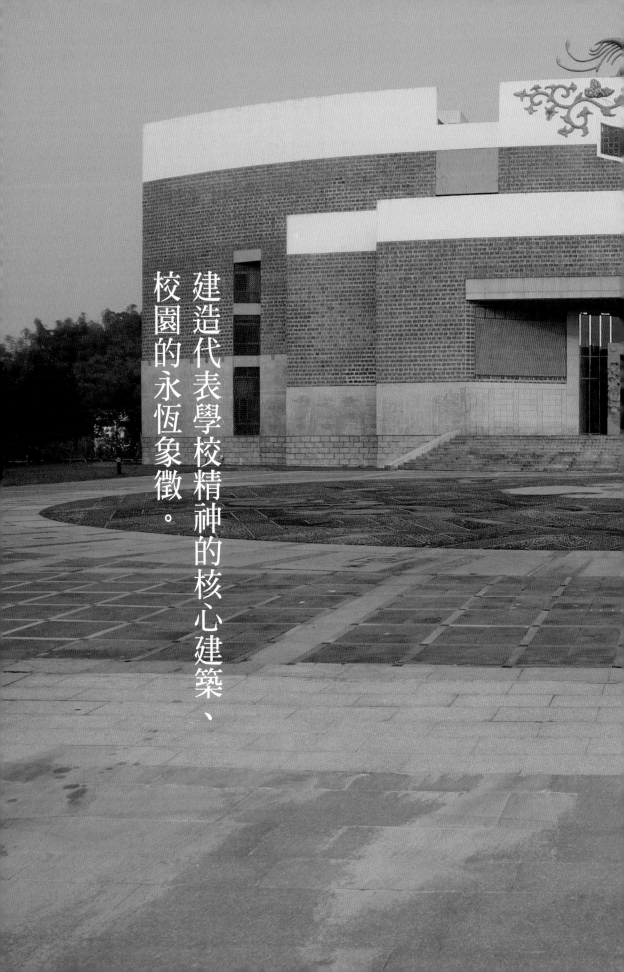

建造代表學校精神的核心建築、
校園的永恆象徵。

1997 校園建築的古典與浪漫

原刊載於一九九七年七月十一日與十二日
聯合報四十一版聯合副刊

過去十幾年來，台灣到處都有大型建築出現，但是有系統、有計劃的集體性建築群，則不容易見到。都市建築缺乏整體設計的概念，雖有時髦的造型，常陷於一團混亂之中。只有大學的校園比較可觀，這是因為在經濟大幅成長之後，大學應時代之需要迅速擴充，又設置了很多新學校的綠地。大學比起一般市街建築來說，總要文明一些吧！

然而不客氣的說，教育界與建築界浪擲了這個大好的時機。比較有歷史的學校，新造的大樓破壞了有一點歷史氣氛的老校園，而新建的建築不過是體型的過度膨脹，在形式與內容上都乏善可陳。全新的校園，有些與國民住宅無異，有些力圖

塑造校園空間，但是缺乏功力，只能聊備一格。學校使用各種方法，包括競圖，希望營造獨特的校園環境，但未見突出，實在可惜。

為甚麼有這樣難得的機會，竟沒有產生令人難忘的結果？實在因為主其事者對建築了解不足，不求有功，但求無過；而建築師在其所熟悉的事業中，欠缺對校園精神的了解。他們之中有優秀的建築師，但只能對建築有看法，在建築造型上下功夫，卻掌握不住校園建築的意義，因此做不出甚麼味道來。每一所新校都有比圖，而比圖的結果都已發表。如問我的意見，我會說每一個比圖都有令人滿意的結果。每一位參加比圖者的作品都有職業水準，

1

1 花蓮東華大學
2 英國牛津大學
3 英國劍橋大學
4 波蘭古城克拉古的大學院落（攝影／漢寶德）

不見得比外國的新校園差，可是就是缺少了那股校園的氣息。

這是怎麼回事？我們為甚麼對大學校園有某種嚮往？那是因為我們曾去過歐洲的古老大學，如巴黎大學、牛津、劍橋等，也去過比較年輕的美國的主要大學，哈佛、耶魯、普林斯頓等。我們的經驗是，這些校園都給我們一種感受，使我們流連忘返！即使在歐美的小型校園裡，如波蘭古城克拉古的大學院落，也令人難以忘懷！這些感受究竟是甚麼？為甚麼在二次大戰以後，全世界所建的新校園都失掉了這種感受？也許有人認為這是一種外行人的無病呻吟，但是時至今日，新建的大學校園裡所失去的，正是外行人所說的那種人文氣息。

嚴，就是強調人性中高貴的本質。建築中

人文主義的基礎。因為藝術中的高貴與尊

與中國古人所強調的誠、敬的原則，是人

一種精神。外國人所強調的人性的尊嚴，

情操。它通常是通過歷史感所傳達出來的

古典是甚麼？就是一種高貴與莊嚴的

受，供建築界的朋友們參考。

的人文氣息解釋為文藝中古典與浪漫的感

藝術的。姑且以古典與浪漫為題，把校園

是無法再造的。我反覆的體味這種古老校

園的人文特質，覺得它是非常文學、非常

身就發散出令人感動的人文氣息，但歷史

百年的歷史，而歷史傳統及歷史建築的本

則。歐美的名校，其校園有百年以上到數

討論，可以實現的，可以再創的建築原

如空氣一般無可掌握的感覺，落實到可以

當作一種目標去設法達成，就必須把這樣

圍上。但是要變成建築家手上的利器，或

了，它似乎可以用在每一種令人感動的氛

「人文氣息」四個字近來用得很多

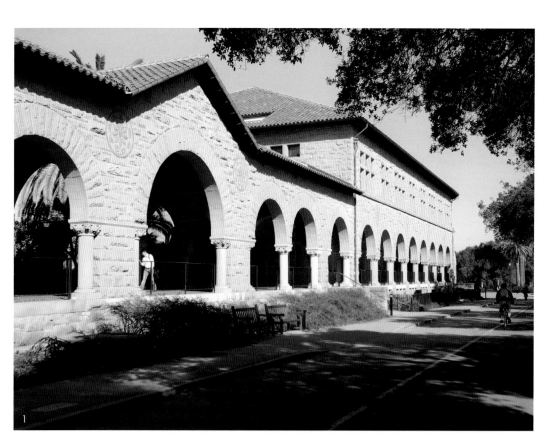

1

2

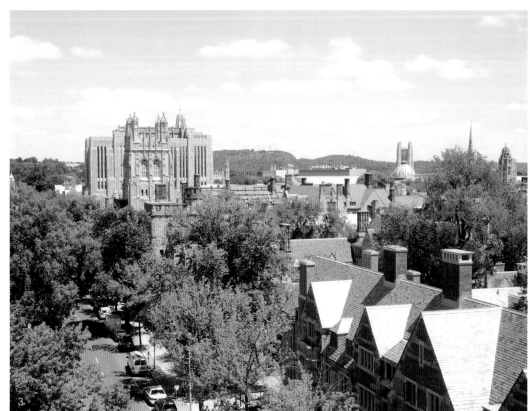

3

的古典精神，來自古希臘，通常是以有秩序的與簡單的美感來表達。可是這些基本元素，無法把古典的精神散發出來，感染師生的情緒。所以歷史的感覺是把這種精神發散而充滿校園環境的觸媒。這就是為甚麼古老的校園所散發出的濃郁的人文氣息是無法取代的，這也就是美國的若干大學校園喜歡建造帶有歷史式樣的建築的原因。

1　美國史丹佛大學
2　美國哈佛大學
3　美國耶魯大學

歷史感是對學者們使命的啟示。學術事業是千秋的事業，前人留下了紀錄，創造了今天；今人要為人類創造未來。這就是大學的任務，是知識分子的歷史使命感。古老的大學校園裡會把古代的大學者、大文學家、藝術家的名字或雕像刻在建築上，或豎立在校園裡，不只是裝飾，而且是「見賢思齊」的期待。沒有這樣的使命感，求學的態度不可能會很嚴肅的。新建的大學校園，沒有這種自然存在的歷史感，在建築環境上要增添一些紀念性。紀念性就是垂之永久的精神。

二次大戰以後歐洲所建的新校園，包括歐洲系統的新加坡大學在內，其失敗處就是只可以提供學生生活上的需要，缺少了大學校園所必要的紀念性，因而毫無人文氣息。建築師在校園建築上注入紀念性，是對未來負責的態度。預期今日的一切努力將成為歷史的一部分；今天的建築中將培育出創造明天的偉人，是一種非常人性、非常人文的態度。為了紀念性，校園建築需要結合文學與藝術的成分，需要造形藝術的支持。

談到文字與藝術，就自古典跨入浪漫的領域了。浪漫就是詩文的興味，就是詩情畫意的校園風貌！古典與浪漫有時是分不開的。歷史性建築帶來思古之幽情，這種情，浪漫味十足，可以入詩、可以入畫。這就是美國的大學校園喜歡仿造中世紀風格的原因。可是大學校園中真正的浪漫是青年學子們的青春活力所造成的。在歐洲，大學原是帶有貴族意味的。貴族的子弟們在大學校園裡度過他們花樣的歲月，在極古典的求學環境中，常常點綴著美麗而浪漫的故事。那就是愛情與詩歌的歲月。古老的校園常常點燃了這種美妙的想像，為如詩似夢的大學生涯提供了舞台。經這一觀點看，校園是一個舞台，又像一個布景，為一群大孩子的成長提供了背景。

如果這是一個富於浪漫意味的校園，孩子們的想像會更豐富些，生命的光彩更鮮豔些，回憶會更甜蜜些。

若照這一標準來看台灣的校園，台灣的大學校園除了東海略有風味之外，可說毫無靈性。建築物大多枯燥無味，校園中甚至沒有一棟可以在前面攝影留念的建築。規劃師們熟練的套用公式，對環境的情趣卻一無所覺。它們所缺少的正是詩情畫意。

浪漫是人文氣息的重要特質，因為它來自善感的心。只有人類會因月圓月

浪漫的美國德州休士頓萊斯大學校園（Rice University）

缺而歡樂、感傷，也只有人類會為春去秋來、花開花落而感到悲哀。多愁善感並不是自作多情，而是要養成敏感的心弦。而情感自詩情中昇華，是受大學教育的青年應有的修養。一個充滿浪漫情趣的校園才是合格的校園。校園要古典，才能為青年建立他們的理想；要浪漫，才能編織他們的夢想。總加起來，就是人文的氣質。合格的校園建築師至少應該有這種氣質，才能有古典的與浪漫的想像力。他們至少要有構思「情境」的能力。職業教育只教他們在圖面上玩空間的遊戲，他們並沒有構思「情境」的訓練。

情境是詩的境界，因情所造之境謂之情境。要有情就必須有高度敏感的性格，這是詩人的修養。台灣的建築師充其量在造形上有某種程度的敏感，要他們反映季節與風物實在太困難了。詩的想像要在建築的想像之前，因為建築的環境只是手段而已。

台灣東海大學

豈止是校園，事實上一切建築都應該是情境之塑造。建築家與畫家的不同，只是境與景之分別而已。畫家造景，所造為虛幻之景，建築家造境，所造為實在之境。畫家所造之景，通過視覺的想像，乃有限的；建築家所造之境，在日月之光華、季節之轉換下，有無限的變化，是要身臨其境才能有所感覺。沒有情境的建築，就是鋼骨水泥的沙漠，作為大學校園實在太無機了。

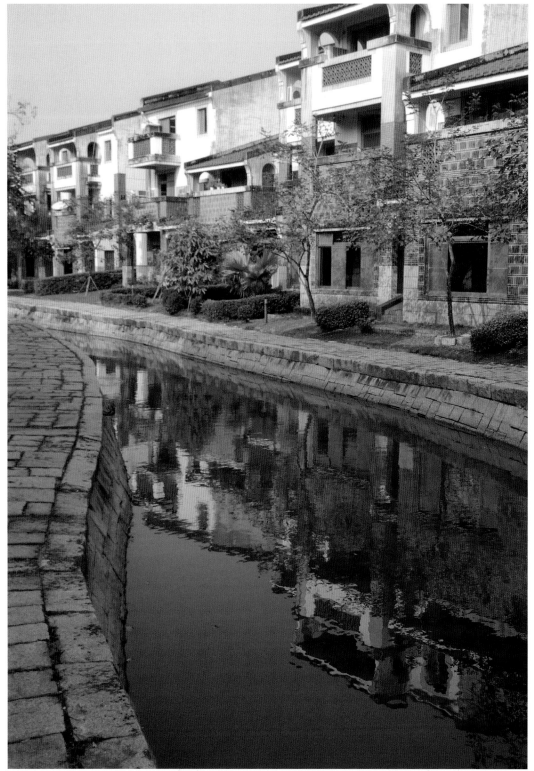

台灣台南藝術大學

一條粗石砌成的水流

1996

原刊載於一九九六年十二月二十七日

中國時報人間副刊

我開始規劃台南藝術學院校園的時候，一開始就想到一個基本問題，未來的校園內要不要有水？近來台灣各地新規劃的校園都有人工湖，水在校園中是不是可能、是不是必要的呢？

這是一個很有趣的問題。記得多年前，關渡的藝術學院開始規劃的時候，鮑院長到處打聽大家的意見，由於不需要負責任，被諮詢到的人都隨意表示己見。已故張繼高兄向來對建築有興趣，就說他對校園建築不太了解，他只記得北京的燕京大學，校園內有一個湖，湖的一端有一座塔，湖水塔影，增加了校園中不少的幽雅、寧靜氣氛。繼高兄說這話時我不在場，這是他在事後與我談起時提到的。我

聽了，覺得這是愛好藝術的人很自然的反應，並沒有在職業上一定要參考的價值，何況我沒有去過燕京大學，究竟那湖水如何寧靜、塔影如何幽雅，實在沒有感覺，只憑想像而已，所以很快就把它忘了。後來發現關渡的校園建成後，其中並沒有湖水，想起他這句話來。當我著手規劃台南藝術學院的校園時，又想起來了。他說這句話後已經很多年過去了，據說由他推薦的建築師基於專業的考慮，沒有在關渡造一座湖，可是我卻認為他老兄這種浪漫的想像不是沒有道理的。

其實大學校園中的水並不是必要的，環顧世界上著名的校園，似乎都沒有人工湖。英國的牛津、劍橋，美國的哈佛、耶魯，校園內都沒有水，至於那些沒有校園的歐洲大學更不用提了。然則中國人心目中的大學理想校園為甚麼一定有水呢？我猜想可能有兩個原因。第一個原因是誤把大學城中之水，視為校園中之水，這個誤解最好的例子是英國的劍橋大學。劍橋自十三世紀開始建校，當時的大學與修道院

相近，總是找一個遠離大城市的小鎮去發展，而這個小鎮是沿著劍河成長的，可是學校著有盛名，校園就把小鎮壓下去了。今天的劍橋鎮有一個廣場，廣場上有一座教堂，我曾爬到教堂的尖塔上俯視劍橋大學的全貌，可是市鎮與河水的關係卻被大學校園隔斷了。古代的水岸是經濟命脈，今天火車與汽車運輸發達，劍河也就變成劍橋大學後院子的一曲清流了，可是劍河確實不在大學校園之內。中國人熟知的劍橋，就是詩人徐志摩詩中的康橋。所以中國的讀書人到劍橋，就去尋找徐詩中的境界，並不很難，到了劍橋大街，拐進國王

1 台大校園中的醉月湖
2 新竹清大校園中的湖
3 關渡台北藝術大學校園中的水池
4 英國劍橋的劍河

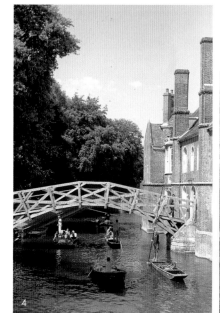

美國劍橋的查爾斯河

學院教堂前的一片大草坪，不遠處就是悠悠流過的康河了。這座教堂是十六世紀英國哥德式建築的精品，世界聞名，轟立在草坪之上，如躺在河邊的草地上回視，是頗為動人的景觀。

劍河自國王學院的後面，流到三一學院與聖約翰學院的後面，上有一座美麗的「嘆息橋」，是仿照威尼斯的嘆息橋建造的。女學生乘小舟自橋下通過，清風拂面枝葉扶疏，真正是大學生活中理想又浪漫的一頁！大家還記得徐志摩〈再別康橋〉中的名句吧，我引兩句，供我們回味。

「尋夢。撐一支長篙，向青草更青處漫溯，滿載一船星輝，在星輝斑爛裡放歌。」河水在校園裡，不只是浪漫，而且是有想像力的浪漫，這就是它的可貴處了。

其實這只是劍橋大學的運氣，比它還老幾年的牛津大學城裡，也有一條河，可是要找到這條河可難了。進入牛津大街，就被捲進無數學院的迷陣中，用今天都市設計流行的術語來說，就是缺乏明晰的意

象。水可以幫忙創造獨特的意象，牛津鎮的河沒有顯現出來，使得牛津雖有比劍橋還要偉大的歷史性建築，卻不為觀光客所欣賞。

美國早期的大學城也是沿河岸發展的。哈佛大學的創辦人哈佛先生，是劍橋的畢業生，所以哈佛大學的所在地是波士頓市外的小鎮，也名為劍橋，美國的劍橋是依查爾斯河發展的。情況與劍橋大學相近的，哈佛近兩百年的發展，也是沿河建造了一些學院，把市鎮與河岸隔開了。沿查爾斯河看哈佛的校園，看不到古老的「哈佛園」，卻也有些浪漫的情味。為什麼哈佛不如劍橋夠味呢？歷史不夠久遠是一個原因，建築不夠精采是另一個原因，更重要的原因是哈佛的查爾斯河太寬、太大了，上面的橋即使是舊式的拱橋，也有好幾個拱圈，練習划船比賽也許很好，對男女談情說愛的氣氛沒有幫助，也不上相。

我們熟悉的普林斯頓大學，市鎮的外緣也有一條河，名字一時記不得了，河邊

風景很美，但卻與市鎮毫無關聯，對普大校園，或普鎮的風光沒有絲毫幫助。可見河水是一種資源，如何運用存乎一心。美國比較算得上與水有關的校園，在我的經驗中，有麻省離哈佛不太遠的衛斯里女子大學，這所學校在我國因蔣夫人為其校友而聞名，我老記得這所學校卻不是因此之故。在我年少的時候，喜歡謝冰心寫的〈寄小讀者〉，她似乎在湖邊養病，閒來就寫了一些供孩子們閱讀的信函，文中描述湖邊景致，使我幼小的心靈非常嚮往，似乎到哈佛不久，就請朋友開車，帶我走了一趟。衛大的校園是哥德式的，與湖並不相干，只是當時新建了一個圖書館，是名建築師的設計，面湖而建。我去拜訪時，覺得湖面風景確實優美，秋天的紅葉染得湖對岸五顏六色，但是與建築隔離得太遠了。我不明白，梭羅筆下的美國那麼喜歡自然，又那麼拒自然於千里之外，西洋總不能視為愛好自然的文化吧！

　另一個原因是來自中國的固有傳統。中國人稱園，其中必然有水，這水通常是

衛斯里女子大學校園地圖西南隅是一大片湖

人工湖，及引自外水的水道。我國的大學早期在北京創建時，多使用前清的大型園林為校園，所以才有校「園」的稱呼，清華大學至今還被稱為清華園，因為清大用的地原是圓明園的一部份，本來就有很多水池。

幾年前，我因公去北京，就聯絡了清華大學的陳志華教授。他不在，託另一位教授帶我在校園裡匆匆走了一番，不用說看了校園中的水景，清大的水池因清代之舊，是宮室的後花園，古雅的老建築還存在著。至於池的四周，除了面池的露台之外，樹木叢生，並沒有什麼特別的景致，連照一張相都不知從何照起。也就是說，水池與校園實際上沒有關係，只是說，下課有興致時，可到此遇遇，對於北京的清華大學校園，可說並沒有任何影響。幾十年前在外國人創建清華的西式校園時，就把水丟開了，它的核心是一個大草坪。清華園已失掉了清朝時代中國園林的趣味。

後來又去北京，因往訪北大考古所的薩克勒博物館，在北大校園走了一會兒，著急的注意水池，卻沒有發現。我可以這麼說，北大即使有一座水池，也絕對沒有融入校園之中。在台灣，台大與師大等校園歷史較久的，當然沒有水池。據說台灣大學有一個「醉月湖」，但是我進出台大校園多少次都沒有見到，想來是傳說勝過實質的一攤水吧？但是後來開闢的校園受中國傳統觀念的影響，設置了人工湖，最多的是清華大學，後來是校園擴大後的成功大學與中興大學，後兩座湖都是在羅雲平校長任內完成的，因為羅校長特別重視校園的風光，可是這些湖的共同特色都與校園建築不發生什麼關係。換言之，無論是台灣或大陸，校園中的水池都沒有以中國傳統園林的觀念來設計，只是把人工湖

台中中興大學的人工湖

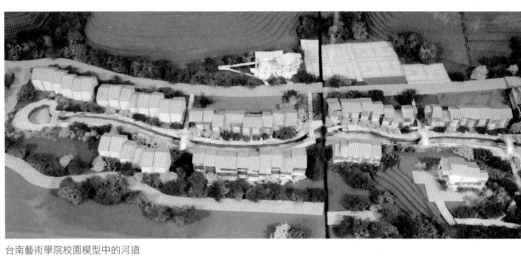

台南藝術學院校園模型中的河道

當作校園優雅風光的一種象徵而已！

台南藝術學院規劃了兩次。第一次是數年前當國家很有錢，教育部每年錢花不完的時候。那時在烏山頭水庫下面的這塊山坡地上，準備要建一所大規模的高等學府，當時我向教育部提出兩種校園計劃，其一是乾式，就是以廣場、大道為主要架構的校園；其二是水式，就是在主要的校區中央來一個大水池，把重要的建築繞湖而建，用湖上的倒影來連結學校的建築，創造變幻多端的校景。我嘴裡向教育部推薦乾式，心裡實在喜歡水式，只是因為後者多花很多公帑，不願意堅持。我心裡希望有一個大水池，而且要放在校園中心的主要原因是這樣：學校設在烏山頭水庫的旁邊，有遠離人間之失，所得不過是烏山頭的景致，但是在水庫的下面，校園裡看不到水，所得實在有限，如果能借水庫之水，闢一小湖，而能得山光水色之致，就不枉把學校建得這麼遠了。第一次的規劃案因台南縣政府對土地之徵收過於緩慢而胎死腹中。

第二次規劃是在土地徵收完成，政府財政開始緊縮之後，事隔數年，我的心情也低沈得多了，不覺得應該建那麼大的一所學校，應該走較簡的路線。我希望不要把山坡地的風光改變太多。我覺得校園的規劃就是要建立架構，供後人去填充。一座幾年內完成的校園是缺乏歷史深度的校園，學校要像一朵花一樣，有其萌芽期、成長期、盛開期、播種期。在這種情形下，我又想到水的問題了。

校園土地的中央、在山坡地與僅有的一塊平地之間，有一條很深的溝，聽地質分析的簡報，原來是一條洪水排水道。台南地區下雨天不多，每下就是大雨，常鬧水患，是因為大雨來時水排不及的緣故，這條深溝就是歷年洪水所沖出來的。他們認為校園內一定要有同樣的排洪設施。

於是在校園中央做一條河的想法就形成了。我一時想不起有那一個學校的校園中央有一條河，因此對於這種河的使用，以及怎樣創造景觀，也沒有可供參考的例子。我忽然想到了阿姆斯特丹的運河，甚

至江南水鄉的河道。於是我想到把教授住宅放在河的兩旁，讓河水與學人共棲。教授的住宅是連棟的，形成街面的房子，沿著河水，略微彎曲。河的兩旁應植以柳樹，樹木長成後，河面就是柳蔭下的水道，可以供有浪漫情思的教授們划船，學生也可以來，與老師爭辯問題。這樣，洽洽合乎我的辦學理念，教師應該是學校的核心。

這樣的水漸漸接近我的要求；把水視為生命力的象徵，水不但要成為校園景色的要素，而且要成為校園活力的動脈。人因水而清靈，水因人而高貴。台南藝術學院的校園沒有廣大的水面，只是一澈清流，在河的一端，在圖書館大樓的後面，水面較寬，河底較深，是校園儲水的所在，有一點湖的作用而已。我希望湖的水面更高一些，可以使坐在餐廳的師生不經意的看到水波粼粼。水是智慧的象徵。

不用說，有河就要有橋，河的兩岸是教授們的住家，學生也會來教授家裡請教、集會，甚至上課。河不能成為兩岸的阻隔，因此橋是必要的，便於往來，短短的一條河上須建好幾座橋，橋使河更加生動，由於橋身要拉高，以便小舟通過，橋就要擺出儀態萬千的姿勢了。

在略微彎曲的小河上，不同的橋是河景的精髓所在。所以當我聽到江南一帶因建設道路而拆除的古橋可以買過來時，感到非常興奮。一所新建的學校，不論花多少錢，建造得多精緻，不免缺乏著名學府所有的幽雅氣息，只是因為在校園中少了些古老的建築。我沒有辦法使新落成的建築帶有古意，但是在師生活動集中的河岸重建幾座古橋，可以彌補一些缺憾吧！

在我寫這篇文章的時候，三座古橋即將建立起來了，它們並不是很美的橋，可是那種大石塊砌成的質樸造型，令人感到一種永恆。我希望這條短短的小河的兩岸

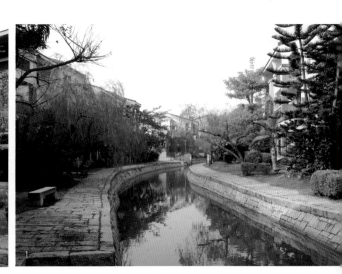

2

1

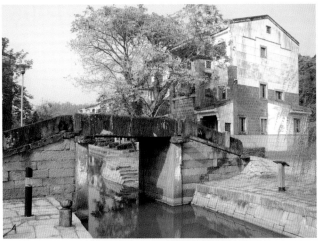

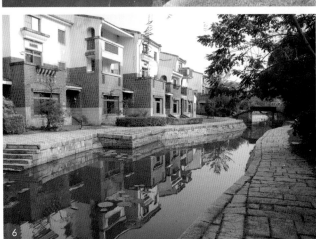

由粗石所砌成的，河岸的步道，自步道走到水面停泊小舟的碼頭，都是用粗石砌成的。時間會使粗石的表面呈現歲月的感覺，會在縫隙裡長出水草，會在石頭的表面生遍青苔。在柳樹蔭下，粗石的步道上，會走過未來中國偉大的藝術家。

我希望這是孕育智慧的一條河。當河岸上粗糙的石面為這些藝術家與未來的藝術家之腳步摩擦得光亮時，這短短的一線水流，會為中國的藝術界帶來新的光芒，中國古人不是有智者樂水那句話嗎？

1 台南藝術學院校園中央的河
2 台南藝術學院中配置在河畔的教授住宅群
3 孕育智慧的台南藝術學院之河
4 粗石砌的古橋成為台南藝術學院的水景
5 來自江南的古橋帶予台南藝術學院些許古意
6 呈現歲月感的粗石步道

1

2

原刊載於一九九六年六月二十七日

中國時報人間副刊

　自從台南藝術學院的校園計劃曝光以後，有好幾位朋友問我：為什麼是一個四合院？他們並不是不贊成，而是好奇。我願意就這種機會說明我對校園建築的看法，以就教於讀者。

　大學在歐洲已經有近千年的歷史了，英國發展得比較晚，也是自十三世紀開始的，相當於我們的南宋。大家都知道大學是修道院的產物，其實即使在文藝復興之後，大學蓬勃發展，其模式仍然延續著修道院的傳統，雖然建築的式樣改變了，在精神上並沒有改變。所以今天到牛津與劍橋去看，整體的校園氣氛與修道院無異。大學校園真正的改變，發生在十九世紀，歐洲各國開始把大學視為皇室的權力象徵，他們建造大學就與建皇宮無異了，大學校園因此失掉了其獨特的意象。德國南部巴伐利亞王所建的慕尼黑大學，轟立在新闢大道的兩邊，與官衙相去不遠，如果沒有人說明，甚至把它們當作禁衛軍的營房也有可能。

3

1 由漢寶德題字的台南藝術學院
2、3 台南藝術學院的校園模型

自此而後，大學建築確實失掉了方向。

我並不是主張大學就是修道院，大學必須與社會相交融，是毫無疑問的。但是要找一個建築的象徵，能明確的表達出正確的意象，則不能不承認，大學仍然是一群熱心向學的年輕人，跟著幾位學富五車的長者，在一個暫時與囂囂的社會隔絕的環境裡，鑽研學術的所在。這時候，你會發現沒有比一個院落更能正確的表達這個意思了。

我覺得中國人把College翻譯成學院，真是再恰當不過了。我們中國人古來就有書院，那是因為中國建築本來就是以院落為單元的。無巧不巧，西洋的同樣功能的組成也是繞著一個院子建造的，所以可以直接譯為書院。當然，「書」字是名詞，不如「學」字來的生動，翻成學院也可以分開舊式的與西式的教育制度。用上這個「院」字已經很能表達精神了。

大家都知道College這個英文字，習慣上翻成學院，事實上與大學無異。為什麼有了大學專用的名詞University呢？是因為當年的學者們認為College是一個教學單元，剛好是一個院落，學校要擴大，就以院落為單位增加，因此一所大學不過是多數學院的總稱呼而已，並不是水準高些。其實美國至今仍有些相當有規模的大學仍然稱為學院的呢！

言歸正傳，也許因為去了多次牛津與劍橋，看了兩所大學幾十所學院，感受甚深之故；也許受了「學院」的「院」字的暗示，我確實覺得院落圍成的環境才有大學的味道。當年去哈佛讀書時，到了哈佛校園感到有點失望，因為哈佛的建築，一棟棟的散置在劍橋市街上，並沒有散發一種大學的氣氛。只有古老的「院子」

1

（Yard）保留哈佛的形象。其宿舍，其實即使是哈佛的院子也不甚完整，只是兩百多年來建造的一些老屋，隱約的圍成幾個院落而已。我念書的時候，設計學院還在老院子裡。普林斯頓大學的校園，因為建造得比較晚，是屬於美觀的哥德風格。可是她所缺的就是院落，比較有點味道的部分是建得最晚的研究院（Graduate

College），是圍成半個院落的哥德式。

我這樣迷戀院落，也許你覺得奇怪，可是世界級的大師葛羅培先生在哈佛為法學院設計的宿舍，就是一個院落。他建的這座院落，附近有不少的校舍，因為離開老院子有一段距離，老早就放棄院落了。他老先生設計了院落，顯然與我犯了同樣的院落迷戀症。

由於放棄了學「院」的架式，所以美國的大學校園鮮有動人之處。雖然花了不少錢，房子大多蓋得很考究，只是缺少一個意象的核心。想想看，提到有名的柏克萊加州大學，在腦子裡浮現不出任何印象，只有大門外面的嬉皮街令人不易忘懷。因此我認為，美國的大學校園建築是失敗的。美國只有兩個校園令人印象深刻：一是維吉尼亞大學，傑佛遜所設計的老校園，中央綠色大廣場，底端是古典味濃厚的圓頂建築，兩邊是古典柱廊；另一是加州舊金山附近的史坦福大學，同樣是中央的廣場，正面是一座中世紀仿羅馬式教堂，四邊都是厚重的石砌的拱廊。很奇

1 散置在劍橋市街上的哈佛大學校園
2 哈佛大學法學院的宿舍是一個院落
3 加州舊金山附近的史坦福大學

怪，這兩個校園的設計人都不是職業建築師。前者是一位多才多藝的政治家，後者是企業家轉成的政治家，可見建築師一般說來是不靈光的，鑽到專業裡，在形式的迷陣裡打滾，看不到問題的核心所在。所以近一百年前，史坦福的校園完成後，有些東部的大學校長承認史坦福的校園也許是最動人的校園。

去年的五、六月間，我去東歐考察音樂教育。到了波蘭南方的一座古城──克拉古，也去找了大學校園，這是一座中世紀的城市，大學也不會很大。有一天早上，我們按圖索驥，找到了具有觀光價值的該校醫學院的老院子，當我們自面街的一座貌不驚人的小門走進那座學院的院落時，一股濃郁的書卷氣就撲面而來，其美感實在無法言傳。我一直念著太好了，太好了，感染到隨我來的朋友與家人，我真正沉醉在那個並不太大，又相當簡單的院落裡，先妻看我像發呆一樣，跑上跑下的照相。可是建築的空間有一個特點，就是無法自照片中體會到。好東西一定要身臨

以近一百年前，史坦福的校園完成後，有些東部的大學校長承認史坦福的校園也許是最動人的校園。

些東部的大學校長承認史坦福的校園也許代王公貴族的家徽，而古意盎然！

今年三月底，我應邀到巴黎去訪問幾所學校。某日走在拉丁區，看到巴黎大學的教堂，我同導遊說，這座教堂在近三十年前就曾照過相，可是不得其門而入。他說何不進去看一下？我所了解的這座教堂，是法國十七世紀重要的建築，面對一個小廣場，所以攝影並不困難，可是我不知道巴黎大學的教堂真正的正面是面對著一個院落！

我向來把歐洲的大學校園一分為二，英國式的屬於中世紀的院落，建在遙遠的小鎮上。歐洲大陸則屬於近世的都市大學形態，沒有明確的校園，僅沿市街興建。我這樣看巴黎大學，因此認為巴黎的教堂面對街道的廣場是當然的，實在想不到巴黎大學也有一個學「院」！這一次我跟在

其境才成。克拉古的這個學院，與英式有所不同，不但尺寸上比較緊湊，地面全鋪石板、中央有水池，而且有階梯通到二層的迴廊。只有柱頭與門楣有石雕裝飾，牆壁是簡單的磚塊砌成，只是安裝了很多歷代王公貴族的家徽，而古意盎然！

導遊後面穿過一處不起眼的大門，進到一個院落，赫然發現這是一個非常近乎英式的學院，一邊是教堂高聳的圓頂，一邊則是拱廊，聚集了甚多學生。我的助理孫淳美是這裡的學生，就帶我走進校舍，參觀他們的重要教堂！原來巴黎大學的教室，亦名索邦教堂（Eglise de la Sorbonne），有兩個正面，側向的正面，面對著內院廣

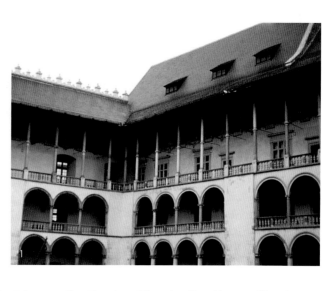

場，就是路易十四的宰相黎希留所建的索邦學院。對內院的正面有一個廣大的台階，又突出一個羅馬式的屋頂，頂上站滿了雕像，實際上是比較重要的正面。我們所熟悉的英國式的學院，總是有一座華麗的教堂，佔據重要的位置，其次就是餐廳了。十七世紀的巴黎大學也差不多，只是經過了幾次災難，特別是大革命，建築都七零八落了，到了十九世紀末，才大舉重建，仍然保留了內廣場與教堂，建成今天我們所看到的模樣。

我對大學的院落如此著迷，在我主導下的台南藝術學院的建築，非有一個紀念性的院落不可。這個院落也像歐美的著名大學一樣，在創校的早期就要存在，成為大學，若沒有一個讓師生永遠不會忘記的核心校園，這所學校出來的學生不會有愛母校的感情。學校可以無限的發展，如同哈佛大學、史坦福大學，近百年來建了無數的大樓，但是在大家的心目中，代表這所學校的仍然是那座永遠不會變老的「老院子」。

所以我為台南藝術學院畫下的第一個框框就是一個院子，而這座院子下的主建築是一座圖書館，圖書館是現代的教室。用什麼把院子圍起來呢？應該是一圈廊子，只是這是有用的廊子，用作畫廊，供師生觀摩作品吧！這就是台南藝術學院的第一期建築。

在今秋開學的時候，我們並沒有教室，沒有行政大樓，我們所有的只是圖書

1　波蘭古城克拉古大學（攝影／漢寶德）
2　代表台南藝術學院這所學校永遠不會變老的「老院子」
3　台南藝術學院的第一個框框是一個院子，院子的主建築是一座圖書館。

3

館與畫廊。可是我認為一所藝術學院沒有教室不成問題，沒有行政大樓更無所謂，若沒有圖書館與畫廊，那師生們都會患上精神飢渴症。有了這個院子，我想，即使有某種原因再蓋不下去，台南藝術學院也是有風格的藝術學府。我於未來的台南藝術學院應該有一個值得回憶的院子是沒有懷疑的。前文說過，除了西方的大學傳統是如此之外，中國的書院也是如此。可是我在設計這個院子的時候，有沒有疑慮呢？

有。第一個疑慮就是這個院子應該做多大。外國大學的學「院」通常是比較小的，但「院」的大小並沒有一定的原則。把牛津大學的地圖拿來，上面有二十幾個「院」子，有大、有小，並不一致。小，比較容易有親切感。但是近代的大學並不是很多「院」的結合，而是可能只有一個院子，所以這座院子應該大一些。它要代表整個大學嘛！好像哈佛的老院子，或史坦福的院子。因此我決定台南藝術學院的院子要向這兩所學校看齊，雖然形狀可能不同。

第二是這個院子裡該不該有樹。英國式的院子，是植草坪，不種大樹。哈佛的院子種滿了大樹，感覺很好，可是除了冬天落葉時之外，不像個學園，倒像公園。不如牛津、劍橋，常年可見校園建築之美。歐洲式的，包括美國的史坦福在內，是以鋪面為主的，史坦福的院子大，在不影響建築景觀的角落種了樹。我覺得台南太熱了，如果沒有樹，或完全照中國式的鋪面，夏天會像烤爐，最後決定在中央部分用鋪面，砌以圖案，周邊鋪以草面，角隅植以樹木，這就有點學史坦福了。而在中央圖案部分，埋設水管，在很熱的天氣可以噴水降溫。

最後，談談這個院子的建築。我當然希望有個高高的教堂尖塔，或者有一個巴黎大學教堂的圓頂，甚至有一個中國式起翹的屋頂，然而這些都過去了。我們必須接受事實，要用現代的語言來感動現代人，決定用幾個平坦的曲面做為圖書館的正面，要有一點中國的風貌：就使用了台

灣傳統建築上的土磚，並打算用中國的磚雕與石雕，把門面裝飾起來，在正面的圍牆上，也就是教堂的大圓窗的位置，我們做了一個書卷的圖案開口，就是如假包換的中國風格了。

教堂通常有一個非常精緻甚至富麗堂皇的大廳，是英國式學院的精神中心，可是到今天，不但信教的人少，真正做宗教儀式的機會也很少，美國的大學教堂幾乎成為學生結婚的專用場地了，史坦福大學的教堂據說每天都要排兩、三場婚禮，因為校友實在太多了。我們沒有教堂，就為圖書館設計一個動人的大廳，如果可能的話，多花點錢，用藝術品妝點起來，使它產生教堂的作用。而這裡不同於教堂，是人人都要來的，師生們會面的地方。我打算在這座大廳裡放一架很好的鋼琴，在閒暇的時候，讓學生們在這裡表演。琴音是我們的鐘聲。

在歐洲有些學校的圖書館很感人，因為他們有非常典雅的閱讀空間，中間是閱覽區，四周是兩層的書架，你好像被包圍在書林之中，典雅的氣氛是藝術品與古典的裝飾所造成的。我希望在台南藝術學院的圖書館裡，有可以比美歐洲的典雅的閱讀空間，而且所有的閱讀空間都是有風格的。希望未來的師生用他們自己的作品來提高圖書館的環境品質。在圖書館的建築裡，我有意的創造了兩個窄巷。我記得在成大讀書的歲月，天氣懊熱的日子，走在台南市的小巷裡，感受到涼爽的微風，希

1 台南藝術學院的院子中央部分用鋪面砌以圖案，周邊鋪草，角隅植樹。
2 有一點中國風貌的台南藝術學院圖書館正面
3 用中國的磚雕與石雕把圖書館門面裝飾起來
4 圖書館正面的圍牆上有一個書卷的圖案開口

5　台南藝術學院圖書館的大廳用藝術品妝點起來
6　被包圍在書林之中的圖書館閱覽區
7　藝術品與古典的裝飾造成圖書館典雅的氣氛
8　圖書館建築裡有意的創造了窄巷

5

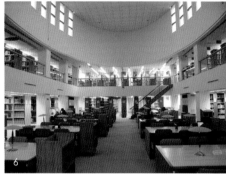

6

7

望這兩個窄巷也能發揮風巷的作用。今天的圖書館裡都有冷氣的設備，但是我要提醒在這裡念書的學生，小巷的氣流是過去的空氣調節器，這是大家不應該忘記的。

談情說愛的年輕人並肩走在這裡，要比冷氣房裡多些詩情畫意。

很可惜，建築的經費太少了，勉強把房子建起來，情意、妝點只有靠未來使用者的巧思了。

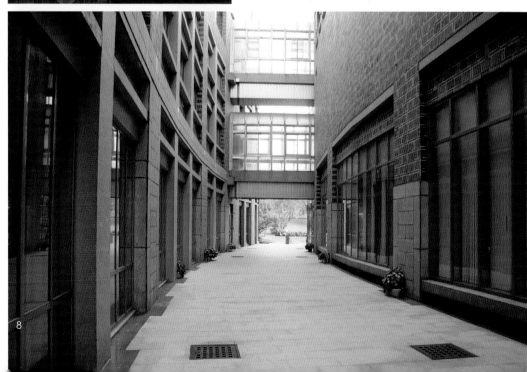

8

2013

閱讀 台南藝術大學建築

原刊載於二〇一三年三月十九日
聯合報副刊

台南藝術大學應該是國立大學中，地點最偏遠、最年輕、規模最小的一個吧！難怪這幾年教育部忽然發現大學太多，推動大學合併的計劃，第一個想到的就是把它併掉，併到我的母校成功大學去！這種想法其實在設校之前就有了。當年的教育部為什麼要在這樣不利的環境條件下，非在遠離人群的烏山頭設一座藝術學院，又把這個難題丟給我呢？因為當時的部長看出了我的弱點而利用我。他知道我對大學校園的規劃很有興趣，知道我對藝術教育很關心。我覺得可以解決這個難題。果然就不計較後果的跳下去了。

至於設校的地點選擇又是另一個故事了。中央在政策上欠台南縣一所大學，所

以提出了一座藝術學院的構想。可是台南縣卻不滿意。他們原本希望中正大學可以在台南落足，所以在烏山頭的上坡準備了一塊數百公頃的平地為校址。如今只得到一所學院，而且是他們不愛的藝術學院，又不便拒絕，就丟了一塊烏山頭下坡的山嶺地，約四十公頃，給教育部，原是無法使用的。部長要我去現場查勘，我覺得至少要在山坡下增加部分平地才可以建校。

只是這樣一折騰，就拖了幾年，直到李縣長下台，陳縣長上台，才把土地問題解決。

烏山頭水庫的下邊坡共有七個山頭，站在校地的平野上，根本不知有水庫的存在，所以水域的美是沾不到邊的。相反的，這裡沒有山水的美景，卻有隱藏的禍害。要怎麼在這樣爛地上建一個校園？

我只好自己來創造山水之局。先要解決地縫的問題。原來並不顯著的一條溝，既然潛藏著危機，就要把它改造成人人注

目，而且小心相處的地標。我決定把它整理成一條河，並在較寬敞的一端闢為水池，形成校園內的水景。在河的下面，用鋼骨水泥板把地縫壓住，上面成為河流，兩岸加以美化。在關鍵的通道處，搭了幾座橋。在我建校的時候，恰逢大陸的江南農村迅速建設的時候，有些拆除的古老石橋，我買了三座。使這座新校園中，有一些古雅的小橋流水的浪漫情趣。

1 利用地縫創造山水之局
2 原來並不顯著的一條溝，古老石橋使校園有小橋流水的浪漫情趣。
3 來自大陸浙江慈谿的古老石橋

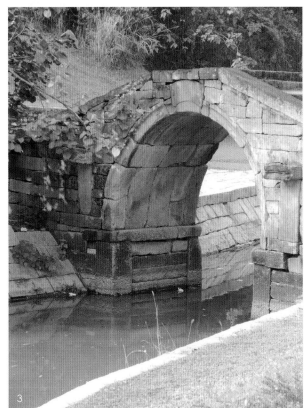

圖書館是代表學校精神的核心建築

我並不打算建一個大型的校園，不會去破壞校區內的山頭，只要使用幾塊後來取得的二十公頃平地就可以了。可是我明白，大學與博物館不同。大學校園是不斷發展下去的，所以校園建築的風格常常反映建築的歷史。牛津與劍橋，哈佛與耶魯等著名校園就是如此。各校予人的印象常常只是校園中某一重要建築地標。既是如此，該如何規劃才能使創校時之理念一直保留下去呢？這種思考使我決定在校園最寬敞的地段，先建造代表學校精神的核心建築。在外國這座建築常常是教堂，可是我們沒有這樣的傳統。我曾想過先建音樂廳，但因花費太大而作罷。比較實際的策略是先建一座多功能的建築，但日後則用為具有象徵意義的圖書館或博物館。這就是最後的結論：先建以圖書館與展示館為中心的核心建築，可以容納最早設立的教學單位。由此，我擺脫了一般新建大學先建辦公大樓或教學大樓的傳統。

這個核心建築組合是自校門進來的主軸上的建築群。圖書館建築當然在主軸的

圖書館採用台灣傳統建築的斗子砌紅磚片為面材

正面，兩翼是兩層的展示館，圍成一個院落。如同英、美的學院是以「院」落為單位的。我希望學生或訪客自校門走進廣場可以感覺到這是一所大學的中心，具有大學的莊重氣勢，與藝術大學的象徵。我希望這裡是學生在離校後會永遠記得的地方。

政府對公共建築所設定的單價有限，要建造高品質的紀念建築如外國的教堂是不可能的。所以我只能在格局與形式上動腦筋。前面已提到，我把圖書館建築當成主要的象徵，面對一個院落。我決定在這樣的格局上，建造有紀念意味的建築，採取不開窗的原則，以牆壁面對人群。因為圖書館與展示館都沒有開口的必要性。在設計時考慮壁體的高度與院落寬度的適當比例，就可以達到相當的效果。同時，為了有限的經費，決定採用台灣傳統建築上使用的斗子砌紅磚片為主要的面材，上半段則用白粉粉刷，予人以親切的傳統感。

我感到藝術學院與一般學院有基本的差異，打破如功能分區的觀念，自由運用空間。在建築的外觀上，我也因此改變了現代主義純淨的造型觀，開始想到裝飾對建築的意義，甚至想到建築與繪畫與雕刻再度結合。

我決定在圖書館平坦的弧形正面上，加一個有古典意味的裝飾，作為學校的標誌。並在大門進口的地方，做一個石雕的門框，雕出傳統門神的感覺。為了增加一些思想深度，我請故宮博物院的秦孝儀院長寫了字，刻在門廊兩側的紅磚牆上。希望有了這樣的門面，來此參觀的人或在校的學生，站在廣場上可以靜心的「閱讀」建築，啟發他們一些想法。當他們走上台階，自門廊回首觀看時，又可以看到他們所經過的廣場上，有一個美麗的古典圖案，是自漢代古鏡上借來的。我希望創造一個既現代又傳統，足以使校友們在多年後仍可以懷念的環境。

在規劃校園的時候，郭部長認為我應該去東歐看看他們的音樂教育。我與幾位同事就到甫自共產世界解放出來的國家，訪問了多所音樂學院。這次旅行除了對他們的藝術教育有了進一步的了解之外，對他們的校園建築也多了些感覺，使

在核心建築之外，我比較關心的是教授宿舍。在邊遠的烏山頭建校，最主要的

難題是聘請教授，而教授的居住問題是首先要解決的。這是從實務上看。在觀念上，我向來認為大學是大師所居住的場所，教授才是大學的主角。因此在校園的規劃中，傳統的觀點把宿舍植於邊緣並不一定是正確的。我認為把教授的居所放在校園中央使學生便於訪問是很適當的。南藝是一個小型的大學，以教授的家為中心非常自然。學生人數少，可以到教授家裡去上課，所以在建校初期，沒有建教授研究室的必要，所以家裡有一個大書房、大客廳就可以了。除了上課之外，還可以培養師生間的感情。恰好我把校園中央的小橋流水做好了，就決定沿河邊建造教授的宿舍。這些學者的家面河而立，不但塑造了河邊的景觀，也可以增加家居的趣味。南藝奉命開學的頭兩年，校園仍在施工中，我住在教授宿舍裡，在家裡上課，博物館所的第一屆學生幾乎都很熟悉我的客廳。

在位居中央的核心建築與教授宿舍之外，校園的發展應有充分的自由。在我任內，委任姚仁喜設計了音像藝術所的大

樓，王維仁設計了音樂系的建築，他們各自發揮了自己的才能，我沒有插手干預。

因為校園的建築就是這麼一回事，它會不斷的發展下去，陸續由後來的年輕天才表現他們的創造力，留下他們的印記，只有第三流的學校才會利用同一風格，一直發展下去。

南藝可用的校地是狹長的山坡下的平地，因此學校的發展，除了環繞核心建築的視覺學院外，其他系所應該是沿著中央的小河向兩段發展的建築。自較遠處的音樂學系，經後來所建的中樂系，及山坳中的學生宿舍，與山坡的關係都很配合，也都各有特色。我離開學校幾年後，有機會再回校園，就發現到處都有改變。與我想像確有出入，但成功地表現出年輕一代的建築觀點。不但如此，我發現在視覺藝術所的附近，建築所就表現出叛逆的風格，破壞原有的統一感。我啞然失笑，這就是世代交替！

1 沿河邊建造的教授宿舍
2 音像藝術所大樓
3 建築研究所校舍表現出叛逆的風格
4 音樂系館建築

4 世界宗教博物館

生命

一個宗教，窮我們一生也難以了解其深奧的教理。但作為一個訪客，只要在廟宇或教堂
前瞻望片刻，或到殿堂中靜坐一會兒，就可感受其內在精神。

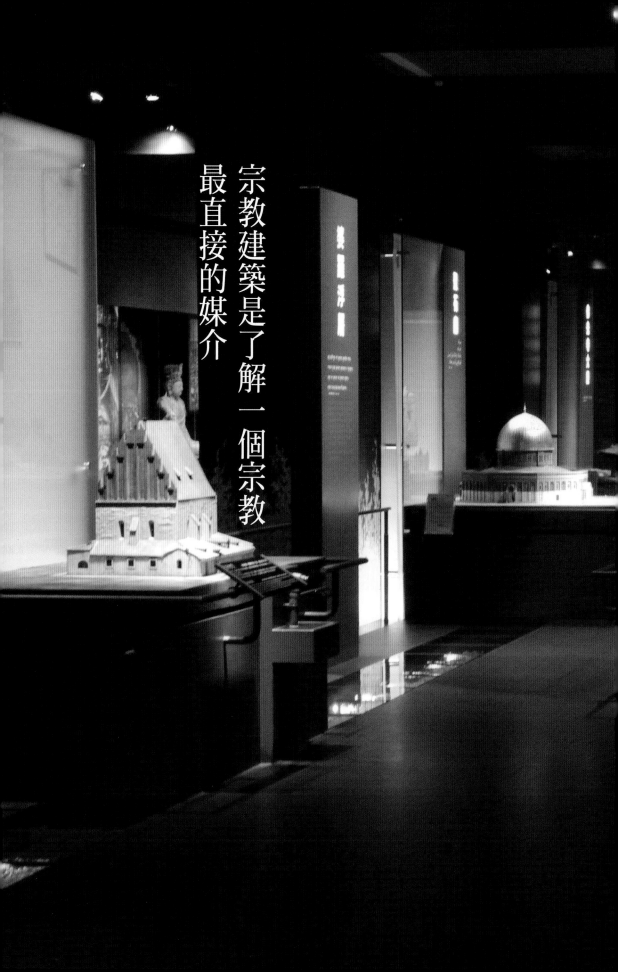

宗教建築是了解一個宗教
最直接的媒介

宗教建築與文化

2003

原刊載於二○○三年七月十七日

中國時報 人間副刊

世界宗教博物館是世界上少有的以空間與影像表現理念的博物館。為了接近大眾，開館以後，一直打算降低抽象理念的成分，增加傳統博物館較為觀眾所喜愛的內容。重要的條件是，不能降低宗教既有的高雅品質。思考再三，決定在陳列世界各宗教文物的大廳中，增加世界各重要宗教的建築模型。

廟宇或教堂從來就是宗教的主要象徵，它比任何宗教的文物更能表達各該宗教的精神。一個宗教，千言萬語，經典無數，窮我們一生也不能了解其深奧的教理。但作為一個訪客，只要在廟宇或教堂的前面，瞻望片刻，或到殿堂中靜坐一會兒，就可感受到這個宗教的內在精神。宗

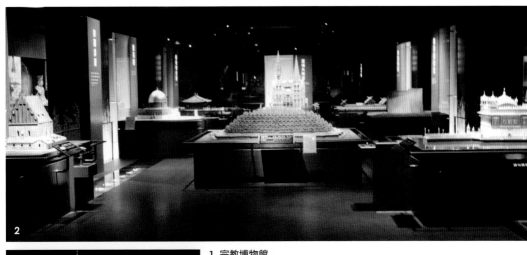

1 宗教博物館
2 宗教博物館七樓
　大廳中央的「虛
　擬聖境」展
3 呈現美感的宗教
　建築模型

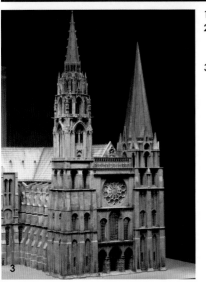

教建築實在是了解一個宗教最直接的媒介。

歐美大型的博物館常附有一間縮小模型陳列室，作為室內裝飾或舞台設計的展示，因為這類藝術幾乎無法以原有的尺寸展現。可是建築模型雖為附屬的展示，卻常吸引大量的觀眾。

宗博的外國設計師早就想到這一點。但他們不肯走通俗路線，想把建築帶到展示中，卻因建築體型龐大，又不肯用模型，只好用影像替代了。可是，他們太輕視建築模型的展示價值了。除了袖珍博物館外，建築的縮小模型確實極少在博物館中出現。

建築模型可以滿足群眾的好奇心，有兩個原因。第一，相對於建築，自己忽然變大了。人在環境中常常只是被動的接受影響，改變或控制環境的能力非常有限。我們生活在建築中，對建築卻極少了解。

一旦跳開現實，可想自己變成一百公尺的巨人，回頭看建築，是很奇妙的經驗。第二，我們到海外旅行，常拜訪一些有名的建築，可是礙於時間或空間的限制，我們極少機會可以詳盡而完整的欣賞到建築的全部。建築的模型等於把這座建築完整的呈現在你眼前，比乘直昇機看建築還要清楚明白，如果你真對建築有興趣，這豈不是更奇妙的經驗？所以高品質的建築模型不但可以滿足觀眾的好奇心，其實是很理想的博物館展示品。

模型來呈現，是多麼困難的事？要怎樣做到這一點呢？精確的建築與室內設計的模型是很昂貴的，在外國不但有專家製作，而且花費很長的時間。我們要在有限的經費與時間之內完成這樣的計畫，只有林健成先生可以做得到。林先生是有名的蠟像製作家。我籌備自然科學博物館的時候，南島民族的蠟像群及水運儀象台上的渾儀與渾象，都是他的作品。特別使我印象深刻的，是他按照東京國立博物館的圖錄複製了宋代銅人的模型，居然毫無破綻。他的複製技術技術令人叫絕。

世界上重要的宗教建築大多華麗而富於裝飾。這些裝飾以繪畫與雕塑的形式表現宗教的故事，實際上是藝術史上重要的作品。建築是藝術之母，它承載了全部宗教的藝術。沒有這些藝術品，建築雖有動人的空間，也不免令人感到空洞。在有限的經費與時間內，我原不敢要求全面複製，所以我向林先生提出，在外觀上要完整呈現；在室內，由於我們不可能進入模型之中，應該只完成部分可以看到的重要

要達到這個目的，最重要的條件是非常精確的製作品質。不能考慮抽象的美感，要寫實，越接近原建築的形貌越好。而這個條件也就是最困難的條件。試想各宗教的重要建築是用不同的材料，不同的結構體系所建。上面大多附帶著為數龐大的雕刻與繪畫。這些建築以縮小五十倍的

空間。可是林先生是完美主義者，他認為要做就該完整的做出來。

宗教建築的內部空間比外觀還重要。這裡是神龕的所在，是宗教崇拜的場所，是宗教象徵的集中地。建築的模型只看外觀，並達不到建築展示的目的。因此我要求在室內觀針眼攝影機，可以把主要的神龕空間呈現在觀眾的眼前。為了增加觀眾的興趣，我希望由他們自己操縱角度來觀賞室內的空間與藝術。由於林健成先生決定把室內完整的做出來，他更進一步，在有些建築物中安裝了可以環繞一周的攝影機，使觀眾得到在室內遊覽的感覺。

向觀眾展示一套世界宗教建築的模型，除了把各主要宗教的空間與造形展現出來，充分表達宗教精神之外，還要肩負一些建築教育的任務。因此在製作與呈現的問題解決之後，要決定製作的對象，世界著名的宗教建築何只千百，我們怎樣選擇呢？

為了教育的目的，我設定了選擇的原

俯瞰宗教建築模型滿足好奇心

則。博物館的任務雖在於宣揚宗教的共同理念，對於各宗教所代表的文化之精華，也有展示、推廣的責任。所以選擇的原則有四項。

其一，為國人所耳熟能詳的，且有相當信徒的重要宗教。

其二，雖屬同一宗教，但因文化背景的差異，發展出不同的宗教文化，在建築與藝術上顯有區別。

其三，所選出各宗教建築的代表，不但具有該宗教信仰的神聖價值，且可代表該區域之文化者。

其四，有歷史與建築史的價值，無可爭議者。

因此我們選出的十大宗教建築，不但都代表一種信仰，也代表了一個重要的建築文化。舉例說，基督宗教中的天主教，大家都認為是羅馬的聖彼得大教堂最有代表性，但以後世天主教發展的大勢來看，以圓頂為中心的文藝復興式教堂，遠不及有尖塔、尖拱的中古教堂有代表性。而圓頂卻成為伊斯蘭建築的象徵。再舉例說，錫克教是印度北部的一個次要的宗教，信徒並不多，似沒有道理包括在內。但是它融合了伊斯蘭教與印度教的精神，在建築上，圓頂建築的東方化，成為印度與東南亞一帶伊斯蘭國家中建築文化的表徵。錫克教的金廟代表的意義遠大於其宗教的影響力。為什麼猶太教會所選了布拉格的一座規模不大的「舊新會堂」呢？猶太教散佈歐美各地，建築風格與當地融合，並沒有特色可言，布拉格的此一會所的歷史最久，建築優美，代表了北歐建築的純樸風格。這是從文化的觀點上作選擇的。東海大學的路思義教堂選來代表台灣與基督宗教。有人說為什麼新大陸沒有任何代表性的宗教建築？在我看來，路思義教堂在精神上代表了美國新教的建築。它是中國建築師，卻是在飽受美國新文化影響的情形下所設計、建造出來的，建造的費用也由美國人提供。

世界宗教建築模型系列即將展出，我想到有很多喜歡文化觀光的朋友在遊覽重要建築的時候，都會用攝影機帶些紀錄回家。因此想到來宗博參觀「虛擬聖境」展示的朋友們不妨帶著相機試試我們維妙維肖的建築模型，能否拍出令人感動的相片。原打算與人間副刊合作，以「人間」為園地，來一次宗教建築的攝影賽。可是有些朋友認為，在展場中不能打燈，很難發揮相機的功能，建議用畫建築、寫建築的方式代替相機。

這使我想起在沒有相機的往日，建築家探訪著名建築都是用線條畫來記錄觀察所得的。建築名家大多保留了年輕時的速寫簿。那些速寫所傳達的意味，有時比相機所攝得的還多。因為相機是以紀錄的成分為主，而速寫則以抒情的作用為主。宗博的觀眾如果以速寫的方式，用畫筆、用文字來表達觀察所感、所得，就更有發表的價值了。而「人間」的楊主編相信，觀眾中不乏能畫、能寫的人。希望喜歡動筆勾畫塗抹以表達感情的朋友，不妨帶筆來「宗博」，為「人間」的讀者開開眼界。

宗教博物館宗教建築模型細緻地呈現建築之美

1

2002

宗教、感情
與建築

原刊載於二〇〇二年七月八日

中國時報人間副刊

最近因某種原因做了幾次有關宗教建築與藝術的演講，使我找回了對宗教建築久已失去的興趣。我感到社會大眾對建築有一股熱誠，對建築中特別有藝術內涵的宗教建築更有特殊的興味。這使我決定在世界宗教博物館的展示中增添建築的部份。

我告訴年輕朋友們，宗教建築的產生自然有各種因素，但是最基本的要素在宗教感情。不同的文化產生不同的宗教，不同的宗教，對人與神的關係有不同的闡釋，因此促使人與神間產生不同的感情關係。最原始的宗教感情是敬畏，對超自然的力量的不可抗拒性，對自己的命運的不可預期性，使人類自原始時代到今天，都

不免對神祇生敬畏之情，敬畏神是發自於內心的恐懼感。這種原始的感情會使人類的內心感到自己微不足道，必須依賴神力的維護才能生存於世上，才不會陷於不幸之中。他要怎麼做才能得到神的護佑呢？必須承認自己的罪惡，要求神祇的赦免。並且要痛苦的祈求，才能得到憐憫。

這種感情所促生的建築空間是黑暗的、隱蔽的、洞穴一樣的空間，這是一種自我懲處的空間。那些苦修的教士，自我放逐於原野或洞穴中，就是基於這樣的感情。事實上很多早期的宗教活動就是在洞穴一樣的空間中進行的。佛教與基督教的早期都是如此。我國為什麼有敦煌石窟等石窟寺？就是這種精神的延伸。

原始虔誠，其建築雖極為華麗，但其空間卻非常陰暗，四周為宗教故事畫所籠罩，直到今天，類似的宗教空間仍是隨處可見的。

事實上，凡是宗教感情濃厚的宗教，其殿堂都是洞窟取向的。基督教自羅馬帝國之後到十一世紀那段黑暗時代，表現在宗教建築上就是黑暗的。可以想像修道院裡黑暗如洞穴般的小房間裡，一絲陽光自小窗射入，照射在匍匐在地的祈禱者身上，教堂也是黑暗而又冰冷的。即使在黑暗的西歐之外，宗教空間也以不同的方式表達出黑暗與虔誠的感覺。以印度教與南傳佛教的崇拜空間為例，他們的寺廟都是些人造山洞。他們也許有不同禮拜方式，可是進入黑暗與狹窄的空間是進入了神聖的領域，這幾乎不是我們今天所能理解。

在基督教世界裡，比較接近原始宗教情緒的東正教，直到近代仍然保持了黑暗洞穴的空間感覺。他們的教堂在外表看是一叢美麗的洋蔥，可是內部卻是黑暗的龐大空間，四壁與天花板都布滿了宗教故事的彩畫，使空間的神祕感大為增加。因此西歐的基督教向來視東正教為落伍的文化因子。但是在西歐，及宗教革命後的巴洛克時代，德國與西班牙的宗教感情也恢復到

1 四川大足石窟
2 南歐義大利的教堂
3 米蘭大教堂
4 巴洛克風格的德國
　符茲堡主教宮教堂

如果我們把這種原始的宗教感情與古希臘時代的酒神比較，另一種開明的宗教感情就可以用太陽神來說明了。酒神是沉溺的、浪漫的、感情用事的。太陽神則是開朗的、理智的、頭腦清醒的。前者的情緒是悲哀與痛苦，後者的情緒則是歡樂與興奮的。宗教的情緒怎會有這樣大的轉變呢？是因為人類的智慧使他對神的崇拜方式改變了。他並不覺得那麼罪孽深重。他認為神的呈現就是大自然的現象，自然的秩序與美感就是神的化身。因此自古希臘以來，就用美來頌揚神祇了。這就是古希臘建築與雕刻的心靈背景。這種情緒發生在基督教是自中世紀末期的十三世紀後就開始了，西歐開始以華麗美觀但明亮的大教堂來讚美、頌揚上帝。這時候一位神的信徒順著哥德大教堂的美麗的簇柱，看到美麗的拱頂，而感到神的偉大。天主堂是神的化身，也是人類體悟到神的精神而為祂建造的，透過彩色玻璃照射過來的陽光就是神的意旨。這種精神經過文藝復興的文化，終於產生了宗教改革把人類的理性

與宗教的感情相揉合。這時候，宗教不是靠恐懼而信仰的，而是靠讚美與理性。宗教的空間明朗化了，教堂不只是從事禮拜儀式的地方，也是傳播神的道理的地方。教堂有教室的性質，是聽道理的場所，因此光明來臨，宗教建築成為人間宗教活動空間。

其實這種太陽神式的宗教空間雖一度在中國唐宋時期的佛教建築中出現。可是宋代之後，宗教衰落，明朗的、豐美的感情逐漸消失，終至沈淪為以恐懼為基礎的民間宗教信仰，宗教建築在明清之後，格局日趨收縮，在形式上雖沒有明顯的改變，卻日趨陰暗，只要比較本省的傳統廟宇與日本奈良的古寺即可感到此一對比。

宗教感情的民俗化後，並沒有回到原始的敬畏之念而深自痛悔，因此產生一種特別屬於中國的祈求之心。以祈福為念的感情很接近歐洲地中海國家後期的宗教信仰，為市井小民現代生活心靈依賴。在中國沿海一帶，建築的規模縮小，香煙繚繞，神像與建築在長年的煙薰之下，變成近似

1 以彩色玻璃營造明亮的教堂
2 歐洲的教堂是神的化身
3 日本奈良佛寺東大寺
4 台灣學甲慈濟宮

1

洞穴的黑暗空間，不帶有懺悔的祈求，對世道民心無所補益，宗教失去其清滌人心的作用，成為現實社會的人際關係的縮影了。

人類的心靈是很脆弱的，因對宗教信仰的需要而產生了藝術，卻自藝術中體會到美感經驗，乃發展美的愉悅來侍奉神，因此世界各宗教都建造了美不勝收的神的殿堂，然而美感的追求，產生了理性，促生了探索的精神與懷疑主義的文化，逐漸失去了宗教的原始感情，也就迷失了生命的方向，陷於迷惘之中。失去了敬畏之念後的人類，如果不是為求基本生存的行屍走肉，就是功名利祿的追求者。宗教仍然存在，但感情消失了，精神渙散了，宗教建築也失去了生命力，而名存實亡。在現代世界上，政治野心家可以利用小民們剩餘的恐懼之心，匯成一股力量為其所用，宗教因此成為一種政治的工具。在知識落後的國家，此類政治的現實一直存在。而

西方國家如美國，則轉化宗教的敬畏之念為為道德的力量，以安定社會。在西洋的觀念中，文明與宗教的心靈是息息相關的。誠然，把宗教信仰轉化為行為規範是文明社會最重要的成就。

然而真正的宗教建築已經消失了。對於二十一世紀真正有宗教信仰的人，他們的宗教是集會所，公園與廣場就是教堂，然而新時代的人類真有這種不再依賴空間象徵之啟發，就可堅持信仰的意志力嗎？

到今天，宗教的原始感情仍然存在，但是這感情依附的宗教象徵解體了，經過懷疑主義的洗禮，人類進入多元價值時代，由於宗教信仰自由得到政治力的保障，宗教可以各種形式呈現，宗教似乎不再需要建築空間來詮釋、來維護了。新的宗教不斷出現，更割斷了宗教與建築空間的關係，在傳統、力量尚存在的社會中，宗教建築以新的藝術形式試著重新詮釋現代信仰，大建築師都有興趣嘗試創造他們所不相信的宗教的新象徵、保守主義者則回到過去，重現古代宗教建築的形式。也有一些自傳統宗教衍生出來的新宗教，改造了古代宗教建築為他們的新象徵。今天的宗教世界已經成為商業之外的另一個市場，以千奇百怪的形態來吸引心靈飢渴的芸芸眾生。

2

1　美國舊金山聖馬琍大教堂
2　充滿陽光的美國奧克蘭基督之光主教堂

2003 虛擬聖境——世界宗教建築縮影

原載於〈世界宗教建築縮影展覽始末〉／世界宗教博物館出版／二〇〇三年七月

二〇〇二年三月，我正式就任世界宗教博物館的館長。這座落在永和太平洋百貨公司樓上的「宗博」已經開館幾個月了。我總在七樓電梯的出口，也就是「宗博」展示的起點，看看楣樑上「百千法門、同歸方寸」八個字。這樣崇高的理念，這樣超凡的表現手法，自「朝聖步道」上展現出來。這是世界上第一座幾乎完全用空間與影像呈現的博物館，也是第一座為宗教的理念而設計的博物館。我接受了館長的職務，有能力使它成為台灣民眾可以接受的博物館嗎？

台灣社會非常需要這樣一座博物館，可是他們不知道，因為紐約的展示設計師[1]所使用的手法距離他們太遙遠了，太抽象

百千法門　同歸方寸
...doors to Goodness, Wisdom and Compassion are opened
by keys of the heart.

博物館空間平面圖
MUSEUM SEVENTH AND SIXTH FLOOR PLANS

1

2

1　宗教博物館的入口
2　朝聖步道
3　宗教博物館是賦予生命意義的場所

1　編註　世界宗教博物館的展示設計由RAA（Ralph Appelbaum Associates Inc.）設計公司負責。在台灣，該公司參與過：國立自然科學博物館「自然之光」（1987），國立台灣史前博物館整體規劃（1995），國立科學工藝博物館航空與太空展示廳與生物科技展示廳（1998），世界宗教博物館（2001）等案。詳參閱〈與真象的對話〉特輯，《建築師雜誌》二〇〇二年十月第三三四期。

3

了，只有極少數的人可以領會，可以受感動。把街上的大眾請到樓上來是一個非常艱難的任務。我知道這是一個要經過長期努力才能達到的目標。我漫步在「朝聖步道」上，看到柱子上不時出現的問題，如「我從哪裡來？」、「什麼是生命？」這樣哲學意味的展示，是對博物館經營者殘酷的挑戰。

台灣追隨西方之後，已進入後工業化社會。這一代青年充滿了自信，他們是感官主義者，對於教訓與指導已經失去興趣，他們喜歡刺激、愛好意外的新奇感，不再接受有系統的思想。在新時代中，宗教信仰重新受到重視，要他們接受宗教思想中的理性成份是另一回事。我知道在今天的台灣社會，與未知世界的一種嚮往，但那只是信仰，是對神秘要民眾因空間受到感動，體會到高尚的思想已經很困難了；要民眾經由一系列的空間與影像，感受到崇高的理念，簡直毫無可能。我知道自己無能為力。我很想大聲疾呼，告訴萬千民眾，為了你們的精神生活，你們應該來體驗一番。可是哪裡有這樣的傳播管道？即使有這樣的傳播管道，民眾真會相信嗎？我在寂靜但壯麗的世界宗教大廳漫步，想到只有兩個辦法可以逐漸說服民眾。

第一個辦法是讓學校的老師們知道宗教博物館是一個不同凡響的教育場所，一個賦予生命意義的場所。「宗博」必須在未來，成為鄰近學校的一個超大型的特殊教室。通過在學的學生，讓社會逐漸認識「宗博」的理念與價值，成為他們生活中的一部份。我推想需要利用二至三年的時間完成此一目標。

第二個辦法是改變博物館的展示，酌量增加展示的體驗成分於理性架構之上。我把這一思考方向簡稱為降低展示的年齡層，因為「宗博」展示的設計年齡顯然是中年人，而現代博物館展示的智慧年齡應在十四歲上下。要怎樣降低展示的智慧年齡層而不會傷害到原展示的水準與精神呢？這煞費周章，因為這兩者是互相衝突的。開始時，我想到保持展示的架構，改變展示的內容與方法，比如把展出的影片變更為有趣的動畫，然而這不但要大筆的經費，而且無可避免會改變整個展示的氣氛。我也曾想到把宗教文物的展示生態化，也就是把世界宗教大廳中介紹各宗教概念的部分改變為各宗教崇拜空間的實境。這種變動可就太大了。不但經費有問題，恐怕董事會都不會支持我。

我忽然想到，在空曠的世界宗教大廳展示主要的宗教建築模型。這個念頭出現的時候，我打算把它壓下去。我是學建築出身，而且教過多年的建築史，自然對宗教建築有特殊的興趣。產生這樣的念頭會不會是來自我的知識背景，而不是為「宗博」著想呢？可是我越想越覺得也許這是「宗博」向群眾招手所應該跨出的第一步。

我要為自己回答兩個問題。第一個問題是，在展示世界各宗教的場所展出宗教建築的模型合適嗎？反問我自己，答案是正面的。因為我從來就認為宗教最主要的象徵就是廟宇或教堂。每一宗教千言萬語，有關著作汗牛充棟，窮我們一生也研究不清楚其中深奧的教理，無法瞭解真精義。但作為一個普通人，只要站在教堂或廟宇的前面，或在殿堂中瞻望片刻，即可感受到這個宗教的內在精神。所以宗教建築實在是瞭解一個宗教最直接的媒介。它是建

1 伊斯蘭教的聖石廟
2 錫克教的金廟

築，卻是充滿了精神價值的文化產品，載負了多樣象徵意義的藝術品。

這一點，「宗博」的展示設計師早就想到，只是他們不知怎樣把建築帶到博物館。他們想把建築與其他宗教文物一樣的展示出來，可是建築的尺寸龐大，是無法納入的。他們沒有想到模型，也許想到了卻因無法與展示文物相調和而放棄。但他們確實想到了利用各宗教建築的片斷象徵強化各宗教的展示。這樣做，可以使宗教大廳的展示活潑生動一些，雖然建築的片斷對於觀眾無法產生預期的效果，因為它太抽象了。最後他們決定放棄，顯然是經過深思熟慮並經商討的結果。因此今天「宗博」的世界宗教大廳就把中央的位置留為空白，供集會之用。

我要自己回答的第二個問題是，在這裡展出模型可以與原有的展示相調合，而不會影響原有的品質嗎？我相信問題是可以克服的。首先我們可以設法使建築模型的展示自成系統，各宗教的展示不一定與該宗教的建築相連結。然而可以適度相呼

3 神道教的伊勢神宮
4 佛教的佛光寺大殿

應，這樣只要考慮新增的展示環境，不要破壞原有的風格就可以了。

可是以模型展出是否會有改變風格的危險呢？它是不是會與袖珍博物館走上同一格調呢？建築的縮小模型極少在博物館中出現。有之，一種情形是袖珍型展示，其目的是滿足人類喜愛奇巧的心理。它是一種遊戲的工具。由於它老少咸宜，歐美的大博物館常附有袖珍型展示，有時是主要展示的一部分，如戲劇有關展示的舞臺部分，由於舞臺設計不可能搬進博物館，而使用縮尺模型。；有時則為附屬的獨立展示，如室內裝飾與家具的縮尺模型展。這些都是非常有觀眾緣的，卻不是主力展示。

另一種情形是建築設計的展示。據我所知，似乎只有紐約的現代藝術館（Museum Of ModernArt，簡稱MoMA）擁有相當數量的二十世紀建築大家作品的模型，是他們的原作。這是因為MoMA把建築視為現代藝術重要的一環，要收藏建築不可能，只有收藏圖樣、模型與建築完成後的照片；是先進入收藏庫，再挑選展出。也有少數情形為展示與研究人員所再造或復原，如米蘭的達文西博物館中所展出達文西的建築模型。

一般說來，我身為建築師，並不喜歡縮小的建築放在博物館裏，因為只有置身建築中，才能真正欣賞其藝術。所以在籌劃自然科學博物館的時候，與建水運儀象台有人建議用縮尺模型，我堅持足尺復原。可是宗教建築模型的意義是大不相同的。我希望宗教建築的模型在「宗博」擔當幾個任務。第一是袖珍型展示，滿足遊戲心理的任務。「宗博」講大道理，對於有童心的大人或孩子太過嚴肅了，我希望在「宗博」展示場看到一些笑容，聽到一些笑聲。第二是完整呈現建築的空間與造型，像現代藝術館一樣達到使觀眾認識世界重要建築遺產的目的。第三是「宗博」所特有的任務，我們必須使這些建築，不但毫髮無遺的呈現，不可漏掉任何象徵的細節，而且連同與建築及空間同時存在的雕刻與繪畫作品，都要一一完整呈現，以

夏特大教堂

便使觀眾在這裏找到一切可能蘊含的宗教意義。

換言之，我希望這些模型是「宗博」有價值的收藏品，可以做為宗教研究與教育的工具。這就是要製作一套空前精確的建築模型。怎麼做？誰來做？經費在哪？

這些看上去很難解決的問題，在我構思之初即有了解決的辦法。經費不說了，至於誰能勝任，我立刻約見了林健成先生。林先生是著名的蠟像製作家。十年前我請他製作了科博館的南島民族的蠟像，復原了水運儀象臺上的渾儀與渾象，並依照片精確的複製了宋代針灸銅人的模型，他是國寶級的工藝家。老朋友了，他聽我說明世界宗教建築的模型製作計劃，立刻表示願意接受，而且很興奮的認為可以做到超過我的預期，他的技術已經高科技化了。

重要的世界宗教建築大多華麗而富於裝飾，做到我希望鉅細靡遺是很不容易的。由於我認為有些宗教建築，尤其是教堂型的建築，室內空間比外觀還重要，希望未來的觀眾可以看到重要的室內空間，諸如天主堂之中殿及神龕，感受到宗教的精神所在，所以我要求把室內部分也做出來，以便使用隱藏的針眼攝影機傳達到觀眾眼前。林先生立刻表示這毫無問題。他是完美主義者，認為室內應該完全做出來，不論觀眾是否能看到，或用機器看到。他

1 印度教的坎德理雅濕婆神廟
2 天主教的夏特大教堂
3 南傳佛教的婆羅浮屠
4 林健成製作的科博館南島民族蠟像
5 猶太教的舊新會堂
6 基督教的路思義教堂
7 東正教的聖母升天教堂

4

7

路思義教堂

6

5

也表示有些空間比較複雜的建築，攝影機不應該固定，可以上下、左右移動，甚至可以在內部環繞，讓觀眾盡可能欣賞到內部空間的壯麗。可見他的遊戲心情並不亞於我呢！他不但勇於承擔這件幾乎不可能的任務，而且勇於任事，願在很短的時間內完成，在我尚未完成董事會報備的手續時，他已經開始動手了。

在大體上解決製作的問題後，我還要決定更重要的，究竟要製作那些模型。世界的宗教建築甚多，要怎麼選，是一個問題。是否要與「宗教」展示的宗教相對應是另一個問題。「宗博」展示的十大宗教是哈佛大學世界宗教研究中心決定的。他們有一套道理，在此不多贅述。可是把這些宗教用建築表現，對我們就不太適當了。比如說，他們以古今各大文化之宗教為範疇來分配，因此選了早已消失的宗教，如埃及與馬雅的信仰。對今人來說，那是歷史不是宗教。我要重新設定原則來選擇十大宗教建築。

原則之一，尚存在而且擁有相當信徒為國人所耳熟能詳的宗教。

原則之二，雖屬同一宗教卻有文化歧異，對教義有不同詮釋，因此建築顯有不同者。

原則之三，有歷史、有建築傳統者。

原則之四，建築有典型性、文化代表性者。

根據這四項原則，所可能選出的重要宗教建築為數就很多了。因此在我構思的初期，並沒有信守「十大」的觀念，只考慮我可以動支的經費有多少，可以做幾個模型。根據我的四個原則，埃及與馬雅就出局了。另一個出局的是代表中國人信仰的道教。埃及與馬雅到今天已沒有宗教，道教則沒有自己的建築傳統，道觀與佛寺並無分別。可是基督宗教自羅馬時代以來就分為東西兩派，發展出全然不同的文化與信仰，在建築上各擅勝場，是應該分開的。佛教亦然，東傳與中國融為一體，南傳則形成東南亞風格的與印度文化相通的一脈。這些都是昭昭然的事實，無法抹煞

的。其實西藏的佛教獨樹一格，建築文化別有特色。伊斯蘭教的人口眾多，疆域遼闊，雖然有派別，但向心力強，其建築傳統並無太多枝節。日本的神道教信眾不多，但卻是日本文化的核心力量，是不能缺席的。

大體上決定了選擇的原則，仍很難決定個別的建築。因為在一個宗教中，重要的建築很多。原則上，我決定把宗教的神聖性放第一位，建築史上重要性放第二位，建築本身的價值放第三位。還要考慮建築形式與地區的均佈。因此伊斯蘭教、東正教、南傳佛教、神道教、錫克教就先決定下來了。東傳佛教在中國找，古剎雖多，並沒有特別神聖的代表，就按第二的原則，選了唐代的佛光寺。天主教著名的建築多，最神聖的為聖彼得教堂，但該堂在形式上為圓頂，與伊斯蘭教、東正教為一系統，乃依第二位選建築史上著名的夏特大教堂（Chartres Cathedral），是為中世紀的代表建築。印度教傳播很廣，樣式亦多，並無神聖的主神廟，乃選印度中

部卡傑拉霍具有特色且較聞名的坎德里雅濕婆神廟（Kandariya Mahadev Temple）為代表。至於猶太教，無主會堂，而該教遍佈歐美各地，均與當地建築融合，並無建築史上的特殊價值，考慮再三，選了布拉格的舊新會堂，因其歷史悠久，且建築優美可代表北歐的風格。最後，本館在台灣，就以地區的分配原則選了東海的路思義教堂代表耶穌教的現代建築風格。沒有選藏傳佛教建築，是因為缺乏資料。

自二○○二年四月間動議，到二○○三年五月間完成，前後一年的時間，對於一個高標準的展示，已經是神速了。林健成先生的團隊幾乎不眠不休的工作，他的作業是頭腦、工藝與科技的結合，甚至把建築中的藝術品都表現出來。古代的建築是藝術之母，沒有繪畫與雕刻，建築是乾枯的、沒有生命的。因此我們為了取得國聖三一修道院佈滿室內的壁畫照片，歷盡萬難，經由駐莫斯科代表處的盧雲賓秘書設法拍攝，動用了外交的關係。本館展

部卡傑拉霍

蒐組的同仁，人手不足，都發揮了全力，令人欣慰。

展示原是請英國 METSTUDIO 設計[2]，他們也有初步的構想，但是經過近半年的接觸，他們太忙了，經費的需要沒有定論，眼看來不及，姚仁喜[3] 臨危受命，幫我們完成了一個高水準的展示。既尊重了原有宗教大廳高雅的氣氛，把宗教建築模型融合於宗教展示之中，也能顯示出這個新展示的獨立性。他願意在有限的經費內幫忙，同仁莫不感奮。

宗教建築是人類文明史上最重要的遺物，因此應該是博物館最珍貴的收藏。

縮尺模型把建築之不能或不易為人所見者，很清楚的呈現在觀眾眼前，透過近距離的觀察，讓我們理解它們，體會真精神價值，欣賞真藝術之華美。我們且也可以認識宗教的力量如何結合科技與藝術，把人類最偉大的成就綜合呈現在建築物，流傳後世。希望「宗博」的這番努力，可以為萬千觀眾帶來喜悅。

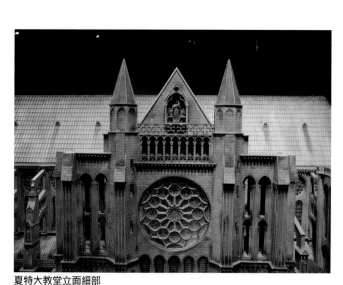

夏特大教堂立面細部

2 編註：國立自然科學博物館地球環境廳與環境劇場，國立台灣史前文化博物館係 Met Studio 在台灣的業績，這些作品皆曾獲獎。該公司的業務跨展示、室內設計、生態公園、博覽會等領域。

3 編註：姚仁喜，一九七五年東海大學建築系畢業，一九七八年加州大學柏克萊分校建築系碩士，一九八五年成立大原建築師事務所，二○○二年參加威尼斯建築雙年展台灣館展覽，二○○七年第十一屆國家文藝獎建築類得主。

人文

5
建築藝術

大乘的建築，要設法在建築過程中理解大眾的觀點，
以大眾可接受的美學呈現。但並非譁眾取寵，
而是心存大眾之念。

大乘的建築家應該是愛人群、愛生命的人，不是孤高自賞的人。

大乘的
建築觀

1990

原刊載於《雅砌雜誌》
一九九〇年五月第五期

賀陳詞先生[1]七十大壽，學生們無以為賀，籌劃出版論文集以為紀念，我在進行中的研究不宜於祝壽，乃徵得華山[2]的同意，把我近年來對建築的看法寫出來，作為對賀先生的賀禮。

回憶近三十年前，我在成大做助教，住在東寧路的單身宿舍，每週都到賀先生家聊天，每次去總會吃晚飯，並聊至深夜。師母殷勤招待，做些好菜上桌，使我在那段時間裡，沒有感到單身宿舍伙食的太大壓力。我當時年輕，不大知道師母要照顧五個孩子已經十分辛勞，回想起來，我時常拜訪，為師母帶來不少麻煩，而她永遠笑臉相迎，直到今天，當時的情境記憶猶新，永難忘懷！

在賀先生的小客廳裡，對著于右任的一幅小直軸，天南地北，無所不談，賀先生對建築十分執著，凡事都有自己的見解，為人謙和，不以老師自居，所以我可以充分的表達自己的意見，並接受他的影響。在此一生中，賀先生是影響我最大，而又不能具體的指出影響何在的老師。在相當長而心情十分低沉的三年助教生涯中，他是我的精神支柱。

回國後二十多年，由於種種原因，沒有太多機會與賀先生見面，最近的十來年，我居然脫離了建築的教職，實在愧對他的鼓勵與教誨。記得我剛到中興大學任職時，他仍然熱心於建築教育的發展，曾約我一起與當時尚任台大工學院院長的虞

2 編註：華山係指關華山，台灣成功大學建築學士、碩士，美國威斯康辛大學密爾瓦基分校建築碩士，密西根大學建築博士。一九八七年起任教東海大學建築系，研究領域包括城鄉規劃與設計，環境行為研究，台灣原住民建築文化，老人、身心障礙者照顧與居住環境等。碩士論文《紅樓夢中的建築研究》，由漢寶德指導。

賀陳詞教授作品集

賀陳詞教授作品集
財團法人成大建築文教基金會出版

1 編註：賀陳詞（1918-1994），中山大學建築系畢業，一九五六年起任台南工學院建築系講師，一九七九年退休。台灣建築傳統的進化是其一向關注的課題，將佛藍普頓（Kenneth Frampton）所著《近代建築史》譯為中文，曾引發討論，《建築師雜誌》特舉辦一場「建築與新馬克思主義意識形態座談會」，座談會內容刊於一九八八年六月的雜誌。一九九三年編者擔任《建築師雜誌》主編，曾計畫就台灣建築的演進進行系列專欄，第一位訪談的對象就是賀陳詞，電話聯絡時，身在台南的賀老表示擇掉腿，在休養中，此事日後再行商量，惟不久編者去職，一篇可以是有價值有意義的訪談就成為永遠的遺憾。一九九五年四月財團法人成大建築文教基金會出版《賀陳詞教授作品集》誌念逝世週年。

兆中校長見面，說服他在台大工學院設立建築研究所，這可能是台大能在土木研究所內設立建築研究室，進而成立研究所的主要原因之一。在盧校長任內，雖屢為行政院否決而設所不成，卻為研究所打下基礎，回溯過去，賀先生熱心推動的貢獻是不能忽視的。[3]

自一九八二年起，我就完全脫離教職，投身在自然科學博物館的籌劃上，很多建築界的朋友覺得這是不值得的，賀先生沒有表示意見，相信他也為我未能堅持在建築界奮鬥而惋惜，我沒有機會向他報告，自我離開東海大學建築系主任以後，我的建築觀就改變了。與我共事的年輕一代，我的學生，曾不止一次聽到我對建築的看法。我願意借這個為賀先生祝壽的機會，把我近來的思想剖析出來，請建築界關心我的朋友們指教。

在年輕的時候對於建築的定義常覺不切實際，但是經過數十年建築教育與職業經驗，覺得定義就是思辯的結論，就是對於一事一物的基本看法，就是哲學基礎，

就是對本質體會的結果。在我讀書的時候，常聽到柯比意那句名言「建築是生活的機器」。這是柯比意年輕時候說的話，對一個東方的建築學生而言，只是一句觀念較新奇的話而已，並不能深解其可能推演出的社會、文化意義。

是為生活而存在，建築與汽車一樣是一部機器。這句話雖並不為大家所完全承認，但卻代表了現代主義的建築觀。現代主義者是重視理性與功能的，是西方文化發展到極端的產物。從這句話中表示建築

3 **編註**：關於台大城鄉所一節，可參閱漢寶德《記賀陳詞二、三事》，《建築師雜誌》一九九四年八月號。

1 台中自然科學博物館
2 位在德國司圖嘉特市由柯比意設計的雙拼公寓一隅

位在耶魯大學出自路易士・康設計的不列顛藝術中心

我於六〇年代到美國念書，恰在現代主義做最後掙扎的時候。反現代主義的浪潮，在路易士・康的帶領和社會文化界的聲援之下，尤其是普普藝術與雅各太太的著作「已經完全成型」，就等范裘利 (Robert Venturi, 1925-) 的最後一擊。對於喜愛思考的人來說，這是一個充滿矛盾、充滿戰鬥意味的時期。現代主義者們在面臨挑戰的時候，開始自我反省，並施出最後的一招，希望挽救其命運，那就是建築的科學化與學術化。六〇年代是建築上行為科學的研究與設計方法的研究最熱門的時代，就是為了藉學術之力，肯定理性在建築的價值，也就是進一步的信守「建築是生活的機器」。現代主義在遇到信心危機的時候，發現柯比意以及現代建築前輩們的教誨並沒有錯，而是沒有認真執行。柯比意說了這句話，自己到了晚年，像玩泥巴一樣的玩混凝土，返老還童，把建築當藝術。現代派的少壯份子希望把常識的機能主義，推上科學的機能主義層次，趕上科技領先的時代。

我在美國讀書的環境，基本上是現代主義的大本營，所以我當時也堅持現代主義的精神，力主建築的科學化，甚至把這種信仰帶到東海大學建築系的課程中。可是在同時，我也從事建築的實務工作，花費一部份心力在設計上。在幾年的時間內，由於與業主的接觸，我開始感覺到建築的理論與教育體系不能適應社會的需

4 編註：珍・雅各 (Jane Jacobs, 1916-2006)，紐約時報稱這位作家兼思想家的著作《偉大美國都市的生死》(The Death and Life of Great American Cities)，改變了人們觀察認識都市的態度，針對大規模的都市計劃，不排除高密度的生活環境。她主張保存多元的都市生活，不排除都市更新等抗爭，該書於一九六一年出版，中譯本於二〇〇七年印行。她的另一本著作《集體失憶的年代》(Dark Age Ahead) 於二〇〇五年印行中文版，比《偉大美國都市的生死》一書的中文版早在台灣出版。

要，即使是科學的分析，也無法建立共識。當嚴肅的理論體系永遠不可能與社會大眾溝通時，這是不是意味著我們應該走出象牙塔，擁抱社會大眾呢？

這時候我面對了嚴重的困惑。站在學院的立場，可以把學生引導於理想主義的層次，使他們成為改革的尖兵，因此教育體系力求超然於實際職業的運作之上。這就是我的做法，我要求學生維護知識份子的尊嚴，不受商業社會的污染，為理想付出代價。但是我也不免懷疑，這樣的建築教育對於未來社會的遠景，有怎樣的預期？我們是否可以為未來勾劃一個輪廓，使今天的理想終有實現的一天！

我有一個答案，所以在那段時期，我希望建築的職業架構改變。我預期未來的建築界與其他工業生產體系一樣，會進一步的合理化。因此我認為社會並不需要建築師制度，應該結合營造業，成為完整的經營體系，因此「合理的設計原則」可以發揮作用。我對當時立法院通過了『建築師法』[5]，使建築專業化，得以西洋式的形態合法化，感到是一種開倒車的做法。

把自己當作商人，積極投入商業社會的運作中，是另一個極端的做法。然而現實主義的態度會把建築這一行業完全吞噬掉，建築師就失去知識份子的立場了，建築原先就失掉了現代主義時代所特有的使命感。我開始覺得，建築家若要找一個在現代社會上不要卑躬屈膝的求生存、仍能受到社會尊敬的辦法，只有回到西洋古典傳統的觀念，承認自己是藝術家，那麼就要肯定建築是造型藝術。

那段日子裡，我得到另一種體會。回國後，因虞曰鎮先生[6]的資助，辦了幾期《建築與計劃》雙月刊。這是一個粗糙的以現代主義為立場的刊物，但無法得到任何反應。後來虞先生基於其他的考慮，不再支持我，我乃以最簡單的方式出版《境與象》雙月刊。由於在內容上以感性取向，立刻得到相當的迴響。這使我體會到取得共識，達到溝通的目的，嚴格的理性和細密的推理，遠不為動人的說辭與引人注意的形態更有實效。

這時候我很認真的思考，把建築當作一種合理思考的結果可能錯誤的。我們是一群對建築懷有理想的人，我們有一套嚴肅的理論體系，但這是永遠不可能與社會大眾溝通的東西，這是不是意味著我們應該走出象牙塔，擁抱社會大眾呢？

虞曰鎮先生

5 編註：建築師法於一九七一年十二月二十七日公佈，在此之前，只有建築技師，隸屬內政部管轄。為提昇專業地位，建築師法實施後，改隸內政部營建署為主管機關。

6 編註：虞曰鎮（1917-1993），一九四七年成立有巢建築設計＋都市計畫事務所，中原大學建築系創系時貢獻良多，二〇一二年中原大學建築研究所林子翔的碩士論文《台灣建築師虞曰鎮之研究》可供進一步參考。

政府為解決居住問題所興建的台北市國民住宅

這已經繞了一個大圈子了。建築是藝術，是西洋十九世紀學院派的定義，在現代建築革命時已經被革掉了，包浩斯只承認建築是一種工藝。工藝與藝術之間的不同，在於前者把造型視為生產過程的自然產物，是邏輯與美的結合；後者則視造型為一種目的的的生產過程要支持這種目的的達成。把建築定義為一種藝術，就要放棄合理主義的觀念，以感性代替理性。然而建築系的教育中免除繪畫與藝術訓練已有若干年了，這個圈子繞得非常辛苦而尷尬。

今天建築家要能使這些受過教育、家有恆產，但對藝術沒有深入了解的大眾受到感動才真成功。要做到這一點而不流入凡俗，並不是一件容易的事。其實強調建築中人文主義的精神，我自大學畢業後就開始了。我讀了赫德納特（Joseph Hudnut, 1886-1968）[7] 與博魯斯基（Pietro Belluschi, 1899-1994）[8] 的文章，對人文精神心嚮往，只是壓制在現代主義的思潮之下，未經萌芽而已。因此我的思想很自然

的回到西方學院派所代表的人文主義，把藝術的內涵包容在人文精神之中，當我們用今天的角度看人文主義的時候，就不一定限於貴族式的文藝復興人文主義，也可以衍而為大眾藝術。這就是范裘利在六〇年代初期所發現而大力鼓吹的理論，只是他受美國學院的影響太深，在發現之後又把它推回到象牙塔理論尖角裡。

當我得到這樣的結論的時候，已經離開東海大學建築系。回顧幾年間所做的建築、所從事的教育工作，乃至出版了又停刊了雜誌，好像一個夢境一樣。現代主義者的理想逐漸離我遠了。我曾經是一個執著的人道主義者，曾經是一個自然主義者，曾經是一個有機主義者，這一些都離我很遠了。我非常遺憾的是我不得不放棄人道主義的立場。現代主義中有強烈的人道主義色彩，現代建築特別重視大眾居住問題，居住環境問題，就是從人道主義出發的。杜甫的名句：「安得廣廈千萬間，天

下寒士盡歡顏！」是中國的人道主義的建築思想。對於一個在戰亂中過了難以言喻的苦日子的我來說，這是崇高偉大的建築觀，是建築家最高貴的理想。

我曾於一九七〇年參加過德國的一個研討會，又於一九七四年參加了倫敦大學的都市發展課程。這兩者都是為第三世界國家所設，討論到很多發展中國家的民眾福利問題。這些曾加強了我的福利社會與人道主義的觀念，然而這一切都過去了。

十分遺憾！在我開始為中國時報撰寫專欄「門牆外話」的那最初幾年，時常強調的就是這些觀念。記得我初次寫到台北興建天橋是不合人道的做法時，曾得到相當廣大的反應。在極少數人擁有轎車的當時，這是可以想像到的。

在骨子裡，我並沒有放棄人道主義的想法，可是在建築上，我已經不認為是負有人道主義者的任務。我的經驗告訴我，餵飽饑餓的大眾，供給頂無片瓦的寒士們房屋，不是一個建築問題，而是政治家與工程師的問題。我了解到只有在共產主義的國家，至少是民主社會主義國家，才能徹底由政府解決居住問題，建築界研究居住、建築的成果，才能配合工程師，派上一點用場。在標榜美國式自由主義的我國，不放棄只有痛苦而已。因為十年前的台灣已是房地產投機業者的天堂了。

一個民主時代的人文主義者，是自另外的觀點為大眾服務﹔是利用民眾可以接受、樂於接受的方式為他們服務。其基本精神就是一個「人」與做為業主的大眾的「人」。看上去似乎無可深究：我們是「人」，何曾有任何問題？不然，在現代主義時代，有使命感的建築家雖為人身，在精神上是具有神格的。現代建築大師們

台灣是房地產投機者的天堂

7 編註：赫德納特(Joseph Hudnut, 1886-1968)，自一九三六年起擔任哈佛大學設計學院院長，一九五三年退休。任內聘請德國包浩斯的葛羅培(Walter Gropius, 1883-1969)與布魯義(Marcel Breuer, 1902-1981)，使得包浩斯的傳統被移植到美國。一九一二年至一九一四年在紐約執業；他在哈佛大學力主將建築、景觀與計畫統合，注重人文教育，對建築史尤為重視。著有《建築與人類精神》(Architecture and The Spirit of Man)、《現代建築的三盞明燈》(Three Lamps of Modern Architecture)與《現代雕塑》(Modern Sculpture)等三書。

8 編註：博魯斯基(Pietro Belluschi, 1899-1994)出生於義大利，一九一二年畢業自羅馬大學土木工程學系，一九二三年至美國深造，學成後留居在奧勒岡州波特蘭市，進入建築師事務所工作。一九五一年擔任麻省理工學院建築系系主任，直至一九六五年退休，對美國現代建築的推廣有極大影響。一九五二年膺選為美國藝術暨科學院士，一九七二年榮獲美國建築師協會金質獎。一九七五年曾應邀來台灣擔任中正紀念堂評審委員。

的著作，其口氣是救世主的，他們與先知一樣，要救世人於苦難中。所以當時的大建築師幾乎都有一套都市的構想，因為透過都市的居住形態，他們的智慧就以神格創造了人群的生活方式。他們認為社會大眾不但是可憐的，而且是愚蠢的。在這個傳統之下，有使命感的建築家都喜歡大尺度的計畫。建築研究所的學生爭著進入都市設計組，使他們都成為個性高傲、行為乖張的「非人」。嘴巴上說的都是為了人群，然而卻對人群毫無所知。

作為一個民主時代的人文主義者，首先要恢復自己的地位與「人」格。承認自己的能力是有限度，自己的貢獻要視民眾接納的程度而定。恢復「人」格，不表示墮入流俗的泥沼之中。因為人文主義者也是理想主義者。人文主義者相信人有其高貴的一面，孟子的性善論就是人文主義之理想主義產物。人文主義的建築家所努力以赴的是把人性中高貴的品質呈現出來，提昇人之為人的水準。自一個角度看，其角色與文藝復興以來的藝術家並沒有兩

樣，只是少一點英雄色彩而已。

現代的「人」格中仍然可以強調創造的成份，也就是藝術家個人的發現。這樣說，英雄的意識是可以存在的。在路易士・康反擊功能主義理論的時候，指出人的造物可以不同於自然。人可以畫一個紅色的天空，可以建造一個走不進去的門，這是人的意念的表現。康的思想中有強烈的英雄主義色彩，而英雄是合乎神、人之間的性格，也是人文主義者的基本性格。

但是民主時代中的英雄不是悲劇中的英雄，是可以引起他們共鳴的英雄，說著他們自己語言的英雄。自憐狂式自封英雄的時代也過去了。今天的人文主義建築家所服務的對象是多數的群眾，而不是少數的英雄。以中產階級為主要組成份子的大眾，是不輕易向自以為是的英雄頂禮膜拜的。易言之，今天的建築家要能使這些受過教育、家有恆產，但對藝術沒有深入了解的大眾受到感動才真成功。要做到一點而不流於凡俗，並不是一件容易的事情。

我對中國傳統建築是自心底裡喜歡

的。但是在現代主義掛帥的時代，我的喜愛只偶而出現，而且是附著在現代建築上出現。自從大學念書的時候起，在課堂上是反傳統的。到了假日，我喜歡在台南的古老建築開逛。有時候，連我自己都不明白為何有這種矛盾的行為。在當時，我認為傳統與現代是兩條永不相交的平行線，對於東海大學的校園，努力結合傳統與現代的風格，我很喜歡，但對其理念不能接受。我覺得東海大學校園的設計人思鄉病太嚴重了，有些詩情的想像，因此就像大多數外行人批評的一樣，日本味太重了，與我在台南小巷裡所體會到的中國傳統相去太遠了。

文明產物的密斯‧凡得羅（Mies van der Rohe, 1886-1965）的作品，卻一再的被認為與道家不謀而合，使我開始時感到相當困惑，也引起我很大的興趣。了解中國，通過西洋的理性原則是辦不到的，中國人是一個非常特殊的民族，要了解中國建築的傳統存廢問題，先要了解中國民族的性格。

我認真的讀了張一調教授取得普林斯頓大學博士學位的論文10。為求精讀，我把它翻成中文。張教授文筆流暢，論理富深省，對中國文化與建築理論間的玄妙關係產生莫大的好奇心。但是在思想上，我是現代主義的信徒，我很欣賞「玄思」，但不相信它有任何實質的意義。我經過思考後，覺得密斯的影響已是如日中天，其創造力，以空間的不可捉摸性與道家的「無」來對照，實在非常引人入勝。與金長銘先生以「為學日益，為道日損，損之又損，以至於無為」來看密斯的空間，以「大象無形」來看密斯的造型，確實發人深省。

由於大家所敬愛的金長銘先生9，很喜歡談建築哲學，常常以道家的理論來解釋現代建築，所以我在成大任助教的時候，曾再三的思考過這個問題。佛蘭克‧萊特（Frank Lloyd Wright, 1867-1959）的建築最接近自然，也最受東方影響，是衷心的老子哲學崇拜者，但是很少被人提到。反而對東方完全沒有了解，百分之百的西方貢獻已有西方的理論家與歷史家予以肯

9 編註：金長銘（1917-1985），生於瀋陽，一九三六年至日本東京工業大學土木系求學，一九三八年歸國，一九四六年來台，在台南工業學院（成功大學前身）建築系任教，一九五九年至維吉尼亞理工學院（Virginia Polytechnic Institute）留學，是早年台南工學院建築系學生們最懷念的良師。財團法人成大建築文教基金會於二○○四年由傅朝卿主編《金長銘先生紀念集》。關於金長銘離台赴美是受白色恐怖迫害一事在許多文獻中屢被提及，惟按其女金安平表示，其父從未言及遭迫害的事，離開台灣是為了下一代，此可參閱詹伯望〈金長銘與成大建築系〉，刊於中國時報二○○五年十一月十六日人間副刊。

10 編註：張一調（Amos Ih Tiao Chang）的博士論文《The Tao of Architecture》，全書七十二頁，普林斯頓大學於一九五六年印行，一九八一年再版。書內有四幅國畫與眾多小插畫，用以註解本論點。曾任教於美國堪薩斯州立大學，一九七六年中正紀念堂競圖案，三大建築師事務所的提案，曾出現張一調是參與者之一。

國立成功大學建築學系六十週年紀念

財團法人成大建築文教基金會出版

金長銘先生紀念集

《The Tao of Architecture》

定，何必再由中國人用中國思想去錦上添花一番呢？設計一座密斯式的建築，認為表達了中國的哲學思想，對中國文化又有甚麼貢獻呢？

萊特不為中國人所重，使我感覺到中國近代的知識份子太喜歡玄奧的理論、太不重視實際了。老子明明是崇尚自然的，他說「人法地，地法天，天法道，道法自然。」道已經是理論了，那麼自然是甚麼呢？自然不是你我所見的自然景物、天候季節等現象嗎？萊特因為太實際的親近自然，反而不為中國人所喜。這是我第一次體會到，中國文化中缺少自然主義的本質。

我決定不談傳統與現代，先潛心去了解傳統。在留美的幾年中，除了上課、寫報告之外的課餘時間，都花在圖書館的中國藝術書籍上。沒有人指導我，只是因為興趣所在，就沒有方向、沒有目標的讀。讀了就寫筆記，只此而已，自感中國傳統浩如瀚海，實在很難摸到頭緒。其中少部份與建築有關的筆記，就是我回國後寫。

在接觸到台灣社會對風水之執迷之後，我在東海大學時即開始研究風水[11]，閱讀一些風水的典範。對於中國民族為此沈迷於迷信的系統中，千年以來，不知消磨掉知識份子多少生命。直到今天，大部份的中國人仍然相信，而且把風水、命相看作行事的指南針。我開始感覺到，了解中國人是一個非常特殊的民族。我相信文化是一個民族固有的生活、思想、價值觀的總和，中國民族在現代化過程中所遇到的問題，並不是倡導賽先生與德先生所可以解決的。胡適那一代，自五四運動到今天已經七十幾年了，中國依然是中國，數千年留下的問題依然沒有得到解決。建築在中國的現代運動中不過是無足輕重的一個小問題而已。要了解中國建築傳統存廢問題，先要了解中國民族的性格。

一九七八年秋，我到中興大學以後，脫離繁重的建築教學活動，開始反省一些問題。首先，我花了一年時間，把二十四史讀了一遍。我的目的是對中國歷史得到一個整體的感覺，想法抓住傳統的意義。傳統是由歷史所形成的，我希望掌握到一點中國的歷史精神，不是經由歷史學者、哲學家告訴我，而由我自己直接自歷史中去認識中國，通過西洋的理性原則是辦不到的。讀完二十四史，我好像更認識中國、更認識中國人了。中國是這樣一個單純的民族，這樣一個自原始森林中直接踏進文明的民族。我對中國建築有豁然之感。那時候，我提倡、鼓吹古蹟修復不遺餘力。我對中國傳統建築的喜愛，全部表現在古蹟的維護上。

林衡道先生[12]在台灣傳統建築上的廣博知識特別有助於古蹟的推動，東海大學建築系成為古蹟研究尖兵，除了出版了幾本研究報告外，我在東海系主任任內完成了台灣第一座古蹟維護的工作：彰化孔廟[13]。

1 維修後的彰化孔廟
2 鹿港古風貌

在離開東海之後，即開始了漫長的鹿港古風貌的研究、維護工作，至今尚未告一段落。14

古蹟的研究與維護，因有測繪與修理的實務，故特別有助於對傳統建築的了解，尤其是中國建築匠人表現的價值觀與工作態度，在在反映出中國人的文化性格。建築實在是一個文化的縮影。這時候，台灣省文獻委員會與台北文獻委員會分別於寒暑假辦理台灣史蹟源流研究會。其中「台灣傳統的建築」一講由我擔任，同一題目、同一演講，每年向不同的對象舉行四次，給了我不斷整理思緒的機會。15

我寫了講義，但從不使用講義，而以我對中國文化的了解，以輕鬆的比喻，解釋一些傳統建築的觀念。據承辦人員告訴我，我的課受到相當熱烈的反應。事實上我可以在課堂上感覺到聽眾的反應。

以文化來解釋建築、了解建築，我最多受吳訥遜先生的影響，吳先生細密觀察與明晰的圖象概念，在我初期有關中國建築的演講中是常常借用的。在一九七五

11 編註：漢寶德於一九七五年在東海大學申請專案經費研究風水，該專案助理為李乾朗。研究報告〈風水：中國人的環境觀念架構〉一文發表於國立台灣大學建築城鄉研究學報第二卷第一期，一九八三年六月刊行。〈風水宅法中禁忌的研究〉一文發表於城鄉學報第三卷第一期，於二〇〇三年一月天津古籍出版社刊行簡體版。二〇〇六年五月台北小異出版社再刊行正體版。

12 編註：林衡道（1915-1997），板橋林家後裔，仙台東北帝國大學畢業，曾任台灣省文獻會主任委員。從事田野調查，在「台灣文獻」刊物發表。〈境與象〉創刊號曾刊載林衡道於一九七〇年十一月在東海大學建築系演講之內容〈台灣古老的住宅〉。

13 編註：東海大學建築系於一九七五年接受彰化縣政府委託，從事彰化孔廟研究與修復計畫，報告書於一九七六年七月印行，一九七七年完成修復，是台灣傳統建築以學術研究方法修復之首例。由於當初印刷數量不多，該報告流傳不廣，因此由黃健敏整理編輯收錄於《建築‧歷史‧文化》一書，暖暖書屋二〇一三年八月出版。

14 編註：一九七七年六月應鹿港文物維護地方發展促進委員會委託，擔任規畫執行工作，先後出版《鹿港古風貌維護區之研究》、《鹿港古風貌之研究》。

15 編註：漢寶德為授課所撰之講義〈台灣傳統建築〉一文，收錄於《臺灣史蹟源流》二十五週年台灣史蹟研究中心設立十五週年紀念特刊，中華民國台灣史蹟研究中心編印，一九九〇年一月一日出版。該文收錄於《倚窗話建築》一書，藝術家出版社二〇一四年八月出版。

年，為東海大學東風社所做之演講「中國人之環境觀」中[16]，使用了一部份吳先生的觀念，大多為我個人的體會，但表達的方式仍受吳先生的影響。這篇演講稿受到俞大綱先生的重視。我個人的觀念真正成熟，並擺脫了吳先生西方圖象式的解說，是自史蹟源流研究會的演講開始。

如果社會大眾接受建築為一種藝術，那麼他所接受的是一個屬於他們的建築，而不是象牙塔式的東西。中國人不要個人英雄式的藝術家。我了解的中國文化是對照西方文化發展而得來的。中國民族並沒有經過西方式的思想、宗教的、哲學的反省，甚至文藝復興式的自我擴張歷程。所以我們沒有哲學、沒有科學，也不相信未來的世界。我們是一個文明世界中的野蠻民族。在西方興起之前，中國是世界上最文明的國家，也是最野蠻的國家。我有這種體會之後，在報章雜誌上寫東西時，常常表達出對民族之現代化的文化性障礙感到悲觀。我尤其常常提至中國缺乏宗教信仰的嚴重性。

大乘的建築觀

我教中國建築史，開始把中國歷史分為三階段。那就是遠古至漢末的神話時代，自六朝北宋的佛教時代，自南宋到清朝的無神時代。我認識了中國建築自秦漢至今沒有改變的精神，那就是民眾化的精神；而自明代以來，中國的文化已完全俗化、大眾化。我認為中國之所以於兩千年前即已開始民眾化的原因，乃在於封建制度的解體。封建制度在西洋、在日本，都是現代工業的基礎，是科學發展的土壤，甚至是民主思想、宗教改革的溫床。大一統帝國下，這些機會消失了。封建精神與宗教精神在南宋之後完全消失，中國的藝術與科學就無法領先於世界，而逐漸淪落。

今天我們所說的中國建築，不是指秦漢，不是指隋唐，而是指明代以來的中國文化，也就是我們所知的祖父與父親輩的中國。這是一個以迷信為寄託，以逸樂為幸福，以兒孫為傳承的中國——單純而樂生、厭惡死亡，不重來生的中國。這樣的中國實在遠在殷商時代就開始了，只是周代的封建制度與後來的佛教，為我們披了外衣，誤導了我們的注意力，所以中國人在考古的發覺中把中國的建築文化不斷的向上推，我並不覺得驚訝。中國的木架與四合院，以中國文化性質來說，再上推一兩千年也不為過。

藝術界老前輩譚旦冏先生[17]在數年前一次聊天中，提到中國藝術的大眾性，點通我數年的困惑。自此後，以大眾文化來看中國文化，特別是明代以後，脫除佛教外衣之後的真中國，就發現很容易連接上美國的當代文化，美國因為沒有歐洲式封建與宗教精神，近幾十年來的發展，非常接近中國式人文性和大眾性文化。我開始了解中國的人文精神是從最基本的求生精神出發的。我們了解的宇宙、我們的社會組織，幾乎都反映在自己的身體上。這時候，我再翻閱范裘利在十多年前的著作，發現他所說「裝飾的掩體」(Decorated Shelter)是用來說明中國建築最貼切的名詞。我對中國建築有豁然貫通之感。

中國建築從來就不是一種藝術。其實

中國繪畫與文學雖出於文人之手，也是十分生活化的。中國的藝術從來不自外於社會，也從來不欺騙社會。雅俗共賞成為大眾與藝術家共同追求的目標。自明代以來，藝術完全屬於大眾。不論畫家、和尚，還是道士，其所畫所題，概為了民眾所能了解，為人人所欣賞。自皇子以至於庶人，在藝術面前一律平等。藝術並不以某一階級為對象，其描述的內容也為大眾所深知。自這個角度來看，中國沒有真正的專業藝術家。即使是商業化以後的江南地區，畫家也不完全職業化，他是一位特別有靈思的文人，只有西洋傳統中才有把自己的生命賭在藝術上，為自己的理想而一時不求聞達的精神，與民眾採取對立的立場。建築從來不被視為一種藝術，但到今天，如果社會大眾接受建築為一種藝術。那麼他所要接受的是一個屬於他們的建築，而不是象牙塔裡的東西，中國人不要個人英雄式的藝術家。

當我有了這種覺悟的時候，已經到了一九八〇年代，經過六〇與七〇這兩個十年的動盪，世界的當代文化走上了一個新高原。全世界都擺脫現代主義的束縛，揚棄了現代主義的想像，後現代的時代性格完全成熟。新時代是人文主義者的天下，本世紀上半葉，萊特與孟福[18]等人擔心機械會支配人類的時代過去了。新的時代也不再是五〇、六〇年代所擔心的電視支配人類生活的時代了。人可以重新成為宇宙的中心，這就是資訊時代的來臨。簡言之，今天是電腦時代，世界開始縮小，知識成為人人可以擁有的貨品，而政治上大幅度的民主化與自由化，連共產黨都擋不住了。

這樣的時代一個最大的特點就是多元價值觀。過去的社會價值賴以維繫的「人同此心，心同此理」的信念到今天也受到懷疑。宗教也多元化，過去因宗教而凝結的社會，有被融解的趨勢。人之不同，恰如其面。這種「不同」漸被接受，並受到尊重。過去的懷疑主義者只是瓦解傳統的信仰，今天則是肯定個體的主體判斷了。

多元化在表面上看來，使現代社會呈現一

16 編註：該講稿刊於《境與象》雜誌一九七四年二月號。後收錄於《建築·社會與文化》一書。

17 編註：譚旦冏（1906-1996），國立北平大學法學院畢業，一九三〇年留學法國藝術學院。回國後，任教於國立北平藝術專科學校、四川省立成都藝術專科學校等校。抗戰後任職於中央博物院，任故宮博物院古物處處長、副院長。後隨政府來臺灣，任故宮博物院從事文物整理與研究。著有《中華民間工藝圖說》、《中國銅器圖錄》、《中華藝術圖錄》、《中國藝術圖錄》、《中華藝術史綱》、《中國藝術史論》、《銅器概述》、《新鄭銅器》、《唐三彩》、《陶瓷彙編》、《中央博物院二十五年之經過》等。

18 編註：孟福（Lewis Mumford, 1895-1990），美國知名的哲學家，在建築與都市領域有獨到的見解，第一本著作《烏托邦的故事》（The Story of Utopias）於一九二二年出版，為《紐約客》（New Yorker）雜誌撰寫建築評論達三十年，被尊為美國建築評論之父。一九六一年著作的《歷史中的城市》（The City in History）一書曾榮獲年度書獎，該書中譯正體版本於一九九四年刊行。孟福認為人之異於禽獸是人會使用語言，而不是使役技術工具，藉由共享資訊與想法形成了社會的基礎。孟福質疑現代建築師不應該將建築視為神主牌，藉由技術塑造形式的「形隨機能」理念，認為建築師不應該藉由技術塑造形式，技術應在人文考量之下發展都市之特色。一九三八年四月十八日的《時代週刊》曾以孟福作為封面人物。

片紊亂的景象。這段時期我在報上寫很多專欄，由於讀者反應，深深體會到價值判斷是多元的。我越來越不相信可以說服別人，只有價值觀相同的人才能真正溝通，他們為了自己的利益要結為團體。最後一切價值的抗爭都反應在政治力量的抗爭上。

吵鬧之聲震耳欲聾，群眾就一律聽而不聞了。

我很高興的發現，新的人文主義社會中的一些特質與中國傳統文化相近。其中值得一提的是「逸樂取向」。有使命感的中國讀書人很不喜歡「逸樂取向」的文化，但是某些人要承擔國家民族未來的使命，在今天已成為可笑的觀點。只有仍需要革命的國家才有點意義。逸樂就是使身心舒暢，是人文精神中很基本的元素。在多元社會中，有些人仍然相信苦行主義，仍相信「危機意識」，但大多數人以不同的方式，使自己感到愉快。這種趨向在藝術上，就是對美的追求，是新的唯美主義時代的來臨。

在傳統藝術的三要素中，真與善都受到時代的挑戰，成為不易肯定的價值了，只剩下一個尚無大礙的美。美的絕對性也受到學者們的質疑，但是大眾是不懂得理論的，他們相信自己的感覺。他們雖因時髦而對美感的判斷略有差異，但對美的形象幾乎都有共同的感覺。美要自「俊男美女」的吸引力開始探討，有為大眾共同喜愛的美女，世界上就有絕對的美。因此西方藝術界所痛恨的裝飾性美術，就以各種不同的面貌出現了。現代人喜歡生活在美的世界中。

除了美之外，現代社會追求新奇感。他們已經失掉思考的能力，而喜歡直接感官的瞬間收受。在數十年前，建築家如紐特拉就討論到永恆感的消失，到今天，可以丟掉的建築已經逐漸成為現實。為了滿足新奇感的需要，臨時性或類似臨時性建築大為盛行，西方世界每次花用龐大的經費建造世界博覽會性質的建築，使用期間為半年，而每年有數處舉行，大小規模不一。結構體不宜變動的市區建築，因裝潢業的盛行，在室內、室外都可以隨時改變，以新人之耳目。自博覽會建築到永久性的博覽會建築、迪士尼世界及多種遊樂場，今天的文化，是一種歡天喜地的娛樂文化。我曾經看不起這種「膚淺的」東西，我曾努力追求深刻的價值，但自文化層面去了解，一切觀念都改變了。事實

在這種情形下，藝術與建築要面臨一種新的情勢。我很懷疑，以後我們還會產生支配大家思想觀念的「大師」。這些大師將永遠存在，我們不時回頭欣賞他們的作品，如同古典音樂的大師一樣，隨時仍可感到他們的存在，但歷史不會再重演，我們時代不會再製造英雄。一個懂得運用媒體的人，可以一時之間使自己膨脹，受到大家注目，但與政治領袖一樣，他會因受到眾多價值觀不同的人之攻擊而迅速褪色。我體會到，藝術與建築的工作者必須了解，在現代資訊社會中，能夠使自己的貢獻在廣大的資料庫中流通，供人索閱、查詢、參考，已經很不錯了。太多有特色的畫家了，太多想自創一格的建築家了！

上，我在觀念上的改變自一九七五年，加州文化就是一個夢想與奇幻的文化，其建築是一種夢境的創造，但到八〇年代，我到中興大學之後，才完全確定自己的看法。我喜歡為歡樂的大眾服務，我不再扳起臉來，用學究的態度與業主爭吵了。

在這段時間裡，我有機會完成了救國團溪頭的青年活動中心，這兩個建築群依其樣式，都不是我所喜歡的現代作品，與我在美國東岸所學全不相干，但是得到廣大群眾的熱烈歡迎，十數年至今不衰。奇怪的是，建築界似乎有相反的看法，倒比較喜歡我不大受歡迎的作品。這使我覺得在精神上，與我所屬的專業越來越遠了。

但不可否認的，我開始負責籌劃國立自然科學館。我受命主持其籌備處是幫忙性質，無意全力投入。但責任收關，我不得不求深入了解。數年後，我發現今天的博物館，在觀念上是迪士尼的引伸。它不再是上層主社會的寶石盒子，而是以提供

1　2010年上海世界博覽會的建築——英國館
2　反映加州夢想奇幻文化的赫氏古堡

群眾歡樂的方法來實施教育的機構，我很快就對它發生甚大的興趣了。並加強了我對建築民眾化的看法。

我並不覺得建築必然是臨時性的、包裝式的。因為即使到今天，建築仍然是一種昂貴的貨品，不應該數年就拆除的。但

19
編註：紐特拉（Richard Neutra, 1892-1970），於一九二三年移民美國，離開歐洲前他曾在德國名建築師孟德爾頌（Erich Mendelsohn, 1887-1953）處工作一年，抵美後先在芝加哥謀職，一九二五年在萊特事務所工作過一段時間，一九二六年遷居洛杉磯，先是與另一位奧國維也納建築師辛德勒（Rudolph Schindler, 1887-1953）合作，他倆曾共同參加國際聯盟競圖，展開其燦爛的建築生涯，雖然於一九七〇終老於德國，但是紐特拉始終被尊為加州的現代主義先驅。

是我深信，在新的人文主義的建築觀中，不一定靠不斷的轉換來服務大眾。我深信在人的心靈深處，有不需要學院式教育即已存在的感應能力。就好像孟子對人類的善心，追究到惻隱之心一樣，人類也有一種美心，可以追究到對美麗面孔的崇拜。這一點是不必教育就知道的，而且是百看不厭的，這種美心是天生的。但當其實現，不可避免的滲入了民族的價值在。因此我認為現代文化是與個別性與民族性分不開的。我同時感覺，要滿足今天「地球村落」居民們的需要，今天的建築文化可能會成為觀光文化的一角。自地球的整體來看，觀光文化就是多元價值的一種表現。世界上每一角落的人都要到其他角落的獨特民族環境中觀光，去體驗不同的美感。國際主義是跨國大企業的產物，是完全單調、令人厭倦的，現代主義不是被建築理論界的革新者，是被群眾所遺棄了。在逸樂取向的文化中，一地的建築不僅為居住者所用，而且不能不負擔觀光的建築家的角色是為大眾所提供選擇的機會，建築服務的商品化是不可避免的趨勢。在未來，教育水準會不斷提昇，「雅

任務，為來自全球的遊客負一點責任。我認為在現代的建築家所可以做的就是提供這兩種服務，尋求百看不厭的美，是提供民族感情的滿足。這也是我對「後現代主義」的看法。我覺得後現代主義並沒有明確的目標、沒有主體的思想。它的精義所在就是解除教條的枷鎖，把心性盡量發揮出來而已。我們已經沒有經典了，因此可以愛我們想愛的、想擁有的。人生是如此，藝術是如此，建築也是如此。感謝科技上的成就，使我們都能回歸自然，自大眾文化轉入小眾文化。感謝經濟上的發展，使我們都有足夠的財富，選擇我們所需要的東西，到我們所喜歡的地方參觀。感謝政治民主化，使我們解除一切禁忌。人類的歷史進入一個可以選擇、有能力選擇、有足夠的多樣性供我們選擇的時代！

痓」這樣要求高品質生活的人群會擴大，他們會成為一個成熟社會的決策者。要求高雅、要求變化、要求風格——不是建築師的風格，是他自己的風格。忽然間，好像洛可可時代來臨了，只是這一次高雅的庸俗不是帝王的專利，而是中產階級共同追逐的目標。

這幾年來，我自文化的反省、自傳統的認識，反過來看建築本質，覺得不管世界建築的發展要採那一個方向，中國的建築必然要走中國人的路。我體會到中國人所需要的、雅俗共賞的大眾文化，實在是合乎時代潮流、合乎未來趨勢的新建築觀的基石。這使我想到中國文化是一種兼容並包的文化，就是因為中國人的大眾化性格所致。中國是世上唯一、不經過俄軍的佔領，自發性的自思想推動產生共產主義政權的國家。共產主義的思想背後有平等主義的要求，而「人生而平等」的觀念是由大眾文化培養出來的。人民作主的制度很容易為中國人所接受，至於共產黨專政

溪頭救國團青年活動中心
（漢光建築師事務所提供）

呈現的獨裁政治則是一個不幸的後果。

我想到，在紀元二世紀以後，自印度傳來的佛教，沒有多久就被中國人吸收，徹底的改變了性質，以我膚淺的對佛教的了解，佛教於產生時原是一種苦修僧為主的活動，其主要的信念是「灰身、滅智，歸於空寂之涅槃」，是對自我慾念的挑戰，到了中國，原始佛教中那一點救世濟人的想法就被擴大而為「自利利他」的宗教了，這就是大乘佛法。抱持著大乘精神的藝術家，除了表現某個人風格之外，最重要的是其作品必須使社會大眾自心底的喜歡。要排除「曲高和寡」的錯誤觀念，不以清高、乖張欺世，不以學識的象牙塔

自保。在大乘的信仰中，菩薩是一個超凡的聖者，他不願使自己上達涅槃的境界，而要濟世救人，不完成這一項工作，是不應離世人而去的。這樣的信仰很容易俗化，滲入大眾性文化之中為萬民所接受。菩薩的形象逐漸女性化、聖化，而涅槃就變成帶著凡世享樂色彩的西方極樂世界了。到後來，真正懷有大慈大悲心腸的佛教信徒們，是不期然的希望西方極樂世界可以在今天的世界上出現的。這種現世主義與大眾主義的精神是大乘信仰必然發展的結果。今天中國的建築家也要抱著大乘的精神才好。

現代建築在西方發生的時候，原是有社會主義內涵，但是社會主義與大眾主義之間有距離，他們所能接受的，只剩下基提恩（Siegfried Giedion, 1888-1968）所提出的現代美感。其教條意味與清教色彩濃厚，為時代所拋棄，是很自然的。但現代建築與現代繪畫傳到我國來，也把西洋藝術界那種象牙塔的精神帶過來了。西方的傳統是越在藝術上造詣高的人越遠離群眾，即使為世人所崇拜的畢卡索與達利，其作品的交換價值高不可及，但其藝術能為人所了解的極為有限。所以西洋藝術家至最高點的模式是創造一個驚世駭俗的個人式樣，為社會大眾所注目，甚至漫罵。然後利用藝術評論家的筆，為自己的個人式樣尋找理論根據，先在藝術界內立足，成為「大師」，作品在多種大眾性出版物上出現。這時代懂得的人仍然很少，卻先由行內予以肯定，成為年輕一代的模仿對象。最後一步是在中、小學教科書上出現，成為千年事業，強力灌注其價值觀予下一代，奠定千年事業

1 畢卡索的畫作「夢想家」——紐約大都會博物館藏
2 芝加哥美術館所典藏的達利畫作
3 西班牙建築師高第設計的聖家堂

的基礎，而國際藝術市場以百萬美金為單位的代價來代表其藝術價值。可惜的是，這些作品也許成為投資的對象，但對一般大眾而言，仍是莫名其妙的。這種精神是自我完成的小乘精神，採用的手法乃以自毀來達到完成的目的。第一流的藝術家大多行為乖張，以放縱來蔑視大眾，得到大眾的喝采。這是對群眾自虐心理的充份利用，是沽名釣譽，以商業社會的利器、大眾媒體，來支配商業社會。在這方面，畢卡索與達利也許是成功的。但對人類的價值，有再檢討的必要。抱持著大乘精神的藝術家，除了表現其個人風格之外，最重要的是其作品必須使社會大眾自心底的喜歡。要排除「曲高和寡」的錯誤觀念，不以清高、乖張欺世，不以學識的象牙塔自保。

大乘的建築家們應該是愛人群、愛生命的人，不是以人群為抗爭對象、孤高自賞的人。新時代的英雄是為眾人的價值尋求詮釋的創造者。在眾多的西洋建築家中，最符合此一條件的人是西班牙建築家高第（Antonio Gaudi）[20]。他盡一切可能，使巴塞隆納的市民喜歡他的作品。他把一生放在一座大教堂的建築上，而未能完成。他去世時，全市市民為他送葬，因為他的作品不是為自己而存在，是為全市民而存在，他為世人喜愛的程度，遠超過巴洛克建築家伯尼尼（Gianlorenzo Bernini, 1598- 1680）。

20編註：高第（Antoni Gaudi, 1852-1926），漢寶德撰〈為眾人尋夢的高第〉一文，輯錄於《漢寶德談現代建築》，典藏藝術出版，二〇〇八年十月。收錄於《建築、社會與文化》一書中的〈大眾建築的意象〉亦可供參閱。

1

但是真正的民眾主義者，與以民眾為晃子的建築家是完全兩回事的，前者如同動人的插畫家，後者如同普普藝術的畫家。普普畫家們的作品以大眾文化的媒體為主題，但其態度是嘲諷的，是犬儒的。在建築界，范裘利是以民間主題為晃子而不愛眾的代表。他的著作誇張美國民俗建築的價值，目的在於找出一條理論的途徑，使自己在歷史上立足。他是一個標準的學院派，把民俗建築推到不可理解的境域。

我看到民主時代的大眾建築的遠景，在多元的價值觀之下，是多彩多姿的，在人類的普遍性美感與民族的獨特性美感的互相激盪之下，建築可以出現豐富的面貌，以飽大眾之眼福。擺脫了學院派的桎梏之後，建築家的注意力就不會消耗在無關緊要的抽象理念上了。工程師要為建築服務，而不會支配設計者的思想，建築教育應該有徹底

的改變，建築學術研究應該有再定向的必要。我覺得很慚愧，在思想上，我不是一個堅持信念、從一而終的人。當我覺得今是而昨非的時候，我會改變自己的主張，對過去坦承錯誤，在東海大學擔任系主任的那十年，對建築界造成某種程度的影響，但如果我再做一次，可能會從頭反省，重新訂定方向。如前所述，我會把建築定義為藝術，我會把課程之重心環繞著歷史課建立起來，建築的科學與設計的方法要退到第二線。我會更加以人為中心，要求年輕人去了解、體會真實的人生。我會把民族文化，尤其是中國民族在居住環境上的價值觀當做研究的課題，當作學生們觀察環境的問題。我會要求年輕人在觀察環境中一切現象的時候，更要注意為大眾所注目的形象，試圖深度的體會其意義。

出世的建築觀要以入世的建築觀所取代。這樣的思想，與我在三十年前坐在賀先生的小客廳聽讀建築的時候，相去已經很遠了。這些年來，我與賀先生少有見面的機會，但是我知道他一定不會改變對建築的熱誠，對職業水準的堅持。這點是他最使我欽佩的，也是我很慚愧，自己無法做到的。

最近我參加過一個討論會。國立中正大學校園建築已進入建築設計的階段，台灣幾位頂尖的建築家均入圍參與設計[21]。我作為一個旁觀者，聽他們在協調會中互相表達意見，再一次體會到承認建築之主觀性的重要。然而我最不能原諒自己，也是最不能向賀先生交代的，由於若干年類似的體會太多了，我失去了對建築的熱誠。我承認自己只有「入世」的看法，沒有「入世」的精神。總結起來，我還是建

築商業化過程中的逃兵。

以文化的全面來看建築，我只覺得它是我很喜歡很熟悉的一種藝術品而已，與我看中國古代文物一樣的態度。我滿懷興奮所買到的一只宋磁州窯畫花的瓶子，它是一件藝術，通常只對它的主人，包括它的設計者產生意義，也許對少數的上流社會的收藏家、鑑賞家有若干意義。然而對大多數人，它是不存在的。我覺悟到建築成為一個討論的對象，正是因為它的平凡，不為人察覺的，才希望追求卓越，爭取大眾的注意力。然而大家努力爭取的結果，卻形成一個新的平凡面。在大街上不知有多少是建築家的悲哀，也是建築家的命運！建築必然要商品化、藝術化的。在這樣的文化背景下，建築不採取大眾的立場，除了是一種謀生的職業之外，還有甚麼意義可言呢？

1　國立中正大學校園
2　宋磁州窯畫花瓶——
　　大阪陶瓷博物館藏

2

21 編註：中正大學校園建設是二十世紀九〇年代初台灣建築界的大事之一，可參閱《建築師雜誌》一九九三年一月號「大學之道：談校園規畫」特輯。

2001

建築的
情境主義

原刊載於《台灣建築雜誌》
二〇〇一年五月第六十八期

千禧年尾，東海大學建築系慶四十周年。羅主任[1]邀我於慶祝酒會上談話，他再三囑咐，使我覺得應言之有物，乃決定寫一講稿，述明我近年對建築的看法。然而一經落筆，就寫了一萬多字。寫完後，又覺得這種敘述自己思考的文章，實在不宜於在酒會上發表。

因此當日只與同學們話家付了事，此文因此暫束之高閣。耶誕節後，再拿出來一讀，覺得行文雖不免粗糙，但對建築學界可能仍有參考價值，決定發表。這篇文章所呈現的觀念，雖然粗糙，在我心中是有系統的，只是仍然沒有辦法說得非常明白。我雖舉台南藝術學院的個案為例，恐怕也不容易使人了解。希望讀者不吝賜教，幫助我把思想整理得更清楚、完備。

情境主義的建築觀

為賀陳詞先生的七十大壽，寫了〈大乘的建築觀〉，轉眼間十年過去了。在這期間，賀先生仙逝了。而我則自國立自然科學博物館的全面開館，到國立台南藝術學院的籌劃與建設，一路忙下來，轉眼已經到了二十一世紀的前夕，且已自公務退休了，真像夢一樣。

退休以後，有朋友問我，要不要回到建築界，再發展一番事業？老實說，力改變這個事實。這篇文章有些朋友看了，也有不同的意見。我聽到的意見

在這十年間，我沒有積極的從事建築的實務，但卻從頭到尾主持、籌劃、計劃、設計了一個校園。我深深知道自己回到建築師業務的機會不太大了。對建築，我太熟悉了，熟悉到失去了挑戰性。可是我並沒有停止思考建築的問題。

我寫了〈大乘的建築觀〉之後，有不少的年輕人問我，後續有沒有進一步的觀點。當然，我提出了「大乘」的說法，只是一個概念。我只是把建築作為一個學問，一個職業，與社會大眾疏離的事實表白出來，希望建築界可以反省。我認為，如果建築界的朋友們不是呆瓜，就不應該接受這個事實，應該努

歐美建築以廟宇門廊作為建築正面是很普遍的現象

中，最有參考價值的是認為我的思想中有大眾主義的傾向。他們不願意贊成我的看法，則是認為中華民族在過去數百年間已淪落得非常大眾化了，而這個大眾化表現在文化上就是俗。中國人實在太俗了，要改變這個現狀，只有建築界的朋友們不阿眾隨俗，才能挽狂瀾於既倒。換句話說，這些朋友認為建築還是要保持身段，不能隨便讓大眾窺其堂奧！

其實我談大乘，卻沒有意思要大家隨俗。如果這樣想，我也不必寫那篇文章了。我的意思是，建築作為一個專業，不要再去鑽牛角尖，在抽象的理論的層次下功夫。這樣雖然可以在建築行內建立權威，卻放棄了服務大眾的目的。事實上，今天的建築雖然沒有多少高深的理論，但使用的專業語彙，已經不是大眾所能理解的了，所以建築師只能孤芳自賞。這是因為建築的過程中完全沒有辦法反應大眾的緣故。大乘的建築，是要設法在建築過程中理解大眾的觀點，以大眾可以接受的美學呈現出來。

在我的觀念中，大眾的美學與俗是不同的。其實俗的意思是通俗，也就是被大家用多了，因此生厭，與美並不矛盾。舉例說，歐洲文藝復興以後的建築常常使用古典時代的廟宇正面作裝飾，幾乎到了處處都是廟宇門廊的程度。這些建築都屬於貴族，但卻不能免通俗之譏。可是我們要承認，這類門廊俗則俗矣，由於建築師在使用時權衡得適當，

1 編註：羅時瑋，一九七六年東海大學建築學士；一九八六年台灣大學土木工程（乙組）碩士；一九八九年比利時魯汶大學建築博士；一九九六年比利時魯汶大學建築碩士，一九九一年起任教東海大學建築系，一九九八年至二〇〇一年出任東海大學建築系主任。二〇〇七年至二〇〇八年二度擔任東海大學建築系主任。著有《情境與心象——漢寶德》（2008）、《地方前進》（2006）、《擾動邊界》（2006）。

就產生一種美感，令人百看不厭。這樣的
例子很多，就以民間之藝品來說，雖然為
大眾所用，被稱為民俗品，但不能否認其
中的美感。中國傳統的民俗品，用一張
紅紙所剪出的圖案，俗則俗矣，即使雅人
也可欣賞其既素樸，又巧妙的美感。其意
義與西洋的廟宇式門廊是類似的，但是近
年來，大陸為出口民藝品而製造的剪紙，
加上了色彩，反而真正俗了。

很有趣的是，大陸在社會主義理論支
配一切的時候，也是走大眾主義路線的；
而在建築上，社會主義的大眾路線，竟然
就是古典路線。他們的古典當然與歐洲傳
統的古典觀點是有分別的，但使用傳統古
典的語彙則毫無疑義。一九九三年，我與
先妻去了一趟俄國，參觀了莫斯科及其附
近的名勝，並搭船航行到聖彼得堡，看了
不少社會主義的建築。我忽然覺悟到俄共
的社會主義建築，是巴洛克建築精神的一
個分支。中歐的巴洛克建築是古典建築的
變形，俄共則利用古典建築為框架，保持了古
典建築的雄偉氣勢，但加上裝點。使它更

適合俄羅斯傳統大眾的口味。因為俄國的
拜占庭傳統的建築是非常裝飾性的。歐洲
的巴洛克建築與俄共的社會主義建築，都
具有大眾性，但前者誇張了神的威權，後
者是誇張了人的威權。前者的古典人本精
神不存在了，後者則膨脹了人本的精神。

德國南部巴洛克教堂

但是不知為甚麼，我在俄國的建築中看不到真正的美感。即使在裝飾得迷人的莫斯科地下車站中，我也感受不到在德國南部的巴洛克教堂那種超俗的美感。這對我而言，進一步的證明了，同樣是大眾主義的精神，在美感上，不能產生同樣的結果。也許因為德國的巴洛克建築來自德國深厚的宗教文化，美感是宗教信仰昇華的結果。而俄共的社會主義建築則是由領導人與建築師合作，根據意識形態，在短時期內所產生的結論。老實說，我很好奇的是俄國民眾對於當年靡費甚大的建築有怎麼的反應，我有點懷疑他們曾作過這樣的研究。其實社會主義國家的建築師與資本主義國家的建築師都犯了同樣的錯誤，那就是他們都掌握了建造的權力，卻沒有理解大眾的需要。俄共的建築雖然有大眾建築的意識，卻不一定達到大眾建築的理想。我用「大乘」而不用「大眾」，是因為不要譁眾取寵，而是心存大眾之念。這可以同時解決另一個問題，即文化傳統與傳承的問題。兩者之間有很大的分別的。

心存大眾之念，有兩個意義。一是希望他們能接受，能理解、能欣賞。二是希望他們能因此而提升接受美感的能力，從而得到心靈的滿足。這不是遷就、不是諂媚。這就是我說的雅俗共賞，要做到這一點是不容易的。做一個不是大眾所明顯熟悉而喜歡的東西，卻能為他們所接受、所理解，就不是那麼容易。要怎麼做是需要研究才能知道的。

像我們這樣一個有古文化壓力的民族，嚴肅的建築師當進行新建築設計的時候，就會被「如何傳承文化」這個重擔壓得喘不過氣來。除了利用古建築的造形以外，有什麼辦法使文化傳統持續下去呢？難道建築學術界只會研究建築，調查古建築，寫寫建築史嗎？為甚麼不研究一下中國人對建築形式的喜愛，了解一下他們深印在心中的傳統建築是如何呢？

我在東海大學教書的時候，曾指導學生做過一個小小的研究，調查民眾對建築的喜愛。我深深的感覺，大眾對任何建築，包括傳統建築的認識是片斷的，是與空間價值觀念連在一起的。他們並不認識整體的建築，只有整體建築的印象。很可惜，學術界對此完全沒有興趣。我這十年間，仍然是在建築的邊緣，自然也沒有進行研究的機會，可是我無時無刻不思考、留意，希望對這個問題有所理解。

一九九六年，我奉命成立了台南藝術學院，一九九七年，設立了建築藝術研究所。在藝術學院成立研究建築的單位其意義何在？對我來說，就是肯定建築的藝術屬性。這是邁向大乘建築的第一步。我原

1 葛瑞夫重組方圓與三角加上色彩的作品——
波特蘭市政服務大樓
2 葛瑞夫設計的台東史前博物館

希望這個建築藝術研究所可以在建築形式美學方面進行研究，可是在研究所開設研究方向，我在尋找方向的時候，使我對藝術形式做了一些思考。

台南藝術學院在設立的時候，是希望兼有文化回顧研究與前衛藝術創作兩方面的。可是開學以後，由於員額的限制與缺乏研究的興趣，在創造性藝術的研究所清一色的走向前衛創作。尤其是第一屆造形所的學生有突出的成就之後，此一方向就變得非常明確。因此建築藝術所成立後，也就邁向創作形式的路了。我雖然失望，但看到一個小型的研究所走上明確的方向，也是很高興的。

我乘此機會，對所謂新形式進行了解。我知道近十年來，美國建築教育界的明星已經不是那些古老而有名望的大學，而是在洛杉磯成立的南加州建築學院 2 。這所學校具有顛覆

的作用，完全把現代建築的教條推翻，走向創作的道路。蓋瑞（Frank Gehry, 1929-）是他們的精神領袖！其實在南加州成為焦點之前，有些自現代主義者轉化為後現代創作者的建築師，如葛瑞夫，[3]原就把現代建築玩於掌股之上了。這可能是六〇年代范裘利的大眾形式思想的延續。但是有趣的是，他們都不願成為大眾的寵兒（populist）。然而，他們究竟在做甚麼？

建築失掉了現代主義時代崇高的精神之後，已成為時裝工業的一部份。換句話說，建築師已經不是甚麼偉大的思想家了，他充其量不過是一個包裝設計者。然而在行內，尤其是在建築雜誌上，他必須扮演得道貌岸然，好像抱著偉大的使命。

誠然，社會大眾何曾注意到建築的式樣或風格！在台東的鄉下，葛瑞夫設計了一組建築，就是台灣史前博物館，方塊、圓圈與顏色。不甚像博物館的博物館，大家如何認識這是大師的手筆呢？要真正引起大眾注意，非譁眾取寵不可。南加州本身就是遊戲人生的好地方，那裏的建築師不會有嚴肅心情，感謝美國經濟連年成長，財富大量堆積，而高科技的進步，足以解決建築師頭腦簡單的問題。因此要顛覆建築現況，以驚世駭俗的手法得到大眾的掌聲，此其時矣。

這究竟是不是我所意指的大乘建築呢？一九九七年蓋瑞在西班牙畢爾堡所建的古根漢美術館出爐了。這是高科技時代，瘋狂的表現主義最具有指標性的建築，一時全球轟動。一座美術館居然成百萬觀光客的旅遊目標，顯示了建築藝術在商業社會中存在的可能性。建築而能為大眾所激賞、注目，自高第以來，這可能是第一次吧。其實在六〇年代，雪梨歌劇院的設計已經是抱著奇景（spectacle）的觀念，打算感動全市市民了。可是在現代主義支配下的當時，經費甚至使澳洲政府無法負擔，一時舉世喧騰，使他的理念未能彰顯，反而受到個人表現主義的批評。九〇年代時，我去澳洲考察時，看到這座歌劇院，並未受到澳洲人甚多的寵愛。它成為雪梨的驕傲，是在準備二〇〇〇年奧運時才想起來的。些前衛的設計，永遠只是少數有錢人的消遣，對於社會大眾，只是在不知不覺中被沾染到而已。

其實建築只是在社會真正富裕之後，被攪進資本主義社會的商品出售價值的渦旋而已，可是他們能賣些甚麼呢？對於葛瑞夫，不過重新組織方塊、圓圈、三角，加上些彩色而已。由於是時裝業性質，建築的領導者，專利時裝的設計師，形成風尚之後，全世界都在模倣。也如同時裝業，一

2　編註：南加州建築學院（South California Institute of Architecture，簡稱 SCI-Arc）成立於一九七二年，由湯姆·梅恩（Thom Mayne）等建築師籌設，以挑戰制式的學院，激發創新的想法與理論為宗旨。二〇一三年名列美國西岸建築學府排名第一。

3　編註：葛瑞夫（Michael Graves, 1934-）出生在印第安納州的印第安納波利斯·辛辛那提大學畢業，哈佛大學建築碩士。一九六四年在紐澤西州普林斯頓開業，也在普林斯頓大學建築學院任教。他設計的奧勒岡州波特蘭市政服務大樓（Portland Municipal Services Building）被視為美國後現代主義的代表作之一。一九九九年獲美國國家藝術獎（National Medal of Arts），二〇〇一年獲美國建築師協會（American Institute of Architects）金質獎。台東史前博物館為葛瑞夫在台灣的作品。

1 畢爾堡古根漢美術館
2 雪梨歌劇院

一九九九年的威尼斯雙年展，台南藝術學院的一位學生入選，代表台灣展出，引起我走一趟歐洲，結交歐洲著名藝校的興趣。到西班牙，專程去了一趟畢爾堡。

我很訝異的看到入口廣場上用鮮花組成的巨型的看門狗，就感到這是迪士尼美國文化的延伸。真的，走進一大堆巨大的、為巨靈之掌壓扁的一堆金屬桶之夾縫中，我感到自己是一個科幻故事中的道具。現代的西方人感覺變得遲鈍了。建築師需要用獅子吼一樣的大動作才能使他們感動。可是不管怎麼說，這是新時代的通俗主義的象徵。沒有人乘飛機到畢爾堡看美國藝術家的作品展覽。他們來，只是經驗一種被奇觀所驚嚇的感覺而已。很好笑的是，美術館的內部空間不准照相，他們要賣照片。蓋瑞這種歪七扭八的建築，在畢爾堡尚沒有完成的時候就轟動世界，成為一絕了。但是我在古根漢美術館的四周轉了一圈，覺得它不是我所想像的大乘建築。因為它沒有人文價值，不是自大眾的心裡找出來的東西，而是建築師個人的奇想。也可以說是美國式的兒童夢境的奇想。我推測蓋瑞先生的遊戲心情是自夢的幻覺中產生的，而這是只有在高科技的富裕時代才能完成的夢想。蓋瑞是很幸福的人。除了最高的、最大的、最古怪的，建築師還有沒有真正可以端出來的真材實料呢？

我一度認真的覺得建築是一門不必存在的學問，建築師是一個可以消失的行

3 畢爾堡古根漢美術館前的
　鮮花看門狗
4 波士頓美術館典藏的清朝
　花梨木座椅

業。建築物還是要蓋的，只要工程師加時
裝師就可以了。我對「建築」這個名詞起
了反感，不喜Architecture這個字，因此我
在翻譯台南藝術學院的建築藝術研究所的時
候，稱它為Building Art。我重新思索建築
物在人類心智的影像中所扮演的角色。從
頭想起，我回想在七〇年代在東海大學時
辦的雜誌《境與象》，起這個名字，是因
為建築是以環境與形象呈現出來的。我體
會到，人類對於建築與形象，
概念是模糊的。人類只有在興趣集中的時
候，才會把心靈的明暗之焦距對準，而除
了對生命、性愛、財富、權力之外，興趣
很少集中。這就是為什麼今天的建築師必
須大聲吶喊，引起大家注意的原因。然而
建築是生活中的一部份，它被需要，但不
被注意，與家裡的黃臉婆一樣。過份引起
他的注意，反而令人厭煩。

境與象何者較易引起人類注意呢？建
築界習慣上以以為形式是較重要的。建築師
把自己定義為造形藝術家。可是對於形，
未經訓練的人的覺察力是非常有限的。他

們經常視而不見，見而不及細節。除了對
他個人有特別意義的形狀，或特別奇特的
形狀，他通常沒有感覺。這就是巴洛克建
築與後現代建築產生的基礎。有歐洲深厚
的工藝傳統的西方人，對於以工藝精神建
造的建築物，也許可以看到它的細節之
美。可是中國文化中，建築是一種制度，
是只有形、色，沒有細節的。中國是一個
務實的民族，不會把人體沒有密切接觸
的建築，用手可以把握的細緻度來建造。
中國人把這種細緻用在小木作上，也就是
與居住者接觸頻繁的家具與裝飾性造物
上。明式家具的精緻度，不論在質感與線
條上，都有超過西方的水準。

我發現，人對於建造的環境的模糊
性，使他對「境」的反應較為敏感。「象」
只能在「境」的整體中扮演一定的用途。
換句話說，「象」是為「境」的存在而存
在的。這就是歐洲的建築比較引起觀光客
注意的原因。威尼斯之美世界聞名，但並
不是威尼斯的建築有甚麼可觀，老實說，
威尼斯沒有一棟建築可稱得上傑作的。派

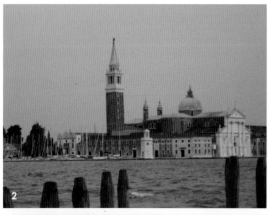

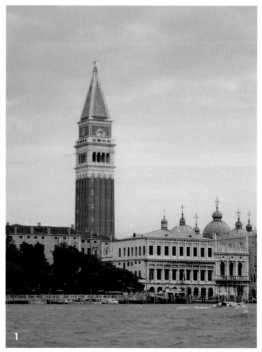

1 威尼斯之美
2 派拉底奧教堂
3 聖馬可教堂
4 威尼斯的貢都拉

拉底奧教堂只是一個遙遠的輪廓而已。聖馬可廣場上，包括聖馬可教堂在內，都不是精采的建築，威尼斯「境」的奇蹟，是由廣場、海邊的落日，狹窄的水道，彎曲的運河、河邊的住家，與貢都拉（Gondola）的結合所造成的。很多人到威尼斯留戀忘返，絕不是欣賞那裡的建築，而是那種「境」的氛圍！

然而「境」是甚麼？可以稱之為「環境」嗎？環境是近二十年來最受崇拜的名詞，但是環境保護主義者把環境視為神聖不可侵犯，是指生態觀念中的生命之間所形成的均衡，不是建築所激起的美感。他們所樂道的建築環境，也許是人類學的，原始人尚是大自然生態的一部分時的造物，不是科學昌明後的的環境，不是人為的環境，所歌頌的是大自然

建築。也許是中國人所說的「意境」吧！意境是胸中的丘壑，是自創造的心念中所產生的境界。基本上是詩與畫的用語。可是這兩個字被用得太濫了，已經失掉了它的原意。在中國的社會，意境是高尚的字眼，因此對於詩與畫或一切藝術的創造物的內容，包括建築在內，都可以呼之為意境。離開詩、畫，即失掉了「境」的意涵。

5 威尼斯狹小的水道
6 十八世紀英國畫家所繪的美景

「境」與「景」有甚麼不同呢？「景」是景緻、景色，是風景。在英文中，景是 landscape，近來因重視都市景觀，因此有 urbanscape 這個字的發明。這是人用眼睛觀看所見之景緻。所看為都市者為都市景觀，所看為自然者為自然景觀。景觀或風景雖然是中性的字眼，但使用者都把它賦以美好的、高尚的意涵。換言之，所指都是美景。景觀是與西洋繪畫的發展有關的，後期文藝復興掌握了透視術之後，可以把美景表現在畫框中。而今天，我們把畫家所見的美景做為標準，要求我們生活的空間。因此其涵義是畫面的，二向度的。英文稱為 picturesque，如以中文解讀，應即詩情畫意。因此美好的景觀與「境」之間的關係，就是因為在風景中的詩情存在。但美好的景觀不一定有詩情存在，只要悅目就可以了，所以境與景只有部份的重疊關係。而它們的相異之處，實在於一為丘壑，亦即立體的構思，一為畫意，為平面的構思。這時候，我決定使用「情境」二字。

意境之意太難捉摸了，可以是高超的抽象之意，可以是前衛的思辨之意，仍然不能保證為大眾所可理解，所可欣賞。對建築而言，這是我所不能完全同意的。我希望在意境的創造中，意是一種情思，而且是大眾可以理解的情思。因此「情境」的定義，就是有情思的意境，就是使用與大眾在精神層次上可以溝通的語言的三向度的構思。這些語言是甚麼？就需要進一步的研究了。

但是建築家如果有了情境的觀念，懷著大眾之心，就會有個人的體會。一九九四年，我開始具體的規劃台南藝術學院的校園，第一次正式面臨情境創造的問題。

在九〇年代，台灣新建了很多校園。有些是公開比圖所得的結果，有些是封閉式比圖的結果，但大多是功能分區組織的產物。有些私立學校，由於不受政府的約束，可以任意找建築師，即使認真辦學，校園仍然不免雜亂無章。近十幾年，台灣建校不下數十所，然而很少有可以稱得上有特色的校園。這個現象反映了台灣知識界普

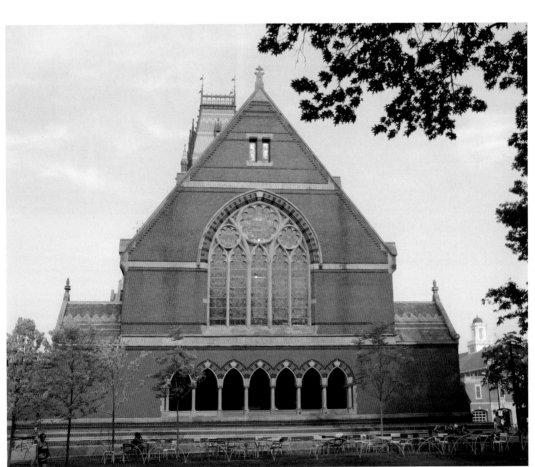

哈佛大學的紀念廳（Memorial Hall）

遍的文化貧乏。

照我的想法，以功能分區來經營校園是沒有道理的。我在歐美，看過很多著名大學的校園，都看不出功能對校園的影響。在幾百年的發展中，建築的配置是隨著時間因需要而擇地興建的。有特色的校園，幾乎都是偶然產生的，建築與自然環境的協調，所以劍橋大學有國王學院與劍河的美妙結合，牛津雖古老，幾十個學院，卻找不出一個景觀的焦點，只有到中古的院落中去體會。哈佛的老校園雖然有名，但那是歷史的意義，普林斯頓的中世紀風格的校舍雖不過百年，與樹林、草坪相連成一氣，卻呈現浪漫的趣味。我很不明白為什麼台灣的校園，都從粗淺的功能分區著手。

以最近十年內，快速完成而且耗費最大的校園，中正大學為例。由於缺乏「境」的觀念，雖建築大多宏偉可觀，只有在樹木長成之後才使人有優美的感覺。有趣的是，大眾的環境反應，對樹木、花草比較敏感。即使是最普通的樹木，只要枝葉繁茂，生氣盎然，就會得到正面的評價。建築師在建築上，苦心孤詣，花費再多的精神，卻不為大眾所覺。除非這些建築是在一個有感動力的環境之中。台南藝術學院的校址在烏山頭水庫的下坡，沿水庫呈長條形展開。它是有七座小山頭的丘陵，除了進口處一塊較平的土地外，只有少數山谷可用。我既決定保存綠色的山坡，在這樣的零碎的土地上，要安排一張功能組織井然的配置是很困難的。

我先拋棄功能的觀念，對這塊地做情境的思考。在群山之間，我知道大家所期待的是水景。這裡是烏山頭，又稱珊瑚潭，沒有人知道我們是在潭水的下面。因此我必須製造水景，做為校園的核心。同時這是一所大學的校園，大家期待巍峨的建築，象徵大學的精神。因此我必須製造一個古典的空間，使人感染到藝術學府的氣氛。這個校園將是古典的情境與浪漫的情境的結合。

讓我進一步把建築與情境的關係說明一下。情思的產生需要兩個條件，其一是人的修養。對環境產生情思的能力，必須有一定的人文背景。其二是可以激發情思的環境，必須有一定的人文修為的建築師去創造出來。一個人要擁有很多情思的回憶，才能隨時因環境而激發情思。所以具有情境的建築不是人人可以完全欣賞的，然而在教育普及的現代社會中，可以因境生情的人越來越多了。

人類文明已有數千年的歷史，在幾千年間累積了豐富的人文的記憶。從詩人對大自然之美的塑造，到藝術家相關於環境之美的歌頌，都是我們擁有的無價的遺產。通過教育，這些文明的成就早就是我們生命中的一部份。今天只要有人一點燃我們的記憶就會引發極具有深度的情思。這實在是建築家用之不竭的寶藏。舉例來說，在空間中掛一個竹簾，對於西洋人來說可能只是一種半透空的隔間，但對富於中國詩詞知識的人，立刻會產生無限的情思。它所引發的是古代詞人極為細緻的閨房情思。簾子及前後的空間就是情境的原型。它可以與其他道具，如爐、如花、如

1

是，中國的園林不能離開詩、畫而存在，也不能沒有建築。這最能說明建築在造境上的重要性。當然，園林並不是建築，可是園林的精神經過擴大，可以成為建築的精神。然而這種來自詩畫、園林的情境觀念，使用在校園上應無疑義，怎樣使用至建築上呢？尤其是怎樣使用在複雜的建築中呢？同樣的要從放棄功能的觀念，進行空間重組開始。

欄杆相結合，產生更豐富的想像。情境的創造在沒有情境的觀念時也會產生的。我最早感受到情境的感染力是在六〇年代的東海大學。早期東海的校園是由張肇康、陳其寬二位先生所經營的。張先生是一位認真的建築師，所以出自他手的建築都很重視工藝的精巧。陳先生接手後，校園建築風格大有改變。我曾在紀念陳其寬先生八十大壽的討論會上，以「情境的建築」為題寫了一篇文章，說明他創造情境的手法。他沒有說出「情境」一字，但他以畫家的敏感所做的建築，除掉了建築的細節，用中國傳統園林中白壁，創造了若干令人感動的情境。所可惜的是，在這方面並沒有進一步的發揮，當建造大型高層建築的時候，他就遷就其他的條件了。自情境入手，建築就可以與主流藝術文學，尤其是詩，與繪畫相結合，脫離了工藝技術的範疇。

中國的園林藝術就是這樣一種呈現詩畫的藝術。其中的建築並不因建築本身的功能而存在，而是造景的道具。很有趣的

2

台南藝術學院的第一棟建築是圖書館。先建圖書館，並沒有考慮學校發展的需要。一所新學校最需要的是教室，是辦公場所；但我要先建圖書館，因為在我看來，圖書館是大學的核心。我寧願要學生在圖書館上課，職員在圖書館辦公，我要使這所學校誕生得有尊嚴、有格調。整體說來，我要先創造一所大學的情境。

但是我所想像的圖書館是很多情境的組合，而不是功能的組合。若按照圖書館的功能來設計，如果是一座龐大的圖書館，在建築上是必然失敗的。在美國讀書的時候，我熟悉哈佛大學著名的威德納圖書館[4]，與普林斯頓大學的斐史東圖書館[5]。裡面整層樓層的大書庫，是知識的寶庫，卻是可怕的建築空間，令人見而生畏。近年來台灣的各大學建造了龐大的圖書館，藏書不多，書架子不少。書庫已令人感到壓力。台灣所特有的閱覽室，動輒數百坪，同樣令人感到人格的渺小。但是若按功能設計，還有什麼辦法呢？

5 編註：斐史東圖書館（Firestone Library）第二次世界大戰後，所興建的最大學府圖書館，藏書量達一百五十萬冊，經一九七一年與一九八八年兩度擴建，成了擁有一百二十公里長開架的巨大圖書館。

4 編註：威德納圖書館（Harry Elkins Widener Memorial Library），紀念年輕的校友威德納，他在鐵達尼沉船事件中遇難，遺囑將所有藏書捐贈母校。該圖書館是哈佛大學最大的社會科學和人文科學研究圖書館，收藏圖書達三百四十五萬冊。圖書館建於二十世紀二〇年代，是仿羅馬式樣。

1 具有情境的早期東海校園
2 在江南園林中詩是造景的元素——上海豫園
3 台南藝術學院圖書館
4 台南藝術學院圖書館門廳
5 台南藝術學院圖書館閱覽室

我記得到歐洲去訪問時，看過若干古老學校的圖書室，卻是把家裡的圖書室加以放大構想的。歐美古老的知識份子的住宅都有一間圖書室，書架高至天花板，常要用夾層的廊道，以樓梯登上取書。優雅的空間與家俱，溫馨、自由的氣氛，藝術品點綴其間，遂成為他們典型的圖書室情境。他們不在乎管理的方便，在乎讀書人的心情，使圖書館成為吸引人前來的地方。我放棄了書庫、閱覽室等的功能關係，只想到如何把高雅的、親切的圖書室情境放進去。我決定把一個計劃中的藝術學院規模不大的圖書館，拆為幾間可以使我感到驕傲的圖書室。就這樣，一座中型的，準備容納三十萬本書的圖書館就被我解體了，形成四個可以各有情境特色的小型圖書室。我想像一座令人感受到學院風格的門廳是很重要的。在我讀書的時候，哈佛的建築系館羅賓生館，在門廳的外面與大廳之內都嵌有古代石雕。廳內空間不大，但卻是一個非正式集會的地方，精緻而高雅，也是教授與學生喝咖啡的地方。記得

1 哈佛大學舊建築系館羅賓生館
2 東海建築系館門廳
3 台南藝術學院圖書館的戶外通廊

3

有一位同學，每到喝咖啡的時候，就坐在白色大理石的台階上玩弄著他的吉他，那裏有書香氣飄浮著。我曾在設計東海建築系館的時候，希望創造那樣一個門廳，卻因受限於經費，只勾劃了一個輪廓。在台南藝術學院，我希望能為來客感受到，這是打開智慧之門的第一步。

把這些情境連在一起，我想到使用老街的巷道做為通道。這些通道也可以使人駐足留連。它是現成的畫廊。然很幸運的，有機會把我思考的可能性在台南藝術學院的第一棟建築上加以實驗。證明了這種想法是可行的，而且可以產生令人激賞的效果。可是情境的建築對於建築師是一個挑戰，因為情境主義沒有公式可循，它不是可以憑空創造出來的，如時下的前衛建築作品。它不是可以自書本上，或資料集成上查到的。它要求建築師行萬里路，讀萬卷書，有足夠的人文素養。

台南藝術學院圖書館的室內廊道就是藝廊

功能的體系被丟掉，只是丟掉功能關係表面而已，並不是放棄使用的便利。丟棄功能主義是認為功能的分析把人類的行為視為機械性的活動是錯誤的。功能主義的空間配置觀，認為同類的應在一起的觀念是缺乏人性的，功能組織的主要原則，功能的相關與否以空間距離來表示是幼稚的。實際上情境主義是基於人性，以人類的行為結合心靈的需要而產生的作品。

我忽然覺悟，這就是非建築師的建築思考方式。我的情境觀實在是自我的外行朋友學來的而不自知。在過去三十年間，我因建築與業主交談的機會很多。有些業主基於完全信任，是不表示意見的。但偶而會有業主表達的對未來建築的期望，這類的期望，自建築專業的觀點看，是幼稚的，甚至是可笑的，可是今天回想起來，他們所要表達的就是情境。如果我們認真的聽取他們的意見，就發現見多識廣，富於人生經驗的業主所表達的期望，不同於缺乏識見的業主。所以我向來不輕視業主的意

見。

近年來，台灣經濟繁榮，大多數業主都有了海外旅行的經驗。有些業主甚至為了建築從事考察之旅。他們對於建築的期望，越來越說得具體了。在他們的經驗中，有些令人感動的情境是不易忘懷的，從事實現他們的理想的建築師必須在經驗與見識上與他們賽跑，跑到他們的前面，才能建立職業的權威，做出超過他們期望的成果。否則只有回到專業的小天地中，自欺而欺人，使建築的行業永遠與人間世界隔絕。這種基於人文的素養與親身的體驗而產生的情境的期待，會不會成為一種包袱，過份的依賴傳統與經驗中的情境，而抑制了創新的精神呢？不會的。由於情境是一個模糊的概念，情境的創造並不是複製某一場景，而是就此一概念，創造一個場景。舉例說，陶淵明在東晉時所寫的「歸去來辭」感動了很多後世的文人畫家，因此有不少畫家以畫筆再現辭中的情境。這些不同畫家的詮釋卻是大不相同的。其作品的高下端視詮釋者的修為而定。詮釋就是情思的體會。此其一。

在情境的詮釋中，空間的架構固然是主體，可以引發情思的物型固然是重要的，可是新情境的塑造仍然是可能的。就像古代寫出動人詩景的文學家一樣，今天的建築家，以民眾的情懷為心，只要有足夠的素養與天份，創造新的情境為後人所擷取靈感是理所當然的。只是以民眾為心，就不會無端標奇立異而已。何況建築的型在整個情境中扮演了重要的角色。此其二。

至此，我建立了一個可以自圓其說的建築價值觀，與大乘觀相連接。可是在情境說之外就沒有建築藝術嗎？我沒有這個意思。在多元社會中任何價值都是多元的，何況是與個人生活如此密切相關的建築。可是在商業掛帥的建築界，要想達成大眾接受的後果，就必須符合商業社會以奇巧取勝的原則。如果能做到奇巧，又能保持造形藝術的水準，就是非常可貴的了。

我比較佩服的則是那些為大眾服務的，真誠的表達自我的建築。在商業社會中，我行我素，如能為少數人所欣賞，有幸得到表現的機會，則盡我力為之，希望以其高雅亮潔流傳後世。如果不幸沒有表現的機會，則放浪形骸，倘佯於藝文之間，睥睨人生，享受優遊自在的樂趣，亦未嘗不可。建築，原就是生活，未必一定要以職業視之。

然而對於信仰情境主義的我，今後是否有機會進一步證實它的價值，或者是能得到年輕的朋友認同或理解那就不是我所能預計的了。在我業已自公務退休的晚年，提出此一基於個人經驗與思考的論述，也是我對年輕朋友的交代吧！

CHAPTER 6

作品

大地風景

文／黃健敏

漢寶德主持的漢光建築師事務所成立於一九六七年，建築師雜誌於一九八○年起創辦雜誌獎，「漢光」的作品是早期的奪標魁主，漢光建築師事務所得獎紀錄：

1. 救國團天祥青年活動中心／一九七九第一屆建築師雜誌獎金牌獎
2. 救國團澎湖金龍洞青年活動中心／一九八一第三屆建築師雜誌獎金牌獎
3. 花蓮鍾外科／一九八一第三屆建築師雜誌獎銀牌獎
4. 救國團蓮苑／一九八二第四屆建築師雜誌獎銀牌獎
5. 彰化文化中心／銀牌獎／一九八三第五屆建築師雜誌獎銀牌獎
6. 救國團澎湖觀音亭青年活動中心／一九八四第六屆建築師雜誌獎金牌獎
7. 台北縣萬里鄉仁愛之家文康復健中心／一九九○第十二屆建築師雜誌獎銅牌獎

二○○四年郭肇立編著《築夢者：漢寶德的建築》一書，誌慶漢先生七○壽辰。該書收錄的作品如下：

1. 一九七一～一九七二 救國團洛韶山莊
2. 一九七六～一九七八 救國團天祥青年活動中心
3. 一九七八～一九八○ 救國團澎湖金龍洞青年活動中心
4. 一九八○～一九八三 彰化縣文化中心
5. 一九七四～一九七五，一九八三 救國團溪頭活動中心
6. 一九八二～一九八四 救國團澎湖觀音亭青年活動中心
7. 一九八一～一九八五 中央研究院院民族研究所

有一回我與漢先生談起「漢光」的作品，如果要選十件足具代表性的建築，他勾選了：

1. 一九六九 救國團台中學苑
2. 一九七二 救國團洛韶山莊
3. 一九七五 救國團溪頭活動中心
4. 一九七八 救國團天祥青年活動中心
5. 一九八○ 救國團澎湖金龍洞青年活動中心
6. 一九八一 彰化縣文化中心
7. 一九八三 彰化縣文化中心
8. 一九八四 救國團墾丁青年活動中心
9. 一九八五 中央研究院院民族研究中心

這十件作品所標示的年代是完工時期，很顯然地，於一九八六年國立自然科學博物館開館前，是漢先生投注於建築設計的高潮期，也是豐收期。在漢先生回憶錄《築人間》的第八章〈藝術建築〉有許多文字記述，尤其結合傳統與現代的作品，如彰化文化中心、澎湖金龍洞青年活動中心、中央研究院民族研究所、救國團墾丁青年活動中心、聯合報南園等。謹以漢先生自選的作品為基礎，添加曾獲雜誌獎銀牌獎的花蓮鍾外科作品與具有紀念性的人權紀念碑。在系列的救國團作品中，一九八三年的救國團花蓮學苑甚具特色，有別於其他座救國團的作品，乃特別輯入，同年落成的救國團溪頭活動中心是該中心的第二期工程，不過漢先生較中意的是一九七五年所完成的第一期部份，從他撰寫的文章就可見端倪。

漢先生曾表示可以增錄一九七四年的台中基督教會集會所與一九九五年的工研院綜合一二三館。前者於一九七二年六月號《境與象》雜誌，〈在理性與表現之間〉一文曾述及，相關的建築物只有兩張等角透視圖，該建築物已拆除；後者只有漢光建築師事務所提供的幾張照片。我編選的作品希望有漢先生撰寫的相關文章，與相關建築圖等文獻結合，以期讓讀者更進一步瞭解建築師的設計構思歷程。因此缺乏文字記錄的台中基督教會集會所與工研院綜合一二三館只好割捨。由於救國團台中學苑亦缺乏較完整的資料，救國團花蓮苑已拆除，台北縣萬里鄉仁愛之家文康復健中心是以漢寅德為建築師，故此三件作品也未納入。共計收錄作品十二件：

1. 一九七二　救國團洛韶山莊
2. 一九七五　救國團溪頭活動中心
3. 一九七八　救國團天祥青年活動中心／一九七九第一屆建築師雜誌獎金牌獎
4. 一九八〇　救國團澎湖金龍洞青年活動中心／一九八一第三屆建築師雜誌獎金牌獎
5. 一九八〇　花蓮鍾外科／一九八一第三屆建築師雜誌獎銀牌獎
6. 一九八三　救國團花蓮學苑
7. 一九八三　彰化縣文化中心／一九八三第五屆建築師雜誌獎
8. 一九八三　救國團墾丁青年活動中心
9. 一九八四　救國團澎湖觀音亭青年活動中心／一九八四第六屆建築師雜誌獎金牌獎
10. 一九八五　中央研究院民族研究所
11. 一九八五　聯合報南園
12. 一九八九　人權紀念碑

建築圖是由漢光建築師事務所提供，作品照片要感謝提供者或攝影者，其餘所有未註明的照片悉由編者拍攝。

1972 救國團洛韶山莊
——幾何形設計的邏輯

夏鑄九紀錄，一九七一年六月
《境與象》雜誌第二期

先生，我看到您在牆上釘了一張建築模型的照片，看上去好像也是一些三角，半圓的組合。有人說，這些東西不過是一種時髦，想來您是不會同意的？

我同意的，使用三角形、半圓形等是一種時髦。雖然時髦並不能解釋全部意義。

那您為甚麼也去趕這些時髦呢？

為甚麼不呢？「時髦」這個名辭被大家所憎惡，實在想不出甚麼道理。你也許看過電視上放映的一九四○─五○年代的舊片，對他們的衣著不覺得很奇怪嗎？離開現在不過才二十年，我們已經感到有點過於遙遠了。可是自五○年代生存到今天的

人，就以我來說，並沒有覺得中間有甚麼突然的不得了的變化。我們今天感覺到的差異，只是一年一年的時髦漸變的結果而已。想想看，如果我們絕對不趕時髦，還停留在五○年代，豈不等於與外國人生存在兩個世代嗎？

照您這樣說，大家拒絕時髦就是落伍的想法了。

我沒有這樣說。時髦社會性的意思，有一種強制力，是不太容易拒絕的，想拒絕的人很多，但多半身不由已。有一件事是事實：時髦與商業有關係，與商業社會中，沒有時髦，恐怕是文明相當落後的情形

工業化國家，時髦容易流轉，在比較靜態的開發中國家，時髦仍被認為是一種新奇而怪誕的事。故這樣看來，拒絕時髦多半發生在比較靜態的國家，在表面上看，就覺得拒絕時髦是落伍了，其實只是靜態國家中，對時間流轉的觀念反應較緩慢而已。

您實在是說，沒有國家沒有時髦的。

完全對。我國的時髦與美國比起來轉變較慢，但也是不可缺的。想想民國以來女人旗袍的改變就明白了。如果一個國家完全沒有時髦，與商業社會中，與商業有關係，所以在現代

了。

求新求變的動態觀念有關係，所以在現代

回頭來談談建築系本身，三角、半圓為大家取為笑柄的原因是不是「時髦」的過快呢？

可以這麼說，非矩形的幾何形在國際藝術界已經風行了十年以上了，因為國內藝術界，特別是建築界，還沒有接觸的很多，今突然有人使用，就發生形變跳躍的問題，感到十分刺眼。好比在五〇年代，穿一件熱褲，那有不引起爭論的呢？基本上，是文化移殖時產生的問題。

您提到國際藝術界。難道您認為藝術也有時髦在裡面嗎？我們通常總以為藝術有一種永恆價值呢？

正是如此，藝術是人的造物，如果人可以受時髦的影響，藝術家能承受時髦的影響嗎？因為怕離題太遠，暫不牽扯到永恆價值問題。讓我們暫時假定藝術有沒有永恆價值都沒有關係，但藝術一定受時髦的影響。如果不把時髦看成一種壞東西，則可以從正反幾面去看這個問題。正面看，時髦之所由出是一種對新形的發明、創造，或再發現：時髦必須有一個「先驅」，以破除先前的時髦，創造未來的時髦，而這種創造、發現、再發現的過程，是一種藝術的過程──我們不要把藝術家看得太偉大太遙遠、太神聖了。當在某一時髦之時，他努力追求未來的時髦，就是我們所說藝術家不為社會所容的原因。從反面看，藝術家在時髦之中受時髦之影響，亦為當然。蓋每一藝術家，不論其具有多少獨創的能力，在後世的歷史家看來，還是屬於那個時代的人物，就是因為多多少少感染了大量在當時流行而敬愛的東西。別人穿迷你裙，你也穿迷你裙不可恥，迷你裙是一個剛過時的時裝主流，創造的力量可以發揮在「迷你」的基礎上，有什麼不可以呢。

我覺得您好像把「時髦」與「時代性」弄混了。

我是不太看得出時髦與時代性之間的差別的。一般說來，「時代性」比較嚴肅，「時髦」比較通俗，但細分起來，幾乎很難畫一條線。某一藝術品的「時代性」是表示該作品反映所產生時代的精神，後代可以由之而鑒別的，什麼是時代的精神？女人的裙子越穿越短不是我們時代的精神嗎？你可以說前兩年流行拖曳到地的「迷你」裝是例外，但是這種長裝在我看來，暗示著睡袍，隱約的掩蓋裸體；它實在是我們這個性開放世紀的另一種極端的表徵。當然，我承認「時髦」是指比較瑣細而表面的「時代性」表現，是一種外、內的關係，在基本上，是不十分容易分開的。

1970年大阪世界博覽會趕時髦，身穿迷你裙的服務員。

那麼三角、半圓等作為一種「時髦」，代表那一類的時代精神呢？

很難說，一下子被考住了。我試著解釋一下，不能保證其正確。現代藝術開始於二十世紀初，就分為兩派，一派是看重於感情表現的，一派是內省看重理性的形態。後面的一派多用幾何形態做均勻的塗抹，影響建築的是後一派。這兩派也因一時之風尚互為畫壇之領袖；比如近十年來，先是普普，後是奧普，而普普屬於前者，奧普屬於後者。很明顯內省的幾何派屬於現代文化正向的機械精神與機械秩序，而表現派是在精神上唱反調的。

近十年來，幾何形的使用幾乎凝結為最完整最簡單的形式，亦即正方形與圓形。故外方內圓的殼子是近年來美術的象徵。在極端的簡單之下，藝術的創造可能性就在方與圓打主意。在變化上，在靜中求動，一種方法是重覆，把方與圓以色調與濃度的不同排列起來。另一種方法是自一中求多，即把方、圓切成一半加以排列。於是四十五度三角與半圓產生了，由於四十五度的斜線有一種很強的動力感，故很快被大家接受。三角與半圓都有一種未完成的特色，使觀者想像一種完成後的局面，故很容易產生視覺上的張力。如果把正方形切成兩個長方形，就沒有這種動力與張力的感覺。故半圓與三角形是現代幾何秩序加上當前動力感所產生的一種時髦形式。

先生，您談到這裡，似乎說建築的外表受這種時髦的影響。能不能說這影響是限於造型呢？

在造型上最具有上面所說的意思，因為藝術形式的影響是造型的。如路易士·康對

1 影響建築的幾何型態現代藝術
2 著重感情表現的普普藝術
3 著重理性型態的奧普藝術
4 路易士康設計的宿舍平面

圓形，半圓形的使用。康的建築是最受其他造型藝術影響，也最影響其他造型藝術，他在巴基斯坦所建造的迪卡東都，紅磚砌成的圓拱，有一種大神的巨靈掌造成大力穿透的感覺。四十五度角的表現力是出由查里利‧摩爾開發出來的。范裘利的作品曾經使用了割裂圓與四十五度角。這些形式很快的影響了全世界的建築界。大家顯然不一定是抄襲，但是有志一同的樣子。

嗎？

不錯，可以說與機能有關係。在純粹主義的建築時代，建築的空間都是矩形，兩邊的比例也許不同，但根本上是一樣的。矩形的空間與機能有甚麼關係呢？請注意，在過去談到建築與機能的關係，是限於空間與空間的距離關係，以及空間的大小，我們有沒有想到空間的形式與機能有關係呢？沒有，因為大家覺得只要量一下房間的長寬，乘起來的面積大體符合就可以了。近年來這個看法漸漸改變了。有些人開始認真的研究機能與空間形態的關係，就發現矩形除了適合所謂彈性空間外，並不能適於大多數的機能，或者至少反過來說，大多數的機能的滿足並不需要矩形。由於這樣的認識，我們對形式的創造的可能性就拓寬了。

因此我們就可以使用三角形與半圓形空間了。

可是我明明看到很多作品是在平面上使用三角形與半圓的，這不是與上面所說的意思相抵觸了嗎？

沒有。你記得我開始就說，三角形與半圓形雖有時髦的意思，但在建築上卻還加些別的意思。形式上的時代感，與這點「別的意思」加起來，就幾乎是一種很堅實的方法，經人攻擊也不必介意了。

這「別的意思」是些甚麼呢？顯然它不能再與形式有關係了，難道與機能有關係因此我們就可以因機能的需要，使用非矩形的各種形式。三角形與半圓形不過是千

5 紅磚砌成圓拱的巴基斯坦迪卡東都。（取材自Domus 548/July 1975）
6 芝加哥漢考克摩天大樓（Hancock Center）的矩形彈性平面。

變萬化的形式中的兩種而已。今天大家習於使用三角形與半圓形，與這兩種幾何形的「時髦」有關，這是我開宗明義先承認的。但由於時髦來了，確也有些人不顧內部的機能為何，就大膽的三角、半圓起來。因此在美國有些穩健的人看了四十五度就討厭，認為是一種病態。當然斜線的使用今天已經太廣泛，幾乎是少不了的。

而且在當前都市設計的觀念還要依賴它

我剛才說過的意思，是非矩形的使用只能於使用三角形與半圓形，與這兩種幾何形表示在機能上勝過或等於矩形，不會比矩形差。

同時，沒有人會建造一座三角形或半圓形的房子的。使用這兩種形式，也是配合矩形或其他種幾何形加以綜合，故只能說是形式與造型之表達語彙增加了而已，在根本上是只有好處沒有壞處的。我們實在用不著害怕。最近我為某教會計劃一個集會所，由於基地的特殊形狀竟無法安排一個勻稱合適的入口，而尚可保有其面積，後來就是由於使用斜線，竟順利解決了。

您的意思是說這些三角、半圓在機能上，應該不比矩形差，有沒有人為三角而三角，為半圓呢？

怎麼與都市設計又扯到一起去了呢？

說來話長，斜線與圓弧的利用本不是現代的事，是自古典時代就有的。羅馬時代的廟宇或廣場，常常以半圓形，做為空間象徵上的使用。斜線的使用更是隨意。到了道在巴洛克觀念中成為空間之主題，不再是附庸。相反的，建築不過是填充在街道與街道之間的實體，用以把街道顯出來而已——倒成為從體了。為了適應街道的需要，建築便不得不帶角，必要時亦不得不畫弧了。所以我說，當前的都市設計觀念是不能不依賴這種非矩形的建築來撐面子的。

使用幾條斜街與建築的造型何干？

大有相干。這本是正正負負的問題。當年街道是平直的，房子自然是方正的，如今街道是斜向的，房子怎能不是三角的？街道在巴洛克觀念中成為空間之主題，不再是附庸。

復活了，加上對市內交通動線的整理，新的巴洛克觀念再建起來。

1

的，誰知到了六〇年代，有些都市設計家，特別是賓大的一派，又把它們恢復。這些東西本來是被現代建築革了命的骨架。這些東西本來是被現代建築革了命的工具，與圓弧共同構成城市空間結構的劃上，斜線成為不可或缺的連結市內重點文藝復興以後的巴洛克時代，在城市的計

因為在過去是強調視覺連續感的，現在又

1 以三角型平面知名的美國華府東廂藝廊
2 巴黎是典型以巴洛克觀念建設的都市
3 歐洲的圓弧都市空間
4 大阪博覽會的中國館模型

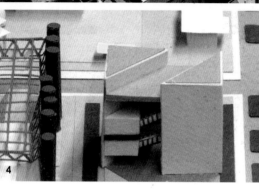

在大阪博覽會上，中國館用了很多三角形，依您看來，貝先生的設計是否符合您所說的，內源於機能，外受都市設計的強制所形成的呢？很想知道您的看法。

不是，大阪中國館兩者都不是，所以有些地方難免使一些外行的觀眾困惑。中國館的設計人都是有很大本事的，故他們製造了問題，又去解決問題，是先有形態觀念，後去安排空間的辦法；他們建構了一個了不起的型。先有形式後有空間並不一定是錯的，只要形式可以滿足空間的要求就成了。大阪中國館在這上面有點問題，加上整個展出程序的概念不太清楚，故有所欠缺，但是我們要記住博覽會館不是嚴肅的建築，是屬於一種嘉年華會的性質，在這種建築上，形先於機能而存在是對的，只是貝先生的作品外表太嚴肅了些，使我們忘記了它的性質。

這麼說來，今天的建築物有時倒是非三角、半圓不可的了。

可不是麼，我們的條件是內在的條件，雖然已經是相當的具有決定性了，但比起外在環境的條件來，還算不了甚麼。在矩形時代，計劃家們設想城市是矩形的，或是一片自由的地面，可供矩形建築發揮其性能，如今都市設計家規定了街道的模式，建築師在某些地面上，是要假定斜線與圓弧是一種人為的天命，建築形態非如此取不可的。但是我要提醒，斜線與圓弧是時髦，今天的建築師不但不怕街道所欠缺，但是我們要記住博覽會館不是嚴肅的建築，是屬於一種嘉年華會的性質，在這種建築上，形先於機能而存在是對造成的斜、圓限制，有時還故意去找麻煩呢！

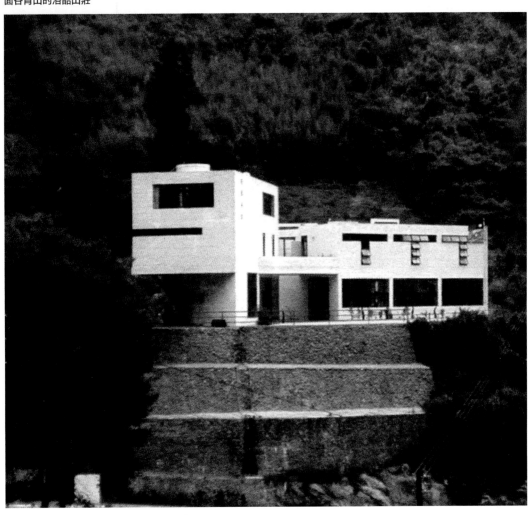

您能不能利用牆上貼的模型照片來解釋一下您對斜線與半圓的用法呢？

當然可以，但是免不了「老王賣瓜」之嫌的，好在站在教書匠的立場，不過是把自己的東西分析給學生聽的性質，並沒有吹擂的意思──我要說明在先。

就請說說設計的程序好了。

是啊。設計本來是一個程序；理論上說，只有適當與不適當，沒有好與壞。好吧！讓我試著解釋一下。這個設計是中國青年反共救國團在橫貫公路上，洛韶地方打算興建一座青年活動的營地，準備青年朋友們徒步爬山半途時休息的。地點是在兩山夾持之間，像一個虎口鉗一樣的山谷的尖端。公路沿著谷邊打一個彎，在這尖端處有一依山的小平臺，高出地面幾十公尺，下臨深谷，是一個形勢相當好的地力，房子就蓋在這小平臺地上。

風水蠻好！

是嘛？我不懂得風水，地點是青年服務社

洛韶山莊設計程序的圖解

總幹事王伯音先生選的。但是我知道這地點背山面谷，形勢不錯，房子應該充份享有這種形勢才是。我認為所謂發揮這形勢的優點的意思，是使這座房子未來的使用者都有面谷背山的感覺。這是在尚未動手設計時我所僅有的觀念。我知道青年活動總是用大型車輛運輸的，我決定不採用一般的方法把車輛及道路放在房子的前面，而反過來，使入口在後面，居住使用的房間高踞於陡坡之上。

上，必須採用半封閉型，或用U形，或用馬蹄形，把對山谷方向的接觸面拉長。我想你也會同意這種作法，因為這是發揮形勢優點最具體的辦法。我開始是打算用馬蹄形。這房子的主體當然是學生的宿舍，在土地窄小的地方，一般比較合理的作法是把宿舍作在樓上，下面用作餐廳，我現在用幾個圖解表示可能的作法。第一圖是一個U形，表示與地形的關係，箭頭表示入口，U形的外緣則面對山谷，就是前面所說的基本空間構想。

在實際設計上，一種方法是宿舍一字排開，用走廊串連，把附屬的部份放置兩端，如第二個圖。還有一個方法是做成半圓形，亦用走廊串連，附屬的空間也是放在兩端。第三圖所表示的形式已經是一個圓弧，到這裡你會不會滿意呢？

説不上來，只覺得還不是問題的答案。我當時的感覺與你一樣。由於圓弧的向心感覺，開始時我是打算採用的。如果我們把圓弧的半徑減小些，則走廊的面積就減

怎樣會達到三角形、半圓形的結論呢？對我而言是形勢造成的。經過測量，這個

小平台是前窄後寬的，相當窄小。在格局

少些，這是一件很有意思的事，因為走廊太多並不好。到了圖四的形狀，走廊減得很少，而且併合為一個可以供靜態活動用的空間。我們已經達到了半圓形，而且感覺在空間的組織上似乎要超過長方形。它使我感到很愉快的另一個原因，是幫我解決了另一個問題，本來一長條的宿舍，樓下的餐廳亦必然是細長的一條，使人很感到不痛快，如今有了半圓形，樓下的餐廳氣魄不凡了。

可是半圓形在半徑不夠大時，房間的形狀會不易安排，是它的缺點吧！一點也不錯。如果這座房子不是供青年活動用，而是觀光旅館，半圓形在我的分析中幾乎是很合適的。但用作每個房間住上十幾個青年學生的宿舍，空間的形狀還是以整齊為宜。所以我就越想越不滿意這個半圓形了。

形，頓覺非常清爽，連帶的解決了另一個問題。原來的半圓形曾使我在連結其他附屬空間上感到很頭痛，三角形在連結其他兩部份，很快就與主要的三角形連起來了。為減少使用的困難，把銳角又切掉了。

如果這樣解釋，三角形與矩形實在沒有多大差別。

這差別是觀念上的，是觀察的角度上的，試裁一個正方形，把它平著放，就是一普通的正方形，轉四十五度，就立刻感到一種張力。對形的解剖的看法，就不是四等邊，而是交叉的對角線了。我再畫兩個圖解，上面這個是平放的正方形，如果向外擴展，是向四邊的方向；有所增加，會擴展為十字形。後面這個圖，表示對角的正方形，其連結是順著對角線的方向，如把對角正方形切半，可明白的看出其連接的位置，一是長邊，一是長邊之中央部分。

半圓了。

對這問題的答案倒很直接。半圓是半個圓，把圓改為正方形，半圓就改為三角形了。我想到這裡，立刻把它改為三角

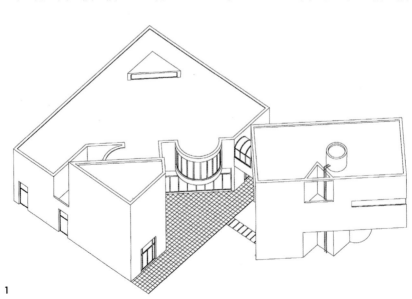

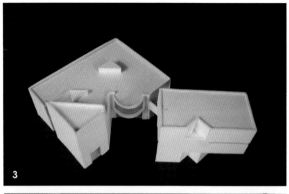

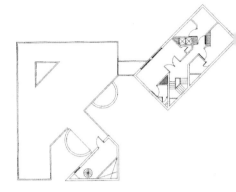

三樓平面圖

0　1　　　5　　　　10M

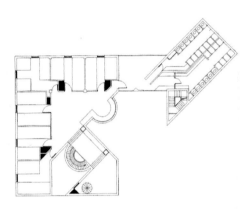

二樓平面圖

一樓平面圖

2

這豈不是這個設計的連結法嗎？

正是。在主體以外的兩個附屬空間，我安排的方法就是一個沿著長邊的力向，一個沿著法線的方向。整個建築就有了。由於連結的方向成直角正交，最後形成的建築室外空間，也能有適當的封閉感，達到最初想到的空間使用概念。你一定注意到在三角形的長邊，我甚至又加了一個半圓形，而主要樓梯間也是半圓形的。第一個半圓形的來源是由於三角形的長邊當作靜態活動之用的想法，由於容納人數過多，故使我決定增加一部分空間可能不移，空

1　洛韶山莊等角透視圖
2　洛韶山莊平面圖
3　突出的半圓是談天說地的空間
4　半圓形的主樓梯

間來補充其不足。靜態的活動是甚麼？無非圍坐聊天下棋，故我決定創造一個可供大家面對而坐，談天說地的空間形式，那就是一個半圓形。半圓是一種戲院的雛型，這個小半圓，我希望會成為一個極小的戲院。至於主梯處之半圓型，我不必費口舌了，我只問你想得出其他種形式來嗎？

我想這一點是可以了解的。是否請您把這個設計與環境的關係進一步解釋一下呢？

好的，我知道你在懷疑其附屬部份的幾何形關係。前面說過，我是把車道放在小平台的後面，把房子的形態向前推，使它在下面看上去，有一臨高淵的感覺。事實上，由於新闢汽車車道需要自一側向上轉，這也是必然的配置手法，地點是很狹窄的，故我為車道畫了一個弧在斷坡的邊緣與車道之間，在概念上是一個圓。而這座房子如前面所說，是斜角放上去的，在形態整體的構成觀念中看，其後緣也應該是第一層切一個角。

這一點至少解除我的一點疑惑。我本來正想問為甚麼汽車入口方向的附屬建築會在一斜角。在把全部建築放在這方塊裡後，可看出很多細節處理的原因。

中　　上

1

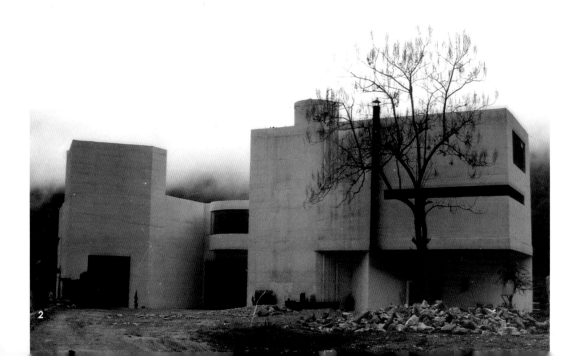

2

我不是有意切這個角的。在設計過程中，我的直感逼我切這個角。我知道對上層不適用，但每次改回矩形，總感到很不滿足，最後才把第二、三層用結構挑出來，保留這第一層的斜線。我的這種感覺是由於一條垂直線對於進來的汽車與行人都會造成阻擋的感覺，這不是青年活動建築應有的，一條斜線則有一種歡迎進來的意思。三樓為貴賓室之截角，是為完成大三角主體所表示的意思。

似乎處處都是經過考慮的了！

不然。有些是深長考慮的結果，比如我說了大半天的主體三角的構成與空間組合等。剛才提到的一些細節，是在做設計過程中「感覺」出來，「直覺」的畫上去，即由於「直覺」非常的堅決，才提醒「思想」，把道理找出來的。在設計過程中，這一類由「感覺」出發的構成，時時會發生，到後來，大都經過細心的發展，變成整體設計思想的一部份，倒也不算是「羅

1 形的圖解
2 洛韶山莊切角的一樓角隅
3 設計過程中的草圖

3

織」，故不必諱言其「思想從屬感覺」的性質。

我注意到在一張草圖，您在設計過程中，似乎故意把這樣一個看似複雜的形式，由簡單的幾何形體限制著。能不能解釋一下這個原因呢？

很難解釋。在建築設計中，有一些個人的因素，來自每一建築師的個性、教育、經驗，是不十分能解釋的。如果在設計過程中的每一步都很合理，豈不是使用某一系統的理論竟能產生同樣的作品？這是不可能的，除非電子計算機技術發展到極度。

你所看到的這張草圖確實是我在工作時的一個重要工具，因為我相信秩序，但我已相信變化與複雜的需要，故在我追求多種形態時，通常都先構思一種簡單的空間框架（framework），以限制複雜性於某種條件之內，這樣不但可以使設計的過程條理化，並產生屈服於限制的愉快，而且在視覺上可在變化中感受到一種內在的秩序，

不會產生茫然若失之感。對我個人來說，失去這一個框架，就幾乎不知如何著手。說起來很可憐，我竟然是一個幾何形的奴隸。

這倒是奇怪，您竟然是一個「奴隸」，而且對「屈服於限制」產生愉快。

從哲學說起來，人人都是某些觀念、某些先定條件的奴隸，你恐怕也是一大堆觀念的奴隸，只是沒有直接覺悟到而已。我的「奴隸感」只是一種強烈的服從某些規範的傾向。你不是聽說過世界上沒有真正的自由嗎？在近代心理學的觀念上看，人都是生活在制約反應中。在這種情況下，我們主動滿足某種條件，是會有完成使命的感覺。在創造過程中，完全的自由也是不存在的，創造只是發現了一種新的限制體系而已。

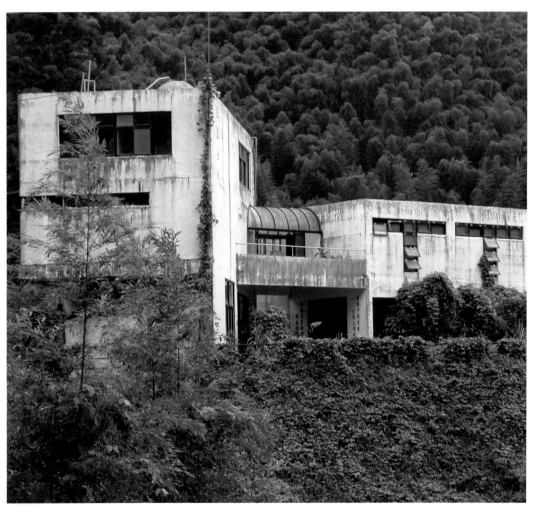

洛韶山莊的主體是一大一小的矩形

以混凝建造的洛韶山莊

故這一張草圖上的兩個矩形，及它們之間的關係，很可能由您創造出來，再限制著自己的一種體系，故您完成了它的限制，而感到愉快。

可以這麼說。一大一小的矩形成一種角度，很「偶然」的相處在一起，其間為一種空氣的流動層隔開，確實給我一種莫名其妙的滿足感，我喜歡追究其中的道理，故我幾乎可以解釋它的道理。但是，我還是保留這一點個人的東西作為一種秘密吧！至少這種秩序不是古典秩序！

最後一個問題，這樣曲曲折折的小建築，業主肯接受，是很了不起的。但是您不覺得它的造價會很高昂嗎？

是一個很現實的問題，我個人常常把造價當作一種天定的限制，而以滿足這種限制為愉快。這座建築是座落在山中，開始時，我很為造價問題頭痛，因為山中建屋非常昂貴，在洛韶一帶，很簡陋的木屋都要一萬元一坪，因為運輸與工資均高的關

係。

我們發現使用混凝土比磚要便宜。因此，這房子可以考慮在平地建築中比較高昂的純混凝土結構。使用這種材料，發揮材料的特性，剛才你所說的曲曲折折就無關乎價錢了。為甚麼呢？因為在這裡，內牆外牆法是一樣的，都有承重的作用，都是版結構。由於在山間，一般人對混凝土表面的反感可以不必顧及，我在內外均使用樸質的粗面混凝土牆，不加粉飾。這樣一來，所謂高昂的造價問題並不存在。當然，我沒有經過嚴格的比較與計算，這種說法尚不能認為完全正確，可是即使有誤，所誤也在合理的限制之內。我所能解釋的也限於此了。解釋到這裡，對你是否有甚麼幫助呢？

1 已被廢棄的山莊
2 洛韶山莊主入口
3 具有現代感的螺旋樓梯
4 樓梯的施工圖

大有幫助，藉著作品的解釋，我對設計之方法有進一步的了解，對您的了解也更深刻了。

對了，你只能說對我的設計方法了解，與我推理的方法了解多些了，卻不是泛指「設計的方法」。因為設計的方法有很多種，每人都有一套，故我所強調的還是周密的思考與推斷的能力，有了這些，加上苦心的追求，總有找到自己能滿足的方法的一天。解釋一個作品是一種痛苦，它會提醒設計者自我的限制，因而不敢正視未來，此刻的我，實在覺得自己的天才太有限了。

PROJECT DATA

建築師——漢光建築事務所／漢寶德

　　　　參與人員／杜維新

業主——救國團中國青年服務社

顧問——結構／漢寅德

營造廠——四海工程公司

基地——位於東西橫貫公路天祥站以西約兩

　　　　曉石車程之半山台地。

主要建材——內外牆均為不加修飾之粗面混凝

　　　　牆，漆白，木裝門窗，地秤磨石

　　　　子。

結構系統——RC版式承重結構為主，樑柱為輔。

建築面積——400M²

樓板面積——800M²

層數——地上兩層，無地下室。

造價——新臺幣2,280,000元

完工日期——一九七二年六月

原刊載於二〇〇七年十月七日
聯合報 E7 版聯合副刊

一九七三年，我到美西教書一年，把東海建築系主任的職務交給陳邁兄暫代。出國前就有台灣省政府的官員接觸我們，表示要在溪頭建一座別館，不必考慮預算。這位官員說，經國先生很喜歡溪頭台大實驗林場的環境。我出國期間，陳兄就在實驗林場最美的孟宗竹林裡靠近山谷邊建了一座「竹廬」，有人誤以為是我的設計。我回國後，救國團總部正式表示要我在杉木林區建一活動中心。當時的我對於建築仍然以白色幾何型組合為尚，心中想的是杉木林中的白色雕刻體，與洛韶山莊有些相近。我把設計意想說給他們聽，他們表示「主任」要與我談談。那是我唯一的一次進中央黨部。

3

1 溪頭青年活動中心的小木屋
2 十棟小木屋之一
3 木造木屋平面圖
4 木造餐廳入口

4

李煥先生很委婉的告訴我，在杉林中建活動中心是經國先生的意思。他喜歡純樸與自然的山林環境，最好是用原木建造的小屋。我了解他的意思，開始思考是否可以改變自己的思路，使自己成為一個風土派建築師。為此，我又去了一趟溪頭，在杉林中徘徊，感受杉木的風味。

1975

救國團溪頭活動中心—竹林、木屋、茶

遠眺木造餐廳與小木屋

在談話中他們告訴我，陳邁設計的竹廬非常用心，內、外都很精緻，也許太好了，經國先生不肯住，他要的是素樸的山野味。這個題目太難做了，用竹子搭竹棚子，只能供民間野老居住，怎能為政府領導人服務？要結合竹棚與現代舒服的生活幾乎是不可能的。我要解答的題目比較容易，用杉木的原木建屋，只是材料問題，提供建築的一般功能並無困難。而且我要設計的是青年活動中心，可以不必考慮經國先生住的問題。我只要把鋼筋水泥改用原木，把房間改為木屋分散在林中就可以了。

我們的傳統建築中沒有木屋的觀念，在林中以原木建屋，比較接近北歐及美西拓荒期的建築。我決定以圓杉做建築的外壁與屋面，創造一個開荒期的情境。在那個時候，青年的團體活動是重要的教育課程，所以我在進口處設置一個荒期的大廣場。用當地的石頭鋪地，用當地的杉木砌牆，應該可以塑造一種接近自然的氛圍了。

壹層平面圖

3

2

在活動中心興建的那一年，我時常要開車上山。當時的道路路況不佳，去一趟是很辛苦的。車子開到鹿谷已經很疲勞了，我常停在路旁的一家建成茶行休息。茶行的主人林資培先生，喜歡泡茶聊天，我就不客氣的坐下來，讓他服務、泡茶，聽他談茶經。老人茶的種種，他知道的最多，在茶藝尚未在台灣流行的年頭，這些知識是很珍貴的。所以後來我帶親友去活動中心時，常把訪問建成茶行當作一個重要的節目。大家也會買些茶帶回家，但真正愛上茶藝的卻不多。

溪頭青年活動中心建好後，很受大眾喜愛。不但學校的活動喜歡選擇這裡，一般遊客也頗有興趣，成為救國團的熱門旅遊景點。可是檢討起來，它的成功至少有一半是來自業主的啟發。如果沒有李主任轉達的原則，我就失掉了一個滿足大眾需求、了解大眾心境的機會。自此之後，我的專業的驕傲就軟化了，學著更認真的聽取業主的意見，而且把它視為正面的條

件。由於溪頭成為熱門的活動地點，後來又加建了兩項，增加容量及開會等活動空間。有趣的是，在那段時間，我在他處設計的建築，仍然是幾何型組合的現代主義作品。當時台灣建築界並不活躍，機會不多，所以《建築師》雜誌社每年設獎，給過我幾次獎，都沒有輪到溪頭活動中心。足證建築學術界對於大眾性的建築在心理上是排斥的。

自溪頭活動中心開放至今，台灣與全世界都經歷了鉅變。台灣進入富庶時代，休閒活動五花八門，遊樂區到處都是，花樣向美國看齊，以杉木林的清香味吸引遊客的時代已經過去了。由於世代交替，政

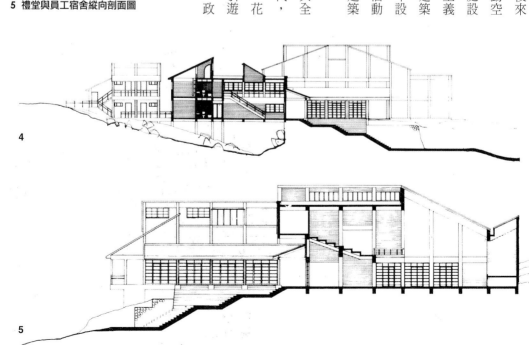

4

5

政治情況劇變，我與救國團的關係也疏遠了，所以已少了去溪頭的機會。近年來，我自公務退休，不時想到溪頭活動中心的建築與環境，不知時代變遷，這些當年受大家歡迎的木屋，情況如何了？今天的遊客還喜歡素樸的自然嗎？那些原木需要不時的維護，救國團還珍惜那些木屋嗎？在救國團青年活動很活躍的時候，溪頭的中心維護得很好，每隔幾年，圓木的外裝就檢修一次。現在還有那麼多活動，還可以找到保養的經費嗎？

時隔二十年，我對溪頭有些不認識了，隱約間還記得路旁的竹林，可是路標指出的青年活動中心，已經不是我們習慣走的路了。我心頭納悶，車子已開到一個柵門，這才知道原來救國團已有了一個專用的後門。由於進口改變，溪頭活動中心的環境基本上改變了。想當年，進到台大實驗林場只有一個正門，由台大控制，車輛大多停在門外的停車場裡。進去後，遊客大多步行前進，先看一下孟宗竹林，再經杉木林道，到大學池，在如鏡的湖面上看竹拱橋的倒影，略休息一下，向前走不多遠，就可看到林中的木屋，也就是活動中心了。

開了後門，是為活動中心經營上的方便。這樣一來，所有的大小車輛都可以直接開到中心。原有寧靜的山林氣息就大大減少了。停車場在中心的上方，很多車輛甚至可以直接停在中心的前門廣場。我們這次到達時，恰逢活動中心辦理一個大型活動，門口車水馬龍，大出我的意料之外。門口的上面，開了一家商店，不能不

令人感到一些遺憾。真的沒想到，本是一個短暫遠離塵囂的環境，竟也熱鬧起來了。這是發展的必然後果吧！

我很高興的看到，那些木屋雖然老舊了，原木上甚至生了苔，樸質的意味仍然存在。承李主任接待，讓我參觀原貌的貴賓房，也就是過去我曾住過幾次的木屋，發現室內保存的十分完好。原有的木板與起居設備，使我回想起三十年前的台灣，與救國團所提倡的以青年守則為基礎的價值觀：清潔、簡單、勤勞、儉樸的生活，恍若隔世。我與內人在陽台上坐了一會兒，品味一下杉林的清香，攝影留念離去。

活動中心的朋友們希望我知道時代變遷的真相，就帶我去一座沒有旅客居住的木屋。原來除了我參觀過的貴賓屋外，都已經裝修過了。他們找了裝修的能手，把原本是粗木板的室內，改變成高級旅館的房間，雖不豪華，卻很舒服，顯見二十一世紀的台灣青年已經沒有刻苦的必要了。

自門廳的鏡子中看到老態的自己，不自覺

的嘆了口氣。

我很高興看到我所創造的活動中心的石砌廣場仍然為學生們使用。那天的活動中心有些學生在演奏音樂，廣場邊的走廊穿行的年輕人有說有笑，使我覺得世界在改變，生活習慣在改變，可是有些人間價值是不變的。想到這裡，就很輕鬆的應邀到大餐廳裡，與老師們共同吃了一餐豐富的大鍋飯，好像回到三十年前一樣。吃過飯後我們向主人告辭，去大學池與竹廬一帶逛逛。我記得孟宗竹林的竹子十分整齊，桿子有碗口粗，這次很訝異的發現，竹林翠綠依舊，竹桿卻變細了。我實在老胡塗了，以為當年的竹林還等我來拜訪，忘記竹子也會衰老。今天我看到的翠竹，是當年竹林幾代的子孫了吧！陳邁設計的竹廬，顯然沒有很好的保養，剝掉的竹子堆了一地，破敗的形貌令人不勝感嘆！在我的印象中，只有神木還是老樣子。也許在已有數千年壽命的古木，短短的二、三十年只是一瞬間的事情吧！

自溪頭下來，決定到鹿谷的建成茶行

1 高架的交誼廳與員工宿舍（攝影／登琨艷）
2 交誼廳室內（攝影／登琨艷）
3 木造餐廳前的廣場之一
4 木造餐廳前的廣場之二
5 木造餐廳前的廣場之三

拜訪。林老闆看到我，居然還認識我，近三十年不見，有故人重逢的感覺。他趕快招呼我們同行幾人落坐，親自為我們泡茶。建成茶行一點也沒有改變，臨街仍然是那只大茶壺的標誌，經前院進屋，一切都是三十年前的老樣子，桌子的安排，牆上的照片都沒有變，好像經國先生剛來過一樣。很高興聽他談起茶藝，在二十幾年前，台灣喝功夫茶的人很少，今天已經過一段流行的日子，並傳到大陸去了。他一直強調喝茶養生的觀念，但對今天茶葉的生產全面機械化十分不滿。用手工製茶的產品幾乎被淘汰了。他又指出今天以高山茶宣傳茶的品質是錯誤的，理想的產茶高地海拔不應超過一千公尺呢！

我介紹坐在我旁邊的內人時，看出他有些驚訝。當年常來的是已過世的亡妻，我所經這三十年間，時間與空間的流轉，我所覺歷的哀愁與喜樂，他並不知道，不知覺間，一個世代已經過去了，怎能不生恍若隔世之感呢？臨走時，他堅持要送我一罐春茶。我感到很慚愧……那麼多年前他勸我

救國團溪頭活動中心──竹林、木屋、茶

溪頭青年活動中心

計畫書

1. 容納三百人之大餐廳、福利社、圖書交誼廳、辦公室、辦公人員套房、廚房、貯藏等服務空間，以及一戶大廣場。

2. 木造宿舍十幢，包括交誼廳及容納八人之團體寢室四間，每幢容納青年學生三十二人住宿。

3. 磚造宿舍一幢，包括交誼廳二間，容納八人之團體寢室十四間，家庭型客房兩間，另有司機、車掌、客房及大型洗衣間，可容納多至一百三十人住宿之用。

解決方法

1. 餐廳／由於坡地係自南向北下降，故將建築物面北安置，前方為鋪石板之大廣場以容納團體聚集和活動；建築物進門中央為使用頻繁之福利社，東翼為管理部門及交誼廳，西翼為大餐廳，內附夾層，為全幢最高部份。木造結構及外型在於嘗試與四週林木之特色配合，並與

2. 木造宿舍／為配合救國團定期舉辦之青年活動，每幢小木屋均為一具彈性使用之單元，以四間團體寢室圍繞一中央客廳而成。客廳向北挑出展望陽臺。外觀及細部均與餐廳類似。

3. 磚造宿舍／係針對員工住宿而設計。上、下層使用不同之進口，上層自南進入，經庭院進入公共走廊，可通至各寢室及交誼廳，為一般員工住宿用。下層自北進入，為較高級之行政人員及司機、車掌住宿用。下層後方並設置大型洗衣間以清洗全區員工及學員之衣物被服。此幢建築完工後，暫時改為遊客宿用。（一九八三年九月《建築師》雜誌第一〇五期）

當地原有之數幢渡假木屋相呼應。

以茶養生，我每次都點頭答應，甚至茶壺也買過幾隻，卻一直沒有沉下心來，養成喝茶的好習慣。與林老闆告別，我又下定決心喝茶，可是連我自己都懷疑我會不會信守承諾。（圖片／漢光建築師事務所提供）

PROJECT DATA

建築師──漢光建築師事務所／漢寶德

參與人員──餐廳及木造宿舍／陳奕鈞、朱景弘
磚造宿舍／登琨艷、吳奕源

顧問──結構／漢寅德
水電／黃顯隆

營造廠──餐廳及木造宿舍／利華營造廠
磚造宿舍／茂順工程公司。

業主──中國青年反共救國團

基地──溪頭大學池西南約兩百公尺之坡地，以平均百分之十二之坡度自南向北逐漸下降，共佔地約五、六公頃。全區為以柳杉、扁柏為主之針葉林區，樹木高度約八至十公尺。

結構系統──
1.餐廳／木作柱樑結構。
2.木造宿舍／木作柱樑結構。
3.磚造宿舍／RC柱樑結構

主要建材──
1.餐廳／外牆為半圓杉木橫排釘成，內牆橫釘企口板，戶內公共空間地坪為紅鋼磚及機製磨石子地磚，其餘為塑膠地磚，戶外廣場地坪鋪大塊石板。屋頂釘半圓杉木條。木製門窗。鐵杉木製家具。
2.木造宿舍／牆面、屋頂、門窗、家具均與餐廳同，室內地坪鋪木具。

面積──
基地面積 55,740 M²
1.餐廳建築面積925M²，總樓地板面積1,060 M²。
2.木造宿舍（每幢）建築面積170M²
3.磚造宿舍建築面積530M²，總樓地板面積800M²

層數──
1.餐廳一層（內附夾層）
2.木造宿舍一層
3.磚造宿舍地上二層（臥鋪有夾層），地下一層。

造價──
1.餐廳及十幢木造宿舍，約新臺幣一千五百萬元（包括家具）。
2.磚造宿舍，約新臺幣四百五十萬元
3.公共設施，約新臺幣一千三百萬元

完工日期──
1.餐廳及木造宿舍一九七五年四月
2.磚造宿舍一九七八年一月

3.磚造宿舍／上層外牆砌清水紅磚，下層外牆砌磚後以白水泥粉光，內牆主要刷PVC漆，部分用衫木企口板，地坪鋪窯變磚，屋頂釘半圓衫木條地板。

救國團
天祥青年活動中心

原刊載於一九八○年二月號
《建築師雜誌》第五十三期

計劃書

青年學生旅館部份客房二十九間，可容納二百四十人；一般套房部份客房二十九間，可容納八十六人，多用途活動大廳、小型交誼廳、餐廳、會議室、辦公室，其它服務空間及戶外廣場。

基地

位於東西橫貫公路東端。基地之東、北兩面均為急遽下降之山崖直落溪谷，而對面北岸山嶺則升起之更高處成為此山莊背面極佳之屏障，主要接近路線來自東南方蜿蜒而上之道路。

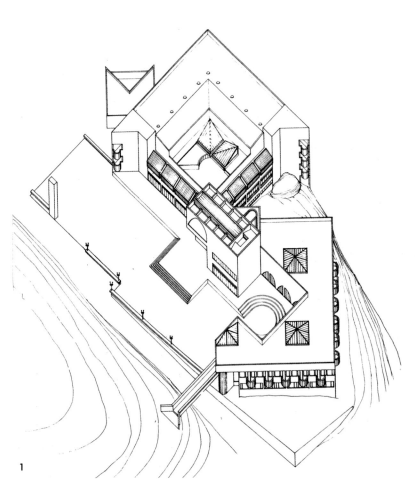

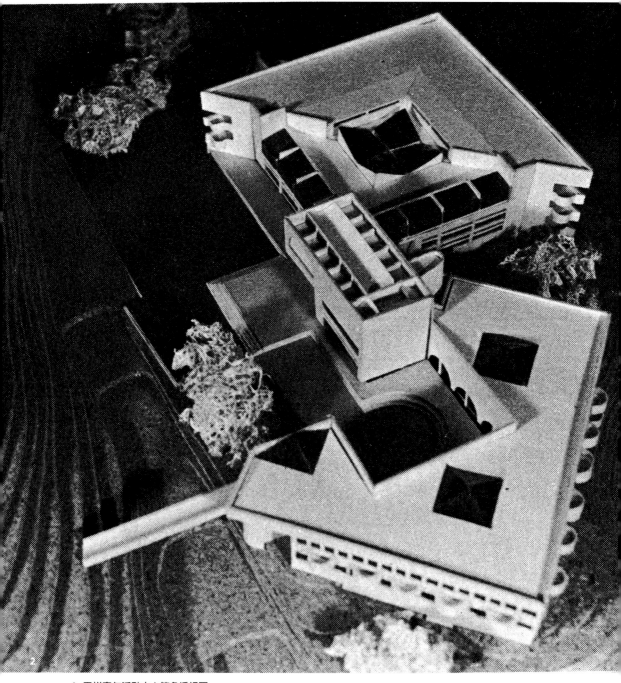

1 天祥青年活動中心等角透視圖
2 天祥青年活動中心模型

設計構想

整體配置分為 A、B 兩幢建築，面南背北。

A 幢建築以青年學生活動為主，包括兩層團體客房及一開敞之多用途活動大廳，以及可客納三百二十人之餐廳，其廚房呈 45° 抽離於外。

B 幢建築以一般旅客之渡假休憩為主，包括三層二、四人之套房，屋頂採光之小型交誼廳三間，以及半圍繞之戶外中庭。兩幢建築以 45° 方向相接，該接合部份之一至三樓分別為主要進口門廳，辦公室及會議廳。

南面開闊之面前廣場及停車坪，北面則以極高之牆柱出挑於山崖之上。

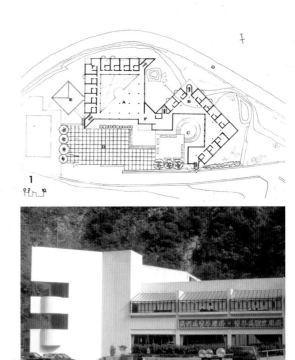

1

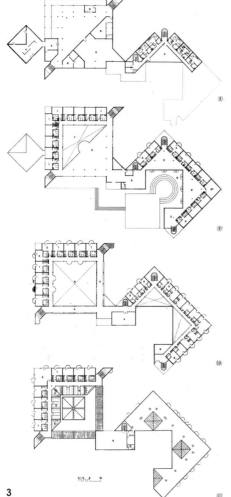

2

1 配置圖
2 A棟學員宿舍
3 各層平面圖

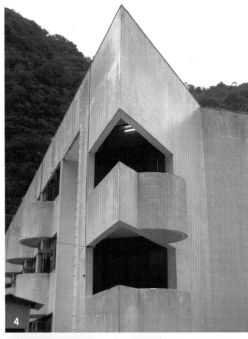

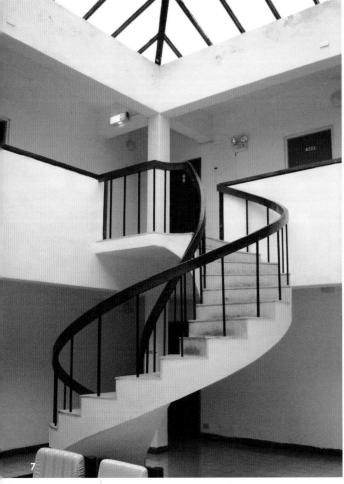

4 學員宿舍西南角的樓梯
5 學員宿舍立面
6 B棟旅客客房前的中庭
7 B棟交誼室內的迴旋梯

1　A棟交誼廳
2　A棟交誼廳俯視
3　A棟交誼廳一隅
4　A棟二樓西側廊道
5　A棟二樓南側遊廊
6　B棟北端

PROJECT DATA ·················

建築師——漢光建築師事務所／漢寶德

　　　　　　參與人員／登琨艷、吳國源、張玫玫

顧問——結構／漢寅德

營造廠——大堯營造廠

　　　　　水電／慶興水電公司

業主——中國青年反共救國團

結構系統——RC柱樑結構，屋頂天窗為鋼架構。

主要建材——外牆砌磚，水泥粉刷後貼白色馬賽

　　　　　克，內牆表面塗Sika漆；戶外廣場

　　　　　為洗石子水泥板，平臺貼貝殼化石

　　　　　大理石，室內地坪為窯變磚義大利

　　　　　地磚，發色鋁門窗。

層數——地上三層，地下一層（主要部

　　　　　份）。

造價——新臺幣36,000,000.00元

基地面積——6,200M²

建築面積——1,540M²

樓板面積——4,720M²

設計期間——一九七六年二月至一九七六年十二

　　　　　月

完工日期——一九七八年底

施工期間——一九七七年初至一九七八年底

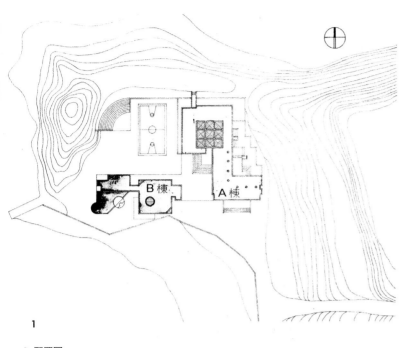

1 配置圖
2 平面圖與南向立面圖

救國團澎湖 金龍洞青年活動中心

原刊載於一九八〇年十一月號
《建築師雜誌》第七十一期

基地

本基地是一伸出海面的小半島，俗稱金龍頭，距離馬公市區約一公里，珊瑚黃土丘三面環繞，正面向馬公港灣，進出港灣的船隻皆需經過半島前方，氣候異常，秋冬兩季東北季候風強勁，島上草木枯萎，僅剩一些在高坡護衛下的矮樹，春夏兩季低矮抗風的木麻黃、銀合歡方萌發新枝，呈現活潑生動之景象。

設計構想

為了防禦強烈東北季候風的吹襲，形成較多避風的活動空間，故基地規劃做成一簇向丘陵坡面的圍護，造成一開闊而避風的室外活動廣場，與一分割成數組小單

三層平面圖

一層平面圖

南向立面圖

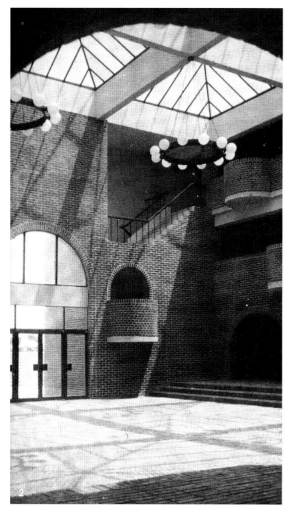

1 等角透視圖
2 交誼廳
3 剖面圖
4 B棟西立面

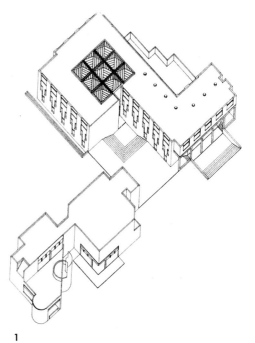

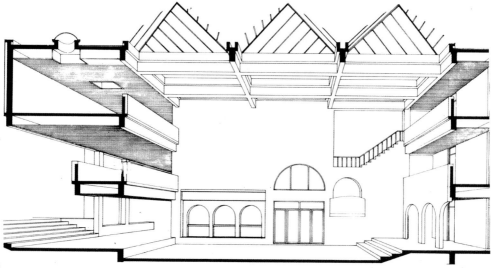

4

元的內院，及一採用天光的半室內交誼空間，以供救國團分組活動之用，而三組避風活動空間又互相貫連，以形成空間之連續感，且可使各種活動得以在不同風速吹襲下進行。

除了面向海灣的一樓餐廳為了觀海需要而做較大的開口外，其他週圍為避免強風吹襲皆採用較小的開口，使建築形成類似傳統澎湖民間建築的堡壘式樣，造型求平實而多變化，建築材料也選用較為粗壯的清水磚砌，後應業主要求，牆面部份改貼面磚，使能與基地勁拔的風貌相呼應，除此之外，在造型上考慮自海面船隻上所見之喜歡，使予人以海上堡壘之印象。

1 1979年的活動中心
2 2012年的活動中心
3 活動中心一隅

1

PROJECT DATA

建築師——漢寶德、黃斌

參與人員——登琨艷、宋宏濤、楊輝南、林束鋒、翁錫鵬

顧問——結構／程建明、許崇堯、楊輝南、漢寅德
設備／歐敏男（偉漢工程顧問公司）

室內／漢光建築師事務所

營造廠——水電／慶興水電工程公司

土木／茂順營造廠

業主——中國青年反共救國團

座落地點——澎湖馬公鎮金龍頭

容納人數——住宿－八人學生寢室二六六人／二人接待室十六人／員工宿舍二十三人

辦公室十八人／餐廳三五〇人／集會室三五〇人／會議室六〇人

交誼廳三〇〇人

主要建材——外牆／克硬化面磚，清水泥斬石子。內牆／漆得利漆。

室內地坪鋪王冠小口富變磚，內庭及廣場鋪清水紅磚，圍牆砌清水紅磚。

設備系統——中央冷氣系統

結構系統——RC柱樑及格子樑系統構造

基地面積——25,321M²

建築面積——1,921M²

樓地板面積——4,436.20M²

層數——A棟三層／B棟二層

高度——地下一M／地上8.25M

造價——新臺幣45,000,000元

設計時間——一九七八年三月至一九七八年十一月

施工時間——一九七九年二月至一九八〇年八月

原刊載於一九八一年八月
《建築師雜誌》第八十期

設計條件

業主是位年輕醫生，獨立經營醫院，要求醫院與住宅合在一起，家庭生活希望能分開而又能容易照顧院務，基地狹小而要求五臟俱全，土地使用希望能發揮每一分寸之最完全效益。

設計構想

街面狹小，縱身深長的都市土地分割是台灣都市土地的一大特點，尤其在小鄉市鎮的土地擁有者，更有一種不願與鄰地共同計劃開發的意願，更加深這類基地在建築設計上的困難，本基地完全具備這類基地的特點。

二層平面圖

四層平面層

一層平面圖

三層平面圖

2

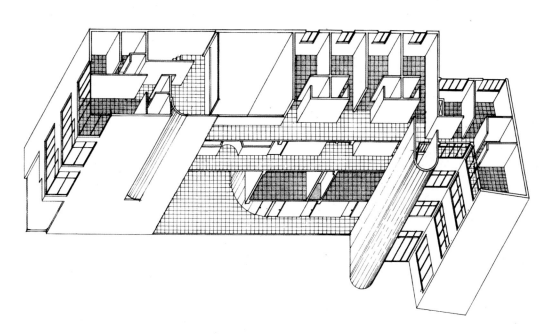

3

1 花蓮鍾外科南立面
2 鍾外科各層平面圖
3 等角透視圖

在這些限制與業主對空間使用的要求
下，本設計對機能關係的基本構想採用了
類似台灣傳統市街，如現存鹿港、台北迪
化街等建築的平面空間安排，而在造型結
構則係採現代建築的構造方式，亦即冀望
以現代建築的築造力表現即將失去的傳統
市街建築的空間形式，及類似吹拔、架空
過廊、天井、後花園等趣味性空間，這樣
的平面安排正能夠解決在這類基地不能處
理的一些通風及採光上的難題，更而獲致
都市鬧區不易織造的寧靜空間，在土地效
益上獲得設計上的極限。

1　一樓候診室仰視
2　西側二樓架空過廊
3　自二樓西側北望中庭

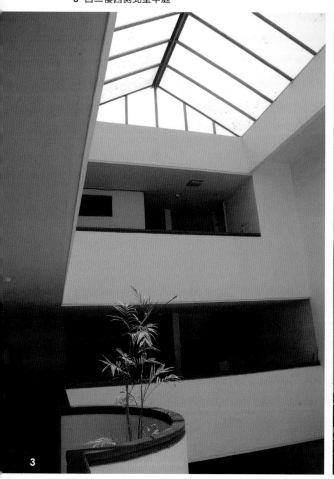

3

2

2

1 中庭仰視
2 採光充沛的中庭

PROJECT DATA ·············

建築師——建築師／漢寶德
　　　　　參與人員／登琨艷
　　　　　漢光建築師事務所

顧問——結構／漢寅德
　　　　設備／歐敏男

營造廠——花蓮振豐營造廠

業主——花蓮鍾外科

座落地——花蓮市南京街

基地——這是座落於花蓮市中心街寬八公尺
的南京街，基地正面寬七‧五公
尺，縱深四十二公尺的長條形基
地，附近有百貨公司夜市街、電影
院、商店，是花蓮市最熱鬧的市集
中心。

主要建材——外牆貼白色小馬賽克及白水泥洗白
石子，內牆漆乳白色得利漆，地坪
鋪小口窯變磚。

結構系統——RC承重牆及柱樑混合結構

建築面積——248.75M²

基地面積——騎樓20.75M²，其他340.25M²

樓板面積——1,200.4M²

樓層高度——地下室一層，地面四層

造價——新台幣7,450,000元

設計時間——一九七八年三月至一九七八年五月

施工時間——一九七八年七月至一九八○年三月

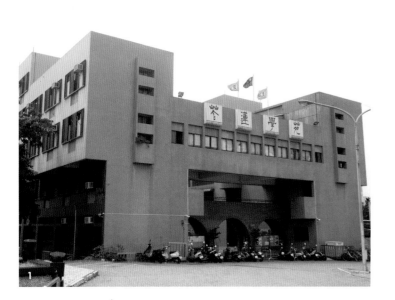

1983

救國團
花蓮學苑

原刊載於一九八三年三月號
《建築師雜誌》第九十九期

1983

救國團花蓮學苑

3

地下層平面圖

3F

2F

1F

4

剖面圖

1 花蓮學苑
2 花蓮學苑等角透視圖
3 各層平面圖
4 剖面圖

基地環境

基地為原有花蓮縣政府的文教用地，位於花蓮市區花崗山高地的最高點，四周均為公用土地，經由隔地緊鄰的公園路通往花蓮市中心市區。進口處即為縣立體育場與原有救國團團委會的公共廣場，左側緊鄰體育場，高度二樓以上經過體育場即可越視遼闊的花蓮港，右側隔著縣立體育場的游泳池（計劃交由團委會代為經營管理）；背面為花崗國中校地，該隔鄰校地在本工程計劃之前，經查與其原本計劃為學校用地，惟本工程開工後，學校當局為未經協調而改變計劃，並建造了體積龐大的集會堂，嚴重影響沿街環境景觀。

中庭廣場

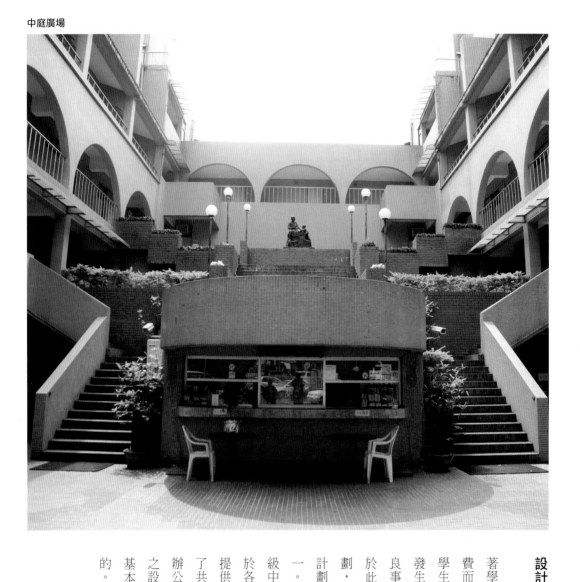

設計內容

負發他鄉學子的寄宿問題，一直困擾著學生與家長，學校與社會。學校限於經費而無法解決全部學生的居宿，往往任由學生在校外附近個別尋求解決。惟此經常發生影響學生生活、精神，甚而前途的不良事件，進而影響學校與教育聲譽。有鑑於此，省府教育廳與救國團提出聯合計劃，在各城市共同出資興建學生宿舍，本計劃名為花蓮學苑的學生宿舍就是其中之一。本計劃在平常是為供做花蓮市區各高級中學之校外寄宿男生的住宿問題，並可於各寒暑假辦理育樂活動之用，平常尚且提供教學及市區青年活動的功能。因此除了共有四百個住宿的寢室之外，尚設其他辦公、教學、會議、交誼、集會、餐飲等之設施，後來並增設十六個接待床位，在基本功能上與其他各縣市的學苑是相似的。

設計構想

1. 配置與造型：基地面寬三十五公尺縱深四十七公尺，這段大小的基地用來做為四百個學生的住宿及各類活動是嫌不夠的，惟其隔鄰條件佔了文教公共設施的地利，於邊緣環境景觀、通風採光等方面有較好的條件。因此在建築平面配置上，遂於此有限的基地上盡量將住宿單元的實體四週外緣擴張，而將活動的虛體留置於中央，形成外實中虛的四合院落。在造型的考慮，因原有團委會高僅二層，其基地高出本計劃半層，為避免欺壓的感覺，故本設計之型體變化盡量遷就團委會之量感，而於正面定為三層逐漸往後增高，後來增設的接待室則退後為第五層，三層以上的向外出挑，除了考慮中庭高度與寬度之比例外，也為顧及沿街景觀，使巨大的型體不至於對低矮的花蓮市區街面對建築造成壓力。

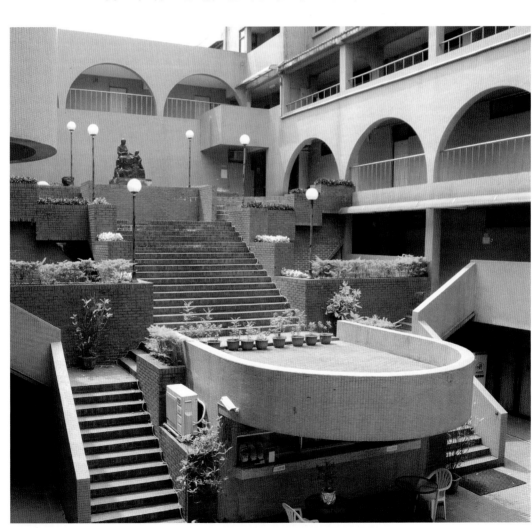

中庭的戶外大樓梯

戶外大樓梯亦可作為活動交誼之用

在建築物的座向考慮，也為了住宿寢室的南北採光需求，與同時可自寢室分別眺望南面聳然壯觀的山脈與遼闊的花蓮海面視野。

2.內庭與樓梯：四週建築實體所包圍的十四公尺寬二十八公尺深的內庭虛體空間，我們計劃了一個大型樓梯，此一戶外大樓梯建造的理由為：

①希望藉此大樓梯登高踏步的前移，得以減少內庭進深的感覺，並使地面提高以迎接較多的陽光。

②由於樓梯的上昇，分割了原本單純平面的中庭，提昇了綠地的水平面，希望使得較高的四、五層有比較接近地面的感覺。

③藉此戶外大樓梯花木的相連，減少爬樓梯之感覺，並結合戶外活動於一體，使原本可能成為單調而靜態的內庭成為活潑而動態的戶外廣場。

④此一大樓梯可作為戶外活動的舞台或供交誼集會活動之用，並由於進出動

⑤大樓梯即為交誼活動室之屋頂，因此創造天花板多變化的室內空間。計劃中的大天窗將更可增加內庭與大樓內部的動線，也考慮雨天及大樓梯供做集會活動時的內部垂直上下。在法規原則下，於左右兩側各設置一樓梯，並藉此樓梯的安排而分開寢室與浴廁之關係，以免浴廁的使用與臭氣影響寢室。

3.語彙與色彩：建築外圍造型語彙，除了希望向都市環境標示本建築之內部機能與個性外，過了廣場進入內庭，我們採取多面貌的建築語彙，諸如圓拱門的柱廊、覆蓋小紅瓦的斜瓦頂、斜出的玻璃天窗，簡單的鐵欄杆，凸出的陽台及花台，甚至封閉的牆面，以及五樓接待室為阻隔底下學生寢室而設的鋁窗等等，除了希望豐富並區別各層寢室的不同外貌外，更希望藉此安排能消除一直被認

線的改變，希望能增加寄宿學生相互間的交誼。

1

1　以圓拱柱廊與覆瓦斜頂豐富空間
2　自三樓樓梯廣場外望

為單調的學生宿舍走廊及開口語彙之常見意象，但在多變化中，我們盡可能使其和諧與統一，建築色彩方面也大致考慮此設計思考的出發點，如兩側外牆上方與下方，退縮面與凸出面，正面與側面之色調不一但求協調的色面，也希望藉以表達本建築內容的多面性，並進而解決其龐大體積對週圍都市景觀的壓力，室內用色方面，使用明亮、對比、活潑的色面，亦希望能表達青年學生的活潑朝氣與各別個性的傳達。

❷

PROJECT DATA ..

建築師────漢光建築師事務所

　　　　　建築師／漢寶德、漢寅德

　　　　　參與人員／登琨艷、林森泰、陳正
　　　　　魁、王增榮、鄧應祥、陳美惠、
　　　　　胡德偉、陳益宇、林逢霖、

顧問────結構／漢光建築師事務所

　　　　　電氣／偉漢電機事務所

　　　　　給排水／偉漢電機事務所

　　　　　室內／漢光建築師事務所

營造廠────玉輝營造廠／謝培仁

業主────仟航水電工程公司

　　　　　中國青年反共救國團

　　　　　省政府教育廳

座落地點────花蓮縣政府

　　　　　花蓮市公園路

結構系統────RC柱樑及剪力牆

主要建材────外牆／立豐馬賽克

　　　　　內牆／得利漆

　　　　　地坪／方型窯變磚、貝殼化石、克

　　　　　硬化磚

基地面積────1,735.38M²

建築面積────1,035.03M²

樓板面積────4,263.00M²

層數高度────層數／地面五層、地下一層

　　　　　高度／17.90M

造價────新台幣42,000,000元

設計時間────民國六十八年十二月至六十九年二
　　　　　月

施工時間────民國六十九年六月至七十二年一月

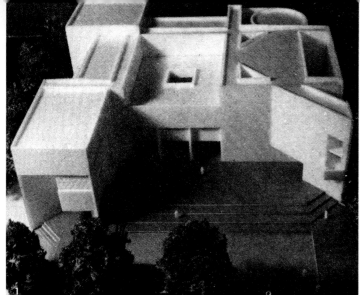

基地

彰化縣政府原擬五處可做為興建文化中心的建築用地,一為原有忠烈祠基地,過於嫌小不敷使用,其他三處皆偏離市中心,交通不便,不利民眾活動。後經我們建議選定八卦山下縣府行政機關用地,附近有中山堂、孔廟、救國團、縣議會及縣政府等公眾機關建築,交通便利,一般市區市民,可以步行來往,增加平常活動與休閒使用率。基地正面面臨廿公尺縱貫公路,左邊是通往八卦山進口之牌坊,左邊隔臨中山堂,背面靠近八卦山山腳下。

基地佔地一五二八坪,建蔽率要求百分之五十,計劃興建五層樓,主要空間包

3

1 彰化文化中心模型之一
2 彰化文化中心模型之二
3 1983年的彰化文化中心

括圖書館、陳列室、演講廳及畫廊與其他應有附屬空間與設施。

設計原則

彰化文化中心是根據下面三個原則設計──

第一：文化中心必須為群眾活動而設計，它要便利群眾使用，使群眾易於接近並參與，並提供各種活動空間。

第二：文化中心必須結合傳統的美感與現代的造型，它要使用現代建築技術，表達前瞻性的精神，要傳達我國固有的雍容氣度與精緻的美感。

第三：文化中心是一座現代的公共建築，必須在經濟的原則之外，合乎公共建築的功能與效率。

根據第一個原則，感謝縣政府採納我們的意見，把原先決定的邊緣的座落基地，改到目前的位置，因此使彰化文化中心在各縣市文化中心裏，座落最為適當，可以預期縣民很積極的使用與參與。為了加強建築的群眾性，在有限的面積中，面對

道路留下了相當寬暢的廣場，並保留了原有的樹木，使群眾戶外的活動可以進行。預期可容納靜態的聊天等活動，動態的戶外民俗表演等。室內空間的穿透，使來到中心的民眾得到最多接觸各項活動的機會。並在四樓設一戶外庭園，以便少數好靜的民眾可散步與沉思。

根據第二項原則，努力達到「建築就是文化」的目標，使來到中心的民眾感受到環境的陶冶。我們掌握了現代造型與中國傳統建築中的共通點：面的美感，用傳統的材料與花紋，結合了兩種精神。在現代造型的簡單明快的線與面相配合的原則下，使用門窗、欄杆等裝飾紋樣，加強了傳統的趣味。在演講廳中，我們使用了傳統的色彩，以求把中國人的色感繼續保留在廣大民眾的感覺裏。中和、莊重的比例是中國人文化精神的主要內涵，我們在廣場、大廳、屋頂庭園上，努力達到此目標，不事粉飾，專注於胸襟與氣度的塑造。我們盡可能重視中國院落的圍護之

四層平面圖

二層平面圖

2 三層平面圖

一層平面圖

3

1 2009年的彰化文化中心
2 一樓至四樓平面圖
3 等角透視圖

美。大廳地面的花樣反映傳統的雍容、富貴、祥和的氣氛。

根據第三個原則，我們努力節省經費，使用現代的計劃與工程技術，達到最高的功能。諸如動線的安排，人、車的出入，都以精簡與效率為尚。如集中書庫於一角，使每層面積控制在便於管理的範圍內且便於分期發展即為一例。整座建築的主要動線呈 U 字形，仍遵循中國三合院的組合原則。我們的目標是使本建築成為全省最經濟，最高度使用的文化中心。

1 2012年的彰化文化中心
2 一樓大廳俯視
3 具有傳統趣味的廊道
4 室內樓梯一隅
5 文化中心的東南角

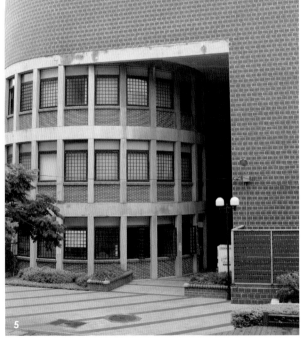

6 文化中心的西北隅
7 立面採傳統建築斗子砌方式
8 以傳統的花紋表現面的美感

7

6

8

PROJECT DATA

建築師──漢光建築師事務所／漢寶德、漢寅
　　　　德

顧問──結構／漢光建築師事務所
　　　　電氣／偉漢工程顧問公司、台華電
　　　　機技師事務所
　　　　給排水／偉漢工程顧問公司、台華
　　　　電機技師事務所

營造廠──建築／全成營造股份有限公司
　　　　水電／草屯電器水管有限公司
　　　　空調／尚新工程有限公司

業主──彰化縣政府

座落地──彰化市中山路

結構系統──RC柱樑及剪力牆

主要建材──外牆／傳統尺磚斗砌貼法
　　　　內牆／台度貼傳統尺磚斗砌貼法，
　　　　以上為水泥漆，地坪白水泥磨石
　　　　子。

層數高度──層數／地下一層地上四層（書庫六
　　　　高度／17.8M

總樓地板──9,923.03M²

建築面積──2,211.75M²

基地面積──5,047.21M²

造價──新台幣85,000,000元

設計時間──一九八〇年四月至一九八一年四月

施工時間──一九八一年八月至一九八三年九月

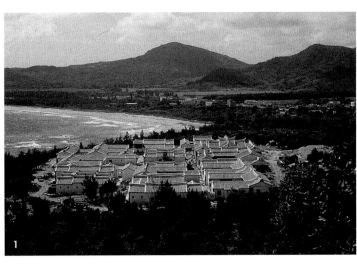

1

原刊載於一九八五年六月

《建築師雜誌》第一二六期

業主要求

座落於南臺灣墾丁風景區，青蛙石地帶的青年活動中心，說明中國青年反共救國團在青年活動的策劃與推動上感受到文化傳承的重要性。在我國快速成長的臺灣地區，現代化形成的文化的失落，已經是舉國上下矚目的問題，救國團決定將墾丁青年活動中心以中國傳統的空間表現出來，並發揚我國固有的文化精華。

空間內容

主要提供四百人之住宿、餐飲、集合、講習等活動之用，詳細內容與各建築之使用分別簡述如下：

(1) 住宿、交誼：有三合院六棟，四合院二棟，三進院一棟，可提供四百人住宿與交誼場所，並附設管理員宿舍。

(2) 招待所：招待所可提供二人房十間計二十人之住宿及會客。

(3) 書院：提供五十八人會議室一間，四十人教室四間，閱覽室一間，陳列室一間。

(4) 禮堂與辦公室：可容納四百人集會用之禮堂一間，並設二十人辦公、會議之空間。

(5) 餐廳：提供四百人之餐飲及服務空間，另設二十個服務人員住宿之空間。

(6) 機械房：為所有機電、空調、熱水之供應中樞，並設三個技術人員之住宿。

(7) 門房：為詢問、連絡與交通管理之部門，並設四個全區管理員之住宿。

村落式的配置

在中國傳統的活動空間的大原則下，我們考慮了當地自然環境與傳統民居的背景，決定採取閩南式村落為原型。墾丁地區的海岸怪石嶙峋，多海風與落山風，無豐美於中的原則。

尺的管理條例，建築物不但低矮，而且採取海岸走向，隱蔽於高地之後，避免引人注目，建築與空間之衝擊力只有進入村落後，才感受到尊重中國傳統之含蓄其外、

高大樹木，全年天氣炎熱，多海風與落山風，無之中，且可減少自然環境之衝擊，避免強風與烈日之害。這樣的決定可以減少土地開發的面積，保存青蛙石地區自然景觀與生態環境的完整，而能滿足預期中相當忙碌的青年活動需要。為了不影響到青蛙石本身的景觀，並符合觀光局不可超過八公矮，布局宜緊湊，使充分融合於海岸景觀

建築的配置，以廣場為綱領，設計的原則為現代功能與傳統村落的結構相配合，傳統村落的廣場多為廟埕，乃用為大眾集合之集會堂與餐廳之廣場，並供青年集體活動之用。巷道則由居住單元所形成並予以轉折、起伏，使有自然變化的趣味。在配置中，一條主要巷道，指向青蛙石，以連接建築空間與外界景觀的特色。

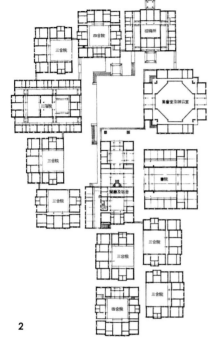

2

配置圖

3

集會堂及辦公室剖面圖

次要的狹窄的巷道，均以面海為原則，以受海風，並提供通往海面之步道。四周的環境希望保存原有的熱帶林的風貌。青蛙石一帶之原始林已遭破壞，如能有計劃地予以恢復，則其濃密、虬枝、大葉之特點，與閩南式建築形式相配合，必能得到加倍之效果。

閩南式的建築

建築物之設計以完全遵從閩南傳統建築手法為原則。設計之作業在於將現代之功能適切的納入傳統建築之中，對於接納傳統建築採取了三種不同的方式：

(一)完全根據藍本以恢復傳統之空間。第一類為貴賓招待所，乃選取板橋林宅中已毀之「弼益館」為藍本而建造，該館為清代小型建築中甚為精緻優雅的典型，予以恢復，恰可合乎招待所之目的及意義。

(二)以傳統之格局為依據，適應現代之需要而略加修改。引以傳統之表現

手法重新組合，以適應現代之需要。第二類之數量較大，主要為居住單元，墾丁青年活動中心以住宿建築為主，採用傳統三合院、四合院、三進院等予以調整，傳統建築為一家之生活空間，其建築之空間象徵了中國家庭的組織與倫理關係，把它用來做為青年寄宿之用，內部的功能自然要略勉強些，但卻藉此機會，讓青年了解傳統倫理之觀念與其象徵。設計者選用三種形式住宅的目的，一方面為使村落之組合富於變化，同時可適應青年組隊的各種規模。

會議室與教室部份則根據傳統書院加以調整而設計，亦應屬於第二類。會議室即傳統朱子堂或講堂的部份，兩廂規劃為小型教室、閱覽室，供講習之用。

(三)第三類為禮堂與餐廳。這兩座建築為青年活動的中心，佔有重要地位，但卻無原型可循，各選用一種

集合堂屋宇的燕尾

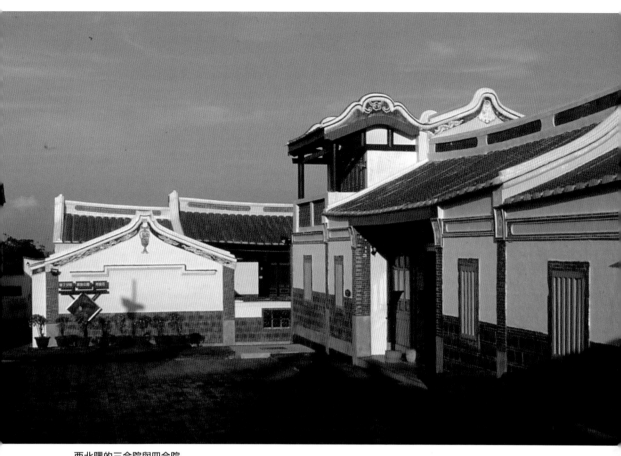

西北隅的三合院與四合院

空間來象徵其意義。禮堂乃選用八卦藻井（以鹿港龍山寺中之藻井為藍本）所形成之穹窿空間為主體所推演而成，餐廳則選用夾層上下流動空間為主體，所推演而成，這兩座建築，由於功能較複雜，所創空間富於變化，與以上兩類形成對比。

架構、外觀與色彩

建築的結構體與外型之間只具有部份的相關性，由於中國傳統建築為一種象徵的建築，其構造與外觀之間本沒有必然的關係，所以本設計亦採同樣的態度。在構想建築空間與結構時，設計者乃以中國傳統建築的架構為根據，只在必要時改用現代的材料，所以表露出的木架構有些是有力學意義的，有些則是裝飾，沒有力求合乎現代建築的原則。

因為建築給予人們的感受是空間、形式與表材，所以在這三方面力求合於傳統。由於經費的限制，並沒有完全做

到閩南傳統建築上等住宅的富麗，但在簡樸中表現高雅，在方正中表現活潑，均不脫傳統之軌轍。屋脊均用曲線，馬背、燕尾均有收頭。

中國建築是色彩的建築，金門與臺灣的建築多以黑藍為底，以紅、金抽條，以顯現高貴大方。近世以來本省建築室內時有使用紅綠等強烈色彩者，甚有富麗感，此等均為本設計色彩系統之依據，至於脊飾與木刻等彩繪則責成彩匠，以其習用之手法為之，以保留民俗藝術之風味。

1 四合院建築圖
2 三合院住宿棟
3 自集合堂望向三落院

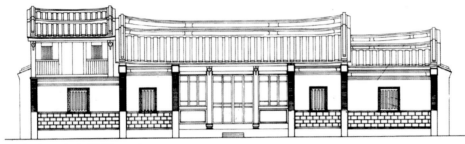

四合院正向立面圖

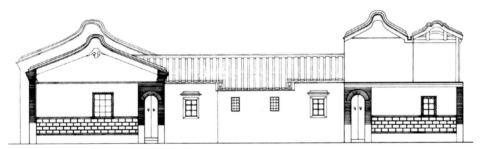

四合院左側立面圖

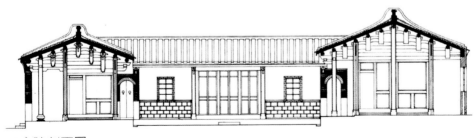

四合院剖面圖

1

3

2

PROJECT DATA

建築師──漢光建築師事務所／漢寶德、漢寅
德
參與人員／登琨艷、楊炳章、陳進
田、楊子昌、王增榮、賴志克、陳
美溏、陳正魁、鄧應祥、陳益宗、
馬曉悌

顧問──結構／漢光建築師事務所
電氣／台華電機事務所、偉漢電機
事務所
給排水／台華電機事務所、偉漢電
機事務所
空調／大弘工業技師事務所

營造廠──榮民工程處、慶仁營造廠

業主──中國青年反共救國團

座落地──屏東縣恆春鎮墾丁公園青蛙石風景
區

基地面積──240,513M²

樓板面積──1.三合院：每棟306.36M²，六棟計
1,836.16M²
2.四合院：每棟444.12M²，二棟計
888.24M²

3.三進院：592.42M²
4.招待所：376.19M²
5.書院：536.62M²
6.餐廳：1,041.20M²
7.禮堂與辦公室：902.92M²
8.機械房：324.00M²
9.門房：83.38 M²
10.司令台：27.04 M²
11.滾浦間：16.00 M²
共計：6,624.17M²

建築面積──6,029.50 M²
建蔽率──3.05 ％
樓層高度──一或二層，脊高五至九公尺
設計時間──一九七九年十二月至一九八〇年五
月
施工時間──一九八一年二月至一九八三年六月

232／233

1

救國團澎湖
觀音亭青年活動中心

1984

設計要求

業主對本活動中心的設計內容需求大致與其所附屬的其他活動中心和學苑的機能一樣，除了團委會的辦公管理空間外，設有一百六十個床位的四至六人的住宿房間，與十一間二人接待室，及供其活動用的友誼、討論、會議室和禮堂、餐廳等公共空間，其詳細內容在各樓層的分配如下：

一層／餐廳、廚房、洗衣房、貯藏室、被服室、廚師宿舍、鍋爐間、運動器材室。

二層／集會堂、會議室、服務員宿舍、空調、電機室、修護室。

1 連接路面與基地高點的天橋
2 澎湖觀音亭青年活動中心正立面

設計構想

(一)新建青年活動中心之地址，位於廣潤之海岸原有運動場之一角，四周無高地，無樹木，遠望水面，及對面島嶼，一片平垠，毫無遮攔，風季中，海水如細雨挾風力而來，面對西北方（古人稱乾方），抗強風，迎落日，有肅殺、剛烈之氣，此一點較金龍頭原有活動中心所在地的環境，更能表達出澎湖的剛健、

三層／辦公室、交誼廳、會客室、總幹事室、服務台、供應部、升旗台、值夜室、門廳。

四層／四人房、交誼室。

五層／二人接待室、交誼室、特別接待室。

堅毅的氣質。

(二)為表達這種特有氣質，及解決大環境上的幾個問題，我們覺得一般把建築融於環境的辦法是不適當的。澎湖多風，又少高坡為屏障，所以即使民家住宅也反應出抗拒自然力的需要，緊緊的把自己裹在圍牆中，像一座座小小的古堡，因此我們為結合實際的需要，表達出前線的精神，決定以堡壘的觀念來為活動中心造型。

(三)堡壘內收而高聳，更可解決下列問題：

(1)基地自路面向下低八公尺半近三層，如依基地中心設計辦法，地面上看不到建築或僅看到低矮的一線，由於堡壘造型細而高，我們仍可在地面上看到二至三層的高度，由於向內收緊，可自然避免了建築物太靠近擋土牆造成採光的問題。

(2)澎湖之季風強烈，在西北海岸尤甚。若展開建築空間，形成風口或風洞，使公共活動受阻，堡壘式則於漫長的冬日風季提供一景觀良好的戶外活動院落，於氣候良好的夏日，則讓青年

1 青年活動中心背立面
2 角隅處的住宿房特別出挑，使得造型更富變化
3 黑色的玄武石塊與白色的牆面形成對比，彰顯地方性

2

1

平面配置與機能

功能方面，地面與中心廣場一橋相連，地面以下為公眾空間，諸如餐廳與禮堂，其屋頂則為廣場之地面，地面上為居住處與交誼室等，設計上盡量表達古堡建築之趣味。平面是三合院式，開口於前，以迎夕陽，唯為阻隔強風，設拱牆，平日提供為自然風景之框架，風季則以木板實之，形成擋風牆。

(3) 面臨西北方之海岸，最壯觀之景緻為落日，如何掌握夕陽西下時景緻之特點，予以戲劇化是很重要的考慮。同時自海岸或海上回觀，建築物浴於金色的夕陽中的景緻也為我們重視。堡壘式的造型可以達到雙重目的，我們希望它能特然矗立，為先民開發澎湖一千年的歷史作證。

奔於海岸，與自然融為一體。

材料與造型細節

為反映地方色彩，重視鄉土意識，在造型的細節上與材料上，儘量應合澎湖地方的傳統，並造成富於變化的外貌，堡壘建築是一種結合了威武剛健與浪漫氣質的建築，除了象徵英勇奮鬥外，亦多入詩入畫，在細節上我們希望做到有詩情畫意。

為了抵抗強烈海風侵襲，我們仍以鋼筋混凝土及剪刀牆為建築物之結構體，並以當地沿岸及海底所產並為民宅所常用之黑色石塊（玄武岩）及姥砧石（珊瑚礁岩）為主要外牆建築材料，如此做法一方面可以顯出澎湖當地建築特

三合院式平面的內院一隅

反映地方色彩的青年活動中心

一樓平面圖

三樓平面圖

二樓平面圖

1

1 各層平面圖
2 青年活動中心等角透視圖

有之地方性，並確立堡壘建築剛健威武之
形象，另一方面仍希望降低建築材由臺灣
運送之高昂運費及運輸損耗。屋面材料為
鋼筋混凝土樓板上覆紅板瓦，以為阻隔劇
烈海島日曬，並表達堡壘形象。

其他裝修材料如厚實之舊船甲板，石
棉質地磚，石質面磚等，除考慮運輸損耗
及施工作業外，並盡可能考慮公眾使用之
保養，以減少往後之人事開支。

2

PROJECT DATA ……………

建築師──漢光建築師事務所／漢寶德、漢寅德

　　參與人員／登琨艷、鄧應祥、趙文忠、林森泰、符宏仁、洪朝聰、劉昌垣、陳益忠、賴天福、莊國材

顧問──結構／漢光建築師事務所

　　電氣／給排水／偉漢電機事務所

營造廠──建築／文安營造廠

　　水電／仟航企業有限公司

業主──中國青年反共救國團

座落地點──澎湖縣馬公鎮觀音亭

結構系統──柱樑及剪力牆

主要建材──外牆／澎湖玄武岩、姥砧石、白灰粉牆。

　　內牆／山木企口板、白灰粉牆。

　　地坪／尺二磚、7.2╳7.2窯變磚

基地面積──8,260.00M²

建築面積──1,238.90M²

樓板面積──4,481.88M²

層數高度──層數／五層樓高，19.5M

造價──新台幣51,000,000元

設計時間──一九八二年七月至一九八二年十一月

施工時間──一九八三年四月至一九八四年六月

1983

原刊載於一九八六年一月號
《建築師雜誌》第一三三期

民研所的建築是我們最近幾年中所完成的唯一學術機構的建築，也是我們感受最複雜的一個作品。

民研所當時的所長文崇一先生，在李亦園先生的支持之下，把這個機會交給我們，只有非常簡單的條件。除了功能方面的要求外，他的條件是建築需要有閩南式中國建築的風格。經費的爭取是有困難的，但不必考慮太多。因此這樣的一個機會，除了在經費上要有所等待外，是十分難得的。在取得了部份經費之後，我們就進行設計。地點已經選定，在後側門的一角，基地相當寬敞，一側面臨公共道路，道路的對面是陡斜的山坡，一片青翠。我們覺得在這樣的環境中做一個風格獨特的能表達出活用傳統語言，符合現代功能的

建築，是不會影響到中研院原有建築的統一感。

當時在設計的方針上就提出了下面幾個原則：

一、照一般建築設計的慣例，把公共使用的部份安置在近地面的幾層，並分別依其開放的程度，定出各樓層的功能。因此，陳列館應該在地面層，圖書室應該在第二層，研究室應該在三層以上。

二、依我們使用傳統風格的一貫主張，傳統屋頂是必要的，而且必須符合傳統建築的尺度，所以上部的造型必然是富於變化的，下部則是比較規則的。

三、最後的整體造型應該有統一感，

1

2

1　中央研究院民族學研究所模型
2　配置圖
3　平面圖

一層平面圖

三層平面圖

3

二層平面圖

四層平面圖

縱向剖面圖

1

橫向剖面圖

完整性，希望成為一個現代中國風建築的範例。

四、材料與裝飾，可以不必計較現代建築的理性理論，而盡量使用閩南民間的風格，以表達親切的感性，並嘗試統合小情趣於大體型建築中。

在這樣的原則下，我們提出了兩個設計案，供研究所集會討論，做個選擇。

第一案比較走保守的路線，建築物採規則長方形，三層以下以簡單整齊的原則，規畫陳列館與圖書室的功能，門廳亦屬方正，符合均衡對稱的要求。這樣做，一方面可以呼應研究院其他建築的造型，同時提供了一個長方形的平台，可以做為傳統三落院建築的基座。因此上層建築也很整齊對稱的，由兩廂的研究室以及一座可供會議用的正廳所組成，並圍成兩個小院落。這個觀念是用一座中型的住宅來滿足民族研究所的要求，我們覺得也相當具有象徵性的意義。

第二案就比較自由。在放棄了均衡對稱的原則之後，一方面可以在機能上考

1 剖面圖
2 東南隅立面
3 西廂的研究室立面

3

2

慮，同時亦可使造型活潑生動些。由於研究所的同仁在意公共道路帶來的噪音，在這個案中，就採取垂直式的分配，把研究室與辦公室做成L形，安置在兩個不靠道路的方向。另外的兩個方向放置比較低矮的公共使用空間。由於這些空間，為博物館與圖書室，都可以不開窗口，而用整體來面對道路，一方面可以防止噪音的干擾，同時亦可以封閉的雕刻體式的造型來感動行人，使他們駐足觀看。

在第二案中，由兩個L型圍成的中央空間，就是大廳，進口就在兩個L型相交的一角了。至於屋頂的造型，在上面所提的第二原則下，仍然應該設計合乎尺度的閩南式，但是因為垂直分配功能的關係，無法得到一個簡單又整齊的平台，反而是高低不平，錯綜有變化的。我們研究的結果，是塑造一個村落廣場的空間，屋頂的式樣發揮鄉村中任意組合的特點。設計一完成，模型上表現出來的，使我們自己覺得差強人意。

1 左側是位在三樓的大會議室，右側
　是西北隅的研究室
2 活用傳統語言達成現代中國風

這兩個案子完成後，在民研所做了簡報，出乎意外的，研究所的同仁接受了第二案，使我們感到一種精神的鼓舞。我們認為為現代中國風建築開創新局面的機會到來了。很不幸的是，民研所的經費不能有利的得到解決，因為經費分段以及預期經費不足，難免增加工程上的困難及若干的修改。當然設計單位與施工單位也要負若干配合上的責任。其總的結果是，工期拖了難以相信的歲月，自設計到完成共計四年，而工程品質不能達到民研所及我們自己的標竿，使我們始終都不能公開發表。

我們的責任是建築設計實在太複雜了。因為複雜造成施工單位的困難，而且難免有圖標不齊全的問題。在我們完成的建築中，有比民研所更複雜的工程，但都是私人式或公家（如救國團）的建築，遇到困難容易克服，如此傳統造型的新建築，不可能完全表達在圖標上，我們沒有選擇廠商與工人的權力，形成不可能克服的障礙，使我們對民研所的朋友感至愧

疚，但是當落成的時候，我們還是覺得有相當的成就，我們自己感到在造型、色彩與裝飾的運用上，達到了某種程度的成功。私下有許多建築行內、行外的朋友，給了我們很多鼓勵，使我們覺得一切努力還是很值得的。所以有人問我最近這幾年來，最具代表性的作品是什麼，我還是不猶豫的回答：民族研究所。

3 具趣味性的北立面陽台
4 方正的大廳

1　大廳的俯視
2　大廳一隅
3　運用閩南民居風格的室內設計

3

PROJECT DATA

建築師──漢光建築師事務所／漢寶德、漢寅德

參與人員──登琨艷、鄧應祥、趙文忠、符宏仁、劉昌垣

顧問──結構／漢光建築師事務所
空調／尚新工程有限公司
給排水／偉漢工程顧問公司
電氣／偉漢工程顧問公司
室內／漢光建築師事務所

營造廠──建築／益世營造股份有限公司
水電／合華水電工程有限公司
室內裝修／伍聯營造工程股份有限公司
空調／恆偉工程股份有限公司

業主──中央研究院民族學研究所

座落地──台北市南港區研究院路二段

結構系統──鋼筋混凝土造（會議室屋頂為木造）、樑柱結構，外牆為剪力牆。

主要建材──外牆為斬假石台度，上貼斗子砌式面磚及漆水泥漆，屋頂面採台灣板瓦，室內走廊台度貼斗子砌式面磚、牆面漆塑膠漆、雲杉格子平頂。

基地面積──5,255.07M²

建築面積──1,420.67M²

樓板面積──4,453.63M²

層數高度──地下一層，地上四層；高度18.6M

造價──新台幣45,000,000元

設計時間──一九八一年八月至一九八二年四月

施工時間──一九八二年六月至一九八五年七月

原刊載於一九九五年九月
《聯合月刊》第五十期

緣起

一個人的機運有時候是很難預料的。

我學建築,至今三十幾年。在年輕的時候,受了西方現代建築的教育,並受當代思潮的影響,志在為國家社會服務,最高的希望是從事都市設計與國民住宅的工作,解決生活環境與廣大民眾居住的問題。對於中國傳統建築與園林,很早就發生興趣,卻是以「Hobby」的心情從事研究,並沒有預計在這方面有所發展。回想起來,我的情形可以與傳統中國士人:志在廟堂以報效國家,卻以詩文書畫自娛的情形相比類。然而為社會大眾服務的工作

幾乎必與政治有關,此並非大部份讀書人之所長。因此若干年來,我眼看國內生活環境品質低落,而國宅建設陷人困境,深知是幫不上忙,也插不上手的了。因此對於傳統建築的研究,就成為我主要的工作了。

我在念大學的時候,對於學校裡傳統建築的課程不感滿足,有空時就在台南市的大街小巷與名勝古蹟處閒逛。這並不能點心得,這些資料是我回國後寫出《明清建築二論》,《斗拱的起源與發展》兩書的主要依據。我開始對中國的園林發生濃厚的興趣。後來從事林家花園的調查研究工作,乃至台灣傳統建築的研究,對閩南

態,在當時追求西化的氣氛下,當然沒有受到任何注意。到東海大學之後,我第一次參觀了板橋的林家,首次在建築雜誌上撰文,呼籲保存古蹟。可以說是日後我獻身於古蹟保存工作的張本。

在美國念書的那幾年,利用閒暇在哈佛東方美術圖書館,比較有系統的閱讀與整理有關中國建築與園林的資料,開始有得做助教時,曾參加了一次國宅設計比賽,我提出的設計就曾採用傳統民宅的形

俯視南園（取材自《聯合月刊》第50期）

系庭園有了第一手的瞭解。同時，我開始收集我國傳統繪畫中所表達的建築資料。由於繪畫與園林的關係密切，我對中國讀書人的自然觀念有所體會，但是過去二十幾年本從事中國園林的研究，並沒有預計有一天我會從事傳統園林的設計。

兩年前，經濟日報發行人王必立先生約我去新埔山區一行，表示聯合報系購置一筆土地，有意在此發展一些供休憩用的房舍，要我表示一點意見。我們自新埔一帶順著僅容車身之寬的一條彎曲小道仰行，進入寬廣的谷地。本省鄉間大多為茂密的竹叢與樹林所充塞，並不見山林之勝。即使進入谷地，遍地為果林與稻田所覆蓋，很不容易認識地形的面目。直到棄車徒步，走到最上面空曠之處，反身回視，乃見兩山環抱，遠處中央山脈，層峰疊巒，氣象不凡。我開始了解聯合報找到這個地點是費過苦心的。

回到台北，我向必成、必立昆仲提出我的看法。我明白他們的原意是用最樸實的方式加以開發，但是該地是曾經被開發

過的，已失原始風味。要把該地的景觀特色發揮出來，必須人工造園。同時該地勝於氣勢而短於情味，也需要造景以彌補。他們兩位欣然接納，要我提出一個比較詳細的計劃。因此開始了兩年緊湊的南園行動。

構思

在幾次與他們兩位及董事長（以下稱園主人）的談話中所得的印象，綜合起來，我提出了中國庭園的構想。

其實在中國園林的傳統中，在新埔那種環境裏造園，並沒有先例。我國的園林自宋代以後，漸因社會中產階級的興起而

1 編註：一九六三年十月第十期的《建築》雙月刊，漢寶德在〈編輯閒筆〉中提及，走訪林家花園的感觸，「一旦發了財，第一件事就是撰寫一本台灣建築史。而這應該是政府，或本省地方碩彥留心的。看林家花園，又想到這裏。看史蹟而毫無歷史知識，是很尷尬的局面。」

以人工湖為中心的南園

產生今天所知道的中國庭園，它的背景是是人口較密集而土地平坦的都市，它的性質是居住生活的一部份，大多與住宅相連建造。俗稱後花園，乃因中國庭園雖因建造者的財力大小而異，其位置則多設在住宅的後方，與住宅的生活區相連。所以大戶發達而有意造園時，常常需要購買鄰近的民宅，造成仗勢豪奪或強迫讓售的情形。所以民間最大的中國庭園也不過一公頃上下。像新埔聯合報休閒中心那樣有二十幾公頃的土地，面對著壯麗的自然景觀，是往日所不曾有的。

中國園林在宮廷裡的發展，在規模上自然是比較壯闊的，除了寢宮之後，也有御花園之設以外，宮城的附近就有大規模的園林，以供皇家遊覽消閒。北宋在汴京之西，有金明池，明清之後宮城之西有三海。清代帝王都雅好園林，所以北京西郊一連串的建設了龐大的宮園，如萬春園、圓明園、頤和園等。這些園不但規模很大，而且是與清代北京城水利工程建設相結合。自古以來，我國的宮廷園林都涵蓋

著一段河水，或自河中引水灌池以造景。清代為北京城的供水問題，整理了上游的水道，做了幾個水庫，這些宮園就利用水庫為池而興建的。這樣的條件，新埔也不具備。

我為甚麼會想到要做中國庭園呢？是從「文會」的觀念引發的。在設計的構想具體化之前，多次談話中常常出現的字眼，就是「來此度假、來此讀書、來此聊天」等等。這使我深深體會到，聯合報所需要的是一個中國文人們能夠以文會友的場所，開始時，分散式的林間小屋形態的構想曾經浮現過。但是這個意念很快就打消了。因為西洋式的孤獨的面對山林，或我國古人竹籬茅舍的理想，都不切合於實際。因為度假的觀念中沒有沉思默想，或自我放逐成份，而是輕鬆愉快的，以景觀為佐料的心靈饗宴。這是中國人的觀念，要用中國的方式來表達。

「文會」的觀念中，讓我們先談「會」字。這個字很明顯的表示了社交活動的意義。我們的消閒生活不是到深山中去與鳥獸為伍，或到小溪上垂釣，而是約幾位談得來的好友，共度愉快的時光。我國古代的讀書人早就有這種想法了，在現代社會中，平常的日子朋友們各忙著自己的工作，如沒有業務上的往來，連通個電話的機會都很少。即使見面，也因匆忙而鮮能把杯言歡。度假可說是僅有的相聚的機會了。所以「會」字是構思中十分重要的環節。

為了聚會，當然可以用各種方式去達到目的。然而聯合報是文化機構，是一大群文人所組成的團體。他們不是精力過剩的一群小伙子，即使是環繞著聯合報的各種組織，如《中國論壇》、《聯合月刊》、《聯合文學》，甚至基金會與出版社，也有相當數量的知識份子參與各種活動。如果把傳統「文會」觀念中的「文」字廣義的解釋為文化，則覺豁然開朗，有眉目可辦了。今天談「文會」，自然不必要再學古人，要美人相伴醇酒相饗，要吟詩賦詞。今天即使是讀書人的休閒活動也大有改變，他們不可能再與古人一樣用詩酒來麻醉自己。他們所需要的是一個文化的賞心悅目的環境，在消閒的時刻，悠遊其間，高興時與友人談笑風生，又能有安祥的環境，度過寧靜的片刻。其結論就是一座傳統的園林。

然而細究起來，我們需要的是一座傳統園林形態的環境，並不是一座標準的中國園林。前文說過，過去的中國園林是「後花園」，居住部份是在園外的。只有大規模的宮廷園林，或紅樓夢中的大觀園，才結合園景與居住單元。而聯合報的需要應該是一個集結居住單元而形成的園林，介乎大觀園與民間園林之間的休閒環境。它要容納不同的文化活動，且提供寧靜而優雅的居住環境。

我們需要的是傳統園林中空間的層級性，佈局的詩情畫意，優美而飄逸的建築美感，以及在有限的空間中，利用因借的原理創造無限的變化。我們需要的是傳統的山石與水泉之趣、花木扶疏之美、水中倒影與水面浮萍的情趣和亭榭錯落有緻的韻味。

計劃

在進行細部設計之前，必須對整筆土地有一個完整的了解。我們在很短的時間內，把地形與鄰近的環境加以考察，以便決定如何把構思的內容安置進去。計劃中有關環境的考慮，諸如出入道路的位置，建築配置的地點，園內土地的各種使用方式，都必須有一整體的概念。園區的地形三面環山，中央有一脈低矮的丘陵，把全區分為兩半。左邊形勢較開朗，連著一片果林；右邊較含蓄，圍護緊密。兩區在倚山之高處，均可享受到遠眺的美景。因此依中國園林比較趨向於內蓄的性格來說，建造在右翼是恰當的。左翼背倚較為陡斜的斷崖，面前的果林如果拔除，可以造出一片廣大的草原，因此適宜於建造集中型的建築，俯瞰英國式的園景。至於中央的小分水嶺則應予以整理並遍植樹木，保持林野的風味。至此對於這塊地的開發方式，我已成竹在胸，只等勾畫出來了。進入時乃自上而恰巧進出的道路是在左臂。使這樣簡單的配置觀念更加合理。進入時乃自上而

南園是一座傳統的園林

下，沿左臂外緣，轉過一個小山頭，右轉俯視全園，可因廣大的草坪而感到心胸舒暢。這對自高速公路交流道下來，已經穿過狹窄封閉又多所轉折的丘陵產業道路的來客而言，可以產生輕微的震撼。由於大部份的來客將停留在集中式西式建築中，他們只要再右轉向上就可抵達了。而遠處右翼的中國式屋頂可以透過分水嶺上的林木，隱約可見。至於要到達中國園林的部份，則需要自左臂沿溪橋而下，經一S形彎曲的路，繞過分水嶺的南端，再向北方才能進入。道路之彎曲一方面因繞路所必須，同時亦因自然園景不宜有筆直的線條。

在左右兩側的山邊，各有一條水道，雨季時是兩條河流。水是造園時重要的資源，為求盡量存蓄地面水，並創造園景，決定於兩側山路計劃一列的水池，使其層層下落。在左側之水量較大，可引水入園，鑿大池存蓄，兼有蓄水與湖景之利。右側就是我們要建造中國庭園的部份，使這一些條件都扣合的十分恰當。

這麼的計劃表現在一個簡單的圖面上，經過幾次商量，交換了一些意見，就大體定案。由於中國庭園部份建造較為費時，決定先行規劃，以便早日施工，因此我們就著手原則性的規劃，以了解庭園主人對這座庭園的期望，並試探他的喜好。園是不同於一般建築的，並不能完全由設計者決定，尤其是中國的庭園。明末計成在《園冶》一書中曾有七分主人之說，乃說明中國人造園乃反映主人的性情品味與修養，我們嘗試用幻燈片的方式，將中國園各種表達手法加以解說，請園主人評論，以達溝通的目的。經過這次討論，我們得到了幾個重要的結論。

第一，這座園中的建築，應該以閩南

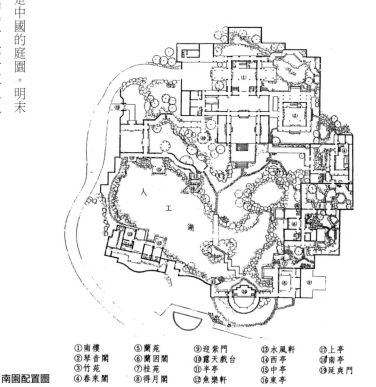

人工湖

南園配置圖

①南樓　⑤蘭苑　⑨迎紫門　⑬水風軒　⑰上亭
②琴音閣　⑥蘭因閣　⑩露天戲台　⑭西亭　⑱南亭
③竹苑　⑦桂苑　⑪半亭　⑮中亭　⑲延爽門
④春來閣　⑧得月閣　⑫魚樂軒　⑯東亭

1　南園以紅瓦紅磚的台灣傳統建築為本
2　南園以享受大水面的景觀為條件

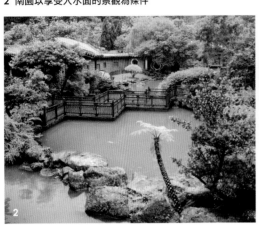

的風格為主，中國的庭園既因各地的建築的風格而有所不同，我們原來以為主人會希望有一座蘇州式灰瓦白壁的庭園。但是主人未經我們解說就下了「既然蓋在台灣，就應該使用當地材料」的結論。他很喜歡台灣傳統建築的紅瓦紅磚及其裝飾趣味。一般說來，江南庭園的色調較素，雕鑿極少，以淡雅取勝，與閩南較濃豔的色彩粧扮大不相同，但順應地域特色是成功的必要條件。這個結論是南園施工順利的基礎。

第二，園中的建築以水為中心，以能享受到水景為重要的考慮條件，中國庭園確實大多以泉池為靈魂，但是視各地、情形亦有所偏重。北方之園以山石花木為主，水景較少，江南之園，以水景為主，但間以疊石，乃山水並用，然而大型園林，概以大池為中心。閩南之庭園並不重山、水之配合，以亭閣台榭之建築取勝。在討論中，我們感覺到主人是特別喜歡水景的，而且顯然比較欣賞有大水面的景觀，因此使我們在配置的觀念上，較偏重於江南園林。

第三，建築的工、料要能樸質與細緻並見。在傳統建築中，磚石等材料大多為手工鑿製，雖多雕飾，不廢樸質的風味。但是木架構因屬室內，要保持傳統建築與園林的氣質，則有精雕細鑿的必要。這是很重要的決定，中國庭園的思想，自竹林茅舍到離宮別館，有各種不同的目標與理想，亦代表不同的建造水準，樸質是一種很高的品味，精緻亦然。其選取的原則，端視主人的理想所在。由於主人對木架構有比較精緻的要求，使我們確定了建築層級的體系，及建築的形貌。如果以傳統園林來比類，我們把它的位置放在宮園與民園之間，在施工的標準與材料的選取上就有原則可循了。

設計

大的原則決定後，大家都忙起來了。

必成、必立為園中可能用得到樹木而奔波。二重疏洪道與翡翠水庫即為淹水的地區，有許多樹木將被砍伐，或被掩入水中。我們是利用廢物，也是保存數十年老樹的生命，以合理的代價取得，準備移入園中。我感覺到這也許是我今生中僅有的一次建造大規模庭園的機會。從事建築的研究與創作二、三十年，我心裡是有把握的，但是得到主人全權的付託，心情仍不免戰戰兢兢。自開始設計到施工完成，設計施工負責者登琨豔也隨時都會念著這句話：「這可能是我們唯一的機會」。我們確實投入了前所未有的心力。

在設計上，我考慮了在上提的大原則之下，結合地形與大環境的特色，必須創造一個與前代並不相同的園景。很自然的，研究了幾年的「繪畫中的建築」的圖象在我腦中浮現。中國古代的文人一直有一種建築的憧憬埋藏在心裡，不時的用畫筆透露出來。宋代以來，界畫雖然不受藝術界的重視，被列為眾畫之末，但藝術家表現在摩寫建築上所花費的心力，仍然相當令人感動。在宋元之間，一些知名與不知名的畫家，用筆把文人們的憧憬表現出來，常常使用文人們喜歡傳誦的文章為題，諸如滕王閣、岳陽樓、黃鶴樓等。有時會用肉眼無法辨認的小楷，成篇把文章抄在畫上。而這些畫雖有雅粗大小之別，其主題建築總是相類似的。我稱之為仙山樓閣。

我們今天之無法判斷在宋代是否流行一種樓閣，因而為畫家們摩寫的對象，因為在歷史的遺蹟中沒有留下甚麼類似的建築。但是由於這種樓閣被專家們持續認真的描寫了五、六百年（到明末），它應該

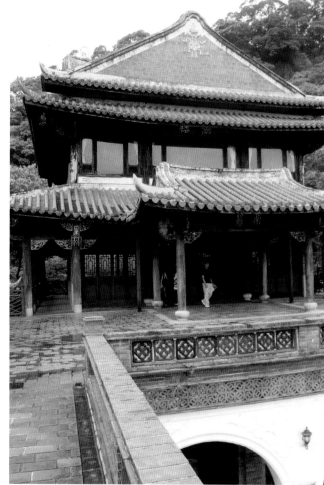

十字歇山頂的南樓是俯瞰南園的高閣

1 自南樓前的高台遠眺山景
2 院落中連通休閒單元的迴廊
3 湖畔的魚樂軒與水風軒
4 面向水池的亭軒

已與中國文化結下不解之緣了。然而為甚麼即使在清代也沒有人把它建造在人間呢?清代的帝王雖將園林、萬春、圓明等園中,造景甚多,卻也沒有建造這樣的樓閣。而頤和園中造了一座臃腫的佛香閣,與仙山樓閣的理想相去太遠了。但是它仍然存在於畫家的胸中,自清初的宮廷畫家到現代的溥濡,筆下的樓閣越來越小器越草率了,但其基本造型仍然持續不變。這,真是一個奇蹟。這難道是國人不敢實現的夢想嗎?

事實上多年來文人夢想中的樓閣,並不是遙遠而不可企及的,它只是一座兩層的樓閣,十字歇山重簷的上層,坐落在一個高台上而已。然而中國人實在非常尊重這個高台的意義的。

高台、飛閣,不但與兩漢、魏晉的神仙之說連上關係,而且與政治的象徵連上關係。唐武則天時代甚至把中書、門下等中樞機構改名為鸞台、鳳閣。到今天,我們談起「台閣」,就是權力中心的意思了。

畫中的樓閣是否表示文人潛意識中不斷的存在著神仙與權力的複雜情結呢!我覺得我應該就這個機會,把古代畫家的夢想實現出來,將這段奇怪的畫題發展史告一結束。去掉了複雜的象徵意義,你會發現它是中國人非常具有想像力的創造,是一個很美的現實,特別是用台灣地區的材料,通過台灣的匠師之手表現出來,是有特殊的意義的。

5 園中休憩的亭子
6 由建築師與營造者共同完成的木構架

5

當然，我並不完全是為了一段畫題史的公案而這樣設計。實在因為繪畫中的建築，幾乎都是面臨一個動人心魄的自然景觀，供人攀登遠眺。這與在城市的後花園裡建屋，是完全不同的。南園既然坐落在自然環境裡，又有壯闊的景觀，它也具備了建高閣的遠眺的條件。雖無長江或洞庭的萬頃波瀾、玉山層層上升的氣勢，亦可供遊目騁懷了，這裡將是文會活動的中心。

這樣一座高閣俯瞰著園景，是不免孤單之感的，我又回到宋元繪畫中，看到古人的配置，時於主樓之側，建造形制略小的副閣，加以襯托，且可使翼飛的簷角兩相呼應，宜增諧和之美。這座中國庭園座落在園的右翼，右方逼近山壁，左方不免空虛，建一副閣於左方，可使主樓露台空間，收左右均衡之效。這裡應該是藏書樓。

主樓、副閣之下，就是環大池而建的休閒單元了。這幾個單元都是富於變化，自成格局的住宅，院落有迴廊環繞，並相

互連通。竹石花木與水池牆壁、廊道組成各具特色的小景。這種構想，是希望把中國江南庭園中以小局而雅緻造景取勝的特點帶到單元中，使它們不但共同構成大園景的一部分而且各有風格，並有幽靜雅舍的趣味。

當然，景觀的重心仍然是大池。環繞大池的單元，都有亭軒面向池水。設計的重點乃使亭軒之內的觀賞者，仰俯環顧皆是美景。這是很不容易實現的野心，我們只能盡心盡力而已。對於水景，我們希望能以不同的高度來欣賞它。所以亭榭與水面之距離各不相同。由於園座落的地點有相當大的坡度，這個目標是比較容易達成的。自水面的高度反視層層疊石與瀑布及其上的樓閣，與自樓閣的高度俯視全園的景致，都可能產生相當難以忘懷的經驗。自大門進入園中，左轉則為自上而下，右轉為自下而上，遊園的路線則聽憑雅客自定了。

施工

主人的個性是劍及履及的，一旦有所決定，希望以最迅速的方式進行，在上部結構尚未完成設計的時候，道路建設、地面的整理等基礎的工程就開始進行了。

然而傳統建築是一種手工技藝的產物，並不是完全可用圖樣表達出來，也不是現代工業體系中的營造單位所可按圖施工的，施工的過程需要設計者與民間藝師密切的合作與現場反覆的切磋，才能達到理想的水準。因此施工的單位與設計者並不完全是監督的關係，必須培養出一種工作的熱誠，才能奏功，至於技藝人員需要純熟的能力；更是不在話下了。

所幸我們在過去十年來所從事的古蹟修復的工作中，一直有手藝水準相當高的營造單位與我們合作，對於他們的施工能力，我們有相當的信心。修彰化孔廟的林瑞雄先生、修林家花園的江正治先生，很高興的參與工作，在苦雨季節，即使道路與基礎工程進行緩慢，拖延時日的時候，

就開始了木工部份的作業。屋架上的雕刻也已積極進行中，林、江兩位手下都有一批高手藝的師傅，而且都精明能幹，工程管理有條不紊。傳統建築的材料大多需要長時間的準備，沒有算計是不可能按期完成的。最重要的還是他們手下的師傅們的積極參與。他們實在不僅是工人，而且是營造者，而且是設計者。他們不但決定構造的細節，不但是裝飾花樣的繪製者，而且也參與了木構架的設計。因為我們在南園中的建築，幾乎沒有一座是台灣傳統建築中所習見的——除亭子外，但在構造與外觀上則完全是傳統的，所以必須要克服很多沒有經驗過的連結困難，或沒有在傳統建築上出現過的比例，這恐怕是在台灣僅有的一座建築家與營造者共同完成的建築。

這也是我個人曾有過的期望，醉心於傳統建築的人，不可能不關心老師傅們手藝的傳承。在過去並沒有建築師這個行業，也沒有營造廠家，老師傅們事實上身

2　　　　　　1

1 出自高手藝師傅的室內木裝修
2 南園中承續傳統的裝飾
3 南園中的疊石
4 蒼翠的林木是南園的特色之一

兼三職。他們是傳統技藝的承續者，同時
也必須因應需要而有所創新。他們要想保
存傳統的技藝，只是高高在上的做了價值
判斷，然後要他們單純的去保存手藝，是
不可能成功的。一個第一流的手藝家，必
然有第一流的頭腦，而成為一種死的形式，他們
巧手慧心間，手藝是不可能凍結在
必須有發展的機會才成。傳統是活的，如
果凍結在某一形式上，就不再是傳統，而
成為歷史了。我們希望在南園的建造過程
中，使這種傳統的創造力承續下去，而且
立為一種範式。

建築是如此，戶外庭園與花木亦是如
此。在過去，植樹疊石原是藝術家的工
作。明代以來，中國人就把善疊山石看做
造園家的基本條件。在南園，在石景方
面，我們投下不少心力。但是這裡疊石的
數量甚大。藉著坡地，造成一連串的水
池，每池都有石壁，要我們把每塊石頭的
安置都照自己的看法，恐怕不容易在一、
二年內完工。很高興的是，負責園藝工作

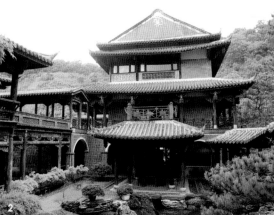

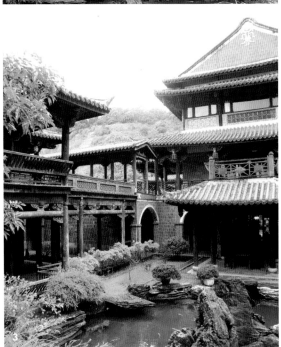

1 由名家命名擬題之一的延爽門
2 春來閣
3 春來閣前的水景
4 竹苑入口
5 露天戲台
6 露天戲台旁的迴廊
7 自人工湖北側望露天戲台

樹木的栽植是主人最為關切的事。由於樹木的移植是專門的技術，我們得到陳先生充份的合作，他先把樹木完全移到園內一處假值，讓我們有一個就樹木選擇位置的機會。但是有時候因樹木而選擇位置，有時候則需要因位置而選擇樹木；這時候，樹木的形狀等就有轉選的需要了。陳

的陳義男先生，具有無上的工作熱誠，他部的大理石時，就略為生澀，需要多加討論，甚至修改。

不但把南園的建設當作自己的事情，以很驕傲的心情積極參與，同時他也有經驗老到的疊石師傅。因此我們只要決定原則，疊石師傅就可根據他自己的判斷，參與創造的工作。只有幾處曾一再的加以修改。這位師傅也許受日本庭園的疊石的少許影響，對於使用北部圓渾的石頭，有相當的把握，在使用南部的板塊石或多孔石、東

先生都能盡其可能，找到一些來源，由登
琨豔先生選擇後搬入園中。中國庭園中免
不了要一些五顏六色的花加以點綴，在建
築的內外適當的位置，也少不了一些盆
栽，這些我們只要做原則性的決定，陳先
生的園藝人員大多可以完成。

在一年多的施工階段中，自施工道路
完成之後，必立與我每周日必到工地，觀
察工程進行的情形，並解決工程上的問
題。因此對於影響較大的決定，我們是會
商做成的。至少也是我在必立面前做了決
定，他不曾表示異議的。主人常來工地，
但除非向他請教，從來沒有提出甚麼特殊
的意見，以詢問、了解進行的情形為多。
像這樣深入的了解設計的過程，及工程進
行的細節，而竟完全放手，能讓設計家發
揮的情形，不但在國內少見，在國外也可
回溯到文藝復興時代佛羅倫斯的文化贊助
家了。

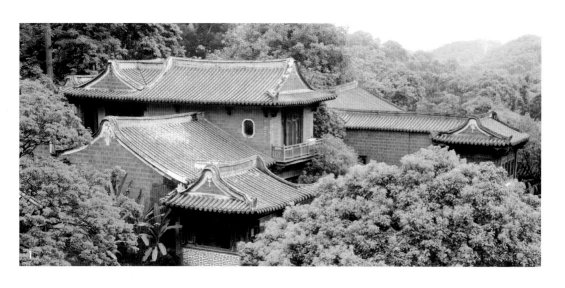

在建造過程中，主人邀請張佛千先生來了幾次。佛老滿腹詩文，他來可以以文人的感受給我們一些批評與建議，並為園內的建築命名，為匾額擬題。我們自他的談笑間收穫不淺，也承他鼓勵。一座園子是要很多人的智慧，加上主人的雍容氣度，慢慢成熟起來的。中國庭園是中國文化的總體觀。

尾聲

在庭園建築的工作接近完成的時候，主人正式公布了聯合報系休假中心的計劃，並且限時完成。聯合報的員工反應非常熱烈，因此使休假中心增加許多原計畫中不包含的項目。計畫中，左翼高坡上的集中型建築，原定為西洋的別墅形式，由於需求的預期，改建為賓館形式，仍取中國式樣，以與右翼庭園相呼應。在賓館的前面並增加了游泳池與兒童遊樂場，後面建有小型兒童遊戲室，並將繼續增闢釣魚池等其他成人活動場所，這些設備都會在相當短的時間內完工。

工作一天天接近尾聲。每週到工地，看到草皮漸漸綠了，草花成堆的愉快的開放著，柳葉已經下垂到水面，而高低錯綜的一景閣，在池中的投影，予人以虛幻的印象。大門已建好，在門牆外的廣場上種了幾株大樹，其尚未長出新葉的枝幹，使主樓及鶴亭所形成的天際線，顯得幽遠而帶點神祕。回想過去一年多以來緊鑼密鼓的協同努力，好像夢一樣的過去了。有時候，我很難想像這樣一個夢境的實現。我何其幸運，在這樣短的時間內，完成了也許計成或李漁所期盼而不得的機會！

每週到這裡，總要繞屋、廊一周。傳統與現代的沉思是少不了的。我要悄悄的留意隱藏在傳統的外衣內的空氣調節的出口，看它會不會太過顯明，聽它有沒有發出令人不安的聲音。我要試用一下琉璃所訂製的家具，有傳統的外表，有沒有現代的舒適？我要留意不可避免的現代燈光，會不會破壞思古之幽情。這些，有時候不免使我感到一些刺痛。在二十世紀的末季，主人給我機會，創造一個中國人的夢

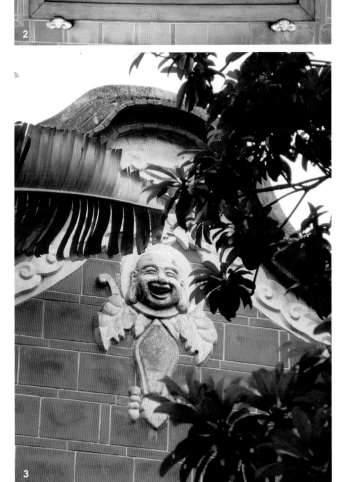

2

3

1 紅綠襯映的南園
2 南園記
3 南園中馬背上的人面裝飾

想世界。它竟是非常的傳統，非常的古典。中國人太著迷於自己的文化了。

他們是為好奇心而來？還是為一個新的中國園林而來？他們使我感到疑惑不安，亦感到一絲驕傲。

在東南角的那座樓房的馬背上，刻了一個胖胖的面孔。台灣傳統建築中大多以八寶或花藍為馬背上的垂花，我沒有見過人面的裝飾。在頭次成模時，雕刻師傅拿給我看樣。我不覺一楞，心裡想要他換個

花樣，嘴裡卻說，這面孔太過漠然了些，何不讓他露出滿足的笑容？如今這個面孔在園的最南端，高高在上遙望著遠處的層峰疊巒。一個中國式的面容，毫無機心的笑著，面對自然的常變與永恆，似乎要為雍容大度的中國文化作永恆的見證。

抬頭看到左邊與一邊高數十公尺的峭壁上，站了成群的眺望者，冒著生命的危險，一睹南園的真面目。為了防止這些不受歡迎的觀眾接近危險的崖邊，我們曾立圍柵，但被拆除了，曾插鐵籬，但被剪斷了。他們使週末的山道上突然擁擠起來。

1999

綠島人權紀念碑

原刊載於二〇〇〇年六月《台灣建築雜誌》第五十七期

柏楊先生籌劃人權紀念碑之興建，開始時稱為「垂淚碑」，其原始構想是紀念在白色恐怖時代，對無辜囚禁綠島的人們，所造成的人間的悲慟。垂淚是表示對被囚禁者母親們的眼淚。他為此寫了一句話，就是垂淚碑的碑文：

「在那個時代，有多少母親為他們囚禁在這島上的孩子，長夜哭泣。」

這個建碑觀念提出後，得到廣泛的迴響，同時也受到修正。主要的修正在於建碑不應紀念痛苦與悲傷，應該向前看，紀念白色恐怖時代的結束，生命得到肯定的開始。

柏楊先生希望這座碑會成為人類爭取人權成功的重要紀念物，建在離開作為囚房的「綠島山莊」一箭之遙的海邊，他希望這座碑有特殊的形式。他曾經打算把碑建在海上，以突出形象。

民國八十七年十一月，柏楊先生派建碑委員會的執行長周教授與委員信義房屋的周董事長，到台南向我說明建碑的原委，並初步邀請我負責規劃。嗣後並到台南藝術學院的台北辦事處，親身對我說明他的建碑理念。我向他表示很願意為人權紀念碑盡力，可以負責規劃。我說明在傳統上，紀念碑有兩種不同的形式，一種是建築物，即利用建築的形式作為碑體，為紀功柱、凱旋門等，另一種是以雕刻為紀念碑，為比較晚近的西方一些戰後紀念物。柏楊先生當時即表示希望採取建築的形式，而且希望我立刻到現場勘查，並進行設計，因為他們希望於十二月十日世界人權紀念日，舉行破土典禮。

我即與周執行長商量去綠島的時間，並由他們陪我前往台東會合台東風景特定區管理處的人員，到綠島現場。我向周教授借照相機，對現場做迅速細微的觀察。現場是一個海邊公園，已有三、二件亭子建築物，雨後草坪泥濘。向海上看去，水中轟立著幾個相當突出的黑色的岩石。右邊有一組，中一座被稱為將軍岩。由於公園的設施未考慮周遭景觀，環境感覺並不出色。尤其是當日海風甚大。據東管處人

1　概念設計草圖之一
2　概念設計草圖之二

2

1

管處弄到一份簡陋的地圖，就開始構思。

首先我認為人權紀念碑不是一般的紀念碑。紀念碑是西洋文化的產物，早期為紀念帝王將相的豐功偉業，近世來則大多是紀念因莊嚴的目的而逝去的民眾。然而綠島的人權紀念碑所紀念的是眼淚。然而綠島被囚禁的人大多沒有死亡，在平反後，很多人且成為政界的寵兒，得到了補償。換句話說，未來在碑上刻著姓名的人不一定是逝世的人，這恐怕是世界上第一次建這種性質的碑。因此我決定以生命的象徵來表現人權的意義。很自然的，我在圖面上畫了一個豆芽樣的東西——這是生命吧！

在中國古老的傳說中，銅器與玉器上常佈滿了這種逗點樣的花紋，中國人稱為穀紋。穀是生命的種子，生長之初即形成蝌蚪狀，自地面突出。在西洋，他們以幾何學找到宇宙生命成長的奧秘。他們發現了黃金螺線。在植物的花序中，螺線是內在的秩序，而螺線也是一個逗點。另一種生命的象徵是水。我們常說生命的活水，因為有水處才有生命，地球上的一切生物

員見告，每年風季甚長。

首先我排除了海上建碑的可能性。由於水面的黑色岩塊已經突出了，在水上建碑不但工程浩大，而且不易突顯。看現場，我找尋景點，發現綠島最美的景觀，並不是面向大海的波濤，而是面向犬牙錯綜的海岸與突起的石柱群。站在小公園的中央，向右轉，其實就是這樣優美的景致，可惜並未受到注意。

環繞綠島一週後，搭機回到台東轉機。在候機室喝咖啡的時候遇到兩位記者，還問我有沒有構想，一位記者提醒我，當地有環保人士反對在那裡建碑，他們恐怕一座太過突顯的碑會破壞環境。在台東機場，我就告訴記者，可以讓當地反建碑的人士知道，我也不贊成在那裡建立一座高碑，以我所理解所感受到的現場環境及建碑理念，這座碑應該向地面下發展，形成一個避風的環境，同時把當地景觀特色發揚出來，先要提高景觀品質，然後才尋求人權紀念碑的積極意義。

回到台北，周教授送來照片，又以東

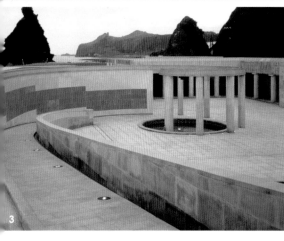

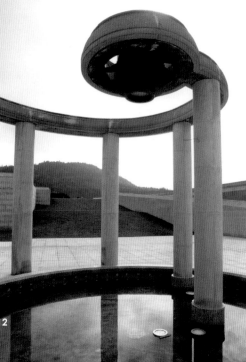

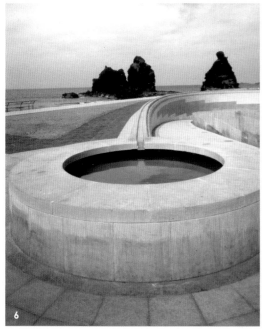

1 下沉廣場
2 象徵生命的水道終端
3 下沉廣場中心的柱列與後方的碑牆
4 自展場望向廣場柱列
5 內外連貫的紀念空間
6 人權紀念公園

都依賴水生存。因此我要把「活水」的觀念引到紀念碑。然而這水不是瀑布，不是噴泉，而是緩緩流動的生命之水。

為了結合這兩者，我的一條黃金螺線的水流，最適合象徵人類對生命力的追求。在我進行繪製草圖時，TVBS記者來訪，初談建碑構思。次日建碑委員會開會，我把此一構想提出，立即得到委員會的同意。我提到這一黃金螺線的水流，流到螺心時會集中相當的量，一次落到水池中，使參觀者體會到流淚的原意。

至於刻字，我認為應與犧牲生命的紀念有別。我想到中國人刻字留念的方式，就是把牆面作成自然岩石，磨平部份，刻上人名。這種想法也立刻獲得委員會的支持。除了柏楊先生對「向地面下發展」無法想像，需要用模型表現外，初步構想完全為委員會接受，並得到繪製正式圖樣與估算造價的指令。

經過一段時間的作業，發現這樣的設計無法在原有的預算中容納。所以曾經作成模型，向總統府報告，要求支持。果然得到政

府的承諾，碑的結構體由觀光局負責，碑之裝修與碑文部份由委員會負責。經總統要求於民國八十八年十二月十日落成。

由於時間的壓力，我感覺發展至此的構想還是不適當的。乃在黃金螺線與水的同一概念下，發展了另一個設計。這是一個地面下的方形的空間，地上有一黃金螺線的水流，到螺心時用立柱抽到地面，落在水槽中。我覺得這個設計非常完整，有古典趣味，容易施工，價格較低，可以限時完成。然而在提到委員會討論的時候，大家仍然喜歡原有的設計。

為了趕時間，我知道原來構想中自然岩石碑是最花時間的，恐無法依時完成。委員會決定把這一部份改掉，才改為今天所見的一般的水成岩平光壁面。發包之後只有六個月的時間完成全部工作。發包之後只有六個月的時間完成全部工作。實在非常急迫。特別是石材的選擇與進口，數次波折，勉強趕上時間。至於碑文，我一直希望直接刻在牆壁上，後來由委員會另請霍榮齡小姐設計，我就沒有再過問了。

（圖片／漢光建築師事務所提供）

地上層平面圖　　1.參觀坡道 2.下沉廣場 3.展示室

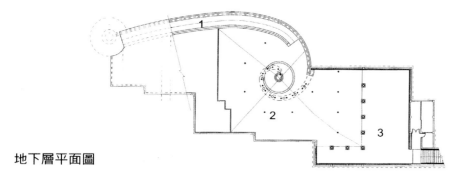

地下層平面圖

人權紀念公園平面圖

人權紀念公園剖面圖

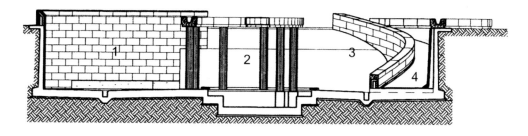

1.廣場. 2.落水區. 3.坡道. 4.參觀坡道. 5.展示室.

PROJECT DATA

建築師──漢光建築事務所／漢寶德、漢寅德

參與者──簡立亮、李浩祥、張嘉寶、孫靜梅、
簡顯光、林佳玟、林建吉

顧問──結構／漢光建築事務所
水電／漢光建築事務所
室內／旋宇工程顧問有限公司
景觀／漢光建築事務所

營造廠──蒸盛營造有限公司、石聯企業有限公
司

業主──人權教育基金會、交通部觀光局東部
海岸國家風景區管理處

地點──台東縣綠島鄉公館村

主要材料──欄杆／萊姆石（鑿面）
水道／花崗石／鋼架噴砂塗裝環氧樹
脂
牆面／萊姆石（鑿面）
碑體／萊姆石（光面）／萊姆石（鑿
面）
地坪／萊姆石（光面）／萊姆石（鑿
面）
植草磚／9cm×9cm人造石
展示室／天花石頭漆、牆面萊姆石
（鑿面）

面積──基地面積／7,465.99M²
建築面積／1,634.33M²
樓層／下一層
建築／24,690,000元

造價──建築／24,690,000元

設計時間──一九九九年一月至一九九九年五月

施工時間──一九九九年六月至一九九九年十二月

建築作品年表

本作品年表以一九九五年漢光建築師事務所印行之事務所簡介為本，參考建築師雜誌，綜合修纂完成。括弧內是雜誌刊登作品的年月與期數資訊：

一九六八

民族晚報，台北市昆明街（已拆除）

陳立夫住宅，台北市陽明山

土地銀行衡陽路增建競圖案，台北市

光泉牛奶廠房，桃園縣中壢

台富餅乾工廠，桃園縣中壢

一九六九

國立藝專，新北市板橋

明志工專，新北市泰山區工專路八十四號

救國團台中學苑，台中市北區力行路二六二一一號

一九七〇

中山堂競圖案，高雄市

（一九七〇年十一月《建築與計畫雜誌》第十一期）

一九七四

救國團溪頭青年活動中心禮堂交誼廳與宿舍，南投縣鹿谷鄉內湖村溪頭（一九八三年九月《建築師雜誌》第一〇五期）

一九七五

高雄文化中心競圖案，高雄市（第二名）

（一九七五年八月《建築師雜誌》第八期）

一九七六

東海大學建築系館，台中市

一九七八

國科會學人宿舍，台北市長興街五十七巷

救國團天祥青年活動中心，花蓮縣秀林鄉天祥路三十號

（一九七九年五月《建築師雜誌》第五十三期）、（一九八〇年二月《建築師雜誌》第六十二期）

一九七一

國民就業輔導中心，桃園縣中壢

北區職訓中心，桃園縣內壢

台灣銀行中山分行，台北市中山北路一段一五〇號

一九七二

台灣銀行中山分行，台北市中山北路一段一五〇號

救國團洛韶山莊，花蓮縣台八線中橫公路

一五四 K（一九七一年六月《境與象》雜誌）、（一九七九年五月《建築師雜誌》第四十三期）

一九七三

土地銀行中壢分行，桃園縣中壢市中山路一九〇號

辭修高中，新北市三峽區溪東路 一五一號

東海大學視聽教室，台中市（已拆除）

東海大學男生宿舍，台中市

中心診所，台北市忠孝東路四段七十七號

嘉義農專學生宿舍，嘉義市

公教住宅，台北市內湖

清華大學學生廳，新竹市光復路二段一〇一號

一九七四

台中基督教會集會所，台中市（已拆除）

（一九七二年六月《境與象》雜誌）

一九八〇

救國團溪頭青年活動中心，南投縣鹿谷鄉

內湖村溪頭森林巷（一九七九年六月《建築師雜誌》第五十四期）

中山大學校園規劃競圖案，高雄市

（一九八〇年八月《建築師雜誌》第八十期）

鍾外科診所，花蓮市南京街二一九號

（一九八一年八月《建築師雜誌》第六十七期）

救國團澎湖金龍洞青年活動中心，澎湖

（軍方使用）（一九八〇年十一月

一九八一

三總門診中心，台北市

（一九八〇年七月《建築師雜誌》第七十一期）

聯合報第二大樓，台北市忠孝東路四段（已拆除）（一九八一年十月《建築師雜誌》第八十二期）

一九八一

花蓮師範學院女生宿舍，花蓮市華西一二三號

一九八二

花蓮師範學院男生宿舍，花蓮市華西一二三號

康乃馨公寓，花蓮市中美路一號（一九八二年四月《建築師雜誌》第八十八期）

蓮苑，台北市武昌街（已拆除）（一九八二年四月《建築師雜誌》第八十八期）

一九八三

（一九八三年一月《建築師雜誌》第九十七期）

三軍總醫院院忠政大樓，台北市汀洲街

救國團台北學苑，台北市

救國團花蓮學苑，花蓮市公園路四〇─二號（一九八三年三月《建築師雜誌》第九十九期）

大台北華城A型，新北市新店文山

大台北華城F／G型，新北市新店文山（一九八三年五月《建築師雜誌》第一〇一期）

一九八五

聯合報南園，新竹縣新埔鎮九芎湖三十二號

中山大學行政大樓，高雄市鼓山區蓮海路七〇號

中山大學體育館，高雄市鼓山區蓮海路七〇號

一九八六

中山大學國復紀念堂，高雄市鼓山區蓮海路七〇號

南鯤身大鯤園，台南市北門區鯤江里九七六號

一九八七

台灣山地文化園區（B區）餐廳，屏東縣瑪家鄉北葉村風景一〇四號（一九八八年八月《建築師雜誌》第一三三期）

一九八九

仁愛之家文康復健中心，新北市萬里區玉田路六十一號（一九九一年一月《建築師雜誌》第一九三期）

一九九〇

鴻禧大溪社區，桃園縣大溪

聯合報第四大樓，台北市基隆路一段一八〇號

一九九一

秀岡山莊整體體規畫，新北市新店區

李登輝總統住宅，桃園縣大溪

一九九二

高雄師範大學活動中心，高雄市苓雅區和平一路一一六號

一九八五

一九八四

彰化縣立文化中心，彰化縣彰化市中山路二段五〇〇號（一九八三年十一月《建築師雜誌》第八十八期）

救國團墾丁青年活動中心，屏東縣恆春鎮墾丁路十七號（一九八五年六月《建築師雜誌》第一二六期）

救國團澎湖觀音亭青年活動中心，澎湖縣馬公市介壽路十一號（一九八四年九月《建築師雜誌》第一一七期）

吳鳳紀念公園，嘉義縣中埔鄉義仁村十字路二一五號（一九八五年十二月《建築師雜誌》第一三三期）

光泉牛奶新建工廠，桃園縣大園鄉南港村九十二號

中央研究院民族研究所，台北市南港區研究院路二段一二八號（一九八六年一月《建築師雜誌》第一三三期）

一九九三

一九九四

一九九五

一九九六

一九九九

二〇〇五

鴻禧大溪山莊 E 區住宅，桃園縣大溪

鴻禧大溪山莊 K 棟住宅，桃園縣大溪

聯合報第五大樓，台北市忠孝東路四段五五九巷一號

國立海洋大學中央公教住宅，基隆市祥豐街三〇五號

工業技術研究院單身宿舍，新竹縣竹東鎮中興路四段一九五號

工業技術研究院一二三館

台南藝術學院校園規劃及圖書館主體建築設計，台南縣官田（一九九七年八月《建築師雜誌》第二七二期）

工業技術研究院研究大樓，新竹縣竹東鎮中興路四段一九五號

星海灣國貿大樓，大連

人權紀念碑，蘭嶼（二〇〇〇年六月《台灣建築報導雜誌》第五十七期）

慈航堂，新北市汐止區秀峰路二四七號

雜誌

開端啟新

半個世紀前，我只是成功大學建築系的學生，就與一位同學合作 1 ，辦了一個學生雜誌，開始學習思考、寫作。在那樣幼稚的歲月，辦雜誌何為？因為在我接受建築教育的時代，聽到太多的應該怎麼作，卻很少討論到為甚麼。使我感覺到，建築似乎是一個只會動手不用大腦的行業。我不相信建築是那樣膚淺的東西。我開始用寫作逼自己讀書、思考。逼自己尋找建築的價值，進而肯定我自己的生命意義。

在那個時代，考進建築系，對建築一無所知，只是為了學一謀生技術以求餬口。可是我相信，要作一個在社會上有尊嚴、有信心的建築師，非有思想不可。除非先說服自己，進而說服社會大眾，建築是一個有精神價值的行業，建築師永遠只是一個蓋房子的匠人。

嗣後的幾十年，為了這個緣故，我以東海大學建築系為基地，辦過幾個雜誌。

在大眾媒體逐漸開放之後，我在報紙、雜誌上撰寫專欄。到今天，國家進入比較富裕的時代，建築似乎仍然需要不斷的思考，為它的價值定位。過去幾十年來台灣建築的蓬勃發展，創造了表面上的繁榮。大學建築系增加數倍，建築的品質在經濟成長的推動下，有顯著的提升，建築在生活中的地位，漸受大眾重視。可是建築師除了在個人收入上大有斬獲外，職業的尊嚴仍然沒有建立。建築師的地位不過從匠人升為商人，漸漸以販賣流行美感為謀生之道。

作為服務社會的主要行業之一，建築師不但要建立職業的尊嚴，而且要主動的尋找我們應負擔的社會責任，因此，由於我們的努力，文化得以精進。建築師作為藝術家，要為時代創造視覺象徵，為社會締造優美的生活環境，都需要充分的思辯。過去、現在、與未來，建築師必須不斷的為適應改變中的社會與文化環境，而重新作深度思考，以完成我們的任務。這就是為甚麼受大學教育的建築師要自思辯中學習創作的原因。

刊物名稱	創刊日	停刊日	發行期數
百葉窗	一九五七	一九六四	21
建築雙月刊	一九六二/四/一	一九六八/四	25
建築與計劃	一九六九/一	一九七二/十二	16
境與象	一九七一/四	一九七六/二	28

1 編註：合作的同學是林華英。林華英在《百葉窗》時期翻譯了〈建築教育方法論〉、〈建築革命的成就〉、〈聯合國大廈簡評〉等文章。《建築》雙月刊曾刊載他的多篇譯文，如第十二期〈是否有設計的科學〉，第十四期〈包浩斯思想之我見〉等。

建築·人群──《百葉窗》發刊辭

原刊載於一九五七年十二月十日
《百葉窗》創刊號

1 創辦《百葉窗》的漢寶德
2 《百葉窗》封面之一
3 法國凡爾賽宮
4 台南工學院刊行的《今日建築》

建築是一棵樹，深深植根在人群的土壤裡。從芽茁成長，至於開花結實，一點一滴都是這無所不包的群體培育出來的。建築家能創造甚麼？表現甚麼？個人的天才，順應群體的需求，藉群體的有力反應，才能呈現出光輝燦爛的結果。建築不是一種自我表現的藝術。建築從來沒有孤立的成就。

文藝復興與時代過去了，米開朗基羅的英魂未散，聖彼得教堂的圓頂尚在閃閃發光，但英雄的建築時代顯已告終。帝王專制時代過去了，路易朝顯赫的事跡已被世人所遺忘；凡爾賽與波茨坦已不再是權力的象徵，奴隸的建築時代亦已告終。今天的建築家脫掉英雄的身份，卸除奴隸的伽鎖，得回一個自由之身。他們可以把自己用群眾的養料滋助成長，結實的在多數人中間茁下深根。在民主社會裡，建築家終必成就他應肩負的一份。

3

群體合作的建築時代已經到來。建築家為全民的利益，發而為「盡庇天下寒士」的宏願。一個群體的欲望，一個群體的工作。新時代的建築集體活動，必代替舊日的個別活動。關於這方面民主制度的合作方式，已經給我們很多啟示。

故曰：建築是一種社會性藝術（Social Art）

欲達成現代建築家的任務，在校同學建立學術砥礪上，或感情交流上的密切關係是必要的。本系同學曾因此發行過一冊裝璜相當精美的今日建築。從該刊因故停刊以後，系內學習情緒顯見低落。因此我們感到重建一維繫全系的心、交流的核，是迫不及待的。而我們認為最佳的方式還是出版一冊足為我們所勝任的刊物。這就是本刊出版的基本原因，也是本刊居然以如此寒酸的姿態與各位會面的理由。

我們最初的創意，是希望出版一種完全自給自足的刊物。藉著系內同學的熱

誠，我們希望自己寫，自己印，自己買，完完全全屬於系內同學自己。可是我們的熱誠熔不化印刷商人的心，我們還是被「錢」難倒了。然而誰說我們沒有闖難的勇氣？我們毅然出版了第一期，並誠懇要求系內同學合作。將來它能否善盡其責，發揮作用，當看愛護它的同學們努力如何而定。我們深切期望著。

今日建築
ARCHITECTURE-TODAY
6

4

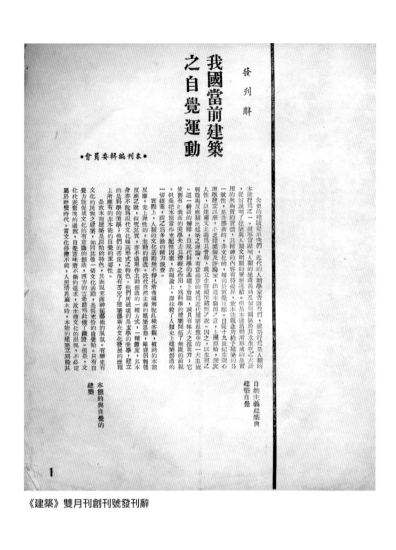

《建築》雙月刊創刊號發刊辭

原刊載於一九六二年四月《建築》
雙月刊創刊號

先史的殘蹟提示我們，近代的人類學家告訴我們，建築行為是人類的本能行為之一。這事實說明人類的建造活動是如何關係於其求生存大計，從而說明了建築與人類文明間的緊密連結。但是本能活動所形成的是實用的與物質的實體，其精神的內容有待提昇，故本能觀念所給予建築的另一賦性，是非藝術的，非文化的，傾向於直覺反應。自從十九世紀生理心理學建立以來，不乏建築師及評論家，法追本窮源之意，上溯原始，深究人性，以達爾文主義為其骨幹，奠立生存環境適應之說。因之，以生理之刺戟與反應類比建築之理論，有意無意的成為近代建築思想中的一大主流。這一嶄新的解釋，自現代科

學的基礎上著眼，誠具有極大之推進力：

它使舊有的表面的美學失去其滯礙之作用，為科學的建築開拓了無限的前程。但是把本能當作支配性因素，在理論上，即抹殺了人類史上建築創造的一切績業，視之為多餘的精力浪費。

實際上，人類的文化活動無不掙扎著希圖解脫此種客觀的、被動的本能反應。他們所破壞的是玄學的美學，建立的是科學的美學；他們的否定，並沒有否定了建築藝術在文化發展的歷程上所應有的非本能的自覺的重要性。

一種態度，其本身亦不脫為現代文化極高形式之特色。

其實，亦不過用作主動創造的一種方式，走上理性的、主動的創造。近代自然主義的建築思想，雖盛倡刺戟反應之說，但究乏理性精神。就此著眼，自覺在積極的意義上，表示一種對傳統的不斷突破。它是反盲目的、敵視隨波逐流的被動態度，以及眼光短小的墮性。它促成圓滿的覺悟，容思的明辨…為前進的動力，遠大的眼光，深刻的識見。

自歷史上觀察，建築之發展，自野蠻的純本能風格，過渡到理智清明的文明風格，必經一段經驗的工匠時代，並形成一個傳統。這傳統藉學徒制之助，累積工藝技術。工匠本是民族藝術之功臣，不論那一地域的藝術發展史，其早期的模式必建立在更早期經驗的傳襲上，學徒制是保存傳統，為成熟發展鋪路的理想制度。如果以我國傳統建築、歐洲中世紀藝術，乃至日本住宅建築之傳統為例，我們或可說工匠藝術之功能實超過其僅為代代相傳之一

味著不斷的追求，故本能文化的出現，不面，亦深具偉大之創造力。由工匠所代表的手工藝精神，是寓創造於生活，最能調合物質與精神因素的。作為工匠的天才們，以技能為生，自謀生之道中，無意識的吸收創造之愉快。由於其職業之性質，這些天才在材料的把握上，在細微之斟酌上，推陳出新，無疑是極為優越的，助成了良好傳統與豐富生活的建立。但是亦因其自細小著眼，缺乏藝術之覺悟，故其成就瑣碎細巧有餘，氣度與格調不足，且自然形成進步之阻力。一切手工藝文化精神，不分時地，概不出此。因此，文化更迭之時代，特別是自經驗進入自覺的創造的時代，藝術之發展每始自學徒制度之瓦解，及藝術家與工匠身份之脫離。美術史家常喜以文藝復興初期，佛羅倫斯之藝術家如何自工匠階級中掙脫出來之事實為例，以說明此一現象。直至今日，我們仍承認手工藝之可貴，及其所代表的細密的、直覺的創造之偉大；但是我們不能不承認手工藝是藝術發展中無意識發展的一支，與帶有藝術自覺發展的嚴正

必定屬於野蠻時代。當文化停滯不前，人民情思麻木時，本能的建築立刻隨其他文化墮落現象而出現。墮落於本能的建築，是因襲的，不加思索的，因而缺的創造。只有自覺方能促成文化的充份的自覺始。西方的古希臘為此做了鐵證。但是，文化代表奮進的過程，自覺意

充滿神祕藝術的氣氛。有歷史有文化的民族之建築，如同其他一切文化活動，是從有意識的創造，西方的古希臘為此做了鐵

是故本能建築是原始的特色，其表現

是生活中的藝術，與帶有藝術自覺發展的一支

藝術之間自有一甚大差別。每當純藝術得到充份自由之發展時，常回頭來發覺它的親切可愛。現代藝術家或竟以己身之覺悟，介入手工藝之創作中，使提高身價進入純藝術之界域。此時，手工藝之傳統意味已失，踏造自覺藝術之門檻，乃能得到無限之發展。明乎此，也許可以明白何以我國思想的古典時代，與希臘的古典時代，在時間與成就上不相伯仲，而在建築與藝術上竟相別天壤了。早在紀元前五世紀，雅典的建造即由為世所重的大藝術家與大建築家主持，由全民的意志做後盾，以極精之容美敏感從事創造，而我國卻使在十九世紀，大小建築仍委之於工匠，按官定之因襲程式建造。

很遺憾，我國的正統建築數千年來，未達到自覺的境界。我國的正統建築自先秦時代，在建築上構成一雛形，正式發展為民族的風格以來，一直輾轉於工匠之手，藉學徒制之助流傳下來，逗留在經驗的傳統之內，始終未經歷文藝復興式之蛻變。因此，我們沒有創造性的新形式，沒有思想深刻的

美學，甚至沒有機能問題的討論。或云中國建築之佈局不為不壯觀，細部不為不精巧，而官方每頒詳細則例，豈不是出於意識？誠然，建築規模之龐大如我國京都，而計劃自周迄清，一脈相傳，有文獻可考，遺物可徵，自非偶然。但建築之覺悟並非指根由當時情勢之合理演生，乃指視建築為一主動的、創造的、恆變的藝術概念之充份實現。只要參照西方古埃及之因襲傳統之命運，即可知此言之不虛。是故，中國的正統建築，其格局雖極堂皇、細部又極華麗，在此意義上，都一直停留在無意識狀態中。此一情勢，我們可以說，到今天仍未見改善。

我國當前建築堪稱數千年無意識建築傳統的延續。我們並非有意抹殺近幾十年來之成就，如果我們認為新文化的東來，是某種性質的文藝復興，則自民國以來，建築師的地位似已經與工匠分開

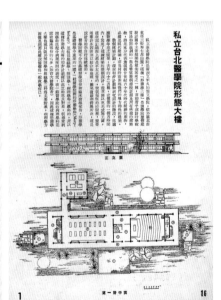

了。但略加審視，則覺我國的新建築乃受外力之推動，建築師們是拋開了原有的麻木傳統，接受了外來的麻木傳統，借外人工商業之助，建立其特殊地位。其為無意識之浮沉與工匠並無二致，與文藝復興時代之歐洲，藝術家奮力探求，以自別於工匠之內在動力，相去何啻天壤。

在這幾十年中，自然有不少極有學養之士，在建築思想上產生啟悟作用者，但是他們寶貴的精力多花在遺產的整理等純學術工作上。如說把傳統之整理看做往前邁進的第一步，他們的貢獻是很偉大的，但是過份的考古式的發掘，由於肌手觸摸，反覆把玩，產生愛古之情，使這些學者們陷入泥古的幻境，不自覺的對舊有的傳統推崇過甚，把高貴的純學術精神，變成另一次復古運動，恰與諂媚西人好奇心的文化低調混合在一起。他們的努力充其量不超過十八、九世紀之交，亞當姆兄弟在英國，傑菲遜在美國所盛倡的復古典運動。因而使一般追隨者們，未能經由此覺悟達到圓滿的自覺，再次陷於民族偏見的蔽障。

我國建築的復興，並不在於某種樣式，某種風格的特別提倡，而賴於建築的全面自覺。經由自覺，民族的天才會主動的發揮出來，自謀解決之道。因為透明的理智，參悟的體會，是一切新途徑開闢的動力。經由頭腦冷靜的自覺，偏蔽之見日少，靈明之見日多，在精神上方能達到均衡狀態。我們覺得我國舊有的建築在數千年靜態的社會裡是和諧的，因為它頗能配合我國文明行動遲緩的調子。馬可孛羅的元代北平與今日所見的清代北平並無多大差異，五百多年恍然而過，在曲頂與斗拱面前，時間顯得毫無價值。我們雖愕惜其缺乏進步，但仍須承認其必然。可是我們的時代充滿了矛盾，文化現象錯綜複雜，思想雜陳，令人不知何從。這裏需要每一個人的精密頭腦。近代人類學家大體承認文化是一個逐漸趨向於和諧均衡的歷程。繼破壞以後，建築不可能再形成一個代表僵硬傳統的樣式，乃是不斷的趨近於另一審美的與物質的均衡。在現代，我們所能賴以為準的，只有透徹的理性一途。

我們應以近十餘年來日本建築之發展為戒。日人在強烈的文化傳統的要求下，業已造成形態上的定型，頗引為自傲。但是在我們看來，這種趣味的統一，或可說是日本當前建築的枷鎖，它需要更大天才來加以突破，這是既定意識形態之弊。但我們並不是否認一切傳統的價值，我們強調的是傳統的價值必須以今人之價值為準

優良的音響設計

J. E. MOORE 著
胡宏述 譯

圖1　圖2　圖3　圖4

（圖中標示：座位、D'、D''、A'、A''）

來加以衡量。民族樣式的建立是一件好事，但其價值並不超過社會與個人的精神與物質生活之適應的常變價值。因此，建築的自覺一方面啟發了更高的審美要求，再方面協調了建築與社會現象的關係。當實體架構建立時，理性發揮作用，新建築的多彩多姿則可預期。我們承認建築的覺悟之流行的樣式，且常高踞於建築的基本時，我們尚讚其為正向價值之一種。

在建築自覺的途徑上，第一站是社會群眾對建築重要性的認識。換言之，我們的同胞必須重新創新自我教育，謙虛的要求對視覺世界、對社會結構與建築藝術之關係作進一步的了解。肯定實質的文化結構即是建築的和諧的表現。通過此一認識，方能建立下上一致的建築理想，為我們時代的居住環境之創造，提供健康合理的根基。

我們的同胞必須知道一個文化合理的發展，物質力量與精神要求間之有效協調，是完全反映在建築上的。我們覺得一

個社會如不能充份體認建築的時代精神的表現，其審美的內涵，則欲求充份接受他種超物質的時代藝術亦屬不可能之事。在西方，近幾十年來經過兩次思想的革命，由與普及的美國，尚有進一步努力的必要。現代建築名家葛羅培氏，在接受哥倫比亞大學榮譽博士學位致辭中說：「想到今天所擁有的豐盛的天才、技術的財富，財務的來源等無盡寶藏，覺得這一代的確握有了比古老的遊戲裏的一切王牌，以為社會賴以生存的觀念創造建築形態之象徵。只須一種神祕的觸媒來結合這些力量，使免分散。我個人認為這觸媒即存乎教育的力量中，藉教育以提高人們對其自己生活形態之期望與要求，藉教育以覺醒，磨銳他們潛在的創造與合作之能力。創造者需要一切使用者之反應……」

葛氏這段話正是一切關心當代建築前途的人所要說的。因為社會的覺醒，代表社會實質組構實現的可能性，在大的、以至小已認識新建築在科學背境中之整體的意義。但是在建築的社會意義上，西方人正在奮鬥中，不少以群眾為心的建築家與理論家，在幾十年內已提供了很多足資參考的當代集體生活的建築理想。這些貢獻有待西人的普遍關懷，以進入實施的階段。

在我國，因為舊有的建築並無一層有力的思想與學術背境，故很輕易的自工匠手中脫開。但是我們需要努力的是掙脫「工匠精神」，很自然的接受西方近一世紀的成就。我們的社會不必認為放棄對建築舊有的看法，進行自我教育是有失自尊的事，都市為單元的創造中，是能容納一切個人的奇想，與時代多方面的表現的。在社會應當抱著對古典音樂的崇敬態度，求鑑賞的普遍覺醒裏，審美的表現心動調節為一

較高的和諧，這事實是在歐洲建築史上之每一盛期均曾達到過的。

社會民眾對建築的自覺之另一意義是知識份子已有成見的調整。文藝復興以後，歐洲的藝術界自集團精神的手工藝走到個人精神的獨立藝術家的一面。隨著時代的演進，雕刻與繪畫脫離了建築，成為藝術界的主流，而作為藝術母體的建築之地位日漸淪落。後世的建築或成為繪畫或雕刻的實用，整至墮落而不可收拾。這一事實，促使一般智識份子對建築的輕視。而新建築來臨以後，由於其工程成份之日佔重要，若干保守的藝術界人士或竟全然亦視為牽強附會。我們不相信他們沒有能力理解新建築之美學，是他們強烈的成見把新建築摒諸藝術領域之外。甚至我國有人把建築早期與立體派繪畫之間的關係，杜塞了他們求知，求理解的路。在我國，由於舊士大夫階級的藝術出世之理想尚未消失，古老的正統建築之外，詩情畫意的建築理想仍然存在，且無可諱言的，他們經由此一自許的境界，認為所謂建築師者類皆俗人，充其量不過工程人員。不論其態度為新為舊，視建築非藝術，為智識份子高雅自賞的通病之一。然而我們希望這些社會之中流砥柱的智識份子嘗試調整其看法，至少，在新的正確觀念尚未建立以前，我們要求他們以較謙虛的態度來衡量建築，因為只有謙虛才能容納與接受。建築之為藝術，其難於理解與接納，勝過音樂，勝過抽象美術。一經接受，對生活之充實，卻又遠勝過其他藝術。我們希望他們明白：圖畫的感情是建築的必要賦性，雕刻的實體亦是建築的附屬表現。經由繪畫與雕刻無法打開建築藝術的大門。

我們特別對智識份子提出此要求者，乃因他們是社會進展的主要動力。歷史證明一切思想與運動依賴智識階級型鑄意識，且促成行動。沒有他們明確的支助，一切理想必失卻依據。因為文化活動是他們所創造，為他們創造，最後則置於他們的評議之下。他們觀念的健全是建築正常發展的必要條件。社會的普遍理解，是以智識階級為經緯，因為他們負有教育大眾的主要責任。我們誠懇呼籲他們合作。西方的新建築運動是經由智識階段的努力協助而迅速成功的，在英國，由於傳統的力量甚大，智識份子固守已有的成見，故對建築的成就較其他各國為遲。即至今日，英國在建築的表現上仍為最保守者。我們的近鄰日本，戰後的新建築的發展一日千里，究其因，不過智識階級大力所促成。

建築自覺的運動中，相關專業對建築之認識是第二個必要條件。我們或已熟知建築視一種社會性藝術，它反應了一個時代一個社會的一切物質與精神力量。脫開物質的背景是無建築的，失卻科學成就的依據是無真正建築的。它的完成基於工程的知識、材料的供應與工業產品、機構的充份合作。在手工藝時代，建築師掌握一切工程問題，因之能使各方面之支助統一於單一創造的系統之下。不但是實質的，即使是藝術面亦不例外。但是現代社會是一個分工的經濟體系，建築師不但不願，抑且不能操縱一切建築事業的進行。由於現代建築的工業化，一座建築物可能需要

包容全國工業界的貢獻。而建築機械化的趨勢，迫使建築師不得不將類似大工業計劃的機械裝置作為首要考慮。事情很明顯，新建築所面臨的問題是標準化、廠品化。在世紀之交，歐西新建築對機器的努力遷就，曾使之成為乾枯的生活匣子，出現生活遷就機械的怪現象。近幾十年來西方建築工業的覺悟，漸呈現趨近諧調的樂觀前景。

事實上，美國的建築工業與建築設計間，相輔相成，發展各得其宜。我國建築工業界正在創生時期，若干企業尚未釐定工作方針。我們希望近幾年來工業產品雜亂無章、缺乏規格，毫無美感成份的現象，會很快的更正過來，使建築界能自由並樂於選用，以開拓建築表現的幅度。而此改革，一方面固然看工業的設備與技術，另方面則須對建築的要求有新的覺悟。換句話說，在建築工業品的生產者們的心目中，要浮昇似建築師所有的建築的理想與審美直覺。至少我們要求他們在設計與製造的過程中，聽取有資格的建築師的意見。這一些並不表示工業製造家需要對建築師低頭，這毋寧是一層較廣泛的，社會性的合作。現在不乏工業生產新材料以改變建築外觀的例子，鋼骨與鋼筋混凝土的發明推翻了幾千年建築形式的舊軌，是極堪工業界驕傲的。而未來的新材料，其前途將未可限量。但是只有把握建築的要求以提供新產品方能改造建築，是產業界應有的諒解。

事實上，建築工業的名單儘管拖長，居調度統籌一切之大責的還是建築師。在一切工業最終目的必歸於一：為增進人類生活而已。建築師代表社會生活的理想，西方早已將建築師當做「超工程師」看待了。這不表示建築師自身的狂妄，而說明負協調物質成就於精神架構之責。他的身份未可以單純的職業視之。因此，我們有權要求工業界合作，也誠懇要求他們合作，為新的視覺環境的創造而共同努力。

實在的，建築界首先要覺悟的是職業尊嚴的重要性。在我國當前的社會中，建築失卻其藝術的地位，而建築工程方面的分工體系，又使我們沒有掌握全盤的能力。這個處境，很容易令人陷入一種職業的自卑感中，而自卑是一切罪惡的泉源。近幾年本省的建築界，舉目皆是尊嚴喪失造成。而不少建築界人士抱著單純的逐利觀念，在逐利的社會中無意識的浮沉，根本不知所從事之工作的偉大意義。他們由於對建築的認識不夠，對建築工作應有之知識不夠，乃盲目的，以虛偽的囂張、卑陋的乞憐等態度出現於社會，益增行外人士之反感。我們承認當前社會不是新建築發展的理想園地，建築界人士在謀生與貫徹一己主張之間，確存有極大的矛盾。但是我們應該自省的是我們是否已經完成職業上應有的準備？是否對建築的社會性目的已有了明確的理解？我們審美的與創造的能力是否足以負起為社會建造生活環境的責任？在幾千年的工匠傳統之後，我們對職業尊嚴的建樹做了些甚麼？

社會對建築之歧視，泰半出建築界自身所

失，人格淪落的份子，令人聞之悚然。我們無意指責個人的道德行為，我們不是道德改革家。但是當發掘此一道德淪落的基礎時，我們不禁感到未來建築大業根基動搖的可怕。自尊心的喪失是淪落的開始，是對世事、責任淡然視之，而唯利是圖的主要原因。建築事業不論對社會，對個人，都是一種健全個性的圓滿表現，需要不斷的精研與追求。近代建築的途徑，如前所述，其精神衡之於理性。我們如何敢想像個性喪失麻木無覺的建築師之作為？

狂癲之士而仍受世人推崇者，但在建築界將永無發生之可能。我們希望建築界人士謙虛一下，恢復理智，反省自己所能。冷靜的自省，導向透徹的覺悟。試想今天在臺灣，建築之為藝術果有何可自傲者？建築之為工程，是否有辱「工程」此神聖稱謂？我們試把自己在社會上所扮演的角色弄清楚，然後衡斷自己的份量，是否足以擔當此責任？至少是否有此求上進之意圖？

我們知道認識自己是一個極大的難事，但是未來建築的前途是賴乎建築界人士的自覺。這是一種良心的自發行為。我們知道建築本於人道主義，醫師自希臘時代即有職業的誓言。建築師在社會基礎的新覺悟中，應該有更高於醫師的誓言，以保證履行其責任。因為醫師雖關乎某一個人的生命，建築師關乎一個文化的生命。也許是無形的，但是其影響卻更為深遠。當然，任何職業均難免有不良份子，醫師亦然，建築師何獨不然。只要有一個光明正大的目標，一個職業的理想，職業的道德與尊

態度的蠻橫與囂張是潛在自卑感的一種表現。因為胸中無物，若干行內人士乃陷入自我職業誇張以求補償。但是自我誇張是一種習慣，初時尚自覺其為騙人之勾當，久而久之，竟墮入殼中，失去了自覺，囂張之氣焰尤甚。我們覺得做人之態度，見仁見智，可是建立身心之平衡是建築界第一要務，否則必趨於混亂。我們的行業是需要藉冷靜、客觀的思考來貫穿建築師的情感，需要兼有清晰的頭腦與豐富的情感的多方面因素。詩人、畫家，歷史上不乏

1 《建築》雙月刊第九期的封底
2 《建築》雙月刊第十四期東海大學建築系客座副教授郇滌（Felix　Tardio）所繪的插圖

橄欖球賽印象

晉子

可望而不可及

《建築》雙月刊第二十一期封面裏的陳其寬畫作

嚴可以建立起來。在此偉大目標的光照之下，少數不負責任的人，會顯得縮首縮尾，不敢明目張膽的悖棄良心。在醫界是如此，在建築界亦應如此。我們需要設法使拋棄職業道德的人無驕傲之心，有羞愧之意，我們應該樹立嚴正的職業行為的標準，如先聖先賢為我們建立的一般行為準則。

揚名，建築師亦應依其工作成就為揚名之根據，而非由鑽營攀附而來。自尊心的建立預期一新建築的美麗遠景。其影響之深遠實非今日所可預計。因此，我們覺得中國當前的建築問題，在根本上需要一個全面的澈悟，以結束我國幾千年來沉緬於其中無意識或盲目的傳統。

本刊發行之最大目的即在希圖推動此種自覺的運動，使遍及於廣大群眾，建築事業有關的文化與工業界，乃至建築界自身。我們希望我國建築學術很快的建立起來，建築事業很快的贏得其應有的社會地位。而此一目標自然需要各界共同的努力。回顧歐西之前五世紀的希臘，紀元前後的羅馬帝國，十五、十六世紀的文藝復興的羅馬，對於我們自己的傳統，雖有很多足以自傲之處，但總覺得精神力量的不足？我們深知西方的史蹟未可為我國之借鑑，但是其文化力量在建築藝術所表現的奇蹟，及其令人嚮往的居住環境的視覺與空間的均衡，我們不禁設想一類似高貴與偉大的遠景。我們要求社會，尤其是建築界的同志，亦以壯闊之胸懷，容納此一遠大的理想。

然而我們不是首倡一運動。任何文化的運動都是其自身的客觀條件迫促而成的。我們不是先知先覺者，亦無意造成類似的印象。因為這一自覺運動早已在年輕一代中醞釀開來，形成一種內發的力量。本刊的責任是意識化，表面化此一潛在的要求，而行動化此一滿弓待發的力量。換言之，我們要鼓勵有心者，在已成的對建築事業有關的文化與工業界，乃至建築界自尊心的恢復是新希望的開端。在行內必能激起一種向上的競爭。醫生以醫道

《建築》雙月刊第二十五期熄燈號的封底

築發展之不利情狀下，一吐鬱悶之氣，從而抽引出強大的活力來。我們同時要對行外人士盡一份規勸的責任，並要求他們衷心的合作，吐露他們的希望與意見。因為建築是屬於他們的。

在此發刊之始，我們亦願就編輯之方針略加說明。首先，我們是有自己的見解的，此一見解概述於本文中。但是本刊絕不因之而杜塞與此相反或不同的寶貴意見。我們深知問題之討論會使問題更加深刻，只要具有充份論證的一切作品，本刊均樂於公諸大眾。在有限的版面內，我們希望每期為社會群眾說明一些小問題，並為發生於當前的建築界大事，發表一點短評。盡可能的，我們將收集一些國內外的建築動態加以報導。但是本刊的主要內容，將是在理論上敞開討論的大門，在技術上提供一些重要而最新的觀念與發展。對於本省建築，本刊每期騰出篇幅選取我們認為近乎水準之作，廣予推介；至於不負責任之作品，我們援國外刊物之例，以「不予注意」為筆伐之道。

十數年來，本省無建築刊物。據我們所知，除六年前停刊的成功大學建築系主辦之《今日建築》雙月刊，及至今尚勉強維持已四年的成大建築系學生刊物《百葉窗》之外，從未有一正式的出版物。一個獨立刊物的發行，可說早已是有心者所關懷的事了。即使如此，本刊同仁絕不承認只為妝點此一空白而來。如前所述，我們有遠大的期望。我們希望藉一個刊物作觸媒，結合一切對建築抱有熱誠的人，與我們共同栽培它、灌溉它，使它成可能代表我們時代精神力量的標誌，不但啟發我國建築界的創造意欲，而且能把這些貢獻展示於世界的眼前。我們希望它成為建築界的目與口，以終結過去盲、啞的，因此導致麻木的、遲鈍的感覺狀態。

附錄：一年來的《建築》雙月刊

（原刊載於一九六三年四月《建築》雙月刊第七期）

首先，我們感謝一年來建築界與本社同仁諸友好對我們的鼓勵，以及賜予我們的協助。我們深知如無普遍與廣泛的支助，單憑幾個人的力量，在業餘的基礎上，是做不出甚麼東西來的。過去一年，我們的貢獻很有限，即使如此有限的收穫，也是在大家愛護之下完成的。各位讀者一定喜歡聽聽我們的苦經。

一個建築雜誌，其主要任務在報導時下建築的創作，乃至建築界的動態。因此，我們要求各方面對建築的合作，與我們共同栽培下

需要一個健全組織，充沛的財源，以效率化、機能化它的內容。這一點在目前是我們做不到的。本社同仁都是兼任的，本身都有繁重的數份工作。而有限的財力，使我們無法獲得充裕的人力。因此，大部份的文稿，自撰寫、編輯、校對、出版、乃至賬目的收支、訂戶的登錄，都要自己動手。若非一種工作的熱忱，這毫無物質代價的事業，實在很難支持下去。

我們最大的困難是稿源，向各方求稿真是一件頭痛的工作。目前的財力使我們無法付出稿費是稿源困難的一大原因，而建築界的碩彥，多忙於自己的事業，無暇執筆是另一大原因。比如說，我們接到很多朋友的建議，認為採取專號的方式最為理想。這一段，本社同仁大體也持同一想法，但是一提專號，使我們不能不想到專家。本社同仁均非專家，對某一專號至多是介紹一點國外的東西，但是我們創刊的目的是以報導台灣的情況為主。試以第五期的國民住宅為例，我們覺得稱其為一專號實在令人報顏。照理說，我們應該有一很完備的台灣國民住宅事業的報導，各類統計數字，目前工作的進展，政府的政策等，但是我們對於這些資料的來源，只有一個模糊的概念。我們會要求有關人士的協助，但是他們並不熱心。而在本刊的預算中，並無「採訪」費。甚至沒有起碼的旅費，何況本社同仁也沒有多餘的時間去做採訪工作。

雜誌的責任應該是網羅各方面的，而我們很難做到。在照片的篇幅上，我們自感十分寒酸。幾個小照片擠在一張十五開的銅版紙上，實在簡單的對不起各位建築師。由於沒有趕上時代的攝影器材與專派記者，第一流的照片是得不到的。但我們盡財力的能力，印在銅版紙上的圖片，企望能對該作品有一極清晰的介紹。

如果是一個國民住宅專號，該期的作品介紹應以國宅為主。這同樣是一大困難。台灣各城市的國民住宅事業究竟進行到何種程度，有多少經過細密研究……在經濟的、社會的分析工作上能提出具體說明的作品，我們想知道，也無法知道。我們只能看到公共工程局的小冊子，它自然不能代表台灣的國民住宅全貌。

在作品介紹方面，我們只能藉助於各地之友人，請他們為我們留意，甚至請他們代為收集資料，還要貼上照片的費用與郵費。因此，一方面我們得感謝義務幫忙的朋友們。同時，我們要向那些未經我們發現的作品之作者們致歉。因為一個建築

1 編註：一九四九年底數位建築技師發起組織台灣省建築技師公會，一九五一年一月取得「職業團體法人」之地位，初始有會員五十四位。一九六八年三月十七日成立台北建築技師公會，一九六九年遷往台中市。一九七一年十二月二十七日政府公布「建築師法」，依法於一九七二年十一月一日改組為台灣省建築師公會。二〇〇九年十二月三十日「建築師法」修正公布，其第二十八條公告原省建築師公會應自期限屆滿日起一年內，辦理解散。惟因財產未清理完成，至二〇一三年底台灣省建築師公會尚存在。

2 編註：中華民國建築學會於一九五九年，由建築學界前輩關頌聲、鄭定邦、張德霖等發起籌備，早年會務沉寂，值至一九七八年方汝鎮擔任理事長才較有活動；二〇一一年八月更名為臺灣建築學會。

我們無意把這一些例子當做藉口，推卸過去一年來內容貧乏的責任。但這可以向讀者說明，我們目前的表現雖未必理想，我們的目標還是很遠大的。古人說「取法乎上，僅得乎中」，我們希望永遠取法乎上，把國際有名的建築刊物作為榜樣，讓客觀環境與時間加上我們的努力與讀者的支持來完成它。但是要想真正完成這種理想，財力與人力的情況必須改變。我們聽見有人談到，認為建築雜誌的職業性很有必要。我們深知道這一點，不是職業性，無法保證內容的充實；不是職業性，無法造成廣大的銷路。但是這顯然不是目前所能輕易談起的。在臺灣，依賴出版物生活是一種冒險，而且由於生活所迫，必然走上市儈味濃厚的庸俗路子，很顯然我們沒有沾上。老實說，在臺灣出版一種建築雜誌的適當人選不是我們，而是建築技師公會[1]，或有名無實的中國建築學會[2]。它需要有力的後盾，不怕賠累，不在乎一些人事上、事務上的小開支。像我們這樣「小難，我們選配的幅度容或不夠廣，但自信我們發揮了出版物的功能。由於前提的困知道，藉以觀摩品味。在這裡，無疑的，準以上的建築物[3]。這些作品應該為大家在過去六期中，我們介紹了幾十座標前途是大有可為的。

去，讓青年的活力成為一種不斷的號召，時間內做得到的。但是只要我們能支持下的積習，讓他們拋棄傳統的看法，不是短點。我們深知，要想很快的改變目前社會一個標準。而這正是台灣建築生命的起對新建築方向完全模糊的人，知道建築有準，使很多在過去對建築藝術了無認識，中，至少為幾百位讀者增加了品評的標一種輿論，代表一種態度：在短短的一年界，《建築》雙月刊是有貢獻的。它代表點小小的驕傲。我們覺得，對於台灣建築

雖然如此，仍請讀者容許我們表示一家小氣」的弄建築雜誌，雖不敢說是空前絕後，至少與這個雜誌的外表是不相稱的。

國立台灣大學農業陳列館立面／有巢建築工程事務所

3 編註：《建築》雙月刊第一期至第六期介紹的台灣建築作品計有：台南市青年館／金長銘·東海大學建築系教室／陳其寬，台灣大學學生中心／王大閎，國立台灣大學農業陳列館／有巢建築工程事務所／陽明山住宅／基泰工程司，台北市大安區市場／美亞建築師事務所，東海大學女職員單身宿舍／陳其寬，英語訓練中心大樓，私立台北醫學院形態大樓／吳明修，台南市大同教中心／賀陳詞，台灣大洪建築師事務所／胡適之先生墓園／基泰工程司，台北市大同教中心／朱鈞、陳邁，台灣電視大廈及竹子山發射生活動中心／沈祖海建築師事務所，台南天主教大專學生活動中心／沈祖海建築師事務所，東海大學藝術中心／陳其寬，台北高爾夫俱樂部／大洪建築師事務所，國語日報社大樓／林慶豐建築師事務所。

尚能符合我們的標準。在過去六期中，我們介紹了六個選自國外刊物上的佳作 [4]，並均予以分析批評。這自然代表我們自己的公正品評態度，但敢說這是我們對台灣建築批評欣賞的一點小貢獻。

在這裡，我們不能不提到本刊對一般群眾的影響是微小的。我們是專門刊物，並不太對社會大眾負責，雖然我們很希望能得到他們的反應。值得一提的是去年秋天，建築技師公會的展覽會刊轉載了本刊第三期的社論 [5]。因而使本刊無形中代表技師公會對外發聲。我們看到有些報紙表示態度，並且聽說公共工程局針對那篇社論，邀請技師公會的代表出席討論如何改進建築。

我們很樂意聽到對本刊印刷與裝璜等形式方面的謬讚。「比上不足，比下有餘」，本刊在形式上自不願與國際性刊物一爭長短，但自信在台灣的各刊物中尚能算得上乘。這也許是一個建築刊物所應具備的特色。我們並不滿足現有的成績，但在這方面是下過一番功夫的。在這我們可

讓讀者知道我們的狀況，這本雜誌每本的成本超過十一元。主要對象是訂戶，每年每戶賠十元以上；學生訂戶每年四十元，我們要賠二十元之多；如果在市場上寄售只能收七成，每本賠三元，你會了解它能生存下去，不得不謝謝廣告。

在述說苦經與得意事之後，我們願向愛護本刊乃至對建築懷有與本社同仁同樣熱心的讀者們提出幾點要求。如前所述，如無多數人的努力，我們的理想是很難有希望完成的。

第一，我們希望大家有撰寫文稿的興趣。對於任何建築方面的想法，對於一些實際工作的經驗的紀錄，甚至隨興的感懷，都是我們歡迎的。限於編輯方面的種種原因，來稿自然未必能刊出。因此我們很願意能在撰寫前來信與我們聯繫，而我們是盡可能合作的。

第二，我們希望建築師能踴躍的主動提供作品。但是各位如有意為自己的作品做一個紀錄，有意對我國新建築的歷史負責，我們認為刊登本刊是僅有的一條道

1 美國費城大學醫學大廈
　／路易士・康
2 美國芝加哥馬利那城
　／Bertrand Goldberg Associates
3 美國波士頓市政府
　／C. F. Murphy Associates
4 以色列核子試驗所
　／Philip Johnso

4 編註：《建築》雙月刊第一期至第六期介紹了六個國外刊物上的佳作：美國費城大學醫學大廈／路易士・康，美國芝加哥馬利那城／Bertrand Goldberg Associates，美國 TWA 航空站／Eero Saarinen & Associates 及 PAA 航空站／Tippets Abbott McCarthy and Stratton，聯邦囚犯精神病院／A. L. Aydelott& Associates，以色列核子試驗所／Philip Johnson。

路。而歷史的責任感，在我們看來，是每一位有良心、有志氣的人所必具的。而這一點對各事務所而言，並非難事。作品是現成的，只要與我們取得聯絡，事務所有充足的人力準備點簡單的圖樣及照片。圖片上說明，請一概用中文。

第三、我們希望有力量的讀者能夠賜予我們經濟的支助。這一點可從兩方面說。首先，我們希望大家幫助我們展開銷路，使發行數達到自給自足的目標。就目前臺灣建築與營造業的情形看，本刊的推展尚有甚大之可能性，發行數的的重要性對雜誌，特別是負有特別使命的本刊，是不言可喻的。我們希望在不久的將來，能真正廣及於每一建築業者的手中。其次，本刊在內容與形式上的進一步改良，經濟上有賴於廣告。我們很希望未來有關材料界的大量的廣告資金，轉移一部份到本刊。理論上說，廣告也是一種新聞；在資料的保存上，特別對於台灣建築的發展，同存有其歷史性價值。我們盼望製造業認識這個意義，不吝賜予協助。

對於未來，我們於有更高的期望，但確不知能做到甚麼地步。我們願意多想、多做、少說；尤不願對讀者們開空頭支票。過去一年的嚴酷事實告訴我們：美的理想常只是一個夢，客觀的環境決定了一切。

我們曾耳聞建築技師公會有意出版一刊物，這消息使我們興奮。在財力上，技師公會是唯一有資格支助刊物的機構，他們能排除萬難，在建築界推廣與報導上做一點事，自為台灣建築界之幸。我們樂觀其成。如果在不久的將來，技師公會的刊物出版，我們的責任至少可以減輕一部

份。而讀者們的客觀選擇，自將造成一種象徵性的競爭。因此，如非大家均力爭上游，則勢必在性質上分道揚鑣。我們希望早日與這個姊妹刊物見面。

6 編註：直至一九七五年元月台灣省建築師公會才創辦刊物《建築師》。

5 編註：《建築》雙月刊第三期社論是《中國的知識分子們，請認識建築！》；臺灣省建築技師公會於一九六二年十月二十五日在台北海雲閣畫廊舉辦建築展，展至十月三十日。

5 「建築」雙月刊的廣告之一
6 「建築」雙月刊的廣告之一

1969

過去、現在、未來
──《建築》雙月刊改刊辭

原刊載於一九六九年八月一日
《建築與計劃》雙月刊創刊號

六、七年前，在東海大學建築系開辦之初，幾位志同道合的年輕教員們，徵得虞曰鎮先生之支持，創辦了《建築》雙月刊。其用意是幾方面的。他們覺得當時的建築界過於沉悶，一個雜誌可以為建築界對外發言。他們覺得當時有不少的建築師在辛勤的工作着，他們的作品需要一個雜誌作為發表的園地。他們覺得建築界在不一致的建築理想，為我們時代的居住環境受重視的情況下，自身形成一種惰性，很難在職業界內造成前進向上的朝氣，需要一個雜誌介紹新觀念、新方法，並對界內的工作氣氛，加以鼓舞。

因此在第一期中，他們以「我國當前建築的自覺運動」（較文化的自覺運動早一年）為題發表創刊辭（較文化的自覺運動早一年），申述這些嚴肅的理想仍然存在，且無可諱言的，他們經由

目標。他們對社會大眾說：「在建築自覺之初，幾位志同道合的年輕教員們，徵得的途徑上，第一站是社會群眾對建築重要性的認識。換言之，我們的同胞必須重新自我教育，謙虛的要求對視覺世界，對社會締構與建築藝術之關係作進一步的了解，並肯定實質的文化結構就是建築的和諧的表現。通過此一認識，方能建立上下一致的建築理想，為我們時代的居住環境的創造，提供一健康的合理的基礎。」稍後，他們並指出實現此一目標的途徑是教育。對此，他們特別提到我國知識份子的態度，並對他們說：「……在我國，由於舊士大夫階級的藝術出世理想尚未消失，古老的正統建築之外的、詩情畫意的建築理想，仍掌握在建築界自身。他們用了比

此一自許的境界，認為所謂建築師者類皆俗人，充其量不過工程人員。不論其態度為新為舊，視建築非藝術，為知識份子高雅自賞的通病之一⋯⋯，我們要求他們以較謙虛的態度衡量建築。

我們特別對知識份子提出此要求者，乃因他們是社會進展的主要動力。歷史證明一切思想與運動依賴知識份子型鑄意識，且促成行動。沒有他們明確的支助，一切理想必失卻依據。因為文化活動是他們所創造，為他們創造，最後則置於他們的評議之下。他們觀念的健全是建築正常發展的必要條件。」

但是這些創刊者們很明白我國建築的前途，仍掌握在建築界自身。他們用了比

較嚴厲的語句，做自我檢討，希望由建築師自身做起，從而更改社會人士之觀感。

「建築的自覺的主要關鍵，仍在建築界本身。我國當前建築的危機之最大責任，亦要建築界自身來負擔。我們很遺憾的說，社會對建築界的重視，泰半由建築自身所造成。而不少建築界人士抱著單純的逐利觀念，在逐利的社會中無意識的浮沉，根本不知所從事之工作的偉大意義，他們由於對建築的認識不夠，對建築工作應有之知識不夠，乃盲目的，以虛偽的囂張、卑陋的乞憐等態度出現於社會，益增行外人士之反感。我們承認當前社會不是了。

新建築發展的理想園地，建築界人士在謀生與貫徹一己主張之間，確存有極大的矛盾。但是我們應該自省的是，我們是否已經完成職業上應有的準備？我們是否對建築之社會性目的已有了明確的理解？我們審美的創造能力是否足以負起為社會建造生活環境的責任？在幾千年的工匠傳統之後，我們對職業尊嚴的建樹做了些甚麼？」

今天回顧起來，這些大目標仍然是對

的。這些問題仍然根深蒂固的存在我們的社會及建築界尚沒有準備接受新觀念。社會沒有一種需求去了解，故充耳不聞。建築界以社會大眾的標準為標準，失去獨立思考的依據。這說明一個事實，即建築本來是社會的產物，要激起某一改革運動，一定要從社會改革起，《建築》雙月刊沒有能力，亦沒有意圖改造社會。因此，從某一種意義上說，他們是飛蛾撲火，從事對理想的犧牲，知其不可為而為之，他們的工作是不能以成敗來衡量的。

第一，在有限的經濟資源支助之下，有限的幾個人，亦未能長期共事。在幾年來，某一種意義上說，他們是飛蛾撲火，從事對理想的犧牲，知其不可為而為之，他們的工作是不能以成敗來衡量的。

幾年飛快的過去。《建築》雙月刊在艱苦的情形下出刊了二十五期，筆者自國外匆匆歸來，覺得有作全盤檢討的必要。

這幾年間，台灣自一個艱苦奮鬥的局面，進而為經濟發展迅捷而聞名全球的局面。都市化在經濟快速發展的步調下，如野火燎原的擴開。建築物如雨後春筍般建造起來。臺灣的實質環境呈現一片虛浮的美麗景色，骨子裡正咀嚼著幾十年來建築教育失敗的惡果。建築界毫無起色。地產業的投機利潤的零頭，使界內泛起病態的紅光，使知者為之焦急。臺北市成為全世界

第一，在有限的經濟資源支助之下，《建築》雙月刊一再轉手，因而在刊物本身不但沒有累積工作經驗及效果之可能，連續發生，己身不保，更談不上展開工作了。

第二，他們工作的方式及能力，都沒法達成他們的壯志。雜誌的傳播不夠廣，由於內容或陳義過高，或用辭艱澀，或長篇累牘，真正閱讀的人更是少之又少，故影響力極微。由於人手不足，在職業性與新聞性這兩方面，完成的太少，因而失去一個職業新聞刊物的吸引力，未能發揮編輯上所希冀的效果。

第三、也就是最根本的一項，我們的

建設最迅速、水準最低下的城市。建築出版業也似乎景氣得很。建築界在要求發言權是一個好現象，但是發言權的要求是與偏私、護短共存的。出版物的目的缺乏原則，尤其缺乏自我檢討的精神。出於建築界的作品乏善可陳，出版物的內容，不是筆墨的渲染，就是自我宣傳，如《建築》雙月刊，則以拼湊篇幅為苦，實談不上選擇。舉目看去，一冊夠標準的刊物尚在雲天之外。而國際的建築界正醞釀著一次新的革命，設計的技術與概念在近幾年所獲得的內在衝力，使得在臺灣所了解的新建築變成一種相當古典的東西。

在這個局面之下，由《建築》雙月刊蛻化出來的《建築與計劃》怎樣去投射它的未來呢？我們覺得，往日過高的理想，雖然可懸為借鑑，都不足以用來指導一個以實際貢獻為目的雜誌。我們希望未來的《建築與計劃》能夠是一本有用、而有趣的刊物。有用，是指對有心人而言，它是有其職業的與新聞的價值的。有趣，是指它的內容應該是大家所關心的問題。當然，我們不能使它對每個人均有用並有趣，我們的主要對象是建築界與建築系的學生，因此它多少有點教育的意味。可是說教不是我們的目的。

由於希望「有用」，新聞及有價值的消息將取代過去的「作品介紹」。因為濫竽充數，勉強湊滿篇幅的介紹是無用而無趣的。若國內有佳作，我們將詳加介紹，使其有用並有趣。同樣的道理，建築史方面的篇幅，雖然均為值得欽佩的大作，因不符有用或有趣的原則，亦自本期起停止

1　《建築與計劃》中的國際建築動態新聞報導
2　《建築與計劃》第十二期改組後刊出的翻譯文章

刊出。

　　亦因同樣的道理，我們要刊些與國計民生比較有關的大問題。因為我們覺得建築師的責任應該早已超過一座建築物的設計。我們開始關心國家的建設政策，政府的住宅政策。因為這些不僅是我們做為建築師應該熟悉以便有所貢獻，即使做為普通公民都應該了解並發生興趣的。我們希望，盡現有人力的可能範圍，把這些有用的問題，寫成有趣的文字，雖然我們尚不能保證做得到。同樣的理由，我們很希望贏得建築界與營造界的合作，刊登一些實際而有用的工程技術。當然我們將介紹一些國外雜誌上的工程技術，將盡量考慮本省的適應性。

　　這一些都是我們的目標，希望能夠逐步做得到的。我們相信一種按步就班的耕耘工作，是導向實現更遠大理想的第一步，讓我們與讀者共祝《建築與計劃》成功！

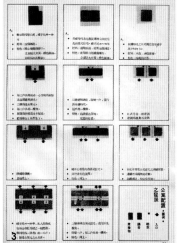

1969

過去、現在、未來──《建築》雙月刊改刊辭

1962

一個不是宣言的對話

——《境與象》

原刊載於《境與象》
一九七一年四月創刊號、一九七一
年六月第二期、一九七一年八月第
三期、一九七一年十月第四期、一
九七一年十二月第五期

你脫離了《建築與計劃》之後，再辦《境與象》的意思是什麼呢？

在過去我們辦《建築與計劃》的目的，想是把它辦成一本像 PA、AR、FORUM，那樣的雜誌，有一種服務職業界，標榜新觀念的目的。然而在臺灣辦一本夠水準的職業性雜誌困難很多，第一是從吸收的方面來看，地方太小，職業人數少，而夠資格的更少，普遍對雜誌所鼓吹的毫不動心。另外，職業雜誌有個很重要的部份就是職業界的生產力，究竟我們創造些什麼？由於談建築師寥寥無幾，建築水準太低，所以談表現更是難；而一本職業雜誌所介紹的應該是很有水準的作品，所以換量的銷路，所以即使降低標準也只能解決一句簡單的話來說明：就是既沒有作品可

以介紹，又沒有銷路。因此從過去的《建築》雙月刊開始到《建築與計劃》，這麼漫長的痛苦，最主要的就是想把雜誌提高到國際職業性的水準，然後進一步向國外輸出。但是我們這麼多年的奮鬥，看來是失敗了。這除了努力與方針有問題之外，基本上是臺灣目前的情況不能支持一本夠水準的職業性雜誌。

可說是一種註定了的失敗。

對的，是一種註定了的失敗。但假如我們不在乎嚴格的職業標準的話，至少間作一抉擇。我們覺得先要做的是把職業界或教育界的水準提高，一旦水準提高，才有辦成一本職業性雜誌的可能，這也就是說，我們把根本的困難暫時忘掉了。

一半問題。要銷路大就是得通俗化，要使非建築界的人能看才行。但是一種非職業性的材料印在一本職業雜誌上是不適合的。例如一些如何修理房子，如何裝飾家庭等等的題材，像美國的 Bette Homes、House & Garden……等刊物，以及一些接近婦女雜誌要求的內容。一旦刊登這些，將使得僅有的職業界支持者感到困惑，同時雜誌的對象也就模糊了。基於以上的了解，目前的這本刊物有個很重要的意義，就是勢必得在服務職業界與開闢新想法之

目前這本雜誌的性質與對象都確定了嗎？

從前的《建築與計劃》是個高不成低不就的情形，其對象也是相當模糊的。既不是大眾，也不是建築同業，又不是建築系學生，因此職業界認為太玄，學生嫌無聊。國外職業性雜誌最大的好處就是職業界與教育界是結合在一起的。職業界的成就本身即有其教育性，所以能結合在一起。我們的困難是教育界思想的水準不是職業界能趕得上的。因此一本職業性雜誌就會變成兩面不討好。目前，捨職業性雜誌則有另兩條路子值得一試，一是大眾化，要讓一般人能有興趣地了解一點建築，這是要建築界付出很大的人力物力來教育大眾的作法，現在看來實行相當困難。我們只有在一些非建築性的刊物上，廣泛地寫些文章來推動。因此以我脫離《建築與計劃》後的情形來說，由於時間與精力有限，以及工作崗位的關係，我嘗試選擇一較學術性的雜誌。當然，我是希望有別人能作前面的事情。因此《境與象》的性質是比較有思想性、前瞻性看法的刊物，是為了有興趣的建築界人士與學校在職業界能趕得上的。

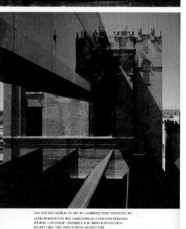

怎麼會選了《境與象》這名稱呢？

由於雜誌的性質及對象確定，我們最早想到的像「建築評論」、「建築思想」之類的名稱，但是都太通俗、窄狹，而不能表達我們所想像的色彩；另外還想到引用一些像 FORUM, PLAZA 的字眼來作為刊物之名，但是中國沒有這些傳統，一般人不大能體會出它們所代表的涵義。到最後，我們拿出「環境」與「形象」，環境解釋作 ENVIRONMENT，顯示一個廣泛的空間，形象則代表著 FORM，可是我們仍嫌它欠缺了些什麼。這種感覺在當我們把它縮短為《境與象》的時候就不太相同了。

由於縮短而意思模糊，涵義反而增多了。像「情境」、「意境」之類情感的關係，以及有種「象徵」、「包羅萬象」的意味，有種哲學的氣息存在，這比較接近我們雜誌未來的方向。我們希望它能討論與刊登一些比較代表現代想法的材料。因之《境與象》和最前端的建築思潮、情景、象徵以及一些建築符號的理論等連上關係之後，我們所要求的就不僅限於習慣上所稱的建築範圍了，由之視野為之一寬。

你所期待《境與象》未來的發展是怎麼樣的？

過去的人（包括國外）把建築看得太簡單了，現在我們希望能藉雜誌，喚起大家對建築方面動腦筋，認真研究的興趣，把建築的內容重新再整理一次。說不定經過一段時間的思考與研究之後，我們也許能在自己的國家裡建立起一種明確的思考——並不一定是了不起的思想、討論性，或能與建築緊貼在一起而有所發展，容易受到表面形式的影響。比如像三角形與半圓對年青學生的影響；其本身原與正方形一樣有其意義，無所謂好壞，若能適當的利用未嘗不可，但是我們想求上進的同學，抓不住什麼，一旦捕捉住一些表面的形式就抓得很牢，反而使自己思想上求進一步的可能性消失了，如有思想的基礎，就能真正抓住其意義而不作表面的抄襲與意氣之爭了。子之解說而已。

另外，我們覺得過去的雜誌過分高高在上，讓同學們自己來摸索、學習，現在採取的態度須作改變，須真正成為同學們的雜誌，編輯只是作指導的工作，但是這有困難得克服，一是中國學生的主動性不夠，二是學生平均能力太差。或許雜誌將只能發揮指導的功能。

《境與象》歡迎那類的稿件呢？

我們歡迎翻譯，或是有內容的有關形象、環境方面的研究報告，以及有思想性——並不一定是了不起的思想、討論性，或能與建築緊貼在一起而有所啟發的作品。關於職業上之作品，則希望附帶對形象表現的聲明與看法，而不僅止於作品樣品。

為什麼一般人會把這本雜誌當作是東海建築的雜誌呢？

由於從《建築》雙月刊開始到《境與象》，以至於眼前的《境與象》，其工作的人都在東海，工作的地點也是在東海，因此這麼多年來，造成了一種誤解，認為這本雜誌是東海大學建築系辦的。這

樣使得一般人對這本雜誌的看法與東海大學混為一談，著實引起了很多的問題，變為一些攻擊的藉口，也早就是我們想作澄清的。

當有人說這本雜誌是東海的，它代表了種什麼含義呢？

或許有些人是由於其本身的看法與這本雜誌建立的觀點有所不同而不同，嚴肅點說是思想的體系有別，而造成彼此間的差異。像哈佛與耶魯之對立，也許其間仍有感情的成份在內，但能將其內容提昇至相當的水準。據我所知，這兩個互相競爭的團體在真正學術的層次上是沒有偏見的，互相標榜互相向上，像目前耶魯的校長就是從前哈佛法學院的院長。很可惜，我感覺目前雜誌所遭受的非難中，有許多反對的意見是極感情用事，很門戶的，為了反對而反對。

有人說大圈圈裡有小圈圈，小圈圈裡有黃圈圈，為什麼我們的圈子觀念這麼重呢？

我個人的看法是這種門戶與圈子的問題，實是每個民族、每個社會都有的，在臺灣，一般說起來，圈子的色彩很重，所以不太容易發生冷靜的思考。往往自己沒有功夫去完成一件事，也就不希望別人來做，這點可能關係於中國傳統的社會主要是一原級團體所組成，以血緣為基礎的身分取向之團體過分強大，而非一契約取向的社會。所以不注重全體，不喜歡見到別人成功。這也就是小學生課本上，國父說我們不能再像一盤散沙般的原因。有人說中國人都是在群眾的噓聲裡倒下，而不會在群眾的掌聲裡站起來，固然我們想為了團體的進步而鼓勵團體的榮譽之限度內，但其本身是有好處的，但是在非理智的情形下，超出了這個限度。變成凡是屬於我這個團體就是好的，除開我這個團體就是壞的話，毛病就來了。可惜在向心力很強的時候，一般人常難以清楚地劃分兩者之別。像一些大學的同學會、同鄉會，到一些秘密的集會結社。表現上我們很容易發現它常常失去了原有的意義，這點在學界裡尤其要不得，因為小圈子所造成的盲目團體榮譽感形成的圍牆阻礙了正常的發展。

比如說上次《建築與計劃》辦的競圖，有許多人認為是東海辦的，所以東海得獎。事實上我們在評審委員的邀請裡，特別請了兩位成大的先生，使東海的影響力減至最小，當然或許由於其他的原因，使學生覺得比較方便，比較有信心，於是把學校裡的作品拿來參加因而得獎，因而引起了外界一些不必要的誤會 2。

2 編註：《建築與計劃》雜誌於一九七〇年舉辦學生設計競賽，評審團有賀陳詞（成大）、吳讓治（成大）、吳明修與李祖原等。得獎的六件作品是東海大學獲得。詳閱《建築與計劃》雜誌第十一期與第十二期，一九七〇年十一月與一九七一年五月。

不願妄自菲薄，可是它或許有幾分道理供我們反省。因此在臺灣很不容易產生從基層出來的領導人才，我們的精神狀態下，根本就不承認群眾中產生的領袖，我們互不服氣，互相打擊特出者，當然不容易互相推舉產生真正的代表。一般的代表多為上層派選下來的大員擔當，先天上就具備了領袖的聲望與條件。因之在臺灣的領袖們多是先在社會上獲得了地位之後才可能成為領袖。我們處在互相瞪眼互相破壞的氣候中。又怎麼會發生互相推舉的氣度呢？因此有些人對雜誌的打擊是不希望看見其他學校、其他的雜誌，有可能「好」一點的東西產生……。

另外，一般人會有種想法，認為東海是理論的，不是注重實際的，這又與雜誌常常扯上關係。

這說法實由一開始就有的，由於東海學校班級人數較少，對英文較注重，與國外接觸較多的關係，以致於給別人一種學生都往國外跑，不注重實際有沒有用，只重視理論，學生不會畫圖只會說的感覺。當然這常涉及到東海的教育方針以及別人的誤解，東海建築系並不鼓勵學生留學，東海所以注重理論，一是認為做一個建築師應該注意了解很多關於社會、關於職業、關於其本身的使命等等。這些理論以我們的看法，是建築師應該知道的，是一定必要的，而非玄談。這與雜誌完全是兩回事。

雜誌其本身即負有一種傳遞思想、看法或潮流的意義，故其必定是較理論的，一般人將雜誌之理論性與東海教育方針所提及之理論並提且混為一談，這實在是不相干的。因此，把從前到現在的雜誌看作是東海家裡的產物是完全不妥當的，東海並沒有支付什麼費用，僅是在工作時能提供一些方便而已。

一本刊物它是必須要個位置來發行，一定要有個地點來工作，這個工作的地點實不沾有任何的色彩，無論在那個學校都可以，在任何地方也都沒有錯。雜誌的色彩實來自辦雜誌的人，這才是真正有影響的因子，即使一旦我離開東海大學再辦雜誌，其內容與性質仍然是不會改變的。這樣，我們再也沒有理由說這本雜誌是東海的。

有人說你辦雜誌總是說外國東西好，給人以外國月亮圓的感覺。

是嗎？我是個民族主義者，私下很不佩服美國人，雖然花了不少美國錢去念他們的書。但我的腦筋尚未糊塗，常說外國東西好是實，說外國月亮圓並非事實。有人這樣批評我，我確實很難過。因為我常覺得中國月亮比較圓。你覺得《境與象》在為外國人吹牛嗎？

但是我想有人所指的是你常喜歡談到外國的東西。

這是事實。但喜歡談外國月亮圓的人，常常不一定是認為外國月亮圓的人，反過來說，開口閉口是祖國的人，在內心中可

能相當的媚外。今天的世界因為交通的發達，國與國間在地理上已經無法分得很清楚了，這一現象，特別以文化事業為然，甲國有何長處，乙國探而知之，學而習之，進一步加以使用，真是當然，沒有甚麼值得大驚小怪的。反過來說，如果乙國之人，皆仰頭挺胸，傲然四顧，做不屑學習狀，並不表示是一種進步，可能反映一種自卑。好在大部份的人，都不認為學習是一種媚外，如果是這樣，咱們今天豈不是不能有汽車、火車乘坐了嗎？那還得了。

你談的物質的力量，我們比歐美落後，物質力量自然是落後的，應當向他們學習。

那麼文化呢？

文化是一個大題目，我平素不願談大題目，讓我們只談與我們有關的建築吧。

建築是文化的一部份，不錯，但建築也是物質力量的表現。建築設計更是一種思想方法，是生活形態的具體化。這些東西都是在文化的基層的，足以產生文化的外觀。我國的朋友們太注重這個文化的外觀了，忘記了它的促生劑：思想與生活，故轉來轉去，出不了形式主義的老路。

我們要立定民族的本位。學人家的知識，不是媚外，重要的是要這些知識生長在民族的土地上，然後開花結果。在建築界是日本成為第一流強國的原因。除此之外，試想我們在物質的力量之外，是不是不需要外國的知識了呢？建築的促生劑，是不是我們自己的，目前我們的生活西化的情形很嚴重，不在我們的討論之內，思想方法需要外國知識界的協助。

比如機能主義的理論，可以說在我國成千年的歷史中沒有出現過，今天我們能不考慮？如果我們要考慮，而泰西的機能主義的思想，自二十世紀初到今天，已脫胎換骨了數次，我們能閉上眼睛不看，硬說沒有發生過嗎？一種較積極的態度，不是閉上眼睛，而是細心的考察，加以選擇衡量，然後使它們在國內生根，變成我們的東西。

如果以為我們只向外國人學科學、學工程、學商業就夠了，則實在愚不可及。建築在思想之外，只是一種高級工人即可完成的非常簡單的技術，建築之為學問正是因為要考慮到技術與生活的結合，形式則在現代的思想方式之下呈現出來。我實在想不出不借重國外的知識，怎樣為現在建築極端的沉悶，打開一個局面。

故我是主張移植而再生的，這移植而再生的程序一直發展到我們的程度大約與先進國家相等了，可以發生反移植的情形，如今天的日本，以後就是互相影響的問題了，我國建築界開始移植已經有幾十年了，我們的上一輩在再生的這一步上繳了白卷，害得我們還要移植，使我們仍在遙望一個中國建築的復興。

說來說去還是外國的對了。

我們要進步，一定要心平氣和的承認在知識上先進的國家能夠幫助我們。這是

風 從 圓 環 來

九鑄夏

台灣古老的住宅

林衡道

民國五十九年十一月一日六月在東海大學講述

1 《境與象》創刊號的內文之一
2 《境與象》1973年2月號內頁

能不能舉幾個例子說明建築移植的情形呢？

例子實不勝舉。最明顯的，本刊最近介紹一些地方性建築及其特色你是知道的³。這些東西已存在了幾千年，為甚麼今天才由我們來介紹呢？我們固然是在提倡對我國的民族形式的研究，是在希望藉此找出一條我國自己的建築形態。但是在同一民族之下，不是有很多人在重建清朝的宮殿式樣，套用通俗化了的官式，在商店、學校、醫院、中山堂的屋頂上嗎？本刊的方向是感受到國際思想方式的影響，才提出來的。那一種國際的思想？簡言之是建築形式的區域性的邏輯，推而為民族建築的形式。其中包含一些思想的方向與方法的，因此，我們提倡中國建築研究的方向，是一種較高層次思想移植的結果，不是單純的抄襲而已。再仔細的說，國際間的思想層次，認為各地方、各國家的傳統形式，不是一種純形式主義的產物，而是很多物理的、社會的、人文的因素之完美答案。故今天夠水準的中國建築的研究，是找出產生那些形式的理由，應用到今天的建築上，不是研究怎麼才能做出一個很像清式宮殿的屋頂，抱住那本《清式營造則例》⁴不放。

那麼今天的我國新建築在你看來呢？

你是要我說我不想說的話了。大體的說，是一種外國形式的完全移植。由於移植來的年代，是在十多年前，又因缺乏滋養之故，還談不上茁壯；在思想的層次上，還是弱不禁風，達不到與國際建築界一爭長短的水準，亦不足為後來者宗法，故本刊站在前瞻性出版物的立場，就只好割愛了。

《境與象》雖然不是以職業刊物相號召，但一點職業的內容也沒有，怎樣使讀者與職業界連成一體呢？

我們要承認本刊的這一個弱點。我們曾嘗試過，並失敗過，故使出版與職業連在一起的企圖就放棄了。本來任何國家都有出版界與職業界的差距。出版多是一種

思想，具有前瞻性，而職業界所需要的是紀錄，屬於歷史性，故存有內在的矛盾，在比較進步的國家裡，職業與前瞻性的思想差距不太大時，尚可以有所連繫，在我國，這差距實在太大，沒法連起來的。

何以職業界總是這樣保守呢？

職業界通常是社會上最保守的集團。

不只我國如此，美國、歐洲莫不如此。在保守的職業界中，以職業的組織為保守之尤。為什麼呢？因為職業是一種營生的方法，已經有了此營業資格的人多不願更改行規，以免影響他們既得之權益，而且有一種傾向，即排除異已，減少或控制職業之競爭者。這種「公會」的組織在中世紀時即存在，只是中古時期，公會除對外的保護作用外，當有對內的教育作用與對會員標準的建立。這一點在現代社會中卻虛有其表了。

　現代的職業界只能發揮排除的作用，對服務的品質不能提出保證。在這種情形下，被選出的公會領袖多是職業界掌握最大利益者，自然亦是最保守者。這種情形世界各國均是如此，五十步百步之差而已。職業組織實造成最大之障礙。建築界自世紀初以來雖在若干觀念上有所改革，但職業的結構未能改變，故柯比意、葛羅培等人的號召，至今沒有實現之可能。

我以為現代建築的改革早就完成了呢！

我與你一樣，在幾年以前，以為我們已經站在現代建築的大流中了，實則不然。我們看到的改革是有很大的進步。不信你讀讀葛羅培的書，比較一下現在職業界的情形看。

能不能舉一個例子？

就舉葛羅培的說法為例。他是主張設計是需要集體工作的；而且終其一生主張之不遺餘力。但是他的學生，即使非常敬佩他的學識與人格，但多認為他的集體工作的主張是錯的，是沒有效果的。如果我們溫習一下他老先生的說法，就可發現，他所主張的集團設計工作事實上暗含著職

3 編註：《境與象》雜誌創刊號刊登林衡道的〈台灣古老的住宅〉。第二期由程春沨譯〈中國城牆都市的型態〉，第三期有華昌琳與狄瑞德的〈台灣傳統住宅的勘察〉，傳遞了擁抱傳統建築的訊息。

4 編註：學者梁思成研究中國傳統建築，於一九三四年匯整文獻與調查心得，出版《清式營造則例》一書，此書第一章的緒論由其夫人林徽音執筆；一九四二年曾再版。此書被視為中國建築的「文法課本」，於二十世紀五〇至七〇年代，該書是兩岸學習中國傳統建築的寶典之一。一九八〇年代北京中國建築工業出版社重刊，在台灣亦有多個不同出版社的版本。

3　北京中國建築工業出版社重刊的《清式營造則例》
4　台灣出版社印行的《清式營造則例》

業界瓦解與重組，與職業性質的改變。他是反對現存的職業界的拜金主義、英雄主義、唯美主義的。換句話說，他反對職業界現有的制度。實在說來，他老人家的先見把建築界問題的根子掘出來了，他的學生如魯道夫5之流反對他的看法，實在不了解流弊，諸如行內排除異己、勾心鬥角、固步自封、阻礙進步，乃至執行業務時所遭遇之困難，與業主交流之困難等，莫不由此職業結構之禍根而來。這項改革的提倡其重要性比起形式的改革真是何啻天壤，可是大家太容易避重就輕了。

你是認為要有真正的改革要先改革職業界的結構。但可不可能由職業界自我改進，逐漸改頭換面呢？

目前我們只能這樣等待，但根據上半世紀的經驗，這種改革過份緩慢，而且還來自於一個學術性的現代國際建築學會的刺激。我們的時代是一個突飛猛進的時代，在思想上、技術上，可說是日新月異，

職業界如此之軟弱，實在難於在一個動態的新時代中站住腳。在國際上很多有心人士在號召一種職業的改革。在國內，改革的需要還沒有感覺到，真正的新建築仍然在學校裡、在思想界，達不到職業的現實世界裡，這毋寧是可悲的一件事。

《境與象》想來是要保持超乎職業的立場了。

是的。這是不得已，並不是故做超然狀。我們既無能力改造職業界，也不能眼看著這樣的局面混下去，只好「超然」，希望能發生一點刺激的作用，我們希望能自青年朋友們的想法上開始，逐漸影響職業界。這是一種非常緩慢與痛苦的歷程，誰知道可能有多少功效呢？曾有一位朋友問我，是否衡量過努力的效果，我們有什麼可說的呢？我們只問耕耘了吧。

《境與象》的非職業性曾有所說明。但「非職業性」很容易被人看作是「不實用性」。

這中間是否有所差別呢？

當然大有分別。「不實用性」是意味著我們在討論空想與幻想的東西，與現在世界沒有關係；換句話說，是沒有用的「非職業性」，從字面上看就可知是不考慮職業方面的要求的意思。職業只是一種行業的執業方式，可能是合理的，可能是不合理的；在職業的範圍之內的不一定表示「實用」，只能表示便於推行業務。職業的價值標準常常走曖昧的，不恰當的，實用與否則暗示著一種較為客觀的價值。我們只承認「非職業性」，不承認「不實用性」。

建築學之實用是透過職業界的，你把這兩者分開是一種新鮮的看法，願聞其詳。

實在不算是新鮮的看法。各種學術均有其目標。比如說，生物學是研究生命現象的。一種與某一學術相關的職業，其目標雖可接近，卻不能完全符合，因兩方向也就有所偏異。任何與生物學相關的職業，都不可能以研究生命的現象為目的，

原來無所謂好壞的，在較有實用意義的建築學上，其間的不同也是很明顯的。

建築是創造人類生活環境的學問，它的目標是創造一種適於居住的環境。對學建築的人來說，任何與達到此目的的有關的知識都是「實用的」，在此方向之外的東西則是「不實用的」。但是目前建築的職業卻不是如此；一個建築師事務所的目標是贏得很多的委託，能達到爭取委託的東西均是「實用的」，否則就是「不實用的」。職業之建立的原始用意本來是把知識使用到社會上，其目標是一元的。在這種理想的職業狀況下，亦即建築師事務所的目的以創造人類生活環境為方向時，職業的即實用的，但是世上很少有這種例子，目前的情形只是極糟而已。

故你要談到改革職業界的結構了。

對的，職業界是一種實施「致用之學」的制度。當其初創，總是比較能接近其原意，然經過長久的使用一種制度，流弊在所難免，原有的目標與「學以致用」的理想逐漸加大了距離，並因而甚至形成相反的效果，不但不能完成理想，而且在摧毀這種理想。這個時候就是職業界應該檢討，加以重組的時候了。

能否說說你對我國職業界的看法如何呢？

我認為應該毀掉這個職業。毀掉目前建築的制度，不表示毀掉建築的理想。完全相反，若不能徹底重組，是實現不了建築之理想的。我與很多青年朋友談過，我國的建築職業自其始就不是很健康的東西：它是自殖民地式的租界中生產出來的。它是一個徹頭徹尾的外國制度，在我國完全水土不服。

在歐美，建築師是紳士，是藝術家；在我國，建築師是傭工，是技術人員。

在歐美，建築是一種有標準的藝術品；在我國，建築是一座房子。在歐美，建築之委託是基於信任，而信任的來源在於對職業標準的認識，在我國，建築之委託是一種商業行為，信任的來源在於金錢的利益。在歐美，理智高於人情，人情與信賴無關，在我國，人情高於理性，人情與信賴混淆不清。

把歐美的情形加起來，我們可以看到一個受尊重的、受信任的自由職業；其職業的律則基於互相之信賴。把我國的情形加起來，我們可以看到一種精打細算的、黑白分明的技術；其職業的律則基於互相之利益，但是不幸，我們把歐美以信賴為

魯道夫的粗獷主義（Brutalism）
表現

5 編註：魯道夫（Paul Rudolph, 1918-1997），二十世紀六〇年代引領美國建築風潮的傑出建築師之一，是現代建築第二代的領袖之一，作品多已採混凝土建造，建築物立面呈現混凝土中的礫石。具有強烈的雕塑感，被視為粗獷主義（Brutalism）的宗師。一九五八年至一九六五年之間擔任耶魯大學建築系主任，該系館藝術與建築學院出自於他，如今易名魯道夫館誌念這位建築教育者。可參閱二〇一二年六月藝術家出版社印行的漢寶德著《建築行》一書，內收錄〈耶魯大學的兩棟建築〉一文，可供瞭解魯道夫的建築風格。

基礎的自由職業制度導進來了，其結果是目前我們令人不敢細加審視的建築界。

在過去我曾寫文章說建築的病根是社會不了解我們[6]；我曾寫文章說建築界應該自覺[7]。這些東西看的人不多，但在今天看來，似乎還不是關鍵所在。我今天已看出來建築職業制度的水土不服才是真正的病根。社會不曾因我們大叫而更改他們的態度的，何況我們叫得不夠響。在現有的建築界與社會之關係上，職業界無論如何都無法促成自覺的力量，就如同溫帶長不出香蕉一樣。

你對我國職業有一種具體的想法嗎？

有的，但不十分具體。歐美比較明智的人士已經感覺到他們的職業制度是過時的紳士社會的制度，正在倡導一種改革了，對我們這個水土不服的，開始即很萎縮的建築界，他們所提出來的也接近我們的要求，我們應儘量使職業界放棄虛偽的信賴之原則，建立互利之原則才好。這就是說：要做生意就乾脆用做生意的原則好

了，不必以自由職業制度騙人了。我們的「生意」是一種服務業，與理髮匠一樣。認真的用服務來賺錢，建立一些服務的標準，讓業主照單全收就完了。業主可以照單子的齊全與否決定委託與否。在我想來，制度改革的第一步應該是廢止自由職業中落伍的百分比付費方法，以工作的簡繁與成效的核計來計算應得的報酬，使建築業連上現代的技術社會的經營方式。

6 編註：參見《建築》雙月刊一九六二年月第三期漢寶德撰的社論〈中國的知識分子們，請認識建築〉。

7 編註：係《建築》雙月刊創刊號的發刊辭：〈我國當前建築之自覺運動〉。

自我去年九月初離國，到今年九月底返國，中間整整一年，《境與象》可說是在無領導的狀態下。在這期間，由於我所付託的編輯人員不負責任，又遇上了全國性紙荒，幾乎無以為繼了。個人旅遊國外，行蹤不定，所能做到的只有每期寄一點稿子來。很多關心的讀者有的寫信來詢問，我感到十分慚愧。

這個現象進一步證實了這個雜誌完全沒有根基，隨時有停刊、脫期的可能。我同目前的工作人員們談起，我辦建築的刊物已有近乎十五年的歷史了，但這些年過去，至今仍需要我個人的全力支撐。此一現象固然說明了建築界對出版刊物的反應興趣，同時也說明大家對出版刊物的反應不是很積極的。我很遺憾的是，這些年來，不知多少青年有為的建築系畢業生走出了學較，但是竟沒有一、二個肯出頭、肯犧牲，寫文章或積極幫忙出版工作的。

我倒不是在發牢騷，而是感到十分孤單而且疲勞。回國後一直在考慮這個工作有無延續下去的意義。在心理上，我是十分矛盾的。看看《境與象》出版了這麼多年，外界的反應尚不錯，遽然停掉，似乎很可惜，但反應正面意見的人，顯然屬於極小的少數。這個少數人不足以使《境與象》成長，是否值得使它繼續存在尚是一大問題。從另一方面看，有些敏感的讀者可以看出我們的廣告幾乎沒有了，說明我們所得到的支持，精神方面的多，物質方面的少，而在印刷費用倍增之後，相信讀者可以猜測得到我們的苦惱。

目前我們的決定是支撐到明年的二月。換句話說，自我們正在補足的八月與十月份號，至明年的二月號，我們尚出四期。如果到時候，經濟的情況好轉，我個人在財務上有把握，則斟酌著出下去，否則我們得在最後一期出版後舉行一個茶會，與支持過它的朋友們共同追悼它的死亡。

在過去的幾期裡，有不少熱心的讀者來信，有些是對我在一年多前所談單向交流的一種反應。很高興，大家總算是有反應的。有位讀者建議把《境與象》一半篇幅刊登讀者的來信，對我來說是很好的意見，亦希望能夠收到那麼多有積極性的信件。可是目前的情形，一方面大家的反應尚不夠熱烈，再方面，沒有主題的來信可以刊出，但刊出得太多了，難免使渴望自《境與象》中吸出一點東西的讀者們失望。

從「交流」這個字眼來說，我覺得自一般讀者的來信中，顯得並不那麼容易了解。在我心目中的交流，是希望看到讀者們對《境與象》刊出的文字內容表示的意見，或者對本刊的未來提出具體可行的想法。

這些都是可以促成討論的。只籠統的說很好，或不好，或不夠好，不能構成「交流」，因為它們代表的意思很模糊，沒有可能由之而謀求改善或保持。（原刊載於一九七四年八月《境與象》）

著作目錄

黃健敏

這份著作目錄是以國家圖書館的藏書索引資料與筆者個人藏書整理所得。漢光建築師事務所列的古蹟研究報告未納入。簡體版的資訊以紫色字體呈現。

思潮理論

1. 《勒·柯比意》／建築與計劃出版社／1964.7（1版）、1971（2版）

2. 《體驗建築》（譯）／大陸書店／1970.11（1版）、1974（2版）、1976（三版）、1978（四版）、1980（五版）、1983（六版）、1985（七版）、1988（八版）、1993（九版）、1993（十版）、1995（十一版）、2000（十三版）、2006（十四版）

3. 《建築的精神向度》／境與象出版社／1971.6（1版）、1983（2版）、1988（三版）；建築情報季刊雜誌社／2002.7（修訂四版）

4. 《路易士·康》（譯）／境與象出版社／1972（1版）、1974（2版）

5. 《美國建築的新方向》（譯）／境與象出版社／1972.12（1版）、

6. 《整體建築總論》（譯）／建築譯叢第一集3／台隆書店／1973.5（1
1988（二版）

3/1

1

4

5

3/2

2

2/1 1 10 8 6

2/2 11 9 7

3.《板橋林家調查研究及修復計劃》／東海大學建築系／1973

4.《彰化孔廟的研究與修復計劃》／境與象出版社／1976.7

5.《屏東書院（孔廟）研究與修復計劃》／境與象出版社／1977.7

6.《鹿港古風貌之研究》／鹿港文物維護地方發展促進委員會／1978.8

7.《鹿港龍山寺之研究》／境與象出版社／1980.6

8.《物象與心境：中國的園林》／幼獅文化事業公司／1980.6；北京二聯書店／2014.5（一版）

9.《鹿港古風貌維護區之研究》／鹿港文物維護地方發展促進委員會／1981

10.《鹿港傳統建築圖集》／台灣省政府民政廳維護鹿港古蹟文物輔導小組

11.《文開書院、文祠、武廟之研究與修復》／境與象出版社／1983

12.《古蹟的維護／行政院文化建設委員會》／1983.1（一版）、1983.6（二版），1984.6（三版），1984（四版）1985（五版），1989（六版），1990（七版），1992（八版），1999.6（增訂一版）

13.《認識中國建築》／蕭中行文物基金／1997.11

14.《風水與環境》／蕭中行文物基金／1998.12；天津古籍出版社／2003.1；／小異出版社／2006.5

12　8/2　9　7　8/1　5　6　3　4　13

4/1

4/2

2

15

14/1

16

14/2

8. 《漢寶德談美》／聯經出版事業股份有限公司／2004.04（一版），2004.07（二版），2004.09（三版），2004.12（四版），2005.02（五版），2005.03（六版），2005.05（七版），2005.10（八版），2006.03（九版），2008.02（十版），2009.06（十一版），2009.06（十二版），2010.05（十三版），2012.04（十四版）…《美以茶杯開始：漢寶德談美》／桂林廣西師範大學／2006

9. 《漢寶德看古物：真與美的遊戲》／九歌出版有限公司／2004.8／九歌文庫695；《玩古·遊戲：漢寶德的收藏故事》／合肥市黃山書社／2008.04.01

10. 《漢寶德談藝術》／典藏藝術／黃健敏編／2005.9（一版），2006.12（二版）；中國友誼出版公司／2013.10

11. 《漢寶德談藝術教育》／典藏藝術／黃健敏編／2006.3（一版），2008.05（二版）

12. 《漢寶德談文化》／典藏藝術／黃健敏編／2006.10，2010.01

13. 《談美感》／聯經出版事業股份有限公司／2007.11（一版），2007.12（二版），2008.02（三版），2008.04（四版），2011.04（五版）；北京聯合出版社／2012.06

14. 《收藏的雅趣》／九歌出版有限公司／2009.05／九歌文庫：北京三聯書店／2014.5（一版）

14　12　10　8

13　11　9

3
1
4
2

17
18
15
16

12

11

13

4

5

建築 Architecture 14

室內 Interior Design 15

景觀 Landscape 16

街道 Urban Space 17

家具 Furniture 18

器物 19

景觀 Landscape 22
街道 Urban space 23

建築 Architecture 20
室內 Interior 21

8. 《台灣省立歷史博物經營管理研究計劃》／中華民國博物館學會／1998.06

9. 《台北市立第三美術館目標功能及館務營運政策研究計劃報告》／臺北市立美術館 1998／顏娟英協同主持

10. 《台灣省立歷史博物館第一期工程建築細部空間規劃》／中華民國博物館學會／2000.03

11. 《台灣省立歷史博物館第一期工程建築造型與園區規劃》／中華民國博物館學會／2000.03

12. 《臺北縣立十三行博物館營運策略暨經營管理計劃報告書》／北縣十三行博物館／2001

13. 《我國國立博物館組織定位與經營模式之研究》／漢寶德、曾信傑、陳尚盈／行政院研究發展考核委員會／2010

D. 其它領域的著／譯

1. 《船》（譯）／徐氏圖書出版社／1972／少年科學叢書

2. 《鐵路》（譯）／徐氏圖書出版社／1972／少年科學叢書

3. 《寫藝人間》／財團法人世界宗教博物館發展基金會／2008.06

4. 《築人間》／天下遠見出版股份有限公司／2001.8（一版），2012.9

4/1　　3

4/2

（二版一刷）／天下文化社會人文 163

E. 相關研究／專書

1.《1950-60 年代台灣學院建築論述之形構：金長銘、盧毓駿、漢寶德》／黃俊昇／淡江大學建築研究所碩士論文／1996

2.《台灣現代建築論述之形構：以七〇年代漢寶德為例》／林芳正／淡江大學建築研究所碩士論文／指導陳志梧／1996

3.《漢寶德時期東海建築學院的設計論述形構研究（1960 中—1970 末）》／蕭百興／行政院國家科學委員會／2002

4.《回到未來：與漢寶德對話》／建築 Dialogue 雜誌第八十四期／2004.08

5.《築夢者：漢寶德的建築》／郭肇立／台北田園城市文化事業有限公司／2004

6.《淡而有味：與漢寶德的對話導覽手冊》／耿鳳英、戈思明主編／國立歷史博物館／2007.06

7.《不耐平凡：一位建築人的生命故事》／李靜芳／國立高雄師範大學工業科技教育學系教學碩士論文／指導陳芳慶／2008.08

8.《情境與心象：漢寶德》／羅時瑋／典藏藝術／2008.12

6

8

4

5

生平年表

年份	大事紀
一九三四	生於山東省
一九四九	舉家遷台，住澎湖
一九五二	就讀台南工學院建築系
一九五三	肺病休學兩年
一九五七	創辦《百葉窗》雜誌
一九五八	大學畢業，在台南工學院建築系擔任助教；高考及格，獲建築技師資格。
一九六一	至東海任建築系講師
一九六二	創辦《建築》雙月刊雜誌，第一本譯作《雕刻之藝術》出版。
一九六四	至美國哈佛大學設計研究院深造
一九六五	與蕭中行女士在哈佛教堂舉行婚禮
一九六六	至普林斯頓大學深造建築史
一九六七	回台任東海大學建築系主任；成立漢光建築師事務所。
一九六九	創辦《建築與計劃》雙月刊雜誌；設計救國團台中音樂中心，是回國後第一件建築作品。
一九七一	創辦《境與象》雜誌
一九七二	在中國時報副刊以筆名『也行』撰專欄「門牆外話」。設計救國團洛韶山莊，是台灣現代建築的經典作品之一。
一九七三	《板橋林宅調查研究與修復計畫》刊行，係古蹟學術調查的首例。
一九七七	赴中興大學任理工學院院長

年	事記
一九七八	救國團天祥青年活動中心落成
一九八一	擔任國立自然科學博物館籌備處主任
一九八二	彰化縣文化中心獲建築師雜誌銀牌獎
一九八五	聯合報南園落成，風格係閩南建築與現代建築之融合。
一九八六	國立自然科學博物館開幕
一九八七	鹿港龍山寺開始修復
一九八九	出任國立藝術學院籌劃小組召集人，校址在台南烏山頭。
一九九三	國立自然科學博物館全館完成
一九九四	教育部頒一等文化獎章
一九九五	辭國立自然科學博物館館長，師母蕭中行在香港腦溢血逝世。
一九九六	任台南藝術學院校長
一九九九	與孫寧瑜女士結褵，出任建築獎總召集。
二〇〇〇	自台南藝術學院退休，擔任帝門教育基金會董事長。
二〇〇一	擔任國家文化藝術基金會董事長，回憶錄《築人間》出版。
二〇〇二	擔任宗教博物館館長，推動世界宗教建築模型展。
二〇〇四	出版《漢寶德談美》
二〇〇六	獲國家文藝獎建築獎
二〇〇七	歷史博物館舉辦「淡而有味」展
二〇〇八	在仁愛路設設「空間文畫書展」；辭宗教博物館長一職；在文建會組織「生活美學」推動委員會，任召集人；台大與南藝授榮譽博士
二〇〇九	人本教育札記雜誌的建築專欄「悅心悅目」獲金鼎獎
二〇一〇	深圳南方都市報頒傳媒建築傑出成就獎
二〇一二	獲第二屆國家文化資產保存獎終身成就獎
二〇一三	《東西建築十講》出版
二〇一四	北京三聯書店出版漢寶德作品系列專書

謝　誌

本書編輯過程中蒙下列人士協助：

東海大學建築系老師　　　　　　　關華山

東海大學建築系老師　　　　　　　羅時瑋

東海大學建築系老師　　　　　　　阮偉明

東海大學建築系前系主任　　　　　詹耀文

漢光建築師事務所前設計師　　　　登琨艷

漢寶德先生辦公室秘書　　　　　　彭俐萍

宗教博物館秘書室前主任　　　　　范敏真

聯經出版社叢書主編　　　　　　　邱靖絨

建築情報社　　　　　　　　　　　胡弘才

特致謝忱！

內人朱光慧，負責整理所有文字稿暨初校工作，是幕後的大功臣，衷心表達感激！

黃健敏

漢光建築師事務所、境與象研究室，與庭院一隅。

漢寶德：境象風雲‧寫藝人生

撰文　　　　漢寶德
主編　　　　黃健敏
總編輯　　　龐君豪
責任編輯　　歐陽瑩
封面設計　　王璽安
排版　　　　菩薩蠻數位文化有限公司

發行人　　　曾大福
出版　　　　暖暖書屋文化事業股份有限公司
地址　　　　231 新北市新店區德正街 27 巷 28 號
電話　　　　02－29106069
傳真　　　　02－29129001

總經銷　　　聯合發行股份有限公司
地址　　　　231 新北市新店區寶橋路 235 巷 6 弄 6 號 2 樓
電話　　　　02－29178022
傳真　　　　02－29158614

印刷　　　　成陽印刷股份有限公司
出版日期　　2014 年 9 月（初版一刷）
定價　　　　650 元

國家圖書館出版品預行編目（CIP）資料

漢寶德：境象風雲‧寫藝人生 / 漢寶德文；黃健敏編 -- 初版.
-- 新北市：暖暖書屋文化, 2014.09
336 面；25.7×18.2 公分

ISBN 978-986-90910-2-2(平裝)

1.建築 2.建築藝術 3.文集
920.7　　　103014438

化半酒

台北市
T（02）2364-
Line ID peckayzohan
orario di apertura 12:00-22:30

题辞一
手裡 的方望　　少而學，則壯而有為；
人生 有路，　　　壯而學，則老而不衰；
全憑心靈向 決定　老而學，則故而不朽。

—曾大福